Drama Series
Screenwriting: A Beginner's Guide

网络剧
剧作基础教程

谭苗 / 著

北京大学出版社
PEKING UNIVERSITY PRESS

图书在版编目（CIP）数据

网络剧：剧作基础教程 / 谭苗著 . —北京：北京大学出版社，2024.6
ISBN 978-7-301-35106-2

Ⅰ.①网… Ⅱ.①谭… Ⅲ.①互联网络 – 电视剧创作 – 高等学校 – 教材 Ⅳ.① J904

中国国家版本馆 CIP 数据核字（2024）第 108161 号

书　　　名	网络剧·剧作基础教程 WANGLUOJU·JUZUO JICHU JIAOCHENG
著作责任者	谭　苗　著
责任编辑	魏冬峰
标准书号	ISBN 978-7-301-35106-2
出版发行	北京大学出版社
地　　址	北京市海淀区成府路 205 号　100871
网　　址	http://www.pup.cn　　新浪微博：@北京大学出版社
电子邮箱	zpup@pup.cn
电　　话	邮购部 010-62752015　发行部 010-62750672 编辑部 010-62753154
印　刷　者	三河市博文印刷有限公司
经　销　者	新华书店 880 毫米 ×1230 毫米　16 开本　20.75 印张　278 千字 2024 年 6 月第 1 版　2024 年 6 月第 1 次印刷
定　　价	78.00 元

未经许可，不得以任何方式复制或抄袭本书之部分或全部内容。
版权所有，侵权必究
举报电话：010-62752024　电子邮箱：fd@pup.cn
图书如有印装质量问题，请与出版部联系，电话：010-62756370

CONTENTS · 目录

序言：新时代网络剧编剧的现状与培养 / 1

第一章 初心：你的剧本提案 / 1
 第一节 什么是剧本提案？ / 1
 第二节 剧本提案的构成 / 4
 第三节 剧本提案的核心：故事梗概 / 10

第二章 一切胜利都是人物的胜利 / 20
 第一节 主人公：一个英雄 / 20
 第二节 "大女主"剧中的主人公人设 / 39
 第三节 好莱坞模式的人物弧光：《鱿鱼游戏》 / 50
 第四节 成长型男主：余欢水的逆袭之路 / 82
 第五节 系列剧中的主人公人设：《白夜追凶》 / 111
 第六节 令人印象深刻的配角 / 128

第三章 好的开始——故事第1集 / 138
 第一节 人物出场开场：《绝命毒师》《我是余欢水》 / 138
 第二节 人物关系开场：《告白夫妇》 / 145
 第三节 人物群像开场：《实习医生格蕾》 / 150
 第四节 戏剧冲突开场：《白色巨塔》 / 170

第五节 并行人物线的第一集登场:《我们这一天》 / 184

第六节 大事件群像登场的开场:《警察荣誉》 / 187

第四章 网络剧 MFA 教学案例:《我在未来等你》 / 197

第一节 第一集拉片 / 198

第二节 分集梗概 / 213

第三节 人物小传 / 224

第四节 人物关系 / 231

第五节 单场戏分析 / 245

第五章 网络剧剧本的策划及修改方案的提出 / 261

第一节 示例故事大纲 / 261

第二节 故事大纲评估 / 286

第三节 故事大纲修改方案 / 290

后记:编剧是什么?——从入门到劝退 / 315

序言：新时代网络剧编剧的现状与培养

中国文学自"诗言志"传统以来，文艺一直作为精神生活的重要组成部分在人类社会中发挥着不可或缺的作用。它能提高人们的认知、提供审美娱乐、获取情感的表达与共鸣。

"君不见，黄河之水天上来"，写出了人们所能想象的盛唐气象。婉约、豪放的宋词勾勒出整个宋朝的文雅之治。《窦娥冤》《西厢记》等戏曲作品代表着元朝的最高文化成就。明清四大名著直至今日也依然被反复演绎。

历史的长河奔涌向前，文艺形式也发生着不同的变化。"截至2023年6月，我国网民规模达10.79亿人，较2022年12月增长1109万人，互联网普及率达76.4%。"[1] 2023年网络剧点播播放量冠军《长相思》（第一季）累计全端播放量破29亿，全端播放量集均破7600万。全民网络时代，网络剧已经毫无争议地成为覆盖最广、最具有影响力的文艺形式。

我国影视高等教育正朝应用型、实践型人才培养方向转型。2023年底，教育部发布《教育部关于深入推进学术学位与专业学位研究生教育分类发展的意见》，全国设立了12个戏剧影视学专业学位博士研究生的招生点并在2023年开始招生。其中，北京师范大学、南京师范大学、福建师范大学、西北大学首次将"影视教育"作为博士培养方向，"影视创

[1] 中国互联网络信息中心（CNNIC），第52次《中国互联网络发展状况统计报告》。

意和策划"(北京师范大学)、"创意写作"(南京大学)、"戏剧影视创意写作"(南京艺术学院)这三个招生方向中,更是明确将"创意"作为博士研究生的培养重点。

随着 AI(人工智能)时代的到来,影视行业全方位面临生成式人工智能的挑战。但短时间内,因为中文大语言模型的短板以及国产剧天然的情感需求屏障,AIGC(生成式人工智能)只能取代看似脑力劳动的体力劳动,暂不能替代职业编剧写作。

培养优秀的网络剧编剧,进而培养具有编剧思维的创意人才,将 AI 技术作为一种通用战略技术为我所用,也许是我们面对狂飙突进的 AI 浪潮唯一的取胜之道。

一、当下网络剧编剧现状

艺恩数据库于 2018 年发布的《中国编剧行业现状及发展趋势研究报告》指出,以国内影视项目中编剧费用平均占比为投资总预算的 5% 推算,国内影视编剧产业的总体规模约为 17 亿人民币。据统计,2018—2022 年 5 年内,网络剧市场的市场规模从 152.90 亿元增长到约 481.65 亿元,复合年增长率达到 25%。市场不断增长下行业对于网络剧编剧人才的需求亦不断增大。

目前,网络剧编剧人才的培养在实践中形成了两种具有代表性的路径:一是高校培养;二是社会培训。这两种路径皆培育出了不少优秀人才,但始终未能形成一套可被广泛应用、行之有效的培养方案。近年来,随着网络剧市场的扩大,编剧人才市场也在迅速扩大,编剧行业职业化进程加快。艺恩数据库的报告指出,专业编剧从业人数保守估计超 14 万。然而,2017 年,影视作品得以开播的编剧数量约为 4700 人(计算公

式：2017年影视剧生产上线数量 × 平均每部作品所需编剧数量 ×0.9），人数占比艺恩数据库累计编剧总量的3.3%。2017年，潜在编剧需求量约为1万人（计算公式：2017年影视剧备案数量 × 平均每部作品所需编剧数量 ×0.9）。一方面，尚未有作品面世的编剧数量巨大，另一方面，源源不断的新人编剧正在注入编剧市场，相对而言，有作品上线的编剧不过是凤毛麟角，由此可见，编剧行业呈现出激烈竞争。

虽然从数字上来看，编剧市场相对于网络剧市场是"供过于求"的，但事实上，编剧人群的扩大并不等于优质人才数量的上升，网络剧市场始终在呼唤优质的内容生产者，编剧人才"供过于求"的假象背后是优质编剧"供不应求"的市场困境。

"朝不保夕"是大部分网络编剧面临的生存现状。编剧的人员流动大、创作周期长，作品产出的数量、质量并不稳定。就剧集市场而言，如果以3年为单位，编剧作品总产量最高的达到11部，但有78.5%的编剧3年仅产出1部作品。此外，编剧的收入差距呈现出明显的两极分化特点，顶级编剧单集收入可达30万元以上，而新人编剧单集却低至3000元，收入差距超100倍。着眼于市场整体，按照收入划分，我国职业编剧的结构呈金字塔型分布，从业人员的收入与对应的编剧数量成反比，10%的头部编剧拿下了80%以上的收入份额。

随着互联网平台的萌芽，网络剧编剧队伍急速扩张，我国编剧的工作模式也在不断向职业化发展（如图1所示）。90年代以前，影视作品的生产量较少、市场化程度低，编剧工作主要以编剧个体独立创作为主。2000年左右，影视行业市场化进程加速，剧本需求量增多，编剧工作室、经纪公司不断涌现，编剧开始职业化转向。2010年，互联网崛起，以编剧为核心的互联网编剧平台兴起，作为第三方平台挖掘精品创作、链接编剧与影视资源多方开辟新业务，丰富编剧生存形态。

编剧 1.0 时代 单兵作战	编剧 2.0 时代 职业化发展	编剧 3.0 时代 互联网＋编剧
运营方式：独立个体编剧	运营方式：编剧工作室、编剧经纪公司相继出现	运营方式：以编剧为导向的互联网平台开始出现
·特点：松散、孤立、自由； ·工作模式：通过人脉、圈子向影视公司推介原创剧本，或参与影视公司单个项目剧本创作。	·特点：组织化、团体合作； ·工作模式：以师带徒或经纪签约的方式； ·编剧工作室：于正工作室、圣堂编剧工作室、六六影视文化工作室、刘和平（上海）影视文化工作室等； ·编剧经纪公司：喜多瑞、合众睿客、译心文化等； ·编剧加盟影视公司：邹静之签约华策，六六签约耀客传媒，赵冬苓、李潇入股新丽传媒，唐德影视与余飞结盟等。	·特点：公开透明、智能互动、精准高效； ·工作模式：在公开的互联网平台上，编剧可自由注册、投递剧本，平台同时链接编剧与影视公司资源，实现精准匹配，另外，平台还提供编剧经纪、编剧培训、版权注册、维权等其他服务； ·编剧平台：编剧帮、如戏、歪马传媒、剧本超市、土罗罗、云莱坞等。

现阶段，个体编剧、编剧工作室、互联网编剧平台这三种编剧工作模式皆存在于网络剧编剧的市场中，正是因为编剧人才培养模式的多样性与社会性，网络剧编剧呈现出质量参差不齐的培养现状。

二、新时代编剧的培养未来

习近平总书记在参加全国政协十三届二次会议的文化艺术界、社会科学界委员联组会时强调：新时代呼唤着杰出的文学家、艺术家、理论家，文艺创作、学术创新拥有无比广阔的空间，要坚定文化自信、把握时代脉搏、聆听时代声音，坚持与时代同步伐、以人民为中心、以精品奉献人民、用明德引领风尚。

培养出能够在中国特色社会主义新时代记录、书写、讴歌新时代、回答时代课题的网络剧编剧,让他们能够从当代中国的伟大创造中发现创作的主题、捕捉创新的灵感,深刻反映这个时代的历史巨变,描绘这个时代的精神图谱,为时代画像、为时代立传、为时代明德,是当下网络剧编剧人才培养的根本目标。

为了实现这个目标,新时代网络剧编剧人才培养需要锚定两个维度:一是立足中国,二是面向未来。书写中国故事的剧作者,首先要立足中国大地,培养丰厚的家国情怀。所以网络剧编剧人才培养的具体实践,需要依托构建起适应新时代网络发展现实需求的理论体系,用中国特色编剧人才培养的理论创新,指导中国当代编剧人才培养的实践运作。

"立德树人"是编剧人才培养的战略核心,"是对我国数以千年教育传统的创造性继承与创新性发展,是对中国共产党九十多年思想道德建设和新中国成立以来教育改革发展经验的高度凝练和系统总结"①。

"人文素养"作为人才培养的四大支柱之一,具有极强的本土性和民族性,在价值观层面有着引领性作用。在高校新文科建设的时代背景下,人文素养在人才培养战略中被提升到了新的重要位置,尤其对于编剧人才培养来说,人文精神和人文能力的养成缺一不可。

当今世界正经历百年未有之大变局,在全球化势不可挡的当下,"国际视野"必不可少。而对于编剧来说,作品价值观中是否存在共同价值的表达,决定了作品是否存在国际传播的可能。所以编剧人才培养将以"国际视野"作为重要支柱,以"人类命运共同体"的新视角,寻求人类的共同利益和共同价值的新内涵。

而"专业技能"的养成,更是人才培养的重中之重。网络剧编剧是

① 韩丽颖:《立德树人:生成逻辑·精神实质·实践进路》,《东北师范大学学报(哲学社会科学版)》2016年第6期。

一个实务性、职业性极强的职业，其专业技能的高低、职业匹配性的强弱决定了其发展空间和价值实现。新时代，网络剧的数量逐年攀升，迷雾剧场、恋恋剧场等新剧场的出现更是昭示着类型化发展的未来，与此同时，观众对网络剧质量提高的呼声不断高涨，这些新现象无疑都对网络剧编剧人才的专业技能提出了更严苛的要求。

在加强人文素养、国际视野、专业技能培养的基础上，综合性的创新能力更是成为新时代网络剧编剧的核心素质。市场如洪流，编剧唯有带着强烈的问题意识，贯穿鲜明的问题导向，才能在市场化的语境中保持独立思考的能力。

数字化国家战略带来了文化产业与人工智能深度融合的重大历史机遇。人工智能技术正从根本上改变文化内容生产、分发和变现过程，提供了全新的文化"可视化"模式，彰显出人工智能技术赋能文化传播的"无边界想象"，也成为编剧人才培养的全方位加速器。

在这些人才培养战略的基础上，还需要整合协同实现模式创新，推进多元主体协同，打通资源供给堵点，破除传统人才晋升制度的藩篱，尝试院校教育、市场教育和社会教育三大路径下的产教融合人才培养模式。

不论人才培养方式如何战略升级，优秀编剧的养成始终离不开深入生活、理解人物，强调故事内核人性化的创作宗旨。写戏永远都是从人物到故事，再从故事到人物。编剧应该学会用客观的角度观察人物，例如做农业相关项目时，只有接触正在为农业事业奋斗的人，编剧才能真正体会他们的人生有多么丰富；做医疗相关项目时，只有与医生面对面，置身其工作环境之中并切身体验医生的衣食住行后，编剧才能明了隐藏在人物表象之下的行动逻辑，才能找到符合现实的戏剧张力，从而实现人物塑造。

当前，新一轮信息科技革命以空前的力度影响着传统教育的模式，教育智能化、个性化发展趋势提速，新一轮高等教育改革已经开始，教

学方式、学习方式日新月异。要解决日益变化发展的编剧人才需求和传统教学缺乏产业支撑之间的矛盾，就必须弥合课堂教学与实践创作的断裂，实践"产学研"的运行模式，从培养方案上明确产教融合的教学指导思想，加强创作类教师的产业融入度，积极鼓励老师将课堂教学和创作实践相结合。然后以商业项目为基础，联合学校与企业，共同锻造影视编剧人才，建构面向市场的多元化教学模式，搭建校企沟通的高效平台，并在学生的社会实践层面建立健全有效的监管机制，切实保障学生权益。只有将全产业作为教学平台，平台和监管机构一起参与到人才培养的过程中去，利用网络新媒体传播优势，适应分众化、差异化传播趋势，运用网络传播规律，弘扬主旋律、激发正能量，才能培养出更多践行社会主义核心价值观的新时代编剧人才，实现我们人才培养的初心。

第一章　初心：你的剧本提案

对编剧专业的学生来说，提案（社会上称之为"剧本策划案"）是开始学习的第一步。提案就是项目策划方案，相比从剧本入手，从这里入手可以全面地让学生了解整个项目的方向和需求。

常规的编剧工作一般由甲方发起，甲方可以是影视制片方、媒体平台或某个导演及制片人。而效果最好的剧作课程，通常是从一对一进行作业指导开始的，老师是学习的发起方，充当着甲方的角色。在学习过程中，老师可以让学生自己提出一个剧本提案并做出说明。每个学生擅长的领域不同，感兴趣的方向不同，掌握资料的详略程度也不同，所以让学生自主选择比给他们指定一个题目更好。

第一节　什么是剧本提案？

在课堂上你需要首先拿出一个剧本提案而不是剧本大纲，因为进入社会后，在甲方与编剧进行一个影视项目的前期准备时，所需要的"编剧阐述"就是一份提案。提案的目的是告诉对方你想写一个什么样的故事，然后甲方会评定你的提案，以判断这个项目的前景。最重要的是，一旦你开始做一份提案，就意味着你已经有了一个甲方。没错，在将提案交给老师时，老师就成了你的甲方。甲方的职责是判断该方案的可行性，以及你是否适合这个项目，并帮助你进行下一步的修订。如果你的

提案不能通过，那就意味着这个项目没有前途，或者你并非这个项目最合适的执行者。

在大多数剧作课程上，学生都会在提案阶段卡壳很长时间。他们不知道自己究竟该写一个什么样的故事。是的，先不提怎么才能写好故事，仅仅是确定方向，就足够使学生产生强烈的自我怀疑或者对老师产生强烈怀疑。就我的经验来说，大多数糟糕的编剧专业毕业设计，问题就出在提案阶段。很多时候（真的很多），学生拿出一个没有价值的故事，编造几个完全不可能存在的人物，通宵熬夜、煞费苦心想要说服老师接受一些毫无道理的"强设定"。这些"强设定"是指现实中不存在的人物动机，以及无法自圆其说而不得不突然降临的金手指。

在我开始这本书的写作时，有人问我一个问题：网络剧跟电视剧有什么不同？当代网络剧集的内容和形式正在迅速增长，很难用一句话完全概括网络剧的基本定义，就像那些同时在视频平台和电视台联播的剧集，它是网剧还是传统电视剧呢？但是有一点可以明确：不论长短、不分题材，网络剧是需要观众花钱才能观看的剧集（其开销比有线电视每月十几元的费用高很多），这一点跟打开电视就能随意观看的传统电视剧有着本质的不同，可以肯定地说，网络剧是针对特定收视人群创作的，其收视对象不是传统的定时观看电视剧的广泛人群。

目标对象不同将网络剧的剧作带上了一条截然不同的路，网络剧需要好看。不是说电视剧就不好看，即便是"抗日神剧"依然有着广泛的受众，但同一批受众应该不会为"抗日神剧"掏钱充会员。网络剧需要有人心甘情愿为之花钱，坦率地说，它就是要刺激消费。

简单来说，你要非常明确网络剧是写给谁看的。在网络时代观众细分的今天，有一位甜宠剧制片人曾经稍有夸张地对我说：我的戏是给25岁以下人群看的，你26岁了也喜欢？抱歉，你太老了，我要重写。

因为有这样明确的细分市场，在提案之前，创作者需要更加明确提案的意义和目的，"写给谁看"（针对哪个人群）和"好不好看"（是否符

合这个人群的喜好）是两条关键评价标准。当老师问你为什么要写一个这样的故事时，如果你明确回答："我写给什么样的人群看，他们会觉得好看。"那么你已经过了第一关。遗憾的是，大多数时候学生只是自己觉得好看，甚至他们也不确定自己是否喜欢。

现在，针对"好看"这个形容词，我们需要进行更加准确的界定。"好看"或"不好看"是如此重要，它决定你的故事有没有观众。我时常期盼，有一天当我走在校园里，有个学生对我说：老师，我想写一个这样的故事。他讲起故事的开头，我就停住脚步，忘了下楼。我想跟他进一步讨论，想问他主人公接下来怎么样了。真正的故事，就是儿童时期的我们缠着父母问后来怎么样了那种故事。人类在儿童时期对于故事的反应，才是最为真实的反应。你不妨分析一下，在你小时候吸引你的那些故事是什么样的故事。随着年龄的增长，我们想要的故事会发生变化，分类也更多、更细。所以，当你需要拿出一个剧本提案时，可以试着去找至少三个人，向他们讲解你的计划，最后让他们签字认可想看你这个故事。这样你就会明白，你的故事需要观众的认可。还有，你要找的对象最好不是你的同班同学，去找几个真正花钱在网上消费的网络剧观众。如果确实有人愿意看，那么恭喜你，也许这是一个好的提案雏形，我们可以进行下一步工作了。

网络剧正在快速发展，这让刚入门的剧作者拥有更多的创作机会。以往传统的电视剧要求作者有深厚的生活积累、丰富的创作经验，但网络剧内容的井喷让更多的年轻编剧走上了前台。但是在开始你的提案之前，有必要先了解一下当下网络剧的生态，理解市场的需求对于生产的影响，以便明确努力的方向。

小结

充满着"定制"色彩的网络剧生产因为得到倍速观影、多向互动等新型观影方式的加持，得以在大数据指导下自我进化，不断发展，让我

们难以预测下一个网络剧的风口在何处。但有一点是非常明确的，推动网络剧发展和前行的，是越来越准确的市场需求，网络剧的"定制"特色将会日趋明显。

当我们明白观众是网络剧最终的消费者和甲方，准备开始进行"定制化"创作时，我们的故事之旅就可以启程了。

第二节　剧本提案的构成

如果创作者确定能够将观众作为甲方，他们就会略过那些纯属自我表达的选题和一些貌似"艺术化"的追求。当我们清楚明晰地知道观众付费与否会成为决定项目生死的关键，就要特别重视视频网络平台对于网大剧本前6分钟开场特效的需求。数据显示网络电影的观众如果试看6分钟内没有被内容吸引，就不会继续观看。我们还要特别强调对网络剧前五集（有的平台是前十集）剧本的重视。如果你对观众有一个基本的判断，了解你的目标观众是谁以及他们的喜好，你就有一个好的开端。我所见过的本科生们最普遍的选题，是一个高三学生为了学艺术与家长之间发生的矛盾，现在你应该知道了，没有人会付费观看这种选题。

1. 故事类型

提案的第一要点就是故事类型。类型的本质是一种商业生产模式，同类型的剧有类型固定的受众，有类型固定的生产方法，甚至有它类型化的演员。

例如同为女性题材，甜甜的校园恋爱其类型是青春校园，而校园推理则属于悬疑类型。有一次，一个学生将悬疑和爱情融合在一起，提出一个警察在侦破连环杀人案时的恋爱故事，他认为这是一种创新。如果了解一下网络剧市场的细分，你就能发现毛病在哪里。恋爱剧（甜宠类）

的受众以女性为主，悬疑剧的受众以男性为主，这两种剧的受众不以性别区分的话会有某些交集，但是没有人愿意在一个剧集中同时看到这两种风格。此外，在审美上这两种风格能否融合，那是另一个范畴的问题了。

所以，当你做出一个提案，首先要定义它的类型。类型越精细证明你对于目标观众的定位越清晰，明确的类型还有助于你寻找你的对标剧集（当一个项目只有大概轮廓时，如果有对标剧集就能很好地说明这个项目的前景）。

如果你无法说出明确的类型，或者不打算写一个类型剧，那么你想写的一定不是网络剧，你最好换一个故事来完成你的提案。因此在开始提案之前，你需要学习类型的概念，观看大量不同类型的剧集并进行整理，以明确你自己的喜好和特长。

每个人都有自己擅长的领域，每个作者擅长的领域不同。有一次我要创作一个游戏类题材的网络剧项目，好几个热衷游戏的学生自告奋勇为我科普"英雄联盟"的打法和站位，甚至有的学生后来以此为基础撰写了研究生论文。

你的家庭背景和生活经历都是创作的基础，比如你的家人是医生、律师，你就会对他们的工作有一定的了解，能够得到一手资料，那么你可以尝试职业剧；如果你长期进行某种体育或竞技运动，那就选择体育热血剧；如果热衷某一段中国历史，那可以选择古装。但是，如果你恋爱经验比较丰富，你可能不适合创作甜宠剧，因为甜宠剧里的爱情与现实生活截然不同，这才是为何有那么多观众沉迷其中的真正原因。

2. 对标剧集

当你已经明确了你的提案类型，那么接下来找到尽可能多的对标剧集至关重要。

影视作品是一种非常特殊的文化产品，在它生产出来之前，我们并

不知道它的具体形态。打个比方，如果你到超市购物，推销员向你推销一个产品，却不告诉你这个产品是什么，也不说明它的用途，你只知道它也许能让你愉快、使你共情，你会买它吗？遇到这样的推销员，你一定会立即走开。

人们需要知道产品的类别、特性、效果，以便对应自己的需求然后决定是否购买，影视作品在这个方面有天然的短板。走进电影院之前，你不知道一部电影会带给你什么体验，而看完之后，除了电影票根我们无法得到任何实物，这就是文化消费的特殊属性。同样的，除了影视消费，我们也不能在走进画廊之前确定我们能看到什么，走进音乐厅之前也不能确定这场演奏能否使我们愉悦。画家和音乐家的作品相对而言有统一性，我们可以通过选择某位艺术家来给自己一定的消费预期，这也是很多电影会打上导演作品印记的原因，跟主要创作者绑定能使观众对作品的艺术水准有一定程度的预判。

通常情况下，当消费者使用了"试用装"之后产生满意的效果再购买产品，这是一种理性消费行为。但这种情况不会出现在影视作品的消费上，除了管中窥豹的预告片，我们无法提供任何"试用装"。因此，提供对标作品的意义在于，在作品诞生之前，在别人心中勾勒出作品的基本形态。以往在电视剧的发行阶段，电视台会使用"还珠格格＋潜伏"这样的说法，从字面上就知道这是一部偏轻喜剧的谍战剧。

在进行类型片的对标选择之前，需要进行大量的类型剧拉片，因此通过练习找出正确的对标作品，对学生而言是一种重要的基础训练。如果继续深入，对标作品还有多种形态，有时是对标其中的人物关系，有时是对标影片风格抑或叙事节奏等，这些也应该在你的提案中详细说明。

3. 故事集数、时长

现在网络剧的剧集形式越来越多样化，已经出现了单集1—5分钟和单集10分钟以内的微短剧集，这种新型短剧与长剧有极大的不同。除了

在开篇的几秒都是直截了当的画面刺激，以及强烈的BGM（背景音乐）之外，微短剧每集要有重大事件、起承转合，完全没有"水"的空间与时间。

而且，微短剧在叙事、互动、情绪、悬念上都有更强的要求，它看似与长剧的叙事结构、核心相同，但在节奏推动力上，因受制于时长的原因，微短剧主要以人物推动剧情，这样才能带动更快的节奏。

与之相反，常规网络长剧往往是事件推动人物发展，这样才有更多的事件和时间来讲故事。虽然与传统电视剧相比，网络剧的节奏已经大大加快，但对于新出现的微短剧来说，其节奏仍然慢得多。

从体量上来说，微短剧非常适合刚入门的学生的练习。随着学习的深入，从微短剧集到单集时长20分钟的短剧，再到单集45分钟的电视短剧；从12集的网络剧到30集的短剧，再到40集以上的长剧，不同的时长、不同的集数意味着完全不同的体裁。当我们进行一个项目的提案时，时长、集数越来越具有重要意义，未来网络剧时长、集数上的变化还会越来越多。

4. 一句话故事

一句话故事，即高概念的故事核，学生需要迅速找到故事的"卖点"，用最简短的语言阐述故事最吸引人之处。这一训练紧扣对受众和市场的理解，需要学生摒弃对个人兴趣的表达，走出自我创作的舒适圈。总之，当你只有一分钟讲出你要创作的故事时，讲出最能吸引听众的理由，这就是一句话故事。

经典的教科书曾经提到："一出戏可能以任何一件事情作出发点：心中一闪而过的胡思乱想；自己深信的，或准备研究的某种关于行为或艺术的理论；偶然听到或想到的几句对话；一片真实的或想象的、能在看到它的人的心中激起情绪的背景；一场完全不知道来龙去脉的戏；偶然在人群中看到的某一个由于某种缘故而特别引起剧作家注意的人，或者

一个经过周密研究的形象；两个人或两种生活条件之间的对照或类比；报上或书上的、在闲谈中听到的或观察到的一件小事；或者一个讲得很简略或很细致的故事。"① 这都可以是你的故事的源起。

　　我发现学生们经常误解了上述的源起，这导致他们无法说出精彩的一句话故事。例如，一个学生坚持要写一个关于黑市移植器官倒卖的故事，其主人公是帮助黑市摘取器官的坏医生。我问她为什么选择这样一个主角？学生回答说，因为医生虽然做了错事，但是他依然有良知。我问她，你知道中国不允许器官买卖吗？你对器官移植了解多少？对我国器官移植的法律了解多少？你亲眼见过一台器官移植手术吗？学生认为我在刁难她，她回答道，我写杀人戏并不需要真的杀人吧。在这个学生看来，这个关于器官移植黑市的故事，是一个轮廓清晰、人物鲜明，还能够找到相应类型的提案。在我看来，这也是一个好故事的基础，如果让一流的编剧来写未必不能成型，但是为什么我依然否定这个提案呢？

　　我继续寻找答案，究竟是什么激发了一个年轻文弱的女孩子对于器官移植的热情？最后我终于找到了她的最初触动点。她在报纸上看到一篇报道，一个人在临终时捐献了自己的器官，因而救了七个人。这个事件，令她认为器官移植这件事有话题，也有社会意义。我决定要找到这个新闻，看到之后我发现，这个故事有一个金子般的闪光点——接受器官移植的七个人组成了一支篮球队，并且与救治他们的医生组成的队伍进行了一场篮球赛。

　　阳光下的球场，因为一个人的捐献而得到新生的七个生命，跟主刀医生一起用一场篮球赛的方式纪念逝去的捐献者，人性的光芒熠熠生辉！哪怕只是想到这一画面，就足以让人热泪盈眶。好吧，先不说这个故事是不是一个有"网感"的网络剧选题，它又是怎么变成一个黑市倒

① [美] 约翰·霍华德·劳逊：《戏剧与电影的剧作理论与技巧》，邵牧君、齐宙译，中国电影出版社 1978 年版，第 229—230 页。

卖器官的故事了呢?

这种情况并不罕见，我们强调要找到故事核、找到闪光点，但是不同的人对同一件事的闪光点看法相去甚远，这种差异更多是精神层面而非技术层面上的，因此无法像解答数学方程式那样给出非此即彼的解答。

还有一个例子，一个学生提出选题，他打算写一个 30 分钟的短剧，是关于一个热爱音乐的孩子和聋哑人妈妈的故事。我认为他的人物关系很有故事性，所以肯定了他的选题。接下来的问题是，母子之间的矛盾究竟是什么？学生认为是母子矛盾，应该描写聋哑人妈妈不支持孩子学音乐，不仅狠心丢掉孩子攒钱买来的设备，还用各种残酷的方式阻止孩子参加歌唱比赛。

我告诉他，这是一个关于美的故事，聋哑人妈妈不知道音乐是什么，无法感受音乐的美，孩子唱歌的时候还以为他在学习文化课。最终，在孩子夺冠的比赛上，孩子拉着妈妈一起跳舞，妈妈感受到节奏，明白了什么是音乐。遗憾的是，这个学生的成稿依然聚焦在形式上的母子冲突。这个例子说明，教学上的难点不是编剧技巧的训练，而是关于故事内核的选择，而这需要长时间的大量练习。

如何提纯一个概念，如何赋予一个故事更多的感动？不是简单粗暴的器官买卖和母子冲突，而是让故事充满温情，充满人世间的艰难与关怀。一句话故事要打动人，首先要从人的精神上着手，从人性上着手。

故事需要矛盾，戏剧需要冲突，但是矛盾不要直白的呈现，冲突不只是简单的暴力。影视作品真正打动人心之处，是人世间的无奈和人类直面生老病死的勇气。

剧作作品是创作者的价值观的体现和输出，你的故事还没开始写，但你的价值观已经基本定型，创作者三观的高度决定了作品的思想性的高度。一方面，好的主题能帮助提高叙事效率；另一方面，对主题的把握也是对市场需求的感知。初学者生活经历不够丰富，无法把握较为复杂的故事，但是如果你多看书、多看影视作品，能够被其中温暖的场景

感动、治愈，可以共情人物在不同处境时的心情，你就拥有了打开剧作之门的钥匙，你的一句话故事才有可能真的感动他人。

设想一下，你设计一个女性角色作为你的主人公，如果她面对的困境并非女性特有的困境，那么你的故事核与人物的性别并无关联，主人公换成男性也可以，那么有必要设计成女性吗？因此，在进行"一句话故事练习"之前，你就要想好故事的梗概。

第三节 剧本提案的核心：故事梗概

剧本提案的意义在于，告诉读者你要写一个什么样的故事，所以故事梗概就是提案的核心。前面我们讨论过用"一句话故事"提炼故事的亮点和故事核，梗概是在这个基础上讲述剧情的文字说明。

剧情梗概有长版本和短版本，通常来说，剧本提案阶段的故事梗概在500字以内，你要言简意赅地讲明时间、人物、地点、故事，其中"故事"应该包括主要的看点和矛盾。

一、梗概的基本格式写法

我们不妨将故事梗概当作一篇500字的小作文，先找到相应的文体，再找几篇范文。

建议将故事梗概当作文来写，是因为在教学中我只见过很少的学生会写故事梗概，哪怕不是原创故事，而是拿某个众所周知的电影进行梗概写作练习，对学生们都非常艰难。谈到困难，首先要让学生明白，故事梗概不是一个卖弄文采的地方，需要少一点卖弄和修饰，尽可能使用短句。学生们总是对句号怀有很深的敌意，他们往往会一口气写上500字，中间主语转换四五次，最后才在结尾处吝啬地用一个句号。更有甚者，00后的学生喜欢每一句都另起一行，通篇不用句号。有时候还会出

现这种情况——全班同学的梗概，没有一句话有主谓宾。每当遇到这种情况，我就深深怀疑自己是不是语文老师，深感将梗概当作文的必要。

在梗概训练的初始阶段，我会让学生为迪士尼的动画电影概括梗概。选择迪士尼的动画电影，首先是因为学生们都看过，辨识度高。其次，同时也是最重要的原因：迪士尼的动画电影总是单纯地呈现正义与邪恶的主题，有正常的节奏，总而言之，简单。

以下这份电影《驯龙高手1》故事梗概的作业，可以代表大学一年级本科生的偏上水平：

> 身体瘦弱的希卡普是维京人中的异类，他渴望和族人一样屠龙，但是父亲从来不允许他上战场。希卡普不甘心，通过自己制造的机械工具打下了一头最凶猛的夜煞龙，但是在他准备屠龙的时候，由于看到了夜煞眼里的恐惧，他将其放生，并且不愿再屠龙。同时他的父亲却准备训练他屠龙。夜煞尾巴残缺无法飞行，希卡普一边参与族内屠龙训练，一边照顾夜煞，和夜煞建立起了友情，产生了和龙和平共处的想法，且运用和夜煞相处的习性在族内的屠龙训练中大放异彩。但在他作为代表在全族人面前屠龙时发生了意外，夜煞被父亲抓起来，作为前往龙穴的工具。希卡普和同伴一起和龙合作，救了夜煞，杀死了龙族的暴君，也改变了父亲的观念，最终实现了人和龙的和平共处。

《驯龙高手1》是一个很适合入门练习的故事（但愿你看过这部电影）。这个故事的背景是人和龙两大种族的对立。主人公虽然是族长的儿子，却不愿意屠龙。用"一句话故事"来说，这是一个男孩如何成长为首领，并消除两大种族之间对立的故事。依照好莱坞一贯的叙事策略，当两大种族（或者阵营）对抗，解决对抗的一定不是一场大战，而是给主人公机会争取第三方或者解释某种误会，这就让主人公有了施展的空间。

我们的故事梗概，一定要从主人公入手，这是第一个创作原则。当然，有时候需要将世界观定义放在第一句话，但主人公依然非常重要。

我们回到上面那份学生作业，它确实做到了从主人公切入。但其第一句描述里加诸主人公的信息点过多，既没有条理表述也不完整。

虽然这句话对剧情的表述并不准确，但是不妨碍我们在这个基础上进行分析。这句话首先说的是，主人公希卡普非常瘦弱（身体条件），渴望屠龙（内心意愿），父亲不允许（遇到阻力）。这是不是主人公的主要特征，是不是他所面临的最大压力，是不是故事最大的亮点呢？不是！如果只看这句话，我们只看到一个屠弱的少年有着不切实际的想法，被家长劝阻，而剧情完全不是这样。

要将梗概的重点聚焦在主人公的人物特质上，但是千万不要在主人公名字前加上一堆修饰性的定语。请记住，主人公的魅力与你用什么词语去描述他毫无关系，而在于他究竟做了什么！

梗概要表现主角的特点，要交代故事的特定背景，以及故事的主要线索和主要人物关系，最重要的一点是——说清楚谁干成了什么事。在这份作业里，对主要人物关系的聚焦也很不清楚，主人公和夜煞的行动线并不能代表主人公的成长。

我们再看另一份意思明白但逻辑混乱的学生作业：

维京人世代与龙为敌，屠龙之人称为勇士。男孩Hiccup身为领袖之子，却瘦弱善良，遭人嫌弃。为证明自己而射伤夜煞，后不忍下杀手，反与夜煞成为朋友，给它取名无牙仔。Hiccup通过无牙仔了解了龙族，成为驯龙高手，赢得族人的信任和女神的心，并发现了龙穴的秘密。不幸，与龙为友的事情被父亲发现，父亲草率行事，令族人和无牙仔陷入危险。Hiccup与伙伴骑龙前去解救无牙仔和族人，成功打败龙族恶霸。牺牲了一条腿，却促成了维京人和龙族的和解。

这份梗概不论断句还是语序都很有代表性。在作者的描述中，不幸的是主人公，主动草率行事的是父亲，陷入危险的是族人。而经过了三重主语变换之后，竟然没有主人公的戏份了。还有经典的结尾句"牺牲了一条腿，却促成了维京人和龙族的和解"。

到底是谁牺牲了一条腿？如果没看过这部电影，你能猜中吗？

我保留这些作业，原因是它们在行文上的特征过于奇特且具有普遍性。在布置作业时，并没有字数限制这一要求，因此学生们并不需要省略主语。如果我限制字数，估计会有人用上文言文。

一份清晰的梗概应该有如下要求：

1. 每句话都有清晰的主谓宾语成分；

2. 每句话之间有明确的逻辑关联；

3. 聚焦在主人公；

4. 对故事的叙述性语言不要放在梗概里面。必须严格区分情节和梗概。

经过一周的训练，我们得到了《驯龙高手1》梗概的修改版本，其中一份是这样的：

> 希卡普是一个瘦弱的维京少年，也是维京族最勇猛的族长的儿子。维京人世代弑龙，人和龙的矛盾不可调和。可希卡普却救了一只受伤的龙，与其成为朋友，并发现了自己的驯龙天赋。希卡普带领伙伴与龙合作，打败了统治龙族的邪恶巨龙，也扭转了岛民对龙的偏见。最终，希卡普成为真正的勇士，博克岛成为人与龙和谐共处的天堂。

虽然还不够完美，但是它基本符合梗概写作的要求。

"希卡普是一个瘦弱的维京少年，也是维京族最勇猛的族长的儿子。"这句话是介绍主人公身份，瘦弱的维京少年，是勇猛的族长的儿子。这

两个反义词之间充斥着主人公即将面对的矛盾。然后,讲述维京人的传统:"维京人世代弑龙,人和龙的矛盾不可调和。"因为世代相传的屠龙传统,我们的主人公——族长瘦弱的儿子面对的困难进一步加剧。下面是矛盾进一步升级:救龙—成为朋友—发现驯龙天赋。主人公的困境完全呈现在我们面前。那么他会如何做呢?他的困境如何解除?——与龙合作—打败邪恶巨龙—扭转岛民偏见。主人公果然不负众望,迎来了"希卡普成为真正的勇士,博克岛成为人与龙和谐共处的天堂"的美好结局。这就是梗概每句话之间的内在逻辑性。当然,要体现出这个逻辑,首先要摸清故事的剧作结构、人物形象。如果没有掌握这些起承转合的基本信息,你根本无法完成这个梗概的创作。

我们再来看一下《寻梦环游记》的例子。同样是迪士尼的动画片,同样是讲述一个小男孩自我成长的故事。

有正确的逻辑性的故事梗概是这样的:

出生在墨西哥(故事背景)的米格热爱音乐,但他的家庭排斥音乐(主要矛盾冲突)。为参加音乐大会,他偷走歌神的吉他,意外进入亡灵国(故事起因)。想回到现实,他必须得到家人的祝福(条件),但是曾曾祖母要求他放弃音乐。于是米格在埃克托的陪伴下踏上了寻找"曾曾祖父"的旅途(主要事件),最终,他找到了真正的家人,明白了爱的意义,也解开了家人排斥音乐的心结。他的梦想也得到家人的支持(结果)。

这份梗概中有着非常清楚的逻辑线索:故事背景—主要矛盾冲突—故事起因—主人公面对的阻碍/条件—主线剧情—结果/意义。

故事梗概需要一种化繁为简的能力,需要将复杂的故事线归纳出来,体现的是作者把握结构的能力。记住,一定要聚焦在主角,不要出

现过多的其他人物。

二、梗概的内容

了解了梗概的基本写法，下一个问题是我们的"故事"究竟需要什么样的内容。

故事有千百种形态，我们如何判断一份大纲是不是一个好故事，除了它好看或者不好看，有什么评判标准吗？

我们来看一个非常典型的入门学习者的故事梗概：

某理工大学教授伍淼（点评：虽然伍淼第一个出现，但他不是主人公。）在诺亚集团主持的太空电梯项目中担任技术总顾问，他负责的环节卓有成效。可伍淼的旧情人张窈（点评：旧情人的出现增加了此人的道德瑕疵，果然不能当主人公。）早心谋不轨，在项目的安全协议上做了手脚。落成庆典日，伍淼携妻女来体验。待伍淼出舱后，电梯的核燃料突然过载，妻女都湮没于爆炸中。（点评：虽然遭受巨大暴击，但伍淼真的不是主人公。）伍淼不仅痛失挚爱，还面临着集团对他过失杀人罪的起诉。他万念俱灰，本想自行了断。可女儿在灾后并未被确认死亡。伍淼坚信女儿尚在人世，于是他找到了在诺亚集团担任技术部门高管的前情人张窈，以期共同寻找女儿的下落。张窈同意让集团将事情压住并对伍淼做出了安抚。同时声称集团需要伍淼立即推出新科研成果以弥补过错。（点评：至此故事已经以007的方式开场了。但主人公并未登场，也肯定不是詹姆斯·邦德。）

面对集团的步步紧逼，伍淼不得已听信了张窈的教唆，盗取了自己的博士生李祐荣费尽心血写出的论文，而这件事直接导致了平日里乐观豁达的李祐荣自杀。（点评：一错再错的男二号逼死了男三，男一才有了出场的可能。我忍不住想问一下，为什么伍淼不能

直接去偷男一的论文，男一英勇反抗。）

　　天文系才子路伯渊（点评：这才是男一号。）收到好友李祐荣的消息，李祐荣称要跟自己说一件事。路伯渊其实深知好友心中苦楚，只是自己不喜表达真实自我，因此许久也未能坦诚相见。随即便赴约。当他赶到李祐荣家中时，挚友已服过量安眠药自杀。

　　张窈早已观察路伯渊许久，在发觉李祐荣的死没有得到她预想中的有效发酵后，主动以匿名的身份发给江雨村暗示案件的真相的电子邮件。（点评：此时剧情已经烧脑到无法理解了。）

　　江雨村收到信件后，找到了路伯渊。路伯渊正因完全无法接受朋友的死而陷入自我封闭之中。看到信件后，路伯渊重新振作，决定和江雨村展开调查，并去报案。（点评：主角瞬间灵魂黑夜，然后瞬间化身正义。但是在这之后，再也没有主角戏份了。）

　　张殷在市局值班时听说了来自路伯渊和江雨村的有关近期处于舆论风口浪尖上的高校研究生自杀案的报案，并且在和姐姐张窈闲谈中无意提及了此事。张窈因熟悉弟弟表面邪性实则嫉恶如仇的性格，并不想让其参与调查。看到姐姐的敷衍，张殷心生疑虑，开始有意无意地跟进案情。并在校门口小餐馆偶然认识了路伯渊。张殷向来瞧不起搞学术的，却一下喜欢上了路伯渊善良的心性。二人并未表露身份。

　　江雨村又一次收到了匿名信，信中甚至预言了后天的新闻中诺亚集团将会有新成果推出。路伯渊二人更加疑惑，认为背后早有预谋。果然后天成果公布，路伯渊查找到了论文作者，正是学界耆宿伍教授。他的论文虽然和李祐荣的研究方向不太相符，可有段话竟出自自己和李祐荣的私下谈话。而自己也是半年前受到江雨村的启发，除了她不可能有第二个人知情。路伯渊突然想到为何匿名信一直指使江雨村去揭发案情，便对江雨村心生嫌隙，决定独自去找伍森对峙。（点评：推理性的思维过程，不要写在梗概里。）

这天是李祐荣的头七，得免牢狱之灾的伍淼来到李祐荣的墓前祭奠，路伯渊也正在为挚友扫墓。二人却并不相认。在墓前，二人因为墓碑摆放讨论起天体物理。路伯渊天才般地启发了伍淼那场事故可能并不是他操作失误所致。伍淼回到集团奋力搜集实验数据，发现了被修改的安全协议。而有此权限的人不多。伍淼咬牙切齿决心复仇，和诺亚集团玉石俱焚……

这是一个非常有代表性的类型片梗概。它行文流畅，读者大概也许可能知道发生了什么事。

问题来了，这个故事有没有情节，它好看吗？所有的类型片，都有自己固定的看点。这份梗概的作者的描述是："**科幻元素（具体细节）+ 喜剧桥段（错位）+ 悬疑情节（套路）建置红鲱鱼 + 麦格芬**"。故事我们已经看过了，这个总结跟梗概可完全不是一回事，为什么作者的初心和后面的故事会出现如此之大的差别？

梳理一下故事，我们发现梗概应该是这样：一个天才的天文系少年，利用天体物理的智慧，帮助教授打败其邪恶情人的阴谋，最终拯救世界。

你看，这是一个典型的类型片框架，就像007系列，还有一点成龙的《A计划》的影子。这种类型片的卖点一定是男主，他有多聪明、多么英勇，如何突破重重障碍，如何在最后一分钟成功实施营救。这个类型的节奏和人物设定都有固定模式。如果在初学阶段进行大量同类型的电影拉片，就能迅速掌握叙事结构。如果要进行剧集的创作，则需要大量的练习，尤其是在人物设定上。

先不论故事好坏，上面这份梗概并没有清晰地讲出一个故事，它是一个失败的故事梗概。

再看一个典型的初学者梗概的例子：

周游在一次重要的短跑比赛中意外出局，输给了他常年的竞争对手贾浩。竞赛的失利和亲人的去世使他在这段时间变得格外消沉。母亲托关系在最近的煤矿上给周游找了一份差事，刚出井的第一天，他坐在矿上食堂的一个角落里，看着碗里的煤渣流下了无声的泪。回到家里，周游看到家里来了两个陌生人，原来是姥爷（非亲，姥姥后嫁的人）那边的亲属过来处理后事。周游盯着女孩一身洁白的羽绒服看出了神，他觉得这是最近他能看到的最干净的东西。为了逃离黑暗的井下生活，他找到贾浩决心再比一场，然而双方唯一约定好的比赛时间却与女孩离开的时间冲撞。虽然周游没有见到女孩最后一面，但经过几天的相处，他意识到生活的全部其实并不只有赛道和井道，他渴望去只在书中出现过的远方看看。在一个肃杀之气的清晨，周游踏上了他的出走之旅。

　　这份梗概有一个优点，至少它是围绕男主周游写的。

　　周游输给了对手，导致他怎么样了呢？变得消沉。一般来说，主人公遭受重创后应该踏上冒险之旅，周游却只是在食堂的角落里无声地流泪。主人公落泪是场景描写，它不应该出现在梗概中，梗概描写的是主人公干了什么，导致什么样的后果，他为了承担后果，又做了什么。在故事进程中，需要看到主人公之所以成为主人公的人性光辉，观众要被他的努力和付出感动。但是这个梗概中，以周游为主语，后面接动词的内容是：流下了无声的泪；盯着女孩一身洁白的羽绒服看出了神；找到贾浩决心再比一场；意识到生活的全部其实并不只有赛道和井道；渴望去只在书中出现过的远方看看；踏上了他的出走之旅。

　　主人公流泪，盯着女孩看，意识到，出走。

　　既然梗概中出现了母亲、女孩，那么她们应该促成某种后果，可是她们跟主人公没有建立起人物关系，那么她们存在的意义是什么？还有，这里的主人公是男是女都可以（女孩盯着女孩看也可以）。这又是一

个失败的故事梗概。

写一个在比赛中失利的运动员，被亲情、爱情重新激发了生活斗志，这是一个标准的体育类型片。写一个失败者如何在生活中遭遇挫折以体现命运的不公和残酷，这可以是一个艺术片或励志片。构思故事之前，你首先要明确它的概念和类型。上面这个例子，我的题目是一部网络剧，学生给出的是一部艺术片。

你也许会问，网络剧只能是商业剧，不能写成艺术剧吗？我的回答是：一个故事用商业剧形式或艺术剧形式来表达都可以。故事是什么人发生了什么事，你的故事在哪里？我没看见。

我们必须分清影视剧与散文的区别，明确故事的概念才能进行创作。

故事，就像我们儿时喜欢听到的那些故事、长大后我们密切关注的那些热搜和八卦一样，传达出的信息都是：谁，怎么了？发生了什么事。它应该是我们所关心的，而不是表达自己内心的敏感。（如果以热搜的高度概括来提炼一句话故事，也是一个不错的训练方法。）

总之，首先要明确我们要写一个什么故事，有了清晰的目标之后，才能开启我们的故事之旅，然后精心打磨我们的人物、编织人物关系和情节、一句句地修改台词。

别忘了，在开始之前，请提交一份剧本提案。

练习：提交一份剧作提案，包括：故事类型、时长、一句话故事、故事梗概。

第二章　一切胜利都是人物的胜利

第一节　主人公：一个英雄

一、为什么要写英雄？

当你打开电脑开始写故事，首先必须确立故事的主人公。为了让你的故事能够顺利进行，我们首先要对主人公定性：请选择一位英雄。

在《千面英雄》中，约瑟夫·坎贝尔采用结构主义的研究方法，从数以万计的东西方童话、神话和宗教故事中，抽象归纳出"分离—传授奥秘—归来"这一相对稳定的故事模型，并将符合这种模型的神话称为"单一神话"。即"英雄从日常生活的世界出发，历经种种危险，进入一个超自然的神奇领域；在那个神奇的领域中，和各种不可思议的、有威力的超自然体相遇，并取得决定性的胜利；于是英雄完成神秘的冒险，带着能够为他的同类造福的力量归来"。① 坎贝尔用"千面英雄"命名自己的神话学著作，旨在强调神话中形形色色的英雄，其实是一个英雄所变幻的不同面孔。

"英雄"就是现实生活中的个体，对应着精神分析领域的"自我"——这是人格中与母体分离的一部分，离开了温暖的子宫，个体终其一生都

① [美]约瑟夫·坎贝尔：《千面英雄》，张承谟译，上海文艺出版社2000年版，第171页。

在寻求原初的完整，象征着"自我"对身份和自身整体性的探求。在追求"自性"的道路上，英雄将碰到阻碍前进的守门人、恐怖的黑暗势力和支持自己前进的盟友。各种人物和意象其实是英雄内心世界的投射，将内心世界中分裂的自我整合起来，使得自性得以显现，这就是英雄的成长历程。

"英雄"的戏剧功能主要在于成长、提供认同对象和推动情节发展。

第一，英雄的成长过程是揭示影片主题的关键。比较故事的开头和结尾，我们会发现英雄发生了重大的改变——曾经困扰他的难题得到了解决，或者是他追求的梦想得以实现。外在的形象、社会地位、力量对比的改变或者内在的价值观转变，从弱小到强大，从犹疑到坚定，从自卑到自信，从消极到积极，从绝望到希望，这些变化所绘出的弧线被称为"人物弧光"（the Character Arc）。

第二，作为一个能够使观众认同，并将自己的部分人格投射其中的人物，英雄的动机应该是能够被普遍理解的，诸如追求自由、渴望爱情、为成功而努力、复仇等。换句话说，当英雄的银幕梦想与观众的生活梦想重合的时候，观众才能"移情"于英雄。

第三，英雄是具有自由意志的行动着的人，行动（action）是指在意志和需求的驱使下做出的选择或动作。英雄的行动推动着故事不断向前发展，就像《指环王2》（2002）中所描述的那样，"故事里的主人公有很多机会半途而废，但是他们并没有。他们决定勇往直前，因为他们抱着一种信念"。在戏剧性转折点上，把英雄刻画成被动的被拯救者，是剧作中经常出现的错误。

第四，英雄能够赢得人们的尊敬，并不是因为他们拥有强大的力量，而是因为他们能够为他人、集体或者某种信念和价值而牺牲自己，自我牺牲是英雄最主要的特征。

所以，我们所说的"英雄"并不是一个狭义上的英雄人物，他不一

定要有惊天动地的举动，甚至不需要为国捐躯，也不需要有任何摇旗呐喊之类的行为。他可以是一个普通人，但必须具有"英雄性"。

套用一句名言：真正的英雄主义，是看清了生活的真相之后，依然热爱生活。所以，英雄就是那样一种有着英雄主义情感的主人公。即便我们专注于描写小人物的故事，也应该从平凡的人群中选择具有英雄感的人物。

这个问题如此重要，以至于我们必须将其放在首位。我们必须选择英雄作为描写对象，请不要理解为只有正能量、主旋律的故事才有资格被书写。

一次学生毕业答辩的时候，一位同学笔下的主人公自私懦弱一无是处，他的故事讲述的就是主人公究竟有多倒霉且无知，故事在戏剧性层面也乏善可陈。老师们问道，为什么这样的人能成为主角？学生理直气壮地回答："他就是天选之子，你要知道，故事的主角总是那样，一无是处且处处倒霉但是最后会成功。"于是我问："孙悟空成为主角是偶然吗？唐僧去西天取经是因为他很倒霉、很愚蠢吗？魔戒之所以选中弗拉多是因为他一无是处吗？"

如果不能接受并理解"主角必须是英雄"这个问题，我们就不可能开始我们的创作。如果你认为所谓的天选之子，只是芸芸众生中一个碌碌无为的小人的话，那你就彻底误解了"天选之子"这个词。

"天选之子"就像现实世界中的成功者一样，他会经历失败，会遭遇痛苦，但之所以他能成功，是因为他有着超乎常人的"英雄"品质——坚持或者善良，或者心无杂念，或者愿意为别人牺牲自己。看看唐僧吧，他明明是御弟，已经有了优渥的生活，但毅然选择去西天取经，经历九九八十一难而不放弃。再看孙悟空，与其他的猴子不同，他孤身一人去寻师求艺，潜入深海寻找武器，为了得到尊重不惜与天庭作对，他对成功的渴望和付出成就了他的与众不同。在现实社会中没有人能随随便便成功，为什么在我们笔下的故事中，人物就能轻轻松松成功呢？难

道这就是艺术高于生活？显然不是。或者我这么说，当你选择一个主人公的时候，请赋予他成功的可能性。让我们在听到人物介绍的时候就知道，这个人有可能做出一番事业。他具有激励人心的力量，又或者这个人不会成功，但是他会令人深深感动，这就是我们对一个英雄的要求。你的主人公要有配得上成为主人公的素质，配得上观众的喜爱和关注，这种素质就是他的"英雄性"。

当然，如果是传统意义上的英雄，你的主人公无疑会更加成功。

为庆祝建党 100 周年，2021 年上海电视台等单位推出了一套电视剧《功勋》。该剧分为八个单元：《能文能武李延年》《无名英雄于敏》《默默无闻张富清》《黄旭华的深潜》《申纪兰的提案》《孙家栋的天路》《屠呦呦的礼物》《袁隆平的梦》，分别用不同的叙事风格讲述八位功勋人物人生中最精彩的故事。（李延年：讲述其在抗美援朝战场上的英雄故事。于敏：从少年、青年和中年三个时期讲述他投身国防安全事业的故事。张富清：描绘其作为战斗英雄转业后扎根基层的故事。黄旭华：以核潜艇下潜极限为故事压力点和戏剧转折点，再现我国自主研发核潜艇的艰难历程。申纪兰：着重展现她首倡"男女同工同酬"并当选第一届全国人大代表的经历。孙家栋：以无数次的试验失败为切入点，展现其代表的中国科学家永不言弃的探索精神。屠呦呦：展示她研发抗疟新药青蒿素的全过程，并回答人们对其个人获得诺贝尔奖的某些疑惑。袁隆平：从梦境展开，讲他如何为祖国和世界人民的温饱问题不懈奋斗。）有学生问我，为什么《功勋》里面的故事那么好看？为什么它能给人力量？是因为这些人都是各行各业的成功者吗？当我们列举这些人物和故事时，就已经回答了这个问题。剧中的原型人物都是"共和国勋章"的获得者，他们完美地符合"主人公必须是英雄"这条定理，他们在平凡的人生中创造了奇迹，他们都是最值得歌颂的时代骄傲，这些故事聚焦了他们人生中最激动人心的事件，自然能够让观众热血沸腾。

当然，我们不能只把范围限制在这一类英雄人物，对初学者而言，

以小人物为主角进行练习更为合适。

在进行人物观察练习的时候，很多学生选择校门口天桥上卖红薯的老大爷为对象。之所以选择这个人物，原因是老人每天都在同一个地点，而且他典型的农村人面孔和劳动人民的双手，深深吸引了学生们。老人家年复一年卖红薯，新生们年复一年观察他，除了让我对烤红薯的价格和制作方法有了较深的理解，没有看到任何关于这位老大爷的有趣的故事。

我很想知道老人是哪儿人，家里有什么人，他为什么卖红薯？他的孩子是失学儿童还是上了哈佛？我希望从他身上找到鼓舞人心的力量，找出他内心的倔强和坚持背后的原因。观察人物不是拍一张照片或画一幅速写，你要找出亮点，而亮点就在人物的日常生活中。至少你要跟着他回到他的住处，跟他攀谈，跟他一起去买红薯、买煤，你才能对他有所了解。

有个学生兴冲冲地讲了一个故事，内容是一个孩子偷走了操场边藤蔓上的丝瓜。他绘声绘色地描绘了丝瓜藤以及丝瓜，然后就……没了！这个故事说了什么？孩子为什么摘走丝瓜？后来他是不是做成丝瓜瓢给妈妈洗碗用？初学者往往认为他们看到的现象就是一切，就是生活，就是细节，他们还不能理解人物与故事的关系。

最重要的是，他们在观察中不仅没找到英雄性，甚至没找到人性。当然，这只是非常初级的生活观察练习（人物观察我们之后还会细说），但是，只要开始构思故事，你首先需要回答这三个问题：你为什么写？为什么是这个人？他的英雄性是什么？

编剧的工作，就是从日常生活中发现英雄，将一个个片段连起来组成故事。古人说"取法其上，得乎其中"，只有从英雄的高度出发才有可能塑造出一个具有英雄性的人物，只有从极高的价值观出发才有可能得到一个令人感动的主人公。

二、选择主人公的基本原则：

不论是现实存在的有着赫赫威名的英雄人物，还是具有英雄性的普通人，作为故事的主角，他们的英雄性必须符合以下基本原则：

1. 主人公不能有道德瑕疵

我告诉学生们主人公不能有道德瑕疵之后，仍有人一遍遍问我，主人公为什么不能偷窃、酒驾（或有其他轻微违法行为）？主人公为什么不能杀人（或有其他严重违法行为）？主人公为什么不能先做错事或坏事，后来再改正？

这几个问题很有代表性。主人公并非不能偷窃，如果他身处绝境，马上就要饿死，或者他的女儿马上就要死了，他不得不偷窃，这个行为对他主人公的身份没有损害。但是，如果没有这样的情境（困境）设定，主人公是一个靠偷窃谋财的职业小偷，且你的故事不是描写他精湛的偷窃技术，或者他的偷窃行为与剧情无关，或者小偷的身份设定只是为了让他看起来与众不同，那么这个人物设定就有问题。初学者常犯的错误之一，就是为了让主人公显得不平凡，特意对他进行黑化。

主人公也并非不能杀人。在悬疑剧中，一旦主人公手上染上鲜血，那么剧情就必须围绕他的杀人动机、杀人后如何自首展开。即便是在荧幕或屏幕上，任何手上有命案的人，也不能摆脱法律的制裁。在美国的影视剧中，有不少类型以各种犯罪分子为主人公，惯偷、抢劫犯、连环杀人犯、嗜血杀人狂都可以当主角，但他们都是以反面形象出现的，让他们出场的用意是教育大众不要成为这样的人。编剧要创造那些具有英雄性的形象去感动观众，而不是剧作者自嗨。

主人公并非不能做错事，举个例子：

小明（本书主人公的虚拟名称）是一个书童（时代背景暂时虚拟）。他非常优秀，他老板所有的财富都是他创造的，但是他只是一

个书童。有一天，老板失踪了。书童灵机一动，顶替了老板。

冒名顶替？不行，主人公绝不能有丝毫冒他人之名为自己获利的想法。观众可以接受身份错位的喜剧，但不能是小明自己灵机一动去顶替他人的身份，必须有一个绝境，将他推到冒名顶替的位置上，使他为了别人的利益不得不这样做。最好的例子就是《还珠格格》，小燕子冒名顶替紫薇，是因为她在说出真相之前就晕死过去，她醒来后如果马上承认就有生命危险。再看花木兰，她替父从军是为了拯救陷入困境的父亲。

所谓道德瑕疵不在于主人公的行为好坏，而在于他的出发点。他是一个什么样的人，他能否为别人做出牺牲？关于这一点，韩剧《鱿鱼游戏》是一个很好的例子。

《鱿鱼游戏》是一部反乌托邦、大逃杀式的惊悚悬疑剧，它讲述了456名深陷巨额债务和经济绝望的失意普通人，突然接到神秘邀请，去孤岛参加一场生存游戏，通过玩一系列儿童游戏，争夺巨额奖金的故事。男主角成奇勋是个赌博成瘾的人，他没有能力给女儿买一份像样的生日礼物，也没有能力支付年迈母亲的医疗费，他甚至偷母亲的钱。他婚姻失败、为人伪善，但是这样一个有严重瑕疵的人，在别人摔倒时会伸出手（热心），会用自己买的鱼喂猫（温情），即便他的生活如此不堪，却依然心存善念。在残酷的大逃杀游戏中，自己面对死亡从未胆怯（坚强），对别人的死亡也毫不在意（冷酷）。这个人物全身上下都是缺点，但是那些缺点无法掩盖强大的人性光辉，也就无损于主人公的英雄性。

我们能否照这个模式设计主人公？英雄出场时是个 loser（失意者），这样就可以让他的人性有更高的发展空间。初学者偏爱这种人物设计模式，我往往在他们的人物设定中找不出任何一个褒义词。他们特别喜欢让主人公被迫害、遗弃、黑化，然后再想办法让他上升，似乎唯有让他陷入绝对的失败和作者主观赋予的黑暗时刻，才能突出主人公的高光。其实，主人公面临的绝境不应该是其个性所导致的，他的性格也不能因

为碰了一鼻子灰就改变。如果初学者想不出非常复杂的人性设定，最简单的办法就是让你的主人公永远充满理想主义的光辉。

- 示例：如何突破道德瑕疵创作人物

我们有一个校园网络短剧创作项目，名称叫《皇冠之战》。校园生活看似平静如水，但是学生们在综测评奖学金、保研名额上的竞争很激烈。犯罪案件离学生很远，而校园里的综测就是学生们自己的故事，他们对此感受深刻。《皇冠之战》的故事是，一个班级如何在三天的综测评定时间内上演宫斗大戏。学生们设想的故事开场，是一个女生宿舍四个女生同时拉开床帘，于是一场宫斗大戏开幕。其他令人印象深刻的画面还有：某一集开场，班长是一个服务全班的傻白甜，到结尾处她变成从甘露寺回宫的甄嬛那样的宫斗专家，用一个巨大的打印机打印全班的积分明细……每一集的结尾就像《破产姐妹》里的最后清算，都会更新全班排名。这个故事符合网络剧集的悬念和体量要求，故事的核心话题与时代和生活密切相关，因为新素材会持续出现，《皇冠之战》可以不停地继续下去。

这里有一个非常重要的问题——主人公的道德观应该怎么设定。举个真实的例子，有个学生本学期综测一向排名第一，有一次突然成了第二名，原因是分数被算错了。经过沟通他拿回了原本属于他的第一名，但事后他对第二名心怀愧疚，负罪感如此之强烈使得他不敢跟那位同学打招呼。00 后这一代给人的印象是敢想敢拼，生活中极力为自己争取利益，但是这又与价值观里"孔融让梨"式的谦让冲突。剧中的主人公应该愧疚还是心安理得呢？答案是都可以，愧疚和心安理得是两个极端，但都不是道德瑕疵，所谓道德瑕疵是违反价值观的行为而非心理。

《皇冠之战》的故事核很利于展开，其中任何一种人物关系都可以产生激动人心的戏剧效果。在设计主人公之前，我们尝试了一个可以带动故事的人物关系。

前情提要： 传媒系有三个名额可以保研。第三名恺翔拥有克莱登大学电影学院的 offer（录取通知），他倾慕家境富足、有加里敦大学传媒学 offer 的班花雨昕。第四名筱雅和雨昕相熟。第五名桐睿是大二转专业生。

剧情梗概： 第四名筱雅以助攻恺翔追到雨昕为筹码和恺翔对赌，恺翔将放弃保研作为赌注。在筱雅的撮合下，正当恺翔和雨昕燃起的情感如火如荼时，桐睿发现学院将自己大二一门专业课的成绩记成选修，便联合班级同学一起申诉。学院受理申诉，桐睿的成绩提高，一跃成为第二名。

一个班有三个保送研究生名额，主人公是第四名，因此第四名唯一的希望就是前面的同学主动放弃名额。第三名虽然拿到了 offer，也想跟心爱的女孩一起去美国留学，但这个女孩他还没追到手，他追求的女孩刚好是第四名的闺蜜。

这份梗概中搭建的人物关系解决了所有人物的动机问题。主人公不能上来就说"我要争第一"，需要合理的动力驱使她行动，这里我们给出的外部动力是保研，那么她的内在动力是什么？还有，为什么她的综测成绩不够好？是她不够聪明还是不够努力？这两点都会影响主人公的人设。

在大部分宫斗剧中，女主人公一开始都是"不争"的，她们安于现状、淡薄名分，看不惯他人的阴险手段。后来与皇帝产生了爱情，又不断地被坏人迫害，最后才发生黑化。从人设上说，一出场就要争的人一定是坏人，因此必须给出足够的理由让主人公一步步转变，观众才能接受主人公的转变。《皇冠之战》是短剧，从结构上来说没有时间做铺垫，因此需要一个强大的人物动机，解决筱雅为什么一心要保研的问题，而且动机必须让观众能够接受。作为一个喜剧性很强的校园短剧，为了弘扬社会主义核心价值观，我们不想在这种题材中看见真正的坏人，主

人公不能使用卑鄙的手段，要光明正大地去竞争。这样的剧集才有争议性，有可看性。

动机来源于主人公筱雅的人设，人物设定中最关键的问题是——**主人公凭什么成为主人公？**

学生们提出的设想非常符合他们心目中好人的标准：筱雅出身贫苦，但是内心强大，是影视方面的天才，而且她大三必须出去挣学杂费，所以没有时间准备考研。

可惜并不合理，她可以选择继续打工，而不是读研究生。<u>她的初衷必须是所有人都能够理解的</u>，这样观众才能与这个人物共情，并认为保研名额理应给她。所谓"美强惨"的人设或许能为主人公赢得爱情，但绝不会为她争来保研名额。

《天才枪手》剧版（泰国，2020）中的主人公与此相似，她本来是一个天真的女孩，见有的家长利用自己的身份地位送孩子出国留学，有的家庭花钱买名额，便觉得别人能挣钱自己也能，所以才去做枪手，挣钱就是她的动机。

短剧的主人公必须有喜剧性。比如说，筱雅帮全班同学写了论文，结果前三名的论文分数都比她高，但她不生气，因为拿钱做事就该敬业，给钱多就应该写得好。这种个性会增加一点喜感，但还不是人物主要动机。

可以这样设想：主人公筱雅有实力，她得第四名不是因为她不好好学习。她给老师帮忙，老师对她动手动脚，她反抗，老师给她一个很低的分数，导致她排名第四。这样的设定可以让观众理解、同情她。

<u>除了主人公的长处，还要明确主人公的短处以及底线</u>。

如果来个强行设定呢？她不爱学习，不刻苦读书，但成绩就是很好，综测排在第四名。一天她遇见一位仰慕已久的大拿老师，表示想读他的研究生，老师却说只收保送的学生。这个设定可以吗？不行，因为这不是一种普遍现象，这个动机并不能被大多数观众接受。

关于筱雅的突破口在学校保研守则上，有这样一条规定——如果学生保研，可抵消一次处分。

设定是这样的：筱雅为赚钱养家做点小生意，这让她受到学校处分，处分对她的将来有不利影响，如果保研成功处分可以撤销。她不希望自己的履历上有污点，为消除污点，她必须争取保研。

这样一来，就做到了主人公没有道德瑕疵，同时又具备获得观众同情的戏剧必要性。

2. 动机：主人公的赴汤蹈火

观众看剧，目的是看主人公如何创造奇迹。主角的行动是自发的，即使受到外力影响，他的行动也是主动而不是被动的。

黑格尔在《美学》中说，悲剧性在于"主人公赴汤蹈火之精神"。从这个意义上来说，《赵氏孤儿》是中国唯一的悲剧故事，因为它完全符合"主人公赴汤蹈火之精神"，而《窦娥冤》则算不上，因为其主人公窦娥的死并非完全自觉自愿，同时她也不是为他人而牺牲自己。无论悲剧、喜剧、正剧，对主人公的要求都一样，主人公必须有极强的主动性，他不是偶然走到一个地方，碰巧遇见了什么事情。主人公不能无意识地游荡，他有自己的使命，他的每一个动作、每一句话都是为使命服务的。

- **人物动机是故事的起源**

首先你要理解人物动机的必要性。主人公不会无缘无故从事一项伟大的事业，也不是所有故事都源于童年的不幸。

初学者有个习惯，偏好从人物小时候开始描写，总是因为童年的某一件小事导致主人公当前的性格。用弗洛伊德的理论来解释，人的性格确实源于童年的环境。但是世界观的定型通常在25岁左右，仅强调童年是远远不够的。对主人公的设定是他目前而不是从前的状态，以及他有强烈的动机去做一件什么事。当故事进展到某个时间，我们发现了主人

公的另一面，原因是童年阴影。用这个方式讲故事，童年阴影才能成为故事的一部分。

一个学生想参照美国电影《寻梦环游记》来写毕业设定，她想建立一个中国化的亡灵世界观，描写文化传统中的死亡文化。我非常赞赏这个想法，同时问了一个问题：你的主人公为什么要进入亡灵国度？如果参照《寻梦环游记》，除了来自南美洲的亡灵世界奇幻设定之外，最重要的难道不是人物动机吗？《寻梦环游记》里，主人公因为热爱音乐遭到家人阻止而闯入死亡世界，他有很多机会出去，却依然坚持梦想。强烈的动机导致主人公的一系列举动，这才是故事的内核。如果观众只是想看奇幻设定，游乐园就能满足他们。随着3D、VR、AI等技术的发展，未来的电影将会有完全不同的形态，但是有一点不会改变，那就是影视作品的核心——人物、故事。

初学者讲故事的方法，往往只注重情节而忽视人物，即"人在故事中"，而观众想知道的是这个人怎么样了，关注点在于人物。为了让初学者理解人物动机的重要性，有必要强制性地将他们的思维模式从故事框架转向人物动机。为此我制作了一个表格，要求学生找一个故事，每天填写一项，不断地分析故事中的人物动机。为避免一次性在网上搜索答案，这项练习最好不要一次完成，而是每天持续进行，以养成以人物为中心进行思考的习惯。

可以看到，通过不断延伸的表格，我们发现所有的故事都源于强大的人物动机，主人公的"赴汤蹈火"才是故事的主要推动力。这种动机在以故事为主的影片中会更为突出，而在《甄嬛传》《后翼弃兵》这样的人物成长型剧集中，就不是那么明显。

理解了人物动机推动故事情节这一点，你就知道你的主人公在故事里是主动而非被动的，写故事的时候就会抛弃"主人公遭遇了什么"的常规思考，转而思考你的主人公是谁、他要干什么。

片名	主人公性格	主人公初始动机	最终动机	分析
《棋魂》	时光：调皮，大大咧咧，阳光，善良，重感情，有时候有些懦弱，有一点自卑。	帮助褚嬴找到棋馆下棋，让褚嬴开心。	为自己而战，想提高自己的棋艺，定段成为职业棋手，冲击北斗杯冠军。	褚嬴帮助时光发掘出了后者在围棋上的兴趣和天赋，时光通过自己的努力与探索，也在褚嬴和小伙伴的陪伴和鼓励下坚定了自己的围棋理想，把褚嬴对自己的外加推力转变成了内驱力。
《疯狂动物城》	朱迪：善良，勇敢，正义感强。	成为疯狂动物城的警察，惩恶扬善，伸张正义，证明自己的势力，实现自身价值，大干一番事业。	主动接过案子，寻找失踪的水獭。	成为警察之后，朱迪接触到的一系列事情，例如被分配去交通协管，寻找水獭，与尼克结伴，在记者发布会上不小心说错话等，触发了朱迪新的更深层次的动机。当然，尼克的陪伴也感染了朱迪，彻底解除了朱迪对肉食动物的偏见，后面又极力想解除肉食动物和草食动物之间的误会。
《疯狂动物城》	尼克：外表吊儿郎当痞里痞气，实则柔软善良，害怕受伤。	骗人倒卖爪爪冰棍，干着并不特别光鲜的生意，假装吊儿郎当，对什么都不在意地活着。在朱迪的"胁迫"下，被迫卷入水獭失踪案。	成为朱迪真正的伙伴，找到失踪的水獭，揭开藏在动物城里的秘密，与朱迪一起对抗羊副市长，也想伸张正义，用自己的力量让动物城变得更好。	尼克受到了朱迪信任——朱迪当尼克当作真正的朋友，让尼克把尼克当作真正的朋友，也使尼克软开自己，愿意敞开自己，找回自己柔善良，敢地面对自己，观正义的那一面，使自己真正想破案，让动物城变得更好。

(续表)

片名	主人公性格	主人公初始动机	最终动机	分析
《寻梦环游记》	米格：有毅力，坚持追寻自己的理想，对自己的歌手理想怀着饱满的热情；勇敢，敢于打破常规。调皮而活泼开朗，也善良重感情。	追寻自己的音乐梦。为了在音乐节上唱歌，去歌神德拉库斯的灵堂（?）里偷吉他。	揭露德拉库斯的真面目，用音乐唤醒曾祖母COCO对曾祖父的回忆，让埃克托能够在亡灵节再次回到家里。	米格的动机发生了两次明显的转变。第一次：偷吉他结果误入亡灵世界，要埃克托带他找到歌神德拉库斯（贯穿差不多整个故事的动机）。第二次：发现了歌神德拉库斯的真面目，又发现埃克托竟然是自己的曾曾祖父，这时候米格想在众人面前撕开德拉库斯丑恶的嘴脸，并解开家人之间的误会，唤起COCO对父亲的回忆，让曾祖父能够在亡灵节再次回到家里。
《驯龙高手1》	希卡普：善良，有爱心，出手相助无牙仔，表面胆小怯懦，实际勇敢有担当，有主见，有一定的叛逆精神。	通过驯龙测验，成为一名真正的维京勇士，以向父亲和部落其他人证明自己。	打败恶龙，救出夜煞。让酋长父亲理解自己，明白龙和人是可以成为朋友的。	希卡普意外遇到受伤的无牙仔，他在与无牙仔的相处过程中，发现了自己驯服龙的超强天赋，并意识到人类与龙并不是天敌，而是可以友好相处的。从此以后，他还不断训练无牙仔，希卡普的感情日益深厚，无牙仔可以成为朋友的观念，并让其他小伙伴以及他的父亲和整个部族接受人龙可以成为朋友的事实。

（续表）

片名	主人公性格	主人公初始动机	最终动机	分析
《玩具总动员4》	胡迪：忠诚，乐观，有冒险精神，有一定组织能力。	在公路旅程主人走散，带着又又找到主人。	帮助又又与主人团聚后，开启新的自由冒险主人生。	受到旧时好友牧羊女的影响。在久别重逢后，胡迪发现牧羊女竟然这么自由、潇洒，过着冒险般的生活，他与牧羊女在玩具的使命上产生了分歧，而后来又在冒险的途中逐渐转变思想，也与牧羊女确定离开主人开启新生活。
《叛逆者》	林楠笙：纯真、热血、勇敢、有志向的爱国青年，具备敏锐的洞察力和坚毅品质，有些理想主义。	林楠笙怀着报国热情，进入国民党复兴社特务处，为国民党工作。在陈默群的命令下，林楠笙接近朱恰贞，想摸清朱恰贞的底细，查清她到底是不是共产党。	爱国热情不灭，林楠笙加入共产党，为共产党工作。	林楠笙在为国民党工作的过程中，发现了国民党内部的混乱与其思想的局限性，在与共产党的交手过程中，他认识到了共产党人身上坚定的革命信念和大无畏不怕牺牲的精神。因此，他从国民党阵营转到了共产党的阵营。当然，林楠笙的爱国之情始终非常强烈，他报国的热情也是他在剧中始终不变的动机。也正由于对此动机的坚持，林楠笙才会有从国到共这一转变。
《小鞋子》	阿里：懂事、单纯、善良。	把妹妹莎拉的鞋子搞丢了，两个人共穿一双鞋子。阿里为妹妹买鞋。	跑步比赛第三名的奖励是一双球鞋，阿里报名参加跑步比赛，想为妹妹赢得球鞋。	这部电影中，主角的动机并没有什么明显的变化，阿里的动机一直都是为妹妹搞到新的球鞋。

（续表）

第二章 一切胜利都是人物的胜利

片名	主人公性格	主人公初始动机	最终动机	分析
《我不是药神》	程勇：市侩，窝囊，懦弱，不求上进，被生活磨得世俗精明，但内心依然保留着善良和正义。	程勇的生活比较不如意，父亲老年痴呆住院，自己经营的药铺生意修淡，日子过得很窘迫。在别人的介绍下，程勇为了赚钱，开始走私印度药。	即使程勇知道自己走私药品是犯法的，但他为了白血病患者的生命，还是继续维持印度药的生意。	在走私印度药的过程中，程勇认识了很多无奈的白血病患者，很多人很多事（特别是吕受益的死）唤醒了程勇内心的善良。程勇意识到国内很多白血病患者买不起天价的正规进口药，他的善良和正义感促使他继续这项生意。不管违不违法，只要能救人就行。
《肖申克的救赎》	安迪：睿智，隐忍，冷静，乐观，持之以恒，向往自由，懂得感恩。	我是无辜的，活下去，计划着逃离肖申克监狱。	自救的同时不断救赎他人，越狱后将冤假错案银行家大白于天下。	精英银行家安迪因一起冤假错案被错入狱。本来沉默寡言的他，随着和狱友瑞德、老布、汤米的接触渐深，不再消沉，办起了图书馆，放起了歌剧，谁知安迪二十年如一日，从未放弃过逃离的想法。暴雨雷夜，他洛火重生。
《疯狂动物城》	朱迪：善良，机灵，热情，正义感强，坚强，性子急。	做好本职工作，证明身为食草动物的自己也能当好警察。	意识到应该尽自己所能消除动物城的偏见。	食草动物朱迪是个热血女孩儿，从乡下来到动物城追逐警察梦。随着接手案件的深入，看似是敌人的肉食动物狐狸尼克有着不为人知的一面，而看似险恶的山羊副市长外表下却是盟友。一系列事件使她重新思考种族偏见与动物的未来，放下了一腔孤勇，意识到任重道远。

- 35 -

(续表)

片名	主人公性格	主人公初始动机	最终动机	分析
《控方证人》	威尔弗里德：沉稳、老谋深算、骄傲、牙尖嘴利、信仰坚定、追求正义。	对管家的照顾感到不适，才有意无意接手了案件。	全力惩治沃尔夫夫妇的行为，维护大英法律的尊严。	大律师威尔弗里德接到了一纸诉状，帮助深情而劣势的沃尔打赢了官司。而事情的反转让威尔弗里德意识到：原来毒妇人心不过是公众的一厢情愿。男人贪财，女人贪爱才是人性的真相。
《寻梦环游记》	米格：懵懂、叛逆善良、坚强勇敢、心怀梦想。	在家庭偏见下追逐音乐梦想，误入亡灵世界后想找到歌神德拉库斯证明自己。	家人才是最重要的，要让太奶奶想起自己真正的祖先埃克托。	鞋匠世家的少年米格喜欢音乐却遭到禁止。误入亡灵世界的他意识到歌神德拉库斯可能是自己的曾祖父后欣喜若狂便要去寻找。后来他找到的歌神不过是敌世盗名之辈。米格回到了真正的家人身边，最终实现了自身的破局，名正言顺地追求起了音乐梦想。

第二章　一切胜利都是人物的胜利

在编剧专业的本科学生毕业设计中,我见过最多的一类故事,是某个极其无趣的主人公的悲惨遭遇史,因此答辩时我会问他们一个问题:"他确实很可怜,但是'我'为什么要看这个故事?"(在这里"我"代表观众。)

下面的对话也许能说明这个问题的典型性。

学生:"主人公高考失利了,女朋友又跟他分了手。"
老师:"主人公确实很可怜,但我为什么要看这个故事?"
学生:"主人公高考失利了,他想到了要去拜佛。"
老师:"拜佛,我更不想看了。"
学生:"在拜佛途中,他遇到了一位老人,启发了他。"
老师:"因高考失利而去拜佛的人,不管他遇到什么,我完全不想看了。"

观看戏剧影视作品要花钱,观众选择这部剧的理由是什么?为什么人们心甘情愿掏钱充会员看一部剧?除了看明星以外,精彩的故事才是吸引他们的主要原因。最明白这个问题的是各视频网络平台,因此它们对网络剧第一集的苛刻要求看似不近人情,却非常合理。

初学者可以问问自己身边的人,他们追剧的原因是什么,剧作者也需要经常扪心自问"观众为什么要看"。你要尽力让你的主人公令人肃然起敬,或是让他赢得同情,才能激起观众的共鸣、令他们潸然泪下,最后获得一个"好看"的评价。

回到前面的例子,"高考失利"对学生而言只是跌了一跤,"惨遭女朋友抛弃"绝对不是人生挫折。即便你认为这两件事就是世界末日,可是一个高考失利、被女朋友抛弃的普通学生,凭什么观众要关心他?

这个问题并非无解,解决方法肯定不是拜佛或偶遇高人之类的武侠片套路。如果这个高考失利的孩子在农村创业做出了一番事业,他就是

男版李子柒；他投身德云社成了相声明星，他就是小岳岳第二；他回家路上救了落水儿童……他留在山村当民办教师……

　　我们可以找到一万种方式让主人公支棱起来，拜佛不行。主人公要影响他人，改变周围环境，使他人获益，为他人的利益牺牲自己。这是主人公的必要条件，对故事而言，高考失利、失恋都一文不值。

　　主人公究竟有什么值得人们去关心呢？人们总是希望在故事里看到，主人公经受磨难但是有超出常人的坚强，他拼命去争取最终获得成功。苦难让观众落泪，前提是观众看到他已经付出了巨大的代价，历尽艰辛却没得到回报。主人公需要让观众共情，需要让观众希望他得到他所期盼的一切。通俗地说就是要折磨主角，让他跌入万丈深渊，把他往死里整，他才具有当上主人公的可能。

　　现在想想那个高考失利、失恋、拜佛的孩子，如果在现实生活中遇到他，你会同情他吗？他能激励你吗？他为你做了什么？他配得上主人公的身份吗？

　　你只会对他的前女友说，你做得对，他不值得！

　　初学者往往满腹委屈，认为老师太刻薄，而他们的主人公明明是"天选之子"，却不被老师认可。本质上，这就是主人公不具备英雄性，因为剧作者没有理解什么是英雄主义。入门者往往不敢尝试写一个真正的英雄，习惯性地去描写类似反抗家庭的艺考少年这种普通人，或者以白描的手法展现某个囚犯毫无波澜的生活。且不说这些人都不是英雄，至少电视、网络剧集不是纪录片，即便纪录片也要有主题，也要有社会意义。通常情况下我们所创造的主人公，其人格价值应当远远高于普通意义上的个人，因此创作时请你衡量一下，你的主人公在精神上是否比你高尚？其行为是否比你果决？他对别人的影响是否比你更大？想想邱少云、董存瑞，或者唐僧、孙悟空，他们都具备超越常人的素质。

　　编剧无法亲自体验主人公的种种英雄行为，你不能炸碉堡或者闹天宫，但是你必须理解他。只要从人物的动机出发，就能体会他视死如归

时的心情，就能找到他牺牲自己的原因。总而言之，如果不能理解英雄主义，就不能成为一个好编剧。

第二节 "大女主"剧中的主人公人设

由于网络剧观众呈现明显的女性化倾向，大女主剧成为网络剧市场中最受追捧的剧种。我们在分析大女主剧中的主人公形象时，发现其人设有如下几种可供学习讨论的模式。

一、主角塑造法则：多维度丰满主角，使其具有张力和戏剧空间

在主角塑造上，除了明确主角身份、性格等常规设置之外，需要从一个核心角度明确主角的成长重点，比如职场、情感等方面。同时，需要更深层次明确主角的形象，根据BBC人物角色塑造黄金法则，包括以下几方面：

1. 女主用以掩饰自己的面具；

2. 内心真实恐惧；

3. 表面上的核心优势（暂时压制恐惧、造成安全假象，但会成为主角最大的弱点）；

4. 她渴望成为的样子（主角内心渴望、尚未具备的特质，或内在具有、尚未被挖掘的特质）；

5. 致命缺点；

6. 最讨厌自己变成的样子。

例如在美剧《傲骨贤妻》中，女主的塑造就严格遵循了这一法则：

1. 女主的面具——在丈夫入狱后强装坚强、保持体面，以新工作、新住宅向大家宣告开启新生活；

2. 内心恐惧——害怕和丈夫有关的丑闻打扰家庭生活，害怕隐私再

一次暴露；

3. 表面核心优势——身为执业律师的专业能力，以及身为州检察官夫人的公众影响力；

4. 致命缺点——为保持家庭完整性、坚守道德感，不得不放弃自己的真实情感；

5. 渴望成为的样子——完全独立、自我完整的女人；

6. 最讨厌自己变成的样子——因服从道德感、维持家庭完整而再次丢失自我。

该剧通过明确人物多维度的特质，塑造出丰满的人物形象和弧度，从而保证角色具有清晰的诉求和强大的张力，为故事提供充足的戏剧空间，一方面使主角更鲜明、更具真实性和代入感，另一方面也保证了角色强大的延展性，为满足剧集系列化制作打下基础。

二、经典叙事模式：明确主角诉求，以结构落实成长，保证叙事流畅性和节奏性

所谓经典叙事，即故事是如何推进和展开的，整体来说，第一是故事的流畅性，即主角有非常明确的目标动机和行动线；第二是故事的节奏性，即类型化的故事结构和框架。第一，"经典叙事"中主角必须有非常明确的目标动机，这样故事才会有非常流畅的故事线。电视剧《延禧攻略》中，女主魏璎珞前40集的动机是查找杀害姐姐的真凶，后30集是为皇后复仇。第二，是具有类型化的故事结构和框架，而非简单的剪辑节奏，这是整体节奏感的来源。故事必须在整体框架上有规制，才能建立整体节奏感。因此在前期规划时，在明确叙事目的后，还要设计叙事的阶段性，比如分阶段设立对手并产生对抗、制衡、逐步瓦解。目的性和阶段性让故事整体显得完整而具有推动力，确保了故事的追看性。

从网络剧市场反馈来看，经典叙事能够保证整体故事的系统性，是观众观剧时爽感的重要保障。如《延禧攻略》就是经典叙事，而《如懿

传》就不是，经典叙事模式是故事能否成立、剧集能否广泛传播的重要因素。

来看一下海内外近年经典大女主剧集中经典叙事模型的对比：

剧集类型		个人成长剧	人物传奇剧	爽剧
		多以职场成长为主线，体现女主个人意识的觉醒	以个人命运变化、建立成就为主线，女主背景多为商人、政治家等特殊使命者	以强目的性的升级打怪为主线，剧情多为任务制
代表剧集		美剧《麦瑟尔夫人》美剧《傲骨贤妻》	《那年花开月正圆》日剧《阿浅来了》	《延禧攻略》日剧 First Class
人设	原生家庭	家境良好，受过高等教育，父母观念传统，致使主角初期行为偏传统，自我意识不强	一般多为功能性设置，或与需要接受的使命有强烈反差、冲突，或促使主角接受使命	一般是初始动机来源，多为替家人复仇
	前史	因本身观念的局限选择传统人生，因自己的选择走入困局	因为特殊身世或某个特长、特质让她成为最适合人选	为接近目标，主动进入当前环境
主线	初始困境	生活看似美满，其实因自己观念的局限，已走入困局	被迫临危受命接任某一职务	为某种目的展开现在的人生，多为复仇、人生进阶
	开启独立	被逼进入职场，靠外部赋予的表面优势初步立足	在导师的逼迫、带领下，初步进入新世界	实施计划第一步、迂回接近目标人物，多为进入目标人物的关系圈
	独立挫折1	不适应职场，受到挫折	急于表现自己的能力或个性，盲目自信，一系列失误导致不得不放弃最初的设想去止损	被初级对手陷害
	转折点1	受到导师点拨，扭转局面，得到晋升，但还未形成观念转变	导师改变主角的一些错误观念，引导主角走上正途	靠能力打败初级对手

(续表)

剧集类型		个人成长剧	人物传奇剧	爽剧
主线	独立挫折2	迎战阻碍或威胁其成长的对手	失去导师，主角遭遇重大覆灭性危机，跌落谷底	发生较大的危机，阻碍主角目的，不解决就前功尽弃
	转折点2	靠自己力量战胜对手，能力和职位成长逼近巅峰，促使观念转变	使命逼迫主角脱胎换骨，依靠自身力量回归岗位，重新崛起	靠能力和掌握的关键信息，把握时机，扫除障碍，也拯救了自己所在的圈子，从而站稳脚跟
	最终挫折	让她获得成功的特质，反让她陷入最终危机，逼迫其做出最终改变	与最终竞争对手PK，奋斗得来的一切成果即将化为泡影	自己生存的圈子遭遇重大危机，比如仰仗的人离开、自己身份暴露、强大竞争对手出现等，从而跌落谷底
	结局	面对与过去同样的局面，但做出不同选择，完成观念转变，伴随职位和能力走到高位，实现真正成长	战胜对手，完成个人蜕变	接受重大任务挑战，把不利变成有利条件

在以上表格的基础上，大女主剧集要落实经典叙事模式，需要做到以下两点：

1. 明确人物核心逻辑和个人诉求，保证叙事流畅度

大女主剧集的主线是女主的成长，除了明确女主外在职位、成就等的成长之外，更重要的是建立主角个人成长的内在核心逻辑，如个人认知、诉求的合理转变。从以上表格可以看出，目前主流的大女主剧，主要分为强调主角成长转变的个人成长剧，强调主角命运起伏的人物传奇剧，以及强调主角升级打怪的爽剧，我们来分类阐述：

(1) 个人成长剧

这类剧的重点是突出成长主题，需要明确女主的内在成长逻辑，多为女主自我认知的变化、自我诉求的确立，通过女主情感态度、人生目标的变化去展现，多为女主拒绝束缚自己的情感关系、个人目标上的升级等。美剧《傲骨贤妻》和《了不起的麦瑟尔夫人》为此类代表，其初始困境都是因为女主缺乏自我认知而选择成为丈夫的附属品，当依附的局面被外力打破，女主不得不面对困局，打破自我桎梏，从附属的、被动的角色转变成接纳自我的主动型角色。这一类型也需要落实女主成长的现实性，无论将其置身于哪个时代背景，都要做到女主与现代女性困境的共通。

(2) 人物传奇剧

这类剧的侧重点在于女主的个人传奇，女主要有强烈的、值得追求的个人目标，这个目标会随着女主的命运起伏而转变，同时赋予其外在的地位、阶层、成就等变化。这类剧的代表如电视剧《那年花开月正圆》和日剧晨间剧《当家姐姐》《阿浅来了》等，都刻画了女主命运从低点到高点的变化，女主都是面临特殊遭遇和困境，急需突破，或接任某项与自身能力极不匹配的重大使命等，以此勾起观众对女主命运的期待感。女主强烈的个人诉求，在这一类剧中尤其重要，《那年花开月正圆》中女主的诉求是振兴吴家，英剧《维多利亚》中女主的目的则是稳固自己的王位。

(3) 爽剧

这类剧的看点主要是女主升级打怪式、任务制的爽感，需要明确女主的任务目标、阶段性对手，强调战胜对手的即时满足感，代表作有电视剧《延禧攻略》、日剧 *First Class* 等。这类剧需要明确女主强大的能力，设置阶段性升级的任务，以爽感为核心看点。但由于这类剧往往涉及较强的个人目的如复仇等，或者涉及负面手段，在内容上有一定风险，目前市场上较少。

综合来看，不管是哪一种剧集类型，女性成长主线的落实，都需要

明确女主转变的核心内在逻辑是什么，需要回归到人物本身，比如个人认知、诉求、目标的变化，这是观众代入的基础，也是保证故事叙事流畅的根本，而其女主的能力、地位、阶层等外在条件的变化仅仅是成长的体现和载体。

2. 建立类型化故事结构和框架，保证故事节奏性

鉴于观众对大女主剧集的结构和主线要求相对较高，前面的表格对三种类型的主线模型都做了归纳，以求通过建立清晰的结构和框架，达到故事的节奏性，真正把成长落实成高观赏性的剧情，而不是通过无关线索情节的拼凑或强行转折来达到故事完整性。

第一，从主线结构上看，女主成长需要有明确的、层层递进的阶段发展和转变节点，这是统领整部剧的逻辑。 其大致过程是：初始困境—进入新环境—适应环境—在环境中打败对手、建立权威—最后打败终极对手。在个人成长剧中，有两个重要节点，一是女主进入新环境，这是女主内在转变的起点，女主需要战胜的终极对手往往是自己，这是她真正完成转变的节点。在人物传奇剧这个类型中，重要节点往往是女主的导师离开的那一刻，最初认可她、带领她往高位进阶的导师，会因某种原因离开女主，如去世、分手、绝交等，这是女主真正成长的转折点，在这一节点之后，女主将朝着终极目标进阶。而在爽剧中，只需明确每个阶段的任务和对手层层递进即可。

第二，从事件框架上看，需要遵循"起承转合"的经典四幕剧法则，通过高效叙事保证故事的戏剧性和节奏性。 四幕剧结构是经典的剧作法则，即从每集、每条人物线索到每个事件都严格执行"起承转合"的创作原则。国外剧集的剧情精彩度，很大程度上取决于编剧对全剧结构的把控，通过构造一个个充满戏剧冲突、高度精密、层层推进的戏剧结构，来把控节奏、推进剧情。以美剧《绝望主妇》为例，作为叙事精准高效的一部经典女性剧集，它通过多线索推进保证了每一集的戏量，重要的是，它严格执行了四幕剧结构，每个事件都有足够的跌宕起伏，确

保每场戏都承担叙事功能,并且层层递进,推动剧情向前发展。其中每一集里四个主角各自的故事线都按照一个完整的四幕结构来写,并且沿着事件的推进轨迹设置"起承转合"。比如第一季第2集,苏珊的线索是约麦克吃饭,总共有6场戏分别对应四幕:苏珊约麦克吃饭(起)—艾迪强势加入晚餐(承)—吃饭时苏珊为赢得麦克好感而让狗误吞了她的耳环把狗送去医院(转)—麦克讲述狗是前妻的宠物(合)。在韩剧《天空之城》里,编剧严格执行了四幕剧的模式,且较好地消化吸收了这种模式。主角韩书珍在第1集中的目的,是获得英才的作品集,故事设置了韩书珍的庆功宴(起)—卢承慧加入抢作品集(承)—从明珠处得知银行VIP服务送升学指导并得知英才的指导老师是谁(转)—老师选中韩书珍的孩子作为辅导对象(合)。与《绝望主妇》不同的是,《天空之城》里两位配角主妇不单独形成线索,而是分别在主线上起到"承"和"转"的推动作用。

三、配角设置:明确角色功能,推动成长主线

归纳来看,大女主剧集的角色设置和功能属性,主要分以下几种:

剧集类型		个人成长剧	人物传奇剧	爽剧
情感配对	男一	伙伴型男主:男主和女主特质互补,共同治愈、成长。	伙伴型男主:通常是合作伙伴,共同成功。	伙伴型男主:和女主强强联合,是她达到目的的最大助力。
	男二	导师型男二:男二帮助女主走向独立,但关键时刻会被迫离开女主,从而逼迫女主完成蜕变;或女主选择主动离开,走向成长。	导师型男二。	陪伴型男二:帮女主完成目的。

(续表)

剧集类型		个人成长剧	人物传奇剧	爽剧
其他配角	导师	负责鼓励、带领女主走向成长。女主成长后，两人关系发生转变。	逼迫女主面对使命，负责鼓励、带领女主，两人关系会在女主成长后发生冲突。	把女主带到更高一层的目标。
	好友	针对核心看点设置女性群像，在人物性格、成长弧度上形成互补映照。	前期是女主的知己，后期可能主动或被动地使女主受到较大伤害。	严格区分为助力女主型和阻碍女主型两类，各自命运抉择与女主形成映照。
	阻碍力量/对手	可以是血亲、前夫等亲人，也可以是职场上的对手，是女主成长过程中要解决的阻碍。	仇视女主、不断给女主使坏的伴随式敌人，或是为自身利益策划阴谋的终极反派，是女主真正的敌人。	女主复仇对象，或比女主实力强劲、级别更高的对手。

1. 情感角色：明确情感角色功能，既推动成长，又形成情感看点

对以成长为主线的大女主剧来说，情感角色的打造需要首先明确对女主成长的功能性，通常的设置是伙伴型男主＋导师型男二，男二在前期带领女主成长，而男主则与女主共同成长。男主通常是陪伴型角色，多为年轻男性，人物本身具有较强的成长性，能够陪伴女主共同成长，是女主情感的最终归宿。这样设置能让女一和男一形成个人特质和能力上的互补，从而实现相互促进与成长。男二多为导师型角色，其初始功能主要是帮助女主打开新世界的大门，负责引导女主走出困境、走向独立。到故事中期男二离开女主，或女主主动选择离开，根据剧情需要方式有很多，如隐退、失踪、死亡、离开等，如《那年花开月正圆》中的吴聘、英剧《维多利亚》中的首相等。男二既要促使女主真正成长，又会形成情感看点。

大女主剧中的情感角色，要明确他们在女主成长中承担的任务，把

情感关系的推进、转变和女主的成长有效结合起来，完成女主内外兼顾的全面成长，这个人物同时满足观众的情感需求。

2. 配角群像：做好区分，映照主角；各自搭建完整人物弧线和线索，与主角勾连

（1）个人成长剧的配角群像：以群像的成长为展现重点

个人成长剧的群像设置，重点是人物形象和弧度与女主形成对比映照。通常有两种做法，一种是通过女主和配角的共同转变，即女主帮助配角成长，或女主与配角关系的转变展现群像的成长。这种方式在日韩剧中比较常见，如日本家庭剧《温室里的加穗子》，以从小被妈妈过度保护的加穗子的成长为主线，其他家庭成员如妈妈、表妹等在女主的影响下也开始改变、成长。第二种是女性群像的处理方法，展现不同女性的差异和成长，从而丰富剧情、拓宽观众群、深化主题。这种方式在美剧中较为常见，《傲骨贤妻》《绝望主妇》等经典美剧都是如此。

无论是哪种方法，首先群像需要形成鲜明的区分，围绕主题设计每个配角在性格、情感观、人生观等方面的差异。在《绝望主妇》中，就设计了四个性格各异的女性人物——完美主妇布丽、性感主妇加比、强势主妇勒奈特、甜美主妇苏珊，来体现不同女性的个体价值与家庭价值之间的矛盾冲突，用强戏剧的方式描述婚姻关系、家庭关系的各种可能性，从而展现了既有代表性又有社会普遍性的美国女性的群像。

其次，需要设置每个人物独有的困境——与家人的关系、对自身价值的困惑、对爱情的渴望、对孤独的恐惧等，通常这些困境与每个人物的外在形成强烈反差。《绝望主妇》中曾经的勒奈特是女强人，现在是不擅长做妈妈、被孩子弄得手忙脚乱的家庭主妇；布丽是个追求细节的完美主妇，却因此让丈夫倍感束缚要跟她离婚；苏珊是离婚主妇，性格甜美却做事迷糊，依赖听话能干的女儿，极度渴望爱情却总是错过；加比拥有美貌与财富却害怕孤独，而丈夫偏偏忙于生意而不能陪伴她。差异化的群像既

呼应主题，又彼此映照（或映照主角），为之后的戏剧冲突打下了基础。该剧能真实地表现当代女性并广受欢迎，主要原因就在于人物设计的巧妙。

最后，在塑造群像时，还需要精巧地设计事件，在事件中排设几位人物各自的线索，让每个人物各有完整的看点，又互相勾连、产生戏剧冲突。以《绝望主妇》和人物设置比较相似的《天空之城》为例，《绝望主妇》中的四个主角，每人在第一季中各有一条完整的情节线，形成人物发展的弧线——布丽与丈夫的离婚、加比与园丁的偷情、苏珊与麦克的感情、勒奈特与丈夫的冲突。在每一集中，四个主角又分别有一条故事线，去推动人物在本季的核心剧情。韩剧《天空之城》根据亚洲市场修改了《绝望主妇》的模式，同样是一组女性群像，但是它把其中一位主妇韩书珍提到核心位置，以强叙事的主角视角展开，让另两位主妇作为支线勾连。该剧的前期主要线索是女主索要明珠"学霸"儿子作品集、调查明珠之死，另一位主妇卢承慧与女主抢夺作品集和辅导老师，女主幼时闺蜜李秀琳在入住"天空之城"后与女主形成对抗。这种以主角视角切入、配角与主角以强戏剧性勾连的结构，更符合亚洲观众的习惯。

（2）人物传奇剧的配角群像：形象好坏分明，在女主成长中功能明确

人物传奇剧的群像设置，多采用人物好坏分明的方法，来配合女主利用或打败配角，完成成长。如《那年花开月正圆》和英剧《维多利亚》，故事中有明确的反派、合作伙伴、导师等不同类型的配角，在女主成长中扮演明确的任务角色，帮助女主完成进阶。

四、系列衍生：主角人物品牌化，角色延展性、辨识度和认同度是系列化衍生的基础

剧集的系列化需要从剧作阶段就进行设计。这方面可参考美剧成熟的系列化衍生模式，主要有以下几种：

1. 围绕人物的生活和命运进行剧情顺延，如《绝望主妇》；
2. 以核心配角为主角做衍生剧，展开其人生，如《傲骨贤妻》与《傲

骨之战》；

3. 以核心角色的前史展开做衍生剧，如《生活大爆炸》与《小谢尔顿》。

剧集衍生的基础，是塑造立体且具有延展性的人物形象，像做品牌一样做人物。第一要遵守前文所述的人物塑造6条黄金法则，建立人物的丰满度和延展性，使人物能延续多系列。**第二要建立人物的辨识度**，对天才或英雄人物要给予明显的个性标签，如《生活大爆炸》聚焦于一群物理天才，但人物核心是自恋男、妈宝男、宅男等当下青年的典型形象，通过人物的标志性行为放大他们身上无伤大雅的弱点，使得人物独一无二。对普通小人物也不能例外，如《了不起的麦瑟尔夫人》中，女主虽是普通家庭主妇，但完美到极致，通过设计每天量身体尺寸、等老公入睡再卸妆等标志性行为，使其具有高辨识度。**第三人物要贴近现实**，即切中当下受众的某种焦虑或反映某类典型人群，如《绝望主妇》展现了美国典型的几类主妇形象和困境，从而获得受众的广泛认同。

主要角色的戏剧延展性、人物辨识度、大众认同度，让人物像品牌一样被受众认同、辨认以及追随，是剧集能够系列化的基础。

此外，系列之间在故事规划上要做到递进，让观众有更进一层的观感，或陪伴主人公成长，或是看到更进一步的世界观，或是展开其他副线角色的剧情，让观众对剧情保持新鲜感。

五、创新方向：从女主身份、时代背景、剧集类型上寻求突破

目前国内市场的大女主题材已经发展得较为成熟，在寻求故事差异度和创新性上，可借鉴海外的经验。

一种是从女主的身份、时代背景中寻求差异化。为女主开拓新的身份设定，或从新的时代背景入手，以新鲜的切入视角来呈现不同风格、环境下的大女主故事。如《了不起的麦瑟尔夫人》中，选取了在英美文化中占有不俗地位的脱口秀行业，将女主设定为四处巡演的脱口秀演员，以新鲜的视角切入婚变女性重返职场的大女主故事；而在时代背景

上，其也选取了极具视觉风格的美国 20 世纪 50 年代，一方面带来视觉新鲜感和美学观感，另一方面当时女性多为家庭主妇，极少女性脱口秀演员，为女主成长提供了更为极致的社会环境，借女主从旧女性到新女性的思想转变，来反映当时女性意识的崛起。在新项目的开发中，可选取一些特殊的社会转型期以及较为特殊的行业，在形成差异化的同时，也能以女主人物命运反映时代变迁、拓宽主题格局。

第二种是与其他剧集类型进行融合，打造"大女主+"类型。海外剧较多地尝试将大女主剧集与新的剧集类型进行融合，实现题材创新。如日剧《温室里的加穗子》、英剧《王冠》，就是与**家庭剧**融合，通过女主处理和家庭成员的矛盾，完成成长。英剧《头号嫌犯》则是与**罪案剧**融合，美剧《傲骨贤妻》和《国务卿女士》是与**律政剧**融合，英国电影《机械姬》是**大女主 + 科幻题材**，国产电视剧《王大花的革命生涯》是**大女主 + 革命题材**。剧集类型的丰富化，是大女主剧集多样化开发的另一条有效途径。

第三节　好莱坞模式的人物弧光：《鱿鱼游戏》

《鱿鱼游戏》是由奈飞（Netflix）出品，黄东赫执导，李政宰等主演的惊悚悬疑电视剧，于 2021 年 9 月 17 日在奈飞上线，获得了很多奖项。根据奈飞的数据，截至 2021 年 10 月，《鱿鱼游戏》为其创造了近 9 亿美元的价值。它是奈飞有史以来收视人数最多的电视剧，也是奈飞历史上收视率最高的非英语剧集。

该剧讲述的是，人生失意的一群人突然接到神秘邀请，去参加一场生存游戏，胜者可获得 1000 万美元奖励。这场生存游戏的地点未知，参与者将被关在游戏地点，直至最终获胜者诞生。该剧涉及的游戏是 20 世纪 70—80 年代的儿童游戏，包含"一二三木头人""抠糖饼""拔河""打

弹珠""走玻璃桥"和"鱿鱼游戏"。在儿童游戏的外表下,它的本质是一场生存游戏。456 个社会边缘人,确切地说,一群因犯罪、贪婪、颓唐、赌博等个人原因被命运横扫出局的失败者,在走投无路之际被神秘组织以巨额奖金为诱饵引进了"大逃杀"密室。尽管最终奖金高达 456 亿韩元,但要赢得奖金、走出密室,代价是其余 455 个人的生命。

一、人物弧光的呈现

剧作中的人物弧光,即"主人公与环境的对立——主人公获得具体的经验——主人公与世界的和解"。我们以《鱿鱼游戏》为例,来看看人物在剧作中如何实现自己的人物弧光。①

英雄	成奇勋
导师	吴一男
守门人	张德秀
信使	与成奇勋打画片的神秘男人
变形者	韩美女
阴影	曹尚佑
盟友	曹尚佑、吴一男、姜晓、阿里

第一阶段:日常世界(第一集开始~第一集 20 分钟)

影视故事的叙事起点通常是英雄所生活的"日常世界"。这种叙事法则背后的逻辑是,特别世界的特别是建立在对比项的基础上,英雄只有从日常世界出发,观众才能感受到他的旅程是何等的惊心动魄。

"日常世界"的一个重要功能是呈现英雄前史、预示英雄未来。就像大卫·林奇在电影《沙丘》的剧本中说的那样,"开始是微妙的"。故事

① 下述内容有参考 [美]Christopher Vogler《作家之旅:源自神话的写作要义》(王翀译,电子工业出版社 2011 年版)一书。

刚开始的时刻是确立影片基调和风格的绝佳时机，开场画面可以作为一种视觉象征，唤起第二幕中的非常世界。它能够暗示故事的主题，把英雄将要面对的问题对观众预警。

《鱿鱼游戏》的第一个场景是主人公成奇勋小时候和伙伴们玩鱿鱼游戏，这场戏向观众解释了鱿鱼游戏的规则。成奇勋踩到终点时高喊"万岁"，他和伙伴们抱成一团分享着胜利的喜悦，此刻的他是幸福的。导演用黑白影像呈现这段本应绚烂美好的童年回忆，加以成奇勋略显孤寂悲凉的内心独白，向观众暗示了主人公未来命运的走向——这一影像产生了结局的感觉。

"日常世界"的另一个重要功能是向观众介绍英雄。英雄的登场尤为关键，这是建立主人公与观众关系的重要时刻。英雄的第一个行动必须传递大量关于他的信息，它应该是人物性格的模型，也是人物之后的问题与解决问题方式的模型。《鱿鱼游戏》中成奇勋的登场清晰、鲜明地展现出人物性格，通过他与母亲的对话可以得知：他是一个无业游民，欠了很多外债，连给女儿过生日的钱都要母亲接济。"该花的钱就要花"，这句话体现了成奇勋活一天算一天的人生态度。他重视女儿，对母亲有着一种孩子般的任性，虽然嘴上说让母亲不要再卖菜，但行动上又偷走了母亲的银行卡。偷银行卡作为成奇勋的第一个行动，预示着金钱将成为他以后面临的问题。偷窃这个不明智的行为，暗示他后面解决问题的方式或许并不聪明。此时展现出的人物性格特质与后面的情节有所呼应，人物性格贯穿始终。

在这一阶段应该建立观众对英雄身份的认同。对人类共同需求的认同会在观众和英雄之间建立起联系，因此创作者要给英雄设计一些人类普遍具有的欲望、动机、目标或需求，这样一来英雄甚至不需要受到观众的喜欢，即使他狡诈、残暴、卑劣或者无耻，观众仍然能够对他的行为产生同情和理解。成奇勋有着对钱的强烈欲望和需求，因为没钱，他被债主逼着签下期限为一个月的放弃身体协议；因为没钱，他只能请女儿吃路

边摊，送手枪打火机当生日礼物；因为没钱他只能被打脸，用尊严换钱。尽管他的行为会被观众鄙视，但基于他对女儿的重视与爱，基于他求生的本能和需求，成奇勋对金钱的欲望可以获得观众的同情和理解。

每个英雄都需要一个外部问题和一个内部问题。给英雄设计外部问题是容易的，成奇勋为什么要参加鱿鱼游戏？他参加游戏能否取得胜利？英雄的内部问题容易被忽视，没有内部问题的英雄看起来会平面化、没有吸引力。英雄需要一个有待解决的内部问题，比如人格缺陷或道德困境。成奇勋嗜赌成性，他的生活因赌博变得一塌糊涂，人生的失败造就了他软弱、无能、没有主见的性格。在参与游戏的过程中，他学会了如何与他人相处、学会了自信，他始终坚持着对生命的尊重。这就是观众最容易接受、最喜爱的英雄——英雄迎接人生的挑战并战胜自我。

英雄的历程	主人公遇到的困境／事件	主人公的选择／行为	这件事说明了主人公的什么性格
第一阶段：日常世界（第一集开始～第一集20分钟）	成奇勋想要给女儿过生日，但是没钱，需要母亲接济。	成奇勋偷走母亲的信用卡，成功用女儿生日破解密码，取走母亲的积蓄。	无业游民，无赖。
	成奇勋取到钱后，立刻跑去赌马，瞬间输掉一半。	成奇勋还不收手，开始猜测下一次的赌号。靠着女儿生日幸运地赢了，得到 456 万韩元，给服务员 1 万元小费。	嗜赌成性。
	成奇勋躲避追债者的时候撞到了姜晓，最后被债主堵在厕所。	成奇勋准备交出刚赢到手的 456 万韩元，好逃过一劫。	欠高利贷，惧怕暴力。
	成奇勋发现刚刚赌马赢得的 456 万韩元被偷，挨了一顿毒打，受到进一步威胁。	成奇勋签下还款期限为一个月的放弃身体协议书。向追债者借 1 万韩元给女儿过生日，找服务员要回 1 万小费。	能多活一天是一天的混子精神。重视女儿。

(续表)

英雄的历程	主人公遇到的困境/事件	主人公的选择/行为	这件事说明了主人公的什么性格
	成奇勋去娃娃机抓礼盒。	成奇勋勾不到娃娃，愤怒地大吼，小男孩说他"不思考随便乱夹才会失败的"。	不会思考。
	成奇勋在小男孩的帮助下抓到了礼盒。因为没钱，所以给女儿过生日吃路边摊。女儿非常懂事，很体贴父亲，但在拆礼物的时候发现是一个手枪打火机。	成奇勋收回礼物暂时保管，蹩脚地跟女儿解释，约定明年一定好好过生日。先把女儿送回家，但自己没赶上地铁。	害怕在女儿面前丢脸，面对女儿的新家庭很自卑。

第二阶段：冒险的召唤（第一集20分钟～第一集结束）

追求改变的种子已经在"日常世界"里悄悄生长，它等待时机，破土而出。这个时机，约瑟夫·坎贝尔称之为"冒险的召唤"。《鱿鱼游戏》中，神秘男人邀请成奇勋玩打画片，承诺赢一次给他10万韩元，出于对金钱的欲望和需求成奇勋立刻答应。成奇勋输了多少局，就挨了多少个巴掌，赌徒心理加上尊严受到践踏，让他不断地选择再来一局。终于，在掌握了游戏的窍门后，成奇勋取得胜利。当他准备将羞辱还给对方时，神秘男人拿出10万韩元，说明尊严对此刻的成奇勋来说不如10万韩元重要。

在一个好故事里，所有情节或强或弱都与主题有关，在英雄生活的日常世界中（即最初阶段）就要向观众阐明主题。此处就揭示了《鱿鱼游戏》主题——金钱与尊严谁更重要？成奇勋为了金钱可以放弃人格尊严，他会不会为了金钱放弃道德的尊严、生命的尊严？

在故事中，"冒险的召唤"可能会以诱惑的方式对英雄进行召唤，通常它来自某个信使原型的人物。承担信使功能的人物可以是正面的、反面的或中立的，但他必须把面对未知世界的邀请或挑战交给英雄，从

而推动故事继续发展。此时，打画片的神秘男人表明目的，他作为"信使"向成奇勋发出加入"鱿鱼游戏"的邀请。10万韩元是他吸引成奇勋上钩的饵料，无论是"玩游戏赚大钱"的"好心"建议，还是对男主了如指掌的背景调查，都是为了让成奇勋走进这场游戏。成奇勋并未多做思考，觉得这不过是"新型的老鼠会"。一个故事可以有多个"冒险的召唤"。剧中的第二个"冒险的召唤"是女儿，成奇勋得知女儿即将被前妻带去美国，只要他能证明自己的经济能力，就有望得到抚养权，于是他重新考虑神秘男人的游戏邀请，决定参加游戏。出于争取女儿抚养权的目的，成奇勋坐上前往未知游戏的车。

"特别世界"与"日常世界"差别越大越好，这样在"越过第一道边界"的时候才能让观众和英雄经历戏剧性的变化。成奇勋上车后便被催眠瓦斯迷晕，醒来后发现自己已身处游戏营地，躺在一个类似于宿舍的房间中，这里所有人的衣服都换成了一套深绿色校服。在成奇勋与张德秀发生争执后，走进来宣布游戏规则的管理者都身穿红色制服，脸上戴着不同形状的黑色面具。游戏开始前玩家需要签署一份协议，成奇勋犹豫之后还是选择了参加。随后，玩家在红衣管理者的带领下排队走向游戏场地，粉色、蓝色、黄色相间的楼梯设计让玩家和观众仿佛置身童话世界之中。第一关"一二三木头人"的游戏背景是一个操场，让玩家和观众仿佛重返童年的校园时光。这里的一切都如此梦幻、充满童趣，与成奇勋日常生活的世界形成了巨大的反差，也提醒着观众，主人公已经进入了"特别世界"。

面对即将开启的冒险之旅，只有提早明确赌注，观众才能够关注英雄。如果赌注不够大剧本就会失败，因为小赌注只会从观众那里获得"那又怎样？"的反应。所以，赌注一定要很大——生或死。游戏开始后，玩家才明白，输掉游戏的人会被直接射杀。游戏的残酷和杀戮本质暴露，众玩家直面死亡威胁惊慌逃窜。成奇勋也吓傻了，在发小曹尚佑的建议和帮助下重新开始行动，他是所有活着的玩家中最后一个站起来的。他到达游戏终点的过程也并不顺利，"挡箭牌"被射杀，一直躲在别人身后

行动的成奇勋不得不直面鬼的双眼；前进时裤腿被淘汰者拽住，看看所剩无几的时间他只能选择挣脱，随即那个人被射杀；临近终点时他险些绊倒，幸好被阿里抓住逃过一劫；他在游戏结束的最后一秒前扑过终点线，侥幸活过第一关。经历了突如其来的死亡游戏后，成奇勋没有选择抱怨或反抗，而是先向帮助了自己的曹尚佑和阿里表达感谢之情，反映出主人公的善良和诚恳。

英雄的历程	主人公遇到的困境 / 事件	主人公的选择 / 行为	这件事说明了主人公的什么性格
第二阶段：冒险的召唤（第一集20分钟~第一集结束）	西装革履的神秘男人与成奇勋搭话。	成奇勋掏出手枪打火机想赶走他。	鲁莽，不擅交际。
	神秘男人邀请成奇勋玩打画片，赢一次可获得10万韩元，他立即答应。第一局输了，神秘男人知道他没钱，就换成打耳光。	成奇勋挨了一巴掌，要求再玩一局，之后又被扇了数次。掌握窍门后赢得游戏，获得10万韩元。	严重的赌徒心态。
	神秘男人邀请成奇勋"参加游戏"赚钱，同时说出他的身份背景资料，给了他一张名片。	成奇勋未多做思考，得意地花着挨打赚来的钱。	易满足，及时行乐；没规划，心思浅，鲁莽。
	成奇勋得知女儿即将被前妻带去美国，只要能证明自己的经济能力，就有望要到抚养权。	成奇勋重新考虑神秘男人的游戏邀请，打算参加游戏。	重视亲情，能够为女儿铤而走险。
	成奇勋拨通名片上的电话，上了接他的车，被迷晕。	成奇勋醒来后发现身处游戏营地，与老先生吴一男搭话，目睹武力非常强的黑帮老大张德秀打姜晓，冲出来推开张德秀。	仗义，热心。

第二章 一切胜利都是人物的胜利

(续表)

英雄的历程	主人公遇到的困境/事件	主人公的选择/行为	这件事说明了主人公的什么性格
	成奇勋发现姜晓是偷了自己456万韩元的人。	成奇勋想要回钱,被张德秀挑衅,招呼刚进场的红衣管理者处理小偷和恶徒。	惧怕暴力,长期接受管理的顺民心态。
	红衣管理者宣布游戏安排,放出欠债信息威胁玩家。	成奇勋问游戏的奖金究竟有多少。	赌徒心态,要钱心切。
	玩家可以选择是否参加游戏,在游戏正式开始前签署一份协议。	成奇勋犹豫后还是选择参加。	赌徒心态,光脚的不怕穿鞋的,背水一战。
	进入一个操场,成奇勋见到发小曹尚佑。第一关"一二三木头人"游戏开始,输掉的人会被直接枪杀。游戏的残酷和杀戮本质暴露,玩家面对死亡威胁。	成奇勋吓呆了,是所有剩余玩家中最后一个站起来行动的。	胆小,相信秩序和规则的三观被震碎。
	成奇勋裤子被淘汰者拉住。	成奇勋挣脱掉。	虽然仗义热心但是有限度。
	成奇勋险些绊倒。	成奇勋被阿里抓住逃过一劫,最后一秒钟扑过终点。	求生欲强。
	劫后余生,在宿舍回神。	成奇勋向阿里和曹尚佑表示感谢。	反映出他的善良和诚恳。在经历了极度突然的死亡游戏后,他没有选择抱怨,也没有选择疯狂反击,而是在回神后,先对帮助自己的战友表达感谢。

第三阶段：拒绝冒险（第二集开始~第二集25分钟）

在"真正的旅程"开始以前，路途上的"停滞"有着非常重要的戏剧性功能，它向观众发出信号：冒险是极其危险的。踏上这条路，意味着英雄开始了一场押上全副身家性命的豪赌。对观众而言，这也是一种刺激性的提示——这一次，选择不是儿戏；胜利这枚硬币的反面，是失去一切的风险。在剧中，第一关游戏结束，只剩下201位玩家。是否继续游戏，由玩家投票决定。投票开始前，红衣管理者向玩家展示了高达255亿韩元的奖金池，并说明如若玩家放弃，这笔钱将作为抚恤金发给死者的家属。投票从456号成奇勋开始，他选择放弃游戏，在发小曹尚佑选择继续时他表示出不解和震惊。成奇勋此时还不是亡命之徒，生活中面临的困境并没有急迫到值得以命相搏的地步。强烈的求生欲和对死亡的恐惧战胜了对金钱的欲望。游戏暂停时他极度兴奋，那只是一种劫后余生的庆幸。

回到现实世界后，成奇勋先为之前偷了他456万韩元的姜晓解开绳索，表现出他有着简单的思维和略显傻气的善良。但是为了让姜晓给自己解开绳子，成奇勋选择用母亲起誓，又反映了他的自私和对母亲的漠视。随后，成奇勋选择去报警，面对警察轻蔑的态度、怀疑的眼神，他坚定地想要说服警察。这个行为表现出成奇勋有明确的是非观念，在观众看来是一种"愚蠢"的正义。英雄在边界上犹豫、经历恐惧，能让观众明白前方挑战的可怕，但在智者和保护人的帮助下，恐惧最终会被战胜。智者和保护人代表着下一阶段的能量：见导师。

英雄的历程	主人公遇到的困境 / 事件	主人公的选择 / 行为	这件事说明了主人公的什么性格
第三阶段：拒绝冒险（第二集开始~第二集25分钟）	是否继续游戏，201位玩家进行投票。在投票前，展示目前255亿韩元的奖金，若玩家放弃，这笔钱将作为抚恤金发给死者的家属。	成奇勋选择放弃，并对选择继续者表示不解和震惊。最终选择权交在了001号老先生吴一男手中，成奇勋担心他会选择继续。最后游戏暂停时他极度兴奋。	他此时还不是亡命之徒。投票过程中的反应说明此时他的生活困境还没到让他牺牲生命的地步。这种对活着的渴望，让他成为一个"人"。

(续表)

英雄的历程	主人公遇到的困境/事件	主人公的选择/行为	这件事说明了主人公的什么性格
	游戏暂停,回到现实世界,成奇勋和姜晓被扔在路边。	成奇勋先为姜晓解开绳索,随后为了让姜晓给自己解开绳子,他竟用母亲起誓。	他能够换位思考,善良到略显傻气和单纯。"因为我也帮你解开了"这句台词反映他的世界观是以物置物,先礼后兵。用母亲起誓,侧面反映他对母亲的忽视和自身的自私。
	成奇勋去警察局报案。	在警察反复轻蔑的疑问和质疑中,成奇勋仍然坚定地想说服警察。	他有明确的是非观。即使经历了死亡恐惧和金钱诱惑,回到现实的第一件事是清醒地去报警,这也让观众感觉到他的单纯和正义感。

第四阶段:导师出现(第二集 25 分钟~第二集 45 分钟)

当疑惑和恐惧绊住英雄的脚步时,故事需要一剂强心针,带动英雄继续前进。这个推动故事前进的力量,往往是导师的出现,它让英雄获得补给、知识和自信,用以克服恐惧、开始冒险。

成奇勋从游戏中捡回一条命,但现实生活中他的处境依然举步维艰。母亲面临截肢,成奇勋却没钱给母亲治病,母亲对他非常失望。成奇勋找朋友借钱,却只换来敷衍和嘲讽,他的内心满是挫败感和无力感。这时,成奇勋遇到了在游戏中结识的 001 号老先生吴一男,他和老先生被大雨浇成落汤鸡,干嚼泡面配上劣质烧酒,处境十分困窘。老先生决定重回游戏,他说"现实生活更像地狱"。他的一番话无疑成为推动成奇勋再次踏上冒险之旅的重要力量,在这里老先生对成奇勋起到了"导

师"的作用。

观众对导师原型是极为熟悉的,智慧的长者形象及其行为和功能在无数个故事里出现过。剧作者可以先让观众相信他们眼前的人物是传统、善良、乐于助人的导师,然后再让他暴露出截然不同的本质,利用观众的期待和预设让他们感到吃惊。《鱿鱼游戏》中的导师吴一男便是这样设计的,这部分在下文"第十二阶段:凯旋"会进行详细的阐释。让英雄摆脱恐惧、站到冒险起点的一般都是导师原型的能量,冒险的起点便是英雄之旅的下一个阶段——第一道门槛。

英雄的历程	主人公遇到的困境/事件	主人公的选择/行为	这件事说明了主人公的什么性格
第四阶段:导师出现(第二集25分钟~第二集45分钟)	成奇勋和发小曹尚佑交谈。	不懂期货,成奇勋劝曹尚佑申请破产。	文化水平低,性格中的恶,逃避责任没有担当。
	母亲面临截肢,成奇勋却没钱给母亲治病,母亲对他非常失望。	成奇勋找朋友借钱被敷衍,朋友妻子对他满是嘲讽。	不务正业,长期对母亲不管不顾,为赌博卖掉母亲的保险。
	成奇勋遇到老先生吴一男。	成奇勋和老先生喝酒,浇成落汤鸡,干嚼泡面,十分困窘。老先生说"现实生活更像地狱"。	成为他重回游戏的催化剂,一步步蚕食他对原有世界观的坚守。

第五阶段:跨越第一道门槛(第二集45分钟~第二集结束)

所有的准备已经完成,但英雄仍然在关口前徘徊,他需要被外力推过界限,推上冒险的历程。这个外力,就是著名的"情节点I",或者被称作"转折点""不归点"。万般无奈下,成奇勋去找前妻借钱,他最后的遮羞布被前妻戳破,前妻丈夫以不再见女儿作为接济的条件,让成奇勋恼羞成怒打了他。这一幕恰巧被女儿看见,成奇勋在女儿面前失去了父亲的最后一丝尊严,女儿的失望成了压死主人公的最后一根稻草,也

促使他真正走上亡命之徒的道路。

英雄在清楚没有退路可言的情况下,奋力跳出机舱,英雄跨越第一道门槛的时刻,在好莱坞剧作法中被称为"信仰的跨越"。成奇勋回家时遇到了警察黄俊昊,此刻他已经走投无路,无法再去帮助他人。发现夹在门缝中的名片后,成奇勋决定重回游戏。之前的短暂犹豫和停顿是一个微妙的时刻,可以成为让冒险改变方向和焦点的好机会,它迫使英雄仔细审视自己的使命,他也许会重新设定自己的目标。成奇勋第一次参加游戏出于争取女儿抚养权的目的,当他第二次参加游戏时,他的目的已经改变了,他要通过游戏赚钱为母亲治病,通过金钱挽回失去的尊严。

英雄的历程	主人公遇到的困境/事件	主人公的选择/行为	这件事说明了主人公的什么性格
第五阶段:跨越第一道门槛(第二集45分钟~第二集结束)	成奇勋去找前妻筹钱,被前妻戳破他最后的遮羞布,撞上前妻丈夫。	成奇勋匆匆离去,前妻丈夫的救济让他恼羞成怒,也让他在女儿面前失去最后一丝父亲的尊严。	对前妻稳定生活的艳羡和自己窘境的对比,以及在女儿面前,父亲的尊严扫地,生活的困境和尊严的困境让他成为亡命之徒。
	成奇勋遇到警察黄俊昊,对对方表示希望能够得到他的帮助。	成奇勋掩盖事实,说自己只是编瞎话,并说自己的处境无法助人。成奇勋发现门缝里的名片,决定重回游戏。	彻底借不到钱,他选择参加游戏来赚钱,赚回尊严。

第六阶段:考验、盟友、敌人(第三集开始~第五集5分钟)

这一故事阶段最重要的戏剧功能是"考验",迫使英雄经历一系列的测试和挑战,积累经验,为后面更严峻的磨砺做好准备。第一幕类似于入学考试,而考验阶段则类似学期中的几次重要作业——在实战中熟悉了技巧的学生,将面对难度更大的期中、期末考试。在这一阶段,成奇

勋面临着三场考验——"抠糖饼""厮杀之夜"和"拔河比赛",每场考验都伴随着死亡的风险。

"考验"故事阶段,往往是英雄收获盟友的时刻。英雄会打造一支战斗团队,身怀绝技的盟友们在团队中各司其职。考验阶段是磨合队伍、展示团队力量和特点的最好时机,导师在这个阶段很可能继续陪伴在英雄身边传授技艺。成奇勋重返游戏后,组建了一支队伍,"盟友"包括:聪明有智慧的曹尚佑、体能出色的阿里以及志趣相投的老先生吴一男。随着游戏的进展,曾经偷了成奇勋456万元的姜晓以及被张德秀抛弃的作为"变形者"原型的韩美女也加入这支队伍。在"抠糖饼"游戏中,队伍听从曹尚佑的建议选择了不同形状,全员通关。在"厮杀之夜",队伍成员在互相帮助、互相保护下全员幸存。在"拔河比赛"中,成奇勋队伍在比赛开始阶段采用老先生吴一男提出的游戏策略,无奈队伍自身劣势过于明显,老先生的策略失败。游戏即将失败之际,曹尚佑提出一个危险的绝招,让队伍在拔河比赛中险胜。能够取得拔河比赛这项团体游戏的胜利,离不开队伍中每一个"盟友"的努力。

当英雄承受压力的时候,往往是揭示人物性格的最佳时机,这一阶段主要表现了成奇勋两方面的性格特质。一方面是他性格中质朴的善良,成奇勋在游戏开始前申请巧克力牛奶,后将牛奶让给阿里;在侥幸通过"抠糖饼"游戏后,没有抱怨,只庆幸大家活下来了;在看到张德秀等人抢夺他人食物甚至杀死对方时,愤慨地向红衣管理者举报;在"厮杀之夜",提醒和保护姜晓并安抚受惊的老先生;在"拔河比赛"组队时,出言留下瘦弱的女生智英;在队伍仅缺一人成行时,默许韩美女的加入。处于这种残酷的竞争环境中,成奇勋遇事仍然会照顾到弱势群体的利益,他重视游戏基础的公平正义,但自保与打斗能力较弱,面对暴力行为时没有打抱不平的能力。另一方面表现了他缺乏主见的性格。对成奇勋而言,曹尚佑以往学习成绩好,又是会计师,因此习惯性的崇拜感促使他觉得曹尚佑的意见一定正确。因此,在"抠糖饼"游戏中,成

奇勋听从发小曹尚佑的建议,选择了伞形。在"拔河比赛"中,无论是老先生还是曹尚佑给出的建议,成奇勋都会听从,这反映出他缺乏主见的性格,在队伍中充当老好人的角色。

英雄在这一阶段也可能引发仇恨和敌意,面对的敌人包括故事里的恶人和对手以及他们的喽啰。成奇勋这一阶段面临的最大威胁来自黑帮老大张德秀,张德秀履行着"守门人"原型的功能。这一阶段让英雄积聚力量和信息,为第七阶段"深入虎穴"做好准备,英雄和守门人即将正面交锋。

英雄的历程	主人公遇到的困境/事件	主人公的选择/行为	这件事说明了主人公的什么性格
第六阶段:考验、盟友、敌人(第三集开始~第五集5分钟)	成奇勋在游戏宿舍内醒来。	成奇勋叫醒老先生,并主动提出组队团结起来,和曹尚佑、吴一男、阿里结成联盟。	善良,注重团队协作,体现小智慧。
	成奇勋和队友讨论午饭。	成奇勋猜测可能涉及的游戏有哪些。	走一步看一步,抱着必死的心态。对游戏如数家珍,说明幼时贪玩。
	成奇勋在游戏开始前申请巧克力牛奶。	成奇勋把牛奶让给阿里。	会照顾他人。
	进入游戏场地后,成奇勋猜测游戏类型,和队友讨论战术。	成奇勋听从发小曹尚佑的建议,还夸赞他。选择伞形,问老先生如果想换的话可以跟他换。	质朴,容易相信别人。成奇勋觉得曹尚佑成绩又好,还是会计师,所以哪怕在游戏里见到曹尚佑,从小到大形成的一种崇拜感会让他觉得曹尚佑讲的就是对的。因此在选择的时候,他会听从曹尚佑的建议。

(续表)

英雄的历程	主人公遇到的困境/事件	主人公的选择/行为	这件事说明了主人公的什么性格
	发现是"抠糖饼"游戏，成奇勋觉得"完蛋了"。	成奇勋看到汗滴落在糖饼上时，急中生智开始舔糖饼，在最后一秒钟完成了抠图。	急中生智，侥幸过关。
	成奇勋听着楼上的枪声，满脸通红。	成奇勋认为曹尚佑的建议是正确的，"我们都活下来了"。	庆幸又活过一关。
	领餐时，张德秀在韩美女的提倡下插队抢走了其他人的餐食，还对没有领到餐食的人大打出手。	成奇勋愤慨地向红衣管理者举报，有人杀人，认为这违背了玩家之间的安全准则。	重视游戏基础的公平正义，但没有以暴制暴、打抱不平的能力。
	玩家之间的杀戮是被默许的潜规则，这项潜规则被公开后，察觉到张德秀一行人有攻击性时，开始商讨如何度过今夜。	成奇勋提醒老先生要警惕，邀请和张德秀关系紧张的姜晓入伙。	遇事先考虑弱势群体的利益，为人善良。
	熄灯后张德秀一行开始杀人，红衣管理者将灯光调成了闪烁模式，玩家陷入混乱的厮杀打斗，张德秀盯上姜晓。	成奇勋惊恐自保，追杀时被队友救下，随后在关键时刻拦下张德秀对姜晓的致命一击。在混乱中被动等待乱战结束，安慰受惊的老先生。	自保能力弱，被动，打斗能力较差。比较仗义，从困境中恢复的能力强，会照顾和安慰弱势者。
	团体赛组队，队员有一半是老弱妇孺。韩美女被张德秀抛弃，也挤进队伍，新加入的女生智英险些被队友驱逐。	成奇勋主动寻人加入队伍，出言留下瘦弱的女生智英，在队伍仅缺一人成行的时候默许韩美女的加入。	仁慈有爱心，领地感没有那么强。

(续表)

英雄的历程	主人公遇到的困境/事件	主人公的选择/行为	这件事说明了主人公的什么性格
	拔河比赛即将开始，士气低迷，队内有人喝止屠弱的老先生的发言。	成奇勋让老先生发言，听从老先生的拔河诀窍进行比赛，准备趁对手不备时晃倒对面，赢得优势。并在拔河队伍中打头阵、负责彰显士气。	谁的意见都会听从，没有主心骨，觉得谁说的都对，在游戏里面更像是一个老好人。能担当门面撑士气。
	老先生的策略失败，游戏即将失败，曹尚佑提出一个危险的绝招。	成奇勋听从曹尚佑的建议，在拔河比赛中险胜，惊魂未定地在过门时扶一下老先生。	作为队伍中的第一人，曾四肢悬空、落入危险的境地，但没有任何埋怨。有团队合作精神，能承担游戏中的风险而不找茬滋事。与老先生相处时有爱心。

第七阶段：深入虎穴（第五集 5 分钟～第五集结束）

通过了一系列简单的测试，现在英雄要面对难度增大的"期中考试"。英雄鼓起勇气，踏入特殊世界中"幽深"的洞穴。在"洞穴"的入口处，英雄会遭遇"守门人"。在闯入洞穴的过程中，暴力行为常常用来证明英雄内心世界最后一丝犹豫和胆怯已经被驱逐。"守门人"黑帮老大张德秀，是目前为止成奇勋在游戏中遇到的最大障碍，也是他必须逾越和克服的一个难关。最初成奇勋被张德秀用暴力威胁，现在他已经成长，懂得利用对手的恐惧心理，用激将法引发张德秀对自己队友的不信任。成奇勋出现的幻觉，交代了他在潜意识里对暴力事件的恐惧，对以往的罢工事件导致的残酷死亡后果仍然心有余悸。但是经过上一阶段的三场考验，成奇勋已经有所进步，勇气的力量让他面对强大敌人的恐吓时不惊慌，智慧的力量让他学会根据形势采取防备措施。英雄内心的障碍已被打破，这一切都是为即将到来的严峻考验而做的准备。

英雄的历程	主人公遇到的困境/事件	主人公的选择/行为	这件事说明了主人公的什么性格
第七阶段：深入虎穴（第五集5分钟～第五集结束）	成奇勋受到张德秀一行人想暗中解决敌人的威慑。	防守政策，在废墟上重建围篱，成奇勋利用激将法扰乱张德秀的想法，引发张德秀对队友的不信任。提出所有人轮流值班的措施。	有智慧，面对强者的恐吓不惊慌，懂得依据形势而变，会利用对手的恐惧心理和忌惮操纵对手的应激政策，逐渐懂得承担队伍中的责任，知道要采取防备措施。
	成奇勋被队友摇醒换班。	成奇勋做噩梦，出现幻觉。	对暴力事件心怀难以消除的恐惧，对罢工事件的残酷后果心有余悸，有阅历。曾经是老实的民工，因为企业拖薪而被迫罢工，后染上赌博恶习。

第八阶段：严峻的考验（第六集开始～第七集15分钟）

这一阶段在剧作中被称为"危机"。在相当多的电影中，"危机"出现在第二幕的中间点上。严峻的考验出现在第二幕的中段，对剧作结构而言有其必然性。电影第二幕的银幕时间在一个小时左右，如何使故事在六七十页的长度中始终保持紧张感，是困扰很多编剧的难题。为了防止衰变，高压电流在电缆传输中需要经过变电站，以保持电压，而"危机"对于漫长的第二幕而言，就是支撑性的变电站，它使得观众保持兴奋，以迎接第二幕尾声的小高潮。中心危机具有对称结构的优点，也给第二幕结尾再出现一个关键时刻或转折点提供了可能。另一种叙事效果同样是很好的结构，是在接近第二幕结尾时，即大约在故事三分之二的地方，安排一个延滞的危机。延滞的危机结构严格对应着黄金分割理论，这种精美的比例不仅在绘画、摄影上能让观众愉悦，在影视上也有同样的艺术效果。《鱿鱼游戏》共九集，"严峻的考验"放在故事的三分之二处，即第六集。

"严峻的考验"故事阶段,所有魔力的根源,在于英雄必须劫后余生。死亡的阴影笼罩了英雄,但是,英雄并没有束手就擒,他骗过了死神,奇迹般地活了下来。与死神的相遇,让英雄发生了质的飞跃。在严峻的考验中,英雄从被动地做出反应变成主动地做出选择,正是因为主动地选择为别人牺牲自己,使得他从凡人变成英雄。

第四关游戏要求两个人组成一队,刚经过"拔河比赛"的厮杀,玩家都意识到体能出色是多么的重要,因此为了增加活下去的几率,大家都想跟强者组队。成奇勋本想找曹尚佑组队,但曹尚佑已经向阿里发出了邀请。老先生朝他走来,成奇勋出于想赢得游戏胜利的利益需求,先开口拒绝了对方,但没想到老先生其实只是给他外套。数学老师主动提出想跟成奇勋组队,认为最后落单的人可能会被自然淘汰。成奇勋看到了孤独地坐在一边的老先生,拒绝了数学老师的邀请,主动跟老先生组队,组成"钢布"联盟。前面成奇勋无情拒绝老先生时,老先生还在关心他、帮助他,这让他内心既尴尬又惭愧。老先生的善意打动了他,尽管成奇勋渴望赢得游戏,但他还是选择了偏向"良心"的一端。身处残酷的厮杀场,成奇勋内心的善良却在继续生长。

第四关游戏规则公布,组队的两名玩家进行弹珠比赛,只有赢的人才能活下去。老先生突然进入老年痴呆般疯狂的状态,在模拟游戏场景中不停地寻找自己的家,说想要回家。成奇勋想把老先生拉回现实世界,但没有效果;他又向红衣管理者报告,说"这个老人老年痴呆了,他没有办法玩游戏"。最后,成奇勋声嘶力竭地吼着"我必须活着离开这里",希望老先生能和他玩一局游戏。成奇勋和老先生开始了猜"手里的弹珠是单数还是双数"的游戏,成奇勋连输了好几局,眼看着只剩下一颗弹珠,红衣管理者举枪对准他。成奇勋吓坏了,央求他们别开枪,并掏出自己仅剩的最后一颗弹珠,告诉红衣管理者游戏还没有结束。

最后一局,老先生的老年痴呆症又犯了。成奇勋犹豫、挣扎过后,出于求生的本能,他选择欺骗老先生赢得弹珠。骗过一次之后,成奇勋

尝到了赢弹珠的滋味。当老先生乞求成奇勋能不能借他一颗弹珠再玩一轮时，成奇勋没有给老先生弹珠，他想尽快结束游戏，人性中的自私和强烈的求生欲又冒了出来。老先生拿出仅剩的一颗弹珠，问成奇勋要不要赌上全部再玩一把，成奇勋觉得这不公平。成奇勋通过欺骗赢了老先生的弹珠，当轮到自身利益受到侵犯时，成奇勋就不干了，他还是站在自己的立场、以自身利益为导向来考虑问题。

　　英雄与导师共处的时间或许很短，但通过教育、训练、赠送礼物等方式，导师帮助英雄越过藩篱，甚至守护着英雄的整个旅程。老先生说自己已经记起成奇勋通过欺骗的手段，赢走自己弹珠的事情。尽管如此，老先生仍然将自己的最后一颗弹珠交给了成奇勋，把生的机会和胜利的希望留给了他。成奇勋惭愧、懊悔又备受感动，哭着接受了老先生的帮助，此刻的他善良却又自私，还无法做到通过牺牲自己来帮助别人。"导师"老先生的行为又一次对成奇勋的价值观产生了巨大影响，老先生最后对他说的一番感谢与安慰的话，让他意识到世界上或许有比金钱、生命更重要的东西。

　　在这一阶段，英雄可以作为死亡的见证人或者引发死亡的原因。在第四关游戏中，成奇勋见证了"导师"吴一男的死亡，但老先生对他的启发和教诲，就如同他手心的弹珠一般，被成奇勋牢牢握在掌中、记在心里。当曹尚佑和一个在游戏中失去妻子的男人发生争吵时，成奇勋把手掌摊开，默默地注视着老先生递给自己的弹珠。第二天，失去妻子的男人自杀了，在这个为了活下来必须伤害他人性命的游戏里，这个人选择了结自己的生命。这给成奇勋带来了巨大的震撼，他更加确信，一定有比金钱和性命更重要的东西。

　　严峻的考验在心理层面象征着通过打破原有的"自我"，"自性"从沉睡状态中被唤醒，生命的完整性开始显现出来。英雄超越了有限的理性认识，他在普遍的联系中把握万物。神性的注入从这里开始，换句话说，"暂时的死亡使得英雄在神的椅子上小坐片刻"。

英雄的历程	主人公遇到的困境/事件	主人公的选择/行为	这件事说明了主人公的什么性格
第八阶段：严峻的考验（第六集开始~第七集15分钟）	老先生发烧，在起床集结时被枪威胁着起床。	成奇勋心怀不忍，照顾老先生让他休息，在蒙面人举枪的时候为他辩解，发现他尿床后面容不变。	能体会弱势群体的孤独恐惧，不嘲笑排斥而是为其发声，有良知。
	老先生晚上睡觉尿失禁，裤子湿了一块。	成奇勋把自己的外套脱下来，系在老先生腰间，挡住他裤子上弄湿的一片。	心疼老先生，为他着想，热心、仗义、善良。
	第四关游戏要求两个人组成一队，成奇勋本来想找曹尚佑，但曹尚佑已经向阿里发出了组队的邀请。	成奇勋自觉放弃了找曹尚佑组队的想法，有些尴尬地往后退，并向曹尚佑和阿里表示"你们两个很适合一队"。	很尴尬，但自己给自己解了围。要面子，会退让，体谅别人。
	老先生朝成奇勋走来。	成奇勋以为老先生想邀请自己组队，因此没等老先生开口，就先拒绝了他。老先生把外套他，说"没穿外套，别人会瞧不起你"，成奇勋愣了几秒。	成奇勋出于自己想赢的利益需求，拒绝老先生的组队请求，老先生却在关心和帮助他，成奇勋尴尬又惭愧。人都是自私的，更别说在这种极端的环境下。成奇勋的自私与老先生的无私对比，显得两者更加极端。
	数学老师想拉成奇勋组队，并告诉成奇勋最后落单的人可能会被自然淘汰，而这个人很可能就是老先生。	成奇勋看看孤独地坐在一边的老先生，拒绝了数学老师的邀请，主动邀约老先生。	选择了偏向"良心"的一端。即使有对拒绝老先生感到愧疚的成分，成奇勋的心软、善良和仗义还是占了上风。

(续表)

英雄的历程	主人公遇到的困境 / 事件	主人公的选择 / 行为	这件事说明了主人公的什么性格
	玩家进入第四关游戏的场所,这是一个传统的巷子。每个玩家得到十个弹珠。	成奇勋和老先生结为"钢布"联盟,即玩弹珠最厉害的人。	两个十分擅长玩弹珠的人组成一队,成奇勋也许会庆幸自己的选择是对的。
	第四关游戏规则公布,每个玩家要和同组的队友用弹珠进行比赛,只有赢的人才能活下来。老先生突然进入老年痴呆般的癫狂状态,在场景里不停寻找自己的家。	成奇勋一个劲地把老先生拉回现实,但老先生一直维持着老年痴呆的状态。成奇勋对红衣人说:"这个老人老年痴呆了,他没有办法玩游戏啊,对不对。"成奇勋终于崩溃地希望老人能继续游戏。	本以为自己和老先生在这个游戏里占了优势,没想到游戏规则又给了他当头一击。老先生假装老年痴呆,成奇勋急了,向红衣人报告也是因为他害怕老先生连累自己,他身上的自私和求生欲又展现出来了。
	成奇勋和老先生开始了猜"弹珠是单数还是双数"的游戏,输的人要把自己的弹珠按照抵押的数量交给赢的人,成奇勋连输好几回,只剩下一颗弹珠。	红衣人举枪对准成奇勋,成奇勋吓坏了,央求他们别开枪,并掏出最后一颗弹珠,告诉红衣人自己还有弹珠,游戏还没有结束。	在骗老先生说是单数之前,成奇勋也许会有"老先生都老年痴呆了,试一试他是不是真的不记得"的侥幸心理。成奇勋纠结,是诚实地把弹珠交给老先生,还是骗过老先生?纠结过后,成奇勋还是选择了骗老先生以赢得弹珠。他会内疚,但为了自己的生命,还是选择了不那么道德却利于自己的方式。自私和强烈的求生欲又展现出来。
	成奇勋猜老先生手里的弹珠数量。老先生手里有两颗弹珠,为双数,但成奇勋一开始猜的是单数。老先生的老年痴呆却又犯了,问成奇勋:"你刚刚说是单数还是双数?"	成奇勋犹豫了一会儿,改口说是单数。成奇勋赢得了老先生的两颗弹珠。	

— 70 —

第二章 一切胜利都是人物的胜利

(续表)

英雄的历程	主人公遇到的困境/事件	主人公的选择/行为	这件事说明了主人公的什么性格
	轮到老先生猜成奇勋的弹珠数量。成奇勋把手掌摊开，老先生数了数，成奇勋手里有三颗弹珠。	成奇勋利用老先生的老年痴呆，说老先生刚刚猜的是双数，老先生输了，把自己的三颗弹珠交给成奇勋。	成功地骗过一次老先生后，成奇勋尝到了赢弹珠的滋味，也逐渐麻木，惭愧的心理没那么强烈了。
	老先生乞求成奇勋能不能借他一颗弹珠，再玩一轮。	成奇勋没有给老先生弹珠，而离开了老先生，想结束游戏。	强烈的求生欲超出了帮助老先生的念头。
	老先生告诉成奇勋，自己还有一颗弹珠。	成奇勋连忙打开袋子数里面的弹珠，发现只有十九颗，少了一颗。	成奇勋想赶紧拿回老先生手里的弹珠。此时他很有信心，因为绝大多数弹珠都在自己手里，希望赶紧把老先生的弹珠拿走、赶紧获得安全。
	老先生问成奇勋要不要赌上全部再玩一把。	成奇勋拒绝了老先生，认为老先生用他的一颗来赌自己的十九颗很不公平。	所谓"公平"就是对自己有利——即使自己骗了老先生很多弹珠，但轮到自己的利益受到侵犯时，成奇勋一下子就恼火了。他始终站在自己的立场、以自己的利益为导向考虑问题。
	老先生告诉成奇勋自己的老年痴呆都是装的，并把自己的一颗弹珠交给了成奇勋。	成奇勋接过了老先生的弹珠，和老先生相拥告别，成奇勋大哭。	知道了真相后，成奇勋利用老先生的老年痴呆而欺骗他的行为，与老先生假装老年痴呆而帮助自己的行为对比，成奇勋内疚、懊悔、感动，但事已至此，他接受了老先生的帮助。他善良又自私，还不能牺牲自己帮助别人。

(续表)

英雄的历程	主人公遇到的困境/事件	主人公的选择/行为	这件事说明了主人公的什么性格
	一个在游戏中失去妻子的男人痛不欲生，哭喊着要大家一起终止这个游戏。这个男人遭到曹尚佑的训斥，曹尚佑认为不能放弃那么多人用性命换来的钱而继续生活在社会底层。	成奇勋默默注视着两个人的争吵，又把手掌摊开，看了一眼老先生递给自己的弹珠。	成奇勋还没走出第四关游戏给他带来的震撼——巨大的惭愧和感动，他在怀念老先生。说明成奇勋体会到了他人的好意并即将做出反应。
	失去妻子的男人上吊自杀，红衣人把棺材抬了过来。	成奇勋看着男人的尸体，眼睛瞪大，愣住。	在这个人人都想活下来的游戏里，竟然有人选择了结自己的生命，给成奇勋极大的震动，他感觉到了游戏的恶意。

第九阶段：获得奖赏（第七集15分钟～第八集15分钟）

英雄获得了他所寻觅之物，而这些宝物，在某种程度上都是一种隐喻的表达，英雄真正获得的，是经过淬炼的意志和升华的自我。第五关游戏开始之前，玩家要从数字1—16中选一个作为游戏中的顺序。成奇勋是一个没有主见的人，做选择时不坚决、不果断，这次也不例外，他纠结选靠前的数字还是靠后的数字，这时只剩下1号和16号了，但他还是无法做出选择。一个男人说自己想选1号，"这一生我想至少好好活一回"。成奇勋顺从了男人的意愿，正是这个行为，让成奇勋能活过第五关。第五关游戏是"过玻璃桥"，桥上有两种玻璃——安全的强化玻璃和易碎的普通玻璃，因此越靠后的玩家越容易活命。

成奇勋目睹曹尚佑为了自保，将前面的人推入深渊，对人性的信任

再一次受到冲击。成奇勋的内心是善良的，对人性和友情抱有极大的信任，但人性的恶已经暴露在他面前。游戏结束后，成奇勋与曹尚佑爆发了正面的、直接的冲突。成奇勋内心的善良让他无法认可曹尚佑的行为，对善良的坚持也让他逐渐改变，克服了从小就有的自己不如曹尚佑的想法。英雄在经历死亡之后会产生一种深刻的自我觉醒，让英雄暂时地看清了自己。

在这一阶段，英雄补充了在危机中被耗尽的能量，以迎接下一个阶段更严峻的挑战。仅剩的三位玩家得到了一套西装和一顿牛排大餐，成奇勋立刻开始吃，以补充体力，努力活过下一关。"获得奖赏"这个故事阶段是给英雄加冕的过程，即把英雄定位在新的行列——最接近神的行列中。"在其他人眼中，英雄行为方式的变化标志着他们已经重生，并分有着神的不朽。这种时刻叫做神圣显现的时刻，即对神性的顿悟。"在姜晓的眼中，成奇勋和曹尚佑是不一样的，他不会为自己的利益而杀害他人。

英雄的历程	主人公遇到的困境 / 事件	主人公的选择 / 行为	这件事说明了主人公的什么性格
第九阶段：获得奖赏（第七集15分钟~第八集15分钟）	第五关游戏开始之前，参加游戏的人要在1—16里选一个数字作为游戏中的顺序。	成奇勋纠结到底是选靠前的还是靠后的数字。如果游戏像"一二三木头人"一样有时间的限制，那么选前面的数字比较好；如果游戏像"拔河"一样需要策略，那么选后面的数字比较好。	做选择之前考虑非常仔细，但是不坚决不果断。

(续表)

英雄的历程	主人公遇到的困境／事件	主人公的选择／行为	这件事说明了主人公的什么性格
	犹豫中，其他数字都被选完，只剩下1和16这两个头尾数字，成奇勋还是无法选择。正在成奇勋纠结时，一个男人告诉成奇勋，自己一辈子都习惯了排在别人后边，所以这次想选1号。	成奇勋把1号给了这个男人，自己选了16号。	同情男人，既然自己无法选择，成奇勋顺从了他人的意愿。
	第五关游戏是过垫脚石桥，玩家必须踩着安全的强化玻璃过桥才能活命，然而桥上遍布着易碎的普通玻璃，因此后走的参赛者容易活命。知道游戏规则后，1号懊恼地看了成奇勋一眼。	成奇勋看着男人，有一丝替他紧张。	侥幸，松了一口气。
	轮到成奇勋上桥，他很紧张，满头都是汗，不知道该走哪一边。	在姜晓的提醒之下，成奇勋走出了正确的第一步。	与之前选择号码时的过度纠结有所呼应，胆小怕死、优柔寡断、容易紧张、心理素质不强。
	成奇勋目睹发小曹尚佑将前面的人推下玻璃桥，对人性的信任再一次受到冲击。	成奇勋质问曹尚佑为什么滥杀无辜，并问曹尚佑在同样情况下是不是也会杀死自己。	成奇勋的内心是善良的，对人性和友情怀有极大的信任。但人性的恶充分暴露在他面前，使他对人的信任崩溃。他依然怀有一丝侥幸心理，希望曹尚佑告诉他，哪怕人性是恶的，还有一点情谊能够信任。

(续表)

英雄的历程	主人公遇到的困境/事件	主人公的选择/行为	这件事说明了主人公的什么性格
	曹尚佑直言:"知道为何你的人生会这么落魄吗?就是你在这种处境下,还能问出愚蠢至极的问题!爱管闲事,头脑又差得不行!凡事非要经历过才能分得出好坏!"	成奇勋承认曹尚佑说得对,同时回怼了曹尚佑。	成奇勋通过游戏慢慢改变了长期以来的自己不如曹尚佑的想法。
	仅剩的三位玩家得到一套西装和一顿牛排大餐。	成奇勋马上开始吃,以补充体力。	成奇勋努力地想要活下去。

第十阶段:踏上归途(第八集15分钟～第八集结束)

"踏上归途"标志着英雄再次投身冒险,它是一个转折点,也是又一次门槛的跨越,标志着第二幕到第三幕的过渡。通常在故事中,严峻的考验阶段被英雄击败或者骗过的阴影力量,在"踏上归途"阶段发动了反扑。卷土重来的阴影,变得更加黑暗和强大。

吃完牛排大餐后,桌上给玩家留下了一把刀,成奇勋来到昏昏欲睡的姜晓旁边想与她结盟。在这个"他人即地狱"的环境中,内心的柔软令他选择对一个受伤的女孩报以善意,勇气的力量让他选择与人性泯灭的曹尚佑对抗。看到曹尚佑睡着,成奇勋想杀死他,被姜晓阻止。"你不是做这种事的人",姜晓的话唤醒了他的本心与自我。发现姜晓在上一关游戏中受了致命伤,成奇勋在必然会惊醒曹尚佑的情况下,大声呼唤红衣管理者为姜晓治伤。成奇勋这样一个处于社会底层的失败者,在这种残酷的杀戮游戏中,仍然坚守自己内心的善良,无疑是非常打动观众的。观众在看的时候会不断扪心自问:如果是我,能这样坚定吗?

进入"踏上归途"故事阶段,英雄在这里遭遇挫折和打击,就像是

航海的船员在已经望见陆地的时候,突然发现船舱漏水。一时间,所有的努力和牺牲,似乎都是朝向不可逃避的失败而去。这个沉重的打击,标志着第二幕中张力最大时刻即将来临——继严峻考验之后的又一个高潮。在成奇勋求救的空档,曹尚佑杀死了奄奄一息的姜晓。成奇勋愤恨不已,当即要杀曹尚佑,被红衣管理者打晕。姜晓的死对成奇勋是一个巨大的打击,让他意识到,在这场游戏中,他做出的所有努力似乎都是无效的,他无法阻止任何一个人的牺牲。长期压抑在成奇勋内心的愤怒即将爆发,他和此刻作为"阴影"原型的曹尚佑迎来了最终决斗。

英雄的历程	主人公遇到的困境/事件	主人公的选择/行为	这件事说明了主人公的什么性格
第十阶段:踏上归途(第八集15分钟~第八集结束)	吃完牛排后,桌上给玩家留下了一把刀。成奇勋与曹尚佑、姜晓坐在宿舍内,但成奇勋不敢休息,另外两人随时可能杀死他。	成奇勋来到昏昏欲睡的姜晓旁,想与她结盟,之后财产一人一半,而姜晓将弟弟托付给了他。	成奇勋的善良和勇气。在与曹尚佑的争吵之后,成奇勋开始对曹尚佑抱有警惕,与姜晓的结盟是他在这个"他人即地狱"的环境中最后的精神支柱。一路走来,成奇勋信任的伙伴要么死去,要么黑化,但他是一个善良的人,他还是选择对受伤的女孩付出善意。另一方面,在黑暗森林环境中,善良比冷酷更容易让人软弱,与人性泯灭的曹尚佑对抗,更体现了成奇勋的勇气。
	曹尚佑睡了,成奇勋只要杀死曹就可以获得胜利,他想动手。	姜晓对成奇勋说:你和曹尚佑不一样,你不是做这种事的人。她阻止了成奇勋的冲动行为。	成奇勋的内心是善良而果敢的,姜晓的话唤醒了他的力量。

(续表)

英雄的历程	主人公遇到的困境/事件	主人公的选择/行为	这件事说明了主人公的什么性格
	成奇勋发现姜晓在上一关游戏中被玻璃击中，受了致命伤。	成奇勋在必然惊醒曹尚佑的情况下，大声呼唤管理者为姜晓疗伤。	成奇勋这样一个失败者，在这种残酷的杀戮中仍然坚守内心的善良，这非常打动人，会引起观众的共情。
	在成奇勋求救的空档，曹尚佑杀死了姜晓。	成奇勋愤恨不已，当即想要杀死曹尚佑，但被红衣管理者打晕。	随着游戏的进行，长期压抑在成奇勋内心的愤怒即将爆发。

第十一阶段：浴火重生（第九集开始～第九集15分钟）

过了"期中考试"的学生，现在走进了"期末考试"的考场。在"浴火重生"阶段，英雄再一次面临生死较量，阴影在彻底失败前发动了孤注一掷的反击，英雄要在这个阶段运用他们在严峻的考验中的收获，证明自己的成长。第三幕中的高潮与第二幕中的危机的最大区别，在于高潮是升级版的危机，它意味着最高风险的赌注，以及最后、最艰苦的搏斗。

第六关是"鱿鱼游戏"，在游戏开始前，成奇勋抓了一把沙子，单脚来到鱿鱼腰，一把将沙子扬到曹尚佑的脸上。曹尚佑坦露杀死姜晓是为了让游戏可以顺利进行，他了解成奇勋，担心他为了救姜晓选择暂停游戏，导致自己的计划功亏一篑。成奇勋内心有对游戏的愤怒、对游戏操控者的愤恨，游戏让玩家自相残杀，让曹尚佑变成了另一个人。成奇勋和曹尚佑为了取得游戏的胜利开始攻击对方，曹尚佑准备用刀给成奇勋致命一击。成奇勋用手接住，在受伤后依然顽强反抗。成奇勋内心的愤怒和强烈的求生欲成为他的力量，让他能够忍受疼痛，抓住机会扭转局势。

在重新进入"日常世界"前,英雄必须经历最终的清洗和净化,他们必须再进行一次改变,英雄必须创造出新的人格。在这一阶段,创作者可以用高潮时的选择表现英雄是否通过改变真正获得了成长,也需要让英雄做出牺牲,比如放弃或返还什么东西。成奇勋把曹尚佑打倒后并没有杀死他,在红衣管理者准备对曹尚佑执行枪决之际,成奇勋走回来向躺在地上的曹尚佑伸出手。成奇勋内心的善良没有被杀戮泯灭、被金钱诱惑,对善良的坚守和对生命普世价值的尊重让成奇勋选择放弃游戏、放弃奖金,这也是对游戏操控者的反抗。金钱与尊严哪个更重要?经过这场残酷的杀戮游戏,成奇勋意识到道德的尊严与生命的尊严远胜于金钱的价值。曹尚佑举刀自刎,成奇勋趴在曹尚佑的尸体上痛哭。成奇勋获得了巨额奖金,但除了钱之外,他已一无所有,朋友、亲人都离他而去。

英雄的历程	主人公遇到的困境/事件	主人公的选择/行为	这件事说明了主人公的什么性格
第十一阶段:浴火重生(第九集开始~第九集15分钟)	鱿鱼游戏开始前,成奇勋与曹尚佑掷硬币,赢的人可以选择是攻还是守,成奇勋赢了。	成奇勋选择了攻,在游戏开始前,他抓了一把沙子,单脚来到了鱿鱼腰,把沙子扬到了曹尚佑的脸上。	成奇勋对鱿鱼游戏非常熟悉,懂得游戏技巧。
	曹尚佑袒露杀死姜晓是为了游戏可以顺利进行,他了解成奇勋,担心他为救姜晓而选择暂停游戏,使自己的计划失败。	成奇勋则表示,如果不是因为姜晓的话,你现在早就死了。	成奇勋内心的愤怒被彻底点燃。
	成奇勋和曹尚佑为了胜利必须互相攻击。	成奇勋用手接住刀,在手掌被刺穿的情况下通过咬住曹尚佑的脚踝摆脱了他的压制。	成奇勋有着强烈的求生欲,内心的愤怒也成为他的力量,让他能够忍受疼痛,抓住机会改变局势。

(续表)

英雄的历程	主人公遇到的困境/事件	主人公的选择/行为	这件事说明了主人公的什么性格
	成奇勋占了上风,把曹尚佑打倒后,并没有杀死他,红衣管理者准备对曹尚佑执行枪决。	为避免曹尚佑被杀死,成奇勋选择放弃游戏、放弃奖金,走回来向躺在地上的曹尚佑伸出手。	成奇勋对生命的普世价值的尊重。他内心的善良与人性没有被游戏和金钱泯灭,同时表示出对游戏操控者的反抗。
	曹尚佑自尽,临终前把母亲托付给成奇勋。	成奇勋趴在曹尚佑的尸体上痛哭。	成奇勋取得了游戏的胜利,获得了巨额的奖金,但除了钱之外,他已一无所有,朋友、亲人都离他而去。

第十二阶段:凯旋(第九集15分钟~第九集结束)

当所有的磨砺尘埃落定,英雄回到了出发的地方。英雄已经彻底地被改变了,他成为全新的人。历险的心得渗透进"日常世界"的生活中,这象征着英雄最终掌握了在历险中学到的课程。回到现实世界时,眼睛被蒙住、嘴里塞着银行卡的成奇勋被扔在大街上,尽管他获得了巨额奖金,但没有获得他人的尊重。这张价值456亿韩元的银行卡就是成奇勋从特殊世界带回来的灵丹妙药,无时无刻不提醒着他曾经做出的行为、犯下的错误。成奇勋内心承受着良心与道德的谴责,让他无言面对曹尚佑的母亲;回到家中发现母亲已经离世,他抱着母亲的尸体,心中满是悔恨与悲凉。成奇勋就这样消极地度过了一年光阴,生活再落魄也没有动用过游戏奖金,道德上的负罪感和愧疚感让他不愿花这笔带血的钱。

好的"凯旋"应该在解开情节线索的同时引发一定的惊奇,它应

该有一点意料之外的味道，一种突然真相大白的感觉。当成奇勋从卖花的妇人这里发现鱿鱼游戏的密信，并在一座高级大厦内见到001号玩家——老先生吴一男时，成奇勋发现他才是游戏的始作俑者，之前塑造出的传统、善良、乐于助人的"导师"形象被彻底颠覆。成奇勋极度愤怒，这场游戏证明富人从未把穷人视作自己的同类，他发出了"你们凭什么这样对我们，我们再平凡也是人命"的呐喊，这是他对生命的普世价值的尊重。吴一男以真相为筹码，要求成奇勋和自己打赌——路边的流浪汉在十二点前是否会获得帮助。在最后一刻，流浪汉得到了帮助，老先生也离开了人世，成奇勋相信老先生临终前也看到了这一幕。经历了这场残酷的游戏后，成奇勋仍然相信人性之善。成奇勋在与老先生的对话和路边最后的希望中得到了自己的救赎，去理发店染了一头红发，重燃了对生活、对世界的希望，他决定去寻找女儿。

　　结束英雄之旅的方式有两种：环形方式和开放式结局。《鱿鱼游戏》采取了环形故事形式，叙事回到起点。成奇勋在去见女儿的路上遇到了当初那个神秘男人，他正和一个落魄的男人玩打画片。成奇勋夺下落魄男人鱿鱼游戏的名片，拨通了上面的电话，得知新一轮的死亡游戏即将开始。成奇勋决定再次参加游戏，亲手揭开游戏的幕后真相。成奇勋选择用行动来捍卫自己的尊严，此刻，他成为"善"的践行者，他的勇气、坚定与正义感促使他向真正的"人性之恶"发起挑战。

第二章 一切胜利都是人物的胜利

英雄的历程	主人公遇到的困境/事件	主人公的选择/行为	这件事说明了主人公的什么性格
第十二阶段：凯旋（第九集15分钟～第九集结束）	黄仁昊与被蒙住眼睛的成奇勋在车上说话，成奇勋嘴里叼着银行卡被扔在大街上。	成奇勋取出1万韩元，失魂落魄地走在街上。	尽管成奇勋获得了巨额奖金，但仍然没有获得他人的尊重。
	曹尚佑的母亲跑来问他儿子的情况。	成奇勋不知道如何面对曹尚佑的母亲，不敢与她对视。	成奇勋虽然胜利了，但内心依然存在自我省视，对曹尚佑的死内疚不已。
	成奇勋回到家中发现母亲已经离世。	成奇勋抱着母亲的尸体，心中满是悔恨与悲凉。	成奇勋对母亲的愧疚，他的人格逐渐完善。
	成奇勋消极地度过了一年，生活再落魄也没有动用游戏的奖金。银行行长邀请成奇勋做客。	成奇勋朝行长借了1万韩元，在面对贫困的卖花妇人时，依旧选择买了一束花。	成奇勋内心有着极高的道德标准，道德带来的耻感和负罪感让他不愿意动用这笔沾血的钱。
	成奇勋从卖花妇人这里发现了鱿鱼游戏的密信，寄信人竟是001号玩家。	成奇勋见到了老先生吴一男，意识到他才是游戏的始作俑者。成奇勋质问吴一男为什么要举办这种游戏，为什么要参与游戏，为什么要帮助自己。	这场游戏证明富人没有把穷人视作自己的同类。成奇勋彻底愤怒。
	吴一男以真相为筹码与成奇勋打赌，看路边的流浪者能否获得帮助。	成奇勋接受赌局，并赌上自己的一切。吴一男回答说是因为无聊和无趣，帮助成奇勋则是因为他玩儿得很开心。	成奇勋内心依旧有着对他人的信任，对他而言，如果获胜，他就能重建自己的精神世界。

— 81 —

(续表)

英雄的历程	主人公遇到的困境/事件	主人公的选择/行为	这件事说明了主人公的什么性格
	在最后一刻,流浪汉得到了帮助,老先生也离开了人世。	成奇勋相信老先生临终前也看到了这一幕。	在和吴一男的赌局中,成奇勋重新建立起对人性的信任。人可以是善良的,是游戏中"结构性的恶"迫使穷人露出恶的一面。
	成奇勋需要处理奖金。	成奇勋把姜晓的弟弟交给曹尚佑的母亲,并留了一笔巨款和一张纸条,写着这笔钱是他欠曹尚佑的。	
	成奇勋再次看到当初的神秘人,游戏再次开始。	成奇勋决定再次参加游戏,揭开游戏幕后的真相。	成奇勋选择放弃一切来捍卫自己的尊严,他的勇气、坚定与正义感促使他最终向真正的"人性之恶"发起挑战。

第四节 成长型男主:余欢水的逆袭之路

《我是余欢水》是东阳正午阳光影视有限公司、爱奇艺联合出品的都市题材网络剧。该剧改编自余耕的小说《如果没有明天》,以诙谐荒诞的方式讲述了社会底层小人物余欢水的艰难境遇与心路历程,2020年4月6日在爱奇艺、腾讯视频、优酷视频同步播出。

一、余欢水的人设建立

《我是余欢水》提供了一个失败的中年男人如何性格转变而逆袭的经典人物模型。余欢水(郭京飞饰)是公司里业绩最差的员工,退让隐忍、得过且过是他的生存法则。他人到中年,胆小怯懦,经济困窘,被父母

的赡养费和每月的房贷等家庭费用压得喘不过气。为了维护在妻子心中的形象，余欢水变得谎话连篇，妻子（高露饰）对此难以辨别，终于在多重压力下提出离婚。某日借酒浇愁后，余欢水身体不适，查出得了癌症，万念俱灰的他破罐子破摔，性情大变。后阴差阳错地成了见义勇为的英雄，到达人生巅峰。但变幻莫测的命运仍在继续，危机和挑战接踵而至，直到余欢水找到真正的尊严与幸福。

《我是余欢水》与美剧《绝命毒师》的开场有相似的人物际遇，都是描写人到中年的绝望小人物经历了巨大的性格转变。《绝命毒师》在第一集完成的人物性格转换，《我是余欢水》却花了六集（占全剧一半的篇幅）讲述余欢水是如何经历绝望的。这也正是《我是余欢水》的成功之处，相比跌宕起伏的故事情节，国产剧观众更加关注的是人物，观众与主人公余欢水的共情，是此剧真正成功的原因。

1. 开篇：中年失意男日常

余欢水是一个失败的中年男人，他失败到什么程度呢？

他的生活状态是：家庭地位极低，儿子使唤他，妻子很强势，他既要做早餐，又要送儿子上学。因为早餐忘了给儿子买牛奶，他被妻子训斥。"为什么忘了买牛奶"像悬在余欢水头顶的利斯达克之剑，妻子不断的追问，让余欢水无法忍受跑去买牛奶，妻子却带着儿子出门了，其实她不是真的缺这瓶牛奶。

随后，余欢水带儿子下楼，电梯里空间逼仄，一个中年女人的宠物狗在电梯里尿尿，狗没拴狗链，余欢水试图和她讲道理，女人说他多管闲事，电梯里其他人都默不作声。余欢水被坏人当众欺辱，他不敢伸张正义、不敢据理力争的懦弱形象深深印在了儿子心中，儿子没有流露失望的表情，因为他早已习惯了。

余欢水和儿子乘公交，儿子因为他在养狗女人面前的表现不理他。余欢水急着向儿子解释自己不买牛奶是怕迟到，迟到要扣钱。余欢水教育儿子要好好学习，儿子反击说余欢水的学习成绩也不怎么样。虽然余

欢水很努力，可是他在儿子心目中的形象已无法挽回，他自己似乎对此也习以为常。

在学校门口，余欢水遇到一个浑身名牌、坐奔驰车送孩子的女家长，女家长请他下周参加自家儿子的生日聚会。眼见别人的妻子孩子有车坐，自己的妻子孩子坐公交，余欢水萌生买车的念头。

如果余欢水在工作中如鱼得水，能立即掏钱为妻子买一辆车，他的生活状态似乎还有转圜的余地。可是他在工作中的处境，比在家庭中的地位更糟糕。

余欢水是一个电缆销售员，每天乘公交车送儿子上学导致他经常上班迟到。他只好骗赵经理，说自己迟到是因为见义勇为，却被对方毫不留情地识破。赵经理说余欢水业绩不合格，即将面临被开除。同时，这个月因累计迟到三次，被扣发当月底薪。处罚结果贴在公司的公告栏里，引起同事们的嘲笑。

至此，硬着头皮编造谎话的余欢水已经在单位失去了最后的遮羞布。余欢水为了拉业绩在电话里对客户低声下气，依然被挂了电话。他从前的徒弟吴安同不仅业务反超，还出言讽刺，让余欢水很难堪。余欢水低声下气请吴安同匀给自己点业务，遭到拒绝和公然挖苦。余欢水人格被侮辱，男人的尊严荡然无存。同时余欢水的妻子甘虹正向一个成功男倾诉对余欢水的失望，余欢水的婚姻已危如累卵。

对此毫不知情的余欢水还在努力，眼见下雨，他给妻子打电话说自己会早点下班去接孩子，这个行为提高了妻子心中对他的期待（**第一次提高妻子的期待值**）。但余欢水却因为撞见赵经理的秘密而请假未成。余欢水在脑海中无数次幻想自己将赵经理打翻在地，现实中懦弱的他却只能表现出顺从。

余欢水没敢早退，等他打车赶到，儿子一个人在学校门口委屈地大哭。余欢水用自己的衣服给儿子遮雨，回家后给儿子冲感冒药。因为他没按约定及时接孩子，妻子又冲他发火（**妻子第一次失望**）。妻子只关

心儿子，根本不关心余欢水。余欢水提到想给妻子买车，她因为和别的男人有暧昧而心虚，讽刺余欢水没钱，余欢水被深深刺痛。**在这个回合中，余欢水仍然希望讨好妻子，通过买车、接孩子等举动提高自己的家庭地位。**

第二天是周末，余欢水牙疼，因为楼上装修的电钻声而烦躁。余欢水上楼交涉未果。在这个回合中，明明有理的余欢水受了一肚子窝囊气。回到家，听到妻子带儿子出门，却没打算带他一起去。

沮丧的余欢水去找以前的合伙人吕夫蒙，看到对方已经住豪宅开豪车，还换了新女友，余欢水为了给妻子买车，就让吕夫蒙还钱。吕夫蒙不提还钱的事，为了应付余欢水让他去挑个好点的车，说愿意帮忙付钱。

妻子见余欢水看汽车广告，又想起自己的暧昧对象，心虚发火。余欢水一心想要缓和两人的关系，兴冲冲地告诉妻子13万元的来历，说吕夫蒙愿意帮他们付购车钱（**第二次提高妻子的期待值**）。

但马上买车时再发意外（**妻子的第二次失望**），妻子失望离家。

至此，余欢水的失败和懦弱都是一些生活工作的常态堆积。直到余欢水去找吕夫蒙要钱，他的窘迫境地才又一次被加深。为了要钱，余欢水先是去吕夫蒙家楼下等人，从白天等到晚上。好不容易等到吕夫蒙，结果对方却搪塞拖延，说自己马上要出国。此时余欢水想跟妻子复合，却没有成功。

余欢水承受着生活的重压，依然表现出了旺盛的求生欲。他不抱怨、不颓废，不论遇到什么事都笑脸相对，表现出一副自己还可以承受的样子。中秋节的时候，吕夫蒙那边还没消息，余欢水为了维持中年男人最后的体面，给妻子打电话提出一家人团聚，并想用公司的福利帮妻子挽回在娘家的面子（**第三次提高妻子的期待值**）。

可余欢水想领公司福利去岳父家过节的行为被发现，不仅要罚款2000元，还要留下打扫全公司的卫生。

第一集在这里戛然而止，但余欢水的悲惨之旅还没到尽头。因为他

此时虽在家庭和事业上都很倒霉，却尚未被置于绝境，他还有自尊，或者说，他还能自欺欺人。在他自己的内心世界，他并未承认失败，他一直坚守自己的道德准则，无法直面残酷的现实，他觉得一切隐忍都是有意义的。因此在随后的人物轨迹中，编剧要做的就是一步步撕碎他内心认同的意义，击溃他最后的尊严，将他投入绝境。

2. 绝症

在第二集的剧情中，一直靠着勤劳本分苦苦支撑的余欢水，遇到了压垮他的最后一根稻草。这一集中，所有的事件对余欢水的打击是层层递进的。

这一集开场，余欢水冒名顶替领取客户福利，被罚打扫卫生而导致家宴迟到。等他赶到岳父家中，却发现团圆饭其实是鸿门宴，小舅子三番几次为难余欢水，处处针对他。这里选取的事件是余欢水带了一瓶单位的红酒，小舅子先故意说在等余欢水带来的好酒，看似给余欢水留了最后一点脸面。当余欢水给大家倒了酒，好戏才真正开始。小舅子问他为什么不醒酒，连喝红酒的常识都不懂，余欢水慌忙敷衍说"免醒"。小舅子继续刁难，说酒味太甜，像果汁，品质不好。要面子的余欢水说自己带来的是法国名酒，一瓶要2000元。弟媳妇悄悄让小侄子扫码查价格，查出一瓶只要78块钱，当场戳穿余欢水的谎言。听到酒的真实价格，小舅子直接将酒吐了出来，随着这口吐出来的酒，余欢水在妻子家的地位也降到了冰点。

余欢水在饭局上的状态极其尴尬窘迫，比起事业成功的小舅子，余欢水是公司的垫底老员工，因此他根本得不到小舅子的尊重，并且不得不忍受小舅子炮轰般的嘲讽。余欢水努力地维持自己的颜面，和小舅子的几番交手，都以余欢水落败而告终。他用拙劣的演技不断地撒谎，却不断被拆穿。妻子全程一言不发，余欢水每一次失败的表演都将他往离婚的边缘推进了一步。岳父岳母全程打圆场，希望维持团圆饭的和谐氛围。这次家庭聚餐是表现余欢水没有家庭地位的重要场

次，后面余欢水性格逆转之后同样有一场吃饭的戏，我们后面会进行对比。

难捱的一餐饭终于结束，余欢水和妻子走出岳父家。在一个小院子内，妻子再次询问余欢水是否真的是因为联欢会而迟到，余欢水此时仍然选择撒谎，隐瞒了自己冒名顶替的真实原因。（**第一次质询，余欢水撒谎**）妻子当场将其拆穿，说自己从公司里证实余欢水被罚去打扫卫生。她追问原因，余欢水再次撒谎，说被罚是因为上回买牛奶而迟到。（**第二次质询，余欢水依旧选择撒谎**）接连两次谎言令妻子忍无可忍，对满口谎话的余欢水失望透顶，她认为余欢水许诺的13万元、吕夫蒙、给自己买车都是假话，余欢水边做俯卧撑边说都是真的。一切努力都于事无补，妻子正式向余欢水提出离婚。（**正式提出离婚**）

妻子要离婚，这还不是绝境。余欢水仍然对婚姻抱有幻想，他继续寻找吕夫蒙，期待着能从吕夫蒙那里拿回自己的钱，以此挽救婚姻。到目前为止，余欢水在所有事件中都保持了懦弱无能的形象，他没有一句怨言，没有任何反抗，默默承受着生活的暴击。在他找吕夫蒙还钱的过程中，悲惨值将进一步提高。

吕夫蒙人在酒店，却谎称自己在非洲，他反倒斥责余欢水对他逼得过急。余欢水卑微地向吕夫蒙道歉，随后就在街上看见了"在非洲"的吕夫蒙。余欢水一路追随吕夫蒙，误入KTV包厢，撞进自己公司三位老总的分赃现场。正是这个偶然事件，给余欢水的人生带来了戏剧性的转折。

找不到吕夫蒙又在KTV闯了祸的余欢水，站在车水马龙的街道上茫然四顾。绝望的余欢水要债不成，又接到父亲蛮不讲理的要钱电话，这一瞬间，余欢水终于不堪重压，开始崩溃。

进小卖部买一瓶茅台酒，是余欢水的第一次崩溃。他酩酊大醉到第二天，回家收拾行李的妻子看见躺在沙发上的他，冷漠地提醒他拿证件去办离婚手续。

在一次小规模的崩溃后，没有得到任何关心的余欢水，本该像往常一样立即恢复，这时他却突然感到胃疼。在医院等待检查结果的时候他去买煎饼，跟煎饼摊老板娘闲聊，得知老板娘的丈夫几年前因癌症去世，往医院搭进去几十万元，现在她还在摊煎饼还债。老板娘感叹道，还不如把那些钱潇洒地花了，这句话让余欢水记在了心里。

　　果然，麻绳专拣细处断，余欢水的检查结果有问题，但医生只跟家属谈。可是妻子正跟他闹离婚，余欢水只得请煎饼摊老板娘假扮家属去见医生。

　　至此，余欢水拼尽全力挽救婚姻，但妻子已对他毫无感情；他误打误撞卷入老总们的勾当，在公司的处境变得微妙且危险；好朋友欠钱不还，反而指责他谎话连篇；父亲打来电话，命令他转 5 万块钱给继母的儿子作彩礼钱……余欢水的悲惨之旅在第二集中却尚未到达顶峰，还有一张更为可怕的检查结果等待着他。

　　煎饼摊老板娘从医生那里得知，余欢水确诊胰腺癌。余欢水很想把自己患癌症的消息告诉妻子甘虹和儿子，于是在放学时间他来到儿子的学校，躲在远处看着他最爱的两个人，满眼是不舍和留恋。当他鼓起勇气想要追上他们，却突然昏倒。

　　至此，余欢水的怯懦和逃避达到了顶峰，他决定用死亡来逃避他面对的一切。正当他写下遗书，在天花板上系好了绳子，打算将脑袋挂上去时，楼上再度响起装修的噪声。

　　余欢水自杀失败，但是在这个临界点上，他突然变成了一个不怕死的人。以前他前怕狼后怕虎，人人可以拿捏他，现在他连死都不怕了，于是他决定破罐子破摔。

3. 逆袭之路的开端

　　余欢水开始了人生中的**第一次反击（对生活）**。他冲上楼一顿疯狂破坏，发泄自己积压已久的怒气。回到家后，他撕掉遗书，搬了一箱酒，在家门口坐等中年女人和楼上的业主。中年女人和楼上业主照例露出了

他们的丑恶嘴脸，要余欢水付出高额赔偿，余欢水用酒瓶砸自己的脑袋，摆出一副"要钱没有要命一条"的疯狂模样，俩人被他的气势给吓跑，余欢水在这一瞬间硬气起来了。

此时，平时经常欺压、羞辱他的领导三人帮——赵觉民、魏广军、梁安妮正在为丢失了U盘而惴惴不安，他们收到匿名短信，怀疑是余欢水拿走了U盘。因为心虚，他们开始害怕余欢水，打算向他服软。

去医院接受治疗的余欢水，却再次受到暴击。他目睹了胰腺癌患者病逝的悲惨场景，一个病人还告诉他得了胰腺癌就等于判了死刑。病友偷偷塞给余欢水一张卡片，上面是临终患者买卖器官的联系方式。这一阶段的余欢水还在改变的边缘，他在邻居家的爆发只是一次偶然事件，他还在逆袭的边缘试探，所以他没有马上拨打这个意味着最终改变的电话。

此时余欢水的表现多少与往常有所不同，他接到赵觉民的电话，赵觉民对余欢水不上班也不接电话的行为一通训斥，但是余欢水不再和往常一样顺从，他不仅用脏话怒骂赵觉民，还主动挂断了电话，这让赵觉民很是震惊。魏广军再次给余欢水打电话，邀请余欢水来办公室聊天，余欢水想起魏广军过去羞辱他的画面，不仅断然拒绝，还嚣张地声称谁都不怕。（**第二次反击，对领导**）

余欢水反常的强硬态度让领导们以为是他拿走了U盘，于是密谋如何解决此事，提议让梁安妮色诱余欢水。

得知自己死期将至，余欢水拿出了先前藏在马桶水箱里面的证件，并再次拨打吕夫蒙的电话，他想在死前为妻子买下那辆车。

第二天，余欢水到了吕夫蒙的画展，一向软弱的他当众要挟吕夫蒙，逼迫他还钱。吕夫蒙一直不还钱，就是拿住了余欢水要面子的个性，认为余欢水不敢跟他耍泼，因此余欢水的举动令吕夫蒙很意外。这是余欢水的**第三次反击（对朋友/同学）**，他以绝交为代价终于拿回了自己的钱。至此，虚假的友情和爱情纷纷被撕破，余欢水失去了爱人、朋

友，众叛亲离。

余欢水买了车，一路开到岳父家，并在岳父家怒怼了小舅子，将心中所有的压抑都宣泄出来。这场戏与前面中秋节团圆夜的戏是相同场景，但余欢水的态度截然不同。（**第四次反击，对家庭**）

回到家，余欢水在家门口遇上提着一堆贵重礼物、鬼鬼祟祟的梁安妮，梁安妮色诱余欢水，打探他是否拿走了U盘和具体意图。美人计没成功，但梁安妮发现余欢水先前买的茅台是假酒，于是引发了余欢水的**第五次反击**。

余欢水拎着假酒来到小卖部，要求老板赔钱，老板不承认余欢水的酒是从自己这里买的，反咬余欢水敲诈勒索，把余欢水赶了出去。余欢水一气之下砸了小卖部门口"假一赔十"的牌子，随后被带进警局，被处以行政拘留和罚款。（**暴力反击受到法律惩罚**）

三天后，余欢水被释放，他收拾行李从家里搬走。他想起警察说的话，妻子说不认识余欢水，拒绝为他交罚款和赔偿金，这让他心灰意冷。警察要求他在三天内交罚款，否则就要追究他的法律责任。

第三集到此结束，余欢水的逆袭之路正式开始，他将向压迫他的所有势力——社会、领导、朋友和家庭进行从未有过的反击，并用默默奉献的方式向所爱的妻儿告别。

到这里，余欢水貌似可以开始崛起了，但故事还可以做到更极致。他还没有拨打那个象征彻底改变的电话，下面将有新的危机来造成他的彻底转变。

4. 彻底转变

纵使余欢水再怎么摆烂，再怎么放飞自我，他只要还生活在这个世界上，就不得不向现实低头。此时的余欢水遇到了一个难题——没钱。余欢水去超市买东西，微信零钱的余额只剩一百多块钱，甚至不够他买日用品。无奈的余欢水只能挑出几样东西，其余先不买了。然而，即使做出了让步，他现有的钱还是远远不够。（**余欢水遇到新的困境——没钱**）

第二章 一切胜利都是人物的胜利

夜晚，余欢水独自在顶楼的阳台思考人生。生活虐了余欢水八百遍，现在还没完。余欢水的手机陆续弹出几条消息，妻子催他给儿子的补习班交学费，银行催余欢水还这个月的房贷。看着这些消息，余欢水两眼一黑，幻想自己直接从顶楼摔下去，一死了之。（**困境加深，把余欢水逼进更绝望的境地，迫使他想法解决**）没钱，怎么办？他需要一个迅速搞钱的办法。这时，余欢水想到在医院遇见的那个胰腺癌病人，那人给他留了电话，还告诉他一个搞钱的办法——卖器官。

余欢水拨通了卖器官的电话，以六万块钱的价格谈好了自己眼角膜的交易。至此，余欢水放弃了最后一丝抵抗，开始了全面转变。

谈成之后，余欢水拿到了三万块钱，因此彻底开始了生活状态的改变。

有了钱的余欢水抱着一种报复式的放纵心态，决定疯狂一把，干一些之前不敢做的事。他走进手机店买了最贵的手机，又走进服装店买了一身高级西装，接着来到理发店，让理发师给自己剪一个去酒吧泡妞的造型。

焕然一新的余欢水以为在酒吧会有艳遇（栾冰然），结果却阴差阳错被误认为是牛郎，还被抢地盘的一群人一顿毒打。（**经历新的毒打**）

新的一天，余欢水郁闷地在出租房的沙发上醒来。想到昨晚被揍的经历，余欢水非常委屈、愤愤不平。于是，余欢水在网上找到了栾冰然的临终关怀组织，指定栾冰然作为自己的临终关怀人。彻底放弃希望的余欢水，对帮助实现临终愿望的栾冰然一口气说出135个愿望。在这里，余欢水经历被打的小挫折之后，心气已经变成置之死地而后生，朝着逆袭的道路再次前进。

被叫去公司的余欢水换上新西装，戴上墨镜。当他豪横霸气地来到公司，大家发现从前的怂包余欢水如今又拽又横，全都惊讶于他的巨变。吴安同嘲讽余欢水，余欢水揭了吴安同的老底，出了一口恶气。面对看笑话的同事，余欢水掏出一把刀，说谁再笑就杀谁。这时，余欢水在公司的复仇即将抵达巅峰。

余欢水坐在领导办公室里，回想起那天梁安妮来他家和他说的话，以及自己误入KTV包间的情景，明白了领导对他态度转变的原因。此时他在公司的地位发生了极限逆转。

在儿子的学校，看见儿子被别的学生欺负，以往任人宰割的余欢水选择站在孩子的立场与老师据理力争，这个行为逆转了他在孩子心目中的形象，他成了一个好爸爸。

至此，余欢水的人生好像出现了一丝转机，他有三万块钱，当上了公司销售部的经理，赢得了儿子的尊敬，也遇到了新的女性，但他却命不久矣。他不仅承受着妻离子散、父亲要钱，还要承受如定时炸弹般折磨人的癌症，现在他彻底坠落到最低谷。

余欢水终于跟妻子离了婚，他的家庭生活正式宣告失败。失去了妻子，余欢水接下来把重点集中在挽回儿子。他开始带孩子去游乐场，拍大头贴，并且给儿子暗示，说接下来自己要出差，不能经常陪伴他。

余欢水是一个失败的丈夫，却是一个深爱着儿子的父亲。他想在死前给孩子留下一个好印象，他特意租住前妻对面的高楼，就是为了能从阳台上远远看写作业的儿子。这些细节的描述非常写实，加上余欢水面临死亡的心境渲染，让观众对他的"劫后余生"更加充满期待。

紧接着，余欢水的父亲为了给小儿子要彩礼钱，气势汹汹地跑到余欢水公司闹事。问题最终"迎刃而解"，父亲的到来是他个人生活上一系列打击中的最后一击，这一重锤彻底将余欢水送到谷底。

这一阶段的余欢水依然处在一种反复的状态中，他对父亲的态度，对离婚的处理，仍然是对现实妥协，他的本性还在与最后的爆发对抗。他所有的转变都是因为身患绝症，"人之将死"的状态让余欢水处于极度的不稳定中。他时而爆发，时而又回归那个无力抗争命运的小人物。

接下来的两件事真正使余欢水的人物命运发生了巨变。第一件是偶遇恶势力。当时现场有很多围观群众，都眼睁睁看着恶霸持刀行凶无人敢出手。如果是原来的余欢水，他绝对不敢出头，此时生无可恋、不惧

死亡的他，在关键时刻挺身而出。

紧接着，一向保守的余欢水踏出了果敢的一步，主动出击试探公司三人组，假装要用硫酸泼梁安妮，从她嘴里得知了事情的真相。在这场戏的末尾，用一个余欢水喝掉假硫酸的细节，用喜剧性软化了失意男人突然变成"特工"的突兀感。

当天晚上，余欢水潜入赵觉民的工厂，寻找假电缆的证据。余欢水经历了顺利—紧张—躲过一劫—被抓—又躲过一劫的过程，最终拿到了证据。这些波折和困境的存在，让余欢水这个"临时特工"更加生动，他只是因为各种人生际遇改变了性格，而不是偶然获得某种超能力的超级英雄。

剧情进展到第六集（过半的时候），余欢水因为见义勇为的行为受到警察表彰，进而查出他的病是一起乌龙事件。至此，余欢水失去了死亡威胁。如果说余欢水之前所有的转变，关键在于他以为自己即将死去，因而产生的一种非常态心理，现在，知道自己不会死的余欢水才开始面对真正的现实生活。

故事前半段给人物性格的发展以丰富的展现空间，到此为止，余欢水在第一集中的人设全都变了。他依然善良，但他在家庭、事业、邻里关系、父子关系等所有方面，都产生了巨大的改变。

《我是余欢水》的故事本质上是一个"如愿以偿"的故事模型，身处困境的主人公（余欢水）通过一个突然获得的外部的魔法（胰腺癌，本质上是一种突然获得的绝对勇气）解决了目前的困境，却发现这种魔法不能解决本质问题，甚至会造成新的困境。

该剧第七集的内容就是整部剧集真正的"灵魂暗夜"（或称"回归之路"），"误诊"的揭示剥离了余欢水的"魔法"，使他发现自己的本质其实从未改变，他也没有获得真正的尊严与幸福。更重要的是，他最大的心结仍然没有解开，他终究需要直面十年前的那个谎言，第七集的戏剧功能就是要让余欢水逐步认清自己、认清现实。

这一集开头，余欢水兴冲冲地赶回家中，想告诉妻儿自己没有癌症的好消息。此时，他只是关注到癌症对其平静生活的干扰，并未认识到这种"魔法的剥离"对他产生的负面影响。前妻的再婚使他回到现实中，余欢水意识到，尽管已经成为所谓的英雄，但他在家庭中的形象仍然是失败的（**第一次打击**）。

接下来，余欢水向公司的白副主任提出出院的要求。此时他接受了魔法被剥离，希望回到误诊发生前的平静而没有尊严的生活，**但他随即发现，在跨过"第一道门槛"之后，哪怕想要回到"英雄之旅"开始前的状态都不再可能**。白副主任要求他隐瞒误诊的消息，继续在公众面前扮演双料英雄的形象。余欢水意识到，这种隐瞒必然带来更大的危机。随着癌症这一威胁（魔法）的消失，余欢水身上懦弱、患得患失的性格弱点再一次表现出来，他为了一百万元的奖励选择顺从白副主任（**丧失尊严，开始走入灵魂暗夜**）。

表彰大会结束后，余欢水以为可以结束突如其来的一切，回到正常的生活，可他没预料到资本和媒体的贪婪。全康公司提出以余欢水之名举办十五场活动，**为了那一百万，余欢水将决定权交到白副主任的手中**。

完全交出主动权后，余欢水进一步感受到尊严的丧失。在市民们表面的崇敬、尊重和同情下，他无法安排自己的日程，无法动摇白副主任的决定，甚至在被白副主任安排的弘强电缆受到魏广军等人的侮辱。魏广军告诉余欢水，如果在他死后三年内U盘不被曝光，魏广军就会将余欢水想要的两千万元捐赠给余晨。

回到医院后，甘虹带着余晨找上门来，她请求余欢水在去世后将全康公司奖励的一百万元留给余晨。余欢水试图向甘虹解释自己误诊的事，甘虹却并不相信。在争吵过程中，余欢水还得知了甘虹婚内出轨的秘密。在这一刻，余欢水终于意识到，患癌以及由此带来的一切荣誉不过是某种幻象，在现实中没有人在乎他的癌症、情绪或荣誉，甘虹、魏

广军、孙觉民、白副主任……所有人都只关心余欢水的病症和死亡对他们自身利益的影响。**此刻，余欢水那个由魔法所建构的"有尊严的幻象"彻底被击碎，他彻底进入"灵魂暗夜"。**

在愤怒之中，余欢水第一次选择了逃离医院。这次对白副主任的反抗是在冲动之下进行的，此刻的余欢水尚未真正认识到造成他人生困境的核心问题。因此这一次逃离，目的地只能是他家中楼下的早餐店。这就导致了接下来的问题——余欢水以（愤怒、屈辱等）情绪为堡垒与白副主任对抗，在白副主任爆发出更激烈的情绪时，余欢水的堡垒立即坍塌了。

在与白副主任的对抗中落败后，余欢水不得不回到"双料英雄"的舞台上，此刻他陷入了更加绝望的平衡状态之中，直到场下观众对余欢水癌症的真实性发出质疑。

由于身心疲惫，余欢水在讲台上陷入昏迷。梦中，他见到了陈大壮，想起了那个困扰了他整整十年的谎言。在梦境中余欢水意识到，如果想摆脱困境，必须真正地与自己的心结、与那个谎言和解。

余欢水在病床上睁开双眼，这个画面具有"英雄归来"的象征意义，随之而来的是余欢水的第二次逃离。这一次逃离，余欢水先到画展向吕夫蒙道歉，随后又去学校看望儿子。这一次逃离不同于第一次的冲动，从此刻开始，余欢水真正开始用内在的品质面对现实中的困境，并尝试寻找真正有尊严的生活方式，属于他的人物命运之旅也进入了故事性的第二阶段。

《我是余欢水》是一部只有12集的短小剧集。人物性格的发展在全剧占到一半以上的篇幅，全剧紧扣主人公的命运展开。余欢水不同于传统意义上的大男主，是小人物现实题材的一次有效尝试。其勾勒人物的节奏和模型，对于塑造其他人物形象都有积极的借鉴意义。

二、余欢水人设关键场次拉片对比分析

1. 余欢水在公司的两次登场

A. 余欢水第一集，第一次在公司登场，交代其工作状态，在公司的地位

A-1 日　内　办公间

【镜头从弘强公司前台挂的公司铭牌上摇过去，赵经理站在办公室最前面，背对着门口，带领全公司人做弘强加油操。

每个员工都站在自己工位旁边，排列十分整齐，他们高抬腿、拍手，很像在跳广场舞：弘强弘强，中国最强！我们要做弘强人，我们要当销量王！

【赵经理做得十分投入，他举起拳头，有一种要带领众人冲锋的架势。

【面前的前台看着他身后笑出了声。

赵经理：笑！笑什么笑！我有那么好笑吗？

前台：赵经理，不是，不是笑你。

【赵经理转头看见余欢水站在门口，他上下打量着余欢水。

【余欢水大口喘着粗气站在门口，衣服被包勒得乱七八糟，十分狼狈。

A-2 日　内　经理办公室

【余欢水一脸认真地编出一套说辞，假装自己迟到是为了正义感，试图说服赵经理。赵经理叉着手斜着坐在办公桌上，静静地看余欢水表演。

余欢水：（绘声绘色，还加上手势描述）就他等于是一个十字路口，他是直线冲过来的，车速特别地快。你要拐个弯，他还有个缓冲。一下撞到我腿上，人家又是个老爷爷，骑个三驴，上面全都是破烂，那些硬纸壳板，撒得满地都是。现场有很多人拿出手机在拍，我又不可能不帮人捡。

第二章 一切胜利都是人物的胜利

【赵经理听得十分认真，又皱眉又点头，十分配合余欢水的表演。

余欢水：我忍着疼，真是刺骨的疼，我想我腿可能完了，就要骨折了，等我捡完了以后，还是直接来上班了。我不敢去医院。所以我，我觉得你可以不算我见义勇为，但是真的不能算我迟到这回。

【赵经理佯装心疼地过来，弯下腰观察余欢水的腿。

余欢水给他指自己的右腿：就这个，车速真的很快啊。

赵经理早就看穿了余欢水那点小把戏，他严肃道：那，别站着了，坐着吧。

【赵经理走到余欢水身后，拉出会客椅。余欢水径直走上去坐下。

余欢水：我就说老是这种倒霉事，总让……（摔倒）

【余欢水一屁股坐下去，赵经理却向后抽走了椅子，余欢水毫无防备，差点摔倒。

【余欢水在地上灵活地稳住了自己的身体，然后起身拽回椅子，抱着包坐了上去。

余欢水：怎么回事这是。我就说这种倒霉事老是让我给碰上。

赵经理靠在门边上，居高临下地看着余欢水：挺麻利的啊。

余欢水蒙了一秒，然后为自己辩解：没有，我，我摔了起来那是本能反应，而且我是用这条腿着力的（指了指左腿）。

【赵经理盯着他，一脸不屑。

余欢水接着卖力表演：真的很疼啊，你看我极限，现在就已经只能抬到这了。

【余欢水假装吃力地将右腿抬起一厘米

赵经理不屑：那你原来能抬到哪？

【余欢水直接把右腿踩到椅子上。

余欢水：我原来这么踩着都没问题啊。

赵经理用看笑话的眼神看着他：哦。

【余欢水意识到不对，尬在了原地。

赵经理嫌弃道：把脚拿下来！

【赵经理走回自己的老板椅。

赵经理：这回啊，这故事编得质量挺高的，演砸了。（装作可惜的样子）

【余欢水长叹一口气。

赵经理：辞了吧。

余欢水猛抬头，然后从椅子上站起来，十分卑微。

余欢水：别别，这个不至于吧。

赵经理：余欢水，连续五个月业绩不合格，（语重心长地威胁）还有一个月了，你说怎么办？

【余欢水眨眨眼睛，半天没说话，很是局促。

A-3 日　内　办公间

【通告板上挂着一则带公章的通知，上面写着"销售员余欢水累计迟到三次，扣发当月底薪"。

办公室一片安静，大家都坐在自己的工位默默工作，余欢水低头埋在工位上打电话联系业务的声音显得格外清晰。

余欢水：唐总，你好你好，我是小余……余欢水，对对对对对对，您这记忆力真好。我我我我还是想跟您说说这个地铁的这个项目，我想跟进。

【坐在余欢水斜后侧的吴安同也在联系业务，他的办公桌上还摆着一个星级员工的奖状。吴安同穿着笔挺的西装，边接电话边嗑瓜子，甚至还在椅子上转了半圈，很是悠闲。作为余欢水曾经的徒弟，吴安同风生水起的状态和余欢水的卑微形成鲜明对比。

余欢水：我我我我明白。我理解理解，现在是，但是我们其实现在电缆也在降价。

吴安同：喂，李哥。那咱就今晚。

第二章 一切胜利都是人物的胜利

余欢水：基本上就是以前的半价。对对对。

吴安同：我去接你，没问题啊，必须的。好，好，那晚上见。

余欢水：唐总，我希望您，唐总，是……

【余欢水的电话被挂断，忙音的声音极响。

余欢水：喂，喂。

吴安同这边也挂了电话，他放下电话和手里转的笔感叹：哎，还得去接你。

【吴安同起身走过来，余欢水瞟了他一眼，强装镇定，为了掩饰尴尬，他对着电话里的忙音开始演戏。

余欢水：（很大的音量）哦吃饭就算了，唐总唐总。不不不，不不不，怎么好意思让您接呢，我们不用不用不用。

【吴安同俯身到他旁边，一把抢过余欢水手里的电话贴在耳朵上，忙音响彻耳畔。

吴安同：我说老余，你这电话忙音啊，我一米外我都听到了。

吴安同举着电话往余欢水面前递：干嘛呀，何必呢？

余欢水：你这样没礼貌啊。

吴安同把电话递给余欢水：来，你继续聊啊。

【吴安同拍了拍余欢水的肩，起身要走，被余欢水叫到窗台边上。

余欢水：哎，你等会，过来。

吴安同：不是，我挺忙的。

余欢水（语气强硬，实则是强撑着一口气）：我知道你忙，来，过来。

【余欢水站上窗台边的台阶，显得比吴要高一点点。

【余欢水凑近了吴安同，双手插兜有股大佬的气势。

余欢水拍了下吴安同的肩膀，一副领导打量下属的姿态：你小子这个月业绩不错啊。

吴安同回怼，有些不耐烦：我哪个月业绩不好啊？不是，你有什么事你直说。

由于站得高，余欢水只能俯身过来离吴安同近些，开始套近乎：你那么忙，你业绩都达标了，你把有一些你做不完的，你给我，你去陪女朋友喝喝酒，玩一玩，多好。

吴安同：不是，你这是管我要业绩呢这是？

余欢水试图辩解，急忙接上吴安同的话：怎么这么说……

吴安同语气中充满嫌弃，暗中提高音量：不是，老余你有点过了啊。我念你是我师傅，我之前给了你多少业绩啊，人得有时有晌吧。

吴安同双手把着余欢水的肩，语重心长：我不能养你一辈子啊。

【吴安同转头就走，余欢水表情苦涩地站在原地。

【吴安同走到余欢水的工位旁，他转身看向余欢水。

吴安同：（突然高声喊道）师父。

【余欢水立刻满心欢喜地抬头望去。

吴安同一只手插着兜，语气很拽，用整个办公室都能听清楚的音量说：这人啊，伤了腿没事，千万别伤了脑子（用另一只手指了指头）。

【办公室里所有人都偷偷笑着。

【余欢水脸上笑意顿无，尴尬地站在原地。

在这一场中，余欢水经过与吴安同几个回合的交锋，彻底失去在公司的尊严。他从出场时极力维持的体面，在吴安同等人几个层次的碾压后荡然无存。

B. 余欢水确诊后再次回到公司

B-1 日　内　办公间

【余欢水自信大步走入弘强办公间，西装笔挺，走路带风。

【前台看见余欢水惊讶地拎着电话站了起来，不知不觉放下了手里的电话。

余欢水戴着墨镜，双手插兜径直走向自己的工位坐下。

第二章 一切胜利都是人物的胜利

【办公室里的其他人也相继看了过来。

【吴安同拿着手机往外走,刚好看到人模人样的余欢水坐下。

吴安同停下脚步打趣:呀,老余。你今儿穿这么精神。

【余欢水丝毫不理会。

吴安同接着侧过身子俯身打量余欢水:还整个墨镜,要出台啊。

【余欢水被"出台"二字戳到痛脚,立刻站起来,冲着吴安同骂。

余欢水:你说谁出台呢?

吴安同笑了一下,略有一丝尴尬:你干嘛啊?开个玩笑。喝了吧你。

【吴安同随即转身欲回到自己的工位,余欢水提高音量冲他喊。所有人的目光都集中于此。

余欢水:谁让你这么跟我开玩笑的?我是不是给你脸了,你是不是忘了你以前了,一千万的单子谈成一百万,躲在厕所里边哭,谁安慰你!啊?

【吴安同被戳中了心事,抿着嘴酝酿爆发。

余欢水用手指着地:你当时给我跪下,你不让我和别人说,我跟别人说了吗?

吴安同爆发,指着余欢水怒吼:你放屁!

余欢水也指了回去,用更高的音量重复:你给我跪下的时候,我跟别人说了吗!

吴安同:哪天跪过!

【全办公室的人站起身在线吃瓜。

余欢水直视着吴安同的眼睛:我就告诉你们,他给我跪过!

吴安同冲上来,因为余欢水没打领带,所以他只能一把薅住余欢水的领子:我打你信不信,信不信!

余欢水挣扎间墨镜也掉了,他从旁边拿起一把壁纸刀,举着刀怒吼:来,你他妈敢!老子杀了你信不信!

余欢水环视四周,拿着刀的手由于激动而颤抖:你们都笑我是不

是！我杀光你们所有人！

　　吴安同退了两步，但仍指着余欢水（声音小了很多）：你把刀放下，把刀放下。

　　余欢水双手举着刀大喊：杀光你们！

　　【战况进入白热化阶段，魏总带着身后两个经理进来了。

　　魏总指着余欢水批评：余欢水！你干什么！

　　【余欢水由于没戴眼镜，回身眯眼辨认了一下来人是谁。

　　随即余欢水摆烂地喊：老子想干什么干什么！

　　魏总立刻将手指向吴安同：吴安同！道歉！

　　【吴安同不甘心地喘着粗气，看了看魏总又看了看余欢水，神色复杂。

　　这两场戏的对比，展现了余欢水在"公司"这一场景中遭遇的两种截然不同的待遇。弘强电缆公司展现的是现代职场的某种惯例，即以地位、业绩、发展潜力和形象气质为标尺，对个体价值进行衡量。在这一尺度下，地位不高、升迁无望、失去干劲、形象不堪的中年男人就是职场最底层的小人物。

　　在第一集中，编剧设置了三个节点：最初的前台女员工，代表普通同事对余欢水狼狈表象的嘲讽；代表职场领导的赵觉民，抓住余欢水害怕被扣工资、惧怕被辞退的心理，对其肆意羞辱；最后出场的是余欢水以前的徒弟吴安同，他对余欢水的嘲笑则让观众明白，在一个冷酷无情的职场环境中，无论一个人资历多老、有什么样的光辉过往，只要现在没有业绩、不愿为公司拼命、不能创造足够的价值，那么他就不会被尊重，也不会有未来。从同事到领导再到徒弟，一层层剥去余欢水的尊严，让他的怯懦和卑微暴露无遗。

　　而在第三集中，编剧又对上述三个节点分别做了回应。一方面，余欢水形象的改变使同事们无法再像之前那样嘲笑他——当他穿着笔挺的

西装、自信地走进公司时，前台的女员工被惊得说不出话；更深层的含义是，因为余欢水不再恐惧被扣工资或辞退，他也就不再畏惧职场的衡量标准。当吴安同试图像以前那样羞辱他时，余欢水奋起反击，甚至拿起刀扬言要杀掉他。面对无所畏惧的余欢水，无论是级别更高的魏广军和孙觉民，还是业绩更好的吴安同，都不得不选择退让。

2. 余欢水两次面对楼上邻居的非法装修

A. 第一集：第一次装修

第一次去工地时的前场，发生在一个平常的周末早晨。余欢水因牙疼而赖床，甘虹在化妆，准备带儿子出门。余欢水仍处于遭遇激励事件之前的状态，他颓废、窝囊，还稍显窘迫。这时，装修的电钻声响起，甘虹表示出嫌弃和烦躁，余欢水则无奈（本来就牙疼，又来事儿了）。最终，在甘虹的暗示和催促下，他才上楼去声讨。这个前场向观众暗示：对于解决问题，余欢水不仅没什么把握，而且并没有真切地指望自己能解决。后面在工地的一场戏也延续了这一状态。

A-1 白天　内景　余欢水卧室

【甘虹坐在梳妆台前化妆，余欢水捂着牙齿躺在床上。

【这时，突然传来一阵巨大的电钻声，把甘虹吓了一个激灵，她一下把眉毛画歪了。甘虹生气地抬头看了眼天花板。余欢水翻了个身，继续捂着脸躺着。

甘虹："大星期天的也不休息，吓我一跳，够烦人的。"

余欢水（咬牙说话）："这个违法呀，这个装修法，周六周日不能这样。我本来就牙疼，这弄得我脑仁疼。"

【甘虹更不耐烦了，翻了个白眼。

甘虹："都让你上去说了两次了，一点用都没有！"

【余欢水把眼镜戴上，猛地起身下床，干劲十足的样子。

余欢水:"我找他们去!"

【余欢水嘴里骂着脏话走了出去,甘虹看着余欢水的背影,继续化妆。

A-2 白天　内景　余欢水楼上邻居家

【余欢水走进邻居家正在装修的工地,这里还是一个空荡的毛坯房,电钻声震天。

【一个装修工人正弯着腰用电钻钻地板,余欢水走过去,拍了拍他的后背。

余欢水(咬牙说话):"谁负责啊这里?"

装修师傅A(看了余欢水一眼,不想搭理他):"不是我。"

【另一个装修师傅在用巨大的电钻钻地板,发出很大的"滋滋"声。

【余欢水又去拍了拍拿电钻的装修师傅。

余欢水(咬牙说话):"诶诶诶,停一下停一下停一下。"

装修师傅B(起身):"有事啊老板。"

余欢水(咬牙说话):"有事有事。你周末这样装修不好啊,你吵到我们了。"

装修师傅B:"诶诶,老板,我们这工人哪有什么周末。这不是赚钱嘛。"(又马上低头钻电钻)

余欢水(咬牙说话):"你们没有周末,我们有周末。这楼上住了很多人啊。"

装修师傅B:"是。"

余欢水(咬牙说话):"左邻右舍街里街坊的都要休息的,周末不能装修,你们这违反装修法。你,你不懂吗。"

装修师傅B:"我知道啊。但是我们没有违法,那个物业告诉我们说是,早上八点钟以后就可以了,就可以干活了。"

余欢水(咬牙说话):"你们怎么能听物业的呢?我们物业根本就不作为的,我很清楚。你们肯定是给他们塞红包了。因为这个问题我已经

反映过很多回了，没有人解决。所以我，我只有自己上来说了。"

装修师傅B："老板，你看我们这样的工人，你说哪，哪有那个钱给他塞红包呢。你要有什么事，找我们老板，我的业主。"（继续弯腰钻电钻）

余欢水（咬牙说话）："你找什么业主，你不能，不是。"

【装修师傅B继续钻电钻，不听余欢水的劝阻，电钻声音很大，盖过了余欢水的声音。

【余欢水走到一旁，愤怒地拔下了电钻的电源插头。

余欢水（咬牙说话）："我好好说话你怎么不听呢。"

装修师傅B："你拔我线干什么呀？不是，你，（看着地上的狼藉，推搡余欢水）我们干活的，你拔我线让我怎么干活。你怎么能这个样子呢！"

余欢水（眼神有躲闪，咬牙说话）："是，我知道你们要干活，我，我不想让你们干呀。好好好，我们互相都退一步好吧。我知道你们不容易，那今天呢，你们也一定要干，晚一点好不好啊。每天都是八点钟，你，你九点钟，我们推一个小时行不行。"

装修师傅B："九点不行的，我们老板给我们规定时间了。如果我们在规定的时间内没完成这个工期的话，那是要扣我们的钱的好吧。对不住了啊，（朝其他工人招手示意）干活干活干活。"

【这时，这间房子的业主走了进来。男业主是一位戴着墨镜，穿着花衬衫，戴着金链子的男人，看上去就很阔气。男人还搂着一位美女。两个人一起走进房子。

男业主："超工期我就扣他们钱。"

装修师傅B（整理地上的电线）："你说你拔我线干吗，你说我这干活的。"

【余欢水看着走进来的一男一女，止不住咽口水，双手有些发抖，皱着眉头，眼神紧张。

男业主（朝房子里大吼）："干吗呢！"

装修师傅A（殷勤）："老板，来了。"

男业主："不干活啊。插线呢？"

装修师傅B："插线呢？"

男业主："我告诉你啊，你要真是超了工期，我扣你钱的啊。"

装修师傅B（拿着电线）："不会不会不会。"

男业主："放下放下放下。"

【男业主招揽女朋友参观房子。

男业主："来来来，快宝贝。"

余欢水（害怕）："你是？"

【男业主根本没有搭理余欢水，继续拉着女朋友参观。

男业主："看没看见，在这儿给你做一个大浴缸。"

女朋友："多大的？"

男业主："咱弄一水花四溅那种，五十度的水，咕噜咕噜一直冒着泡的，咱俩跟泡温泉一样。"

女朋友："这么小的地儿哪放得下啊。"

男业主："放得下，放得下。来来来，看这边。"

【余欢水一直在两个人后面围观，这时他终于忍不住跟男业主说话了。

余欢水（咬牙说话）："我跟你说，你是业主吧。"

【男业主没有搭理余欢水不小心踩到了余欢水的拖鞋，余欢水的鞋差点被踩掉，一个趔趄，差点摔倒。

男业主（指着一个地方和女朋友说）："在这里装一个开放式的欧式厨房，没有油烟，对皮肤特别好。"

【余欢水把拖鞋拿掉，使劲抖掉拖鞋上沾的灰。

女朋友："你做饭啊。"

男业主："好好好，来来来。"

【余欢水再一次和男业主搭话。

余欢水："师傅。"

【男业主还是没有搭理余欢水，继续和女朋友畅想房间的布局。

男业主："在这儿摆一个按摩椅，垫子是记忆垫，只要你上去躺过一次，你的这个臀部啊，颈椎啊，腰椎啊，它都有记忆。"

女朋友："这个可以有。"

【余欢水再一次打断他们俩，试图和男业主说话。

余欢水（拍了拍男业主的肩膀，咬牙说话）："我说，我就问一下，你，你是不是这儿的业主。"

男业主："你谁啊？"

余欢水（咬牙说话）："我住楼下的。你们这样周末装修扰民啊。"

男业主（推下墨镜，盯着余欢水）："你能不能好好说话？"

余欢水（咬牙说话）："我，我怎么不好好说话了？"

男业主（摘下墨镜，递给女朋友，一把拎起余欢水的领子，咬牙切齿）："你是没挨过揍是吧。"

余欢水（咬牙说话）："干什么你？"

男业主："我告诉你，我年轻的时候就因为咬着牙跟别人说话，让人打了一顿。我到现在都不敢咬着牙跟人说话。你为什么咬着牙跟我说话？啊？！"

余欢水（咬牙说话）："我牙疼。我，我叼着花椒呢。"（把舌头伸出来，给男业主看他舌头上的花椒）

男业主（怒吼）："牙疼看病去啊！叼花椒管用吗！看病去！"

【余欢水灰溜溜地走出了房子。

男业主："我当时为什么没说我牙疼。"

B. 第三集　第二次装修

第二次去工地时的前场，则是一场半途而废的自杀。这时余欢水刚刚得知自己身患绝症，他的生活秩序被彻底打破，他的内心正在最

难决定的问题中挣扎：生存还是死亡。作为一个活得一败涂地的中年人，他决定死。然而当他写好遗书，脖子套进了绳索之后，装修声又响了起来。在噪声的刺激下，他想到的是人活着还有事可干，至少不能死得这么窝囊。于是他又选择了活，而且决定换一个活法。这时，旧的障碍正好摆在新觉醒的主角面前，成为等待主角征服的手下败将。余欢水毫不犹豫地抄起家伙冲向楼上，这一次，他带着必胜的信心和决心。

B-1 白天　内景　余欢水家客厅

【余欢水家的餐桌上放着一封遗书，上面还压着一朵白花。余欢水坐在客厅里，看着天花板上打好的绳结，郁闷严肃地思考人生。

【余欢水站上板凳，将头套进绳结里，准备自杀，表情坚决。这时，突然传来了一阵电钻声，余欢水无奈地咽了口口水，闭上双眼。电钻声一直没停，余欢水一气之下把绳结脱了下来，跳下板凳。余欢水一手拿着圆椅，一手拿起桌子上的眼镜，气哄哄地走出了门。

B 2 白天　内景　余欢水楼上邻居家

【一条小狗先溜进了这间装修的毛坯房。

【接着，余欢水手里举着刚刚准备自杀用的板凳，一脚踹开了门，不假思索地闯进了正在装修的邻居家，马上开始一场报复性的大破坏。余欢水狠狠地将凳子砸向师傅们正在装修的桌子、电线和机器，机器滚落得到处都是，刚装好的桌子也一下就散架了。余欢水又抡起地上的一把锤子，用力地捶邻居家，把邻居的墙壁，以及地上的各种装修用品都砸烂了。余欢水拎起一桶桶油漆，把油漆泼了出去，并发出了一声声大吼，邻居家被撒得五颜六色。泼完油漆，余欢水还继续踢邻居家的东西。余欢水怒吼着，把心中的委屈和怒气发泄了出来。

【发泄完的余欢水转身,男业主和两位装修师傅都站在房门口看着他。余欢水径直走出了门,不管不顾愣着的三个人。男业主看着仿佛什么事都没发生的余欢水,目瞪口呆。

【男业主踏进已经染上五颜六色油漆、乱七八糟的房子,更惊讶了。

这时,传来养狗女人的叫声:"宝宝,宝宝,妈妈听到你叫了。"

【养狗女人也走进了男业主的房子。

养狗女人:"啊哟,这个是装修成什么样子啊,现代艺术啊,不得了。诶,看到我狗吗,看到我儿子吗?"

【响起了狗叫声。

养狗女人:"宝宝,宝宝。"

B-3 白天　内景　余欢水家客厅

【余欢水走进自己家,松了一口气。这时的他已经发泄完了心里的怒气,反而变得自在了。余欢水从筐里拿起一杯啤酒,一口气灌进肚里,还撕碎了桌子上的遗书,扔到了一边,又把沙发和啤酒筐挪到了一起。余欢水躺在沙发上,喝着酒。

【两个装修师傅和养狗女人、男业主一起走进了余欢水的家门。

装修师傅B:"就这儿,就这儿,拐进去。"

养狗女人(抱着狗,生气):"是不是你?把我的狗儿子打伤了。是不是你?"

装修师傅B(指着余欢水):"对!"

余欢水(淡定):"说吧,怎么赔?"

养狗女人:"怎么赔?我呸!你赔得起吗?就你这窝囊废的样儿。这是狗吗?这是我的亲儿子,跟我吃,跟我睡。它什么呀,是无价之宝!我告诉你,就你这个家徒四壁的样子你也够胆赔。瞎了你的狗眼,敢赔我的钱,告诉你,五万。"

男业主:"公道。"

余欢水（对男业主说）："你呢？"

男业主："算算。"

装修师傅B："诶，老板，他在那儿，泼了那么多油漆吧，这工时费。"

【男业主伸手示意装修师傅停下不要说了。

男业主："行了，我也很公道。十万。"

装修师傅B："啊？（惊讶，又马上反应过来）对，十万。"

【余欢水举起啤酒，又猛灌一口。

余欢水："钱我没有（又从酒筐里拿出一瓶啤酒，一手拿一瓶），我也给你们一个公道的。要钱没有，命给你们。"

【话音未落，余欢水接连用两瓶啤酒狠狠地砸自己的脑门，啤酒瓶在他的脑门上砸碎了。

余欢水（怒吼）："来！！！"（将破碎的啤酒瓶对着养狗的女人和男业主）

【养狗的女人发出尖叫。

养狗女人："疯子。疯了吧你，（吐口水）神经病。"

【养狗女人抱着狗走了。

【余欢水又把啤酒瓶直接对准男业主。

余欢水（凶狠，怒吼）："来啊！！"

男业主张开双手，在胸前抱拳，对余欢水说："是条汉子。（拍拍胸脯，朝余欢水竖起大拇指）佩服。一个瓶子，五万，全免了。"

【男业主转身离开余欢水家。

【余欢水的头发被啤酒打湿了，他的眼眶红着，突然间两手一甩，发出了一声很响的"啊——"怒吼。

在第一次的装修戏里，余欢水的动作节奏十分缓慢，甚至有几分拖沓。他先后找了两个工人理论。一个工人推脱责任，另一个老油条工人则糊弄了他好几个回合。余欢水虽然发起过主动进攻（拔电源），但他的

诉求却一再退却,并且一直没有得到满足。

业主进场,余欢水希望能说服他,继续保持低姿态。业主的反应比老工人更极端,直接对他视而不见。余欢水卑微地搭讪数次,跟着一行人在屋里绕了一圈,终于得到了业主的理睬。但业主没管余欢水的问题,直接揪着他的领子质问"为什么咬牙说话"。余欢水被他的凶悍震住了,本就不坚定的意志让他立即投降。他再也没提自己的诉求,解释完咬牙的原因就落荒而逃。对他来说,多一事不如少一事,吃哑巴亏也比挨揍强。

第二次装修戏,余欢水完全不打算谈判。他拿着武器(椅子)上楼,打算破坏曾经给他带来羞辱的一切事物。他毫不犹豫地展开报复,砸烂电钻还不过瘾,他还要羞辱回去。于是他向屋里泼油漆,直到整个工地面目全非。这段精彩的动作戏不带一句台词,一气呵成地"打"完,余欢水收获了大仇得报的满足感。

对手的反应换成一群人来找他理论。余欢水知道他们会来,并且期待他们来,他的情绪正需要一个落点。对方的威胁,在上一次装修戏给余欢水的体会是秀才遇到兵,让他害怕。此时的余欢水毫无畏惧,以居高临下的姿态轻松应对。

余欢水的极端爆发,表面上源于邻居装修造成的长期噪声骚扰,其实源于他内心堆积已久的对生活的不满,所以他完全偏离了之前的人设轨迹,走向了一个全新的世界。因此在第二场装修戏中,不仅节奏更快,还用蒙太奇的镜头预示了一个全新的余欢水的诞生。

第五节 系列剧中的主人公人设:《白夜追凶》

《白夜追凶》是由王伟执导、指纹编剧的一部悬疑推理剧,讲述了刑侦支队队长关宏峰为洗脱孪生弟弟关宏宇的杀人罪名,两人携手破获

多起案件的故事。2017年8月30日上线优酷视频,目前豆瓣评分9.0,评价人数超过57万。2017年11月30日,全球流媒体公司巨头奈飞买下《白夜追凶》的海外发行权,这是奈飞首次购买中国内地电视剧版权。

《白夜追凶》是系列剧中主人公形象较为突出的典型范例。与一般系列剧中主人公的人设不同,《白夜追凶》中主人公最核心的设定,是孪生兄弟共享一个身份,分别出没在白天和黑夜。两个人同心协力侦破案件的同时,又设置了两人的身份暴露危机这条暗线。所以,全剧(第一季)三十二集虽然呈现了不同的杀人案件,案件之间环环相扣,但全剧的悬念始终集中在主人公的人设和命运上。虽然它是系列悬疑剧,但内核是主人公(本剧是两个人)的披荆斩棘之旅。

一、孪生兄弟核心人设的建立

《白夜追凶》开场就抛出悬念:刑侦天才关宏峰的孪生弟弟关宏宇是杀人通缉犯。为了抓捕在逃的关宏宇,支队长周巡邀请因避嫌辞职的关宏峰担任警队顾问。关宏峰为了寻找栽赃弟弟杀人的"2·13"灭门案的线索,答应了周巡的邀请。然而谁也不知道的是,关宏宇和关宏峰分别在白天和夜晚共用一个身份。兄弟两人合体为"关宏峰"进入警队。他们一边帮助周巡调查凶案,一边伺机查阅"2·13"灭门案的卷宗,寻找真相以还关宏宇清白。在这个过程中,关宏宇从一个游手好闲的混混成长为具备一定刑侦能力的半个警察,并发现了关宏峰一直以来的秘密。

剧中最大的看点就是这对兄弟的身份悬念,何时是哥哥、何时是弟弟,何时会露出马脚被周围的人识破,再辅之以兄弟二人之间矛盾冲突的构建、和解与再构建。

既然两人共用一个身份,为了便于区分,两人性格就必须有明确的区别。

哥哥关宏峰是一个沉默寡言、说话面无表情、偶尔又会蹦出来几句冷幽默的人，嗓音较为低沉，他不抽烟、不喝酒，习惯性动作是摸下巴。他具备出色的刑侦专业能力，包括但不限于推理能力、反侦察能力，心理素质很强，拥有正义感，全程智商在线，但武力不佳。在弟弟面前，他习惯成为发令者，表现出他性格中较为自我的特质。关宏峰看似完美，但却有着不为人知的致命弱点，他有严重的心理阴影，因两年前伍玲玲遇袭身亡而患上了"黑暗恐惧症"，极为恐惧黑暗，夜里无法出门，发作时甚至会出现幻视，并伴随着呼吸困难等生理反应。整体而言，关宏峰给观众一种高深莫测的智者之感。

弟弟关宏宇是一个开朗外向、有股痞子气质、话语中总带几分玩笑的人，说话音调较为高扬，爱喝酒、爱抽烟、熟悉酒吧夜店场所，习惯性动作是左右扭脖子。他记忆力好，能够快速记住案件推理，但不熟悉刑侦专业知识，不具备案件侦破能力，但也有自己的小聪明，且武力高强。他目前更关心自己的案卷，并没有身为警察的觉悟。尽管关宏宇否认杀人，但种种证据都指向他就是"2·13"灭门案的凶手，因此他半年来只能东躲西藏，不能以真面目示人。相较于哥哥，关宏宇风趣幽默的性格让观众感觉更平易近人。

对兄弟二人人物性格的塑造，采取了一种对立或互补的方式，一个冷静、一个开朗，一个智商在线、一个武力高强，一个属于白天、一个属于黑夜……这样有助于快速记忆、辨识人物身份，同时也暗示兄弟二人的性格都是不完整、有缺失的，他们人格的完善即是人物弧光的显露。通过第一个案子，表现出兄弟二人的性格特质已基本定型，在后续几个阶段，人物性格不会发生巨大的突转。

剧中首先是哥哥关宇峰在一场碎尸案的尸检中登场，通过其他警察对关宇峰到来的反应，体现出关宇峰沉默寡言、受人尊重这两大特质。在侦破过程中，关宇峰有极强的专业能力，看了现场能立即分析出案情，即使面对自己亲弟弟的案件，也体现出了一如既往的冷静。继而用

一场关宇峰飙车而被误认为通缉犯关宇宏的乌龙事件，呈现出两个关键信息：其一，关宇峰内向的个性，遇事冷静，心理素质强，凡事不解释。另一个关键信息是，关宇宏是通缉犯，且与关宇峰长得一模一样，让人无法分辨。至此，观众完成了对关宇峰的人格认知，且对关宇峰的处境充满了好奇。

随后弟弟关宇宏出场，关宇峰回到家里，因关宇宏点了外卖俩人发生冲突。这时我们才发现二人身份的真相。

在接下来的查案过程中，伪装成关宏峰的关宏宇，要伪装成侦破专家。虽然他记忆力好，能够快速记住关宏峰对案件的推理，但是却自以为是，且不具备案件侦破能力，刑侦专业知识背得漏洞百出。面对尸体，他有无法控制的生理性恶心，好几次险些在关宏峰前女友高亚楠面前暴露身份。

一方面关宏峰在适应关宏宇的身份，努力破案，另一方面两个人共用一个身份，要求他们不止在外形更要在精神上高度统一。关宏峰一心关注案件侦破工作，他有警察的使命感。关宏宇喜欢玩，爱喝酒，熟悉酒吧夜店，说话、行为举止较为轻浮、开放，他只关心自己的案子，完全没有警察的觉悟。两人的冲突在高远（杀人犯）识破了他们的身份时达到第一个高峰。虽然高远的死再次掩盖了两人身份的真相，但也将"关宏宇是不是真的杀人犯"这个疑问再次呈现在观众面前。

在完成基础人设之后，随着剧情的逐渐推进，"关宏宇是如何牵扯进'2·13灭门案'"成了剧情的主悬念。关宏峰是否信任关宏宇，这是关宏宇一直纠结的问题。关宏宇也在一次次的案情侦破中得到锻炼，凭借自己的实力赢得了观众以及关宏峰的信任。

二、在情节中的人物性格成长

将《白夜追凶》的主人公性格成长的每个单元中的情节、事件所展现的人物性格特质进行记录、统计，并制成人物性格统计表和环形统计图，可以得到关宏宇与关宏峰的性格发展对比。

关宏峰人物性格统计表

人物性格特质	阶段一、二（1-8集）	阶段三、四（8-19集）	阶段五、六（19-27集）	阶段七、八（27-32集）
刑侦专业能力强	6	6	5	4
沉默寡言、冷幽默	4	3	3	1
不喜抽烟、喝酒	1	1	1	1
习惯性动作是摸下巴	2	4	2	1
智商在线、随机应变	6	4	6	1
武力不佳	1	2	2	2
正义感、责任感	4	2	1	1
患有"黑暗恐惧症"	2	3	1	3
更加理智、冷静	2	3	4	4
好导师	4	2	2	3
关心弟弟	1	1	1	2
上位者、有自我一面	5	1	1	3
不信任关宏宇	3	2		
心思深沉		1		3

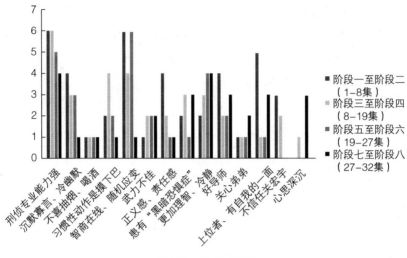

关宏峰人物性格图示

从关宏峰人物性格图示可以看出，他在每个阶段所表现出的性格特质都比较稳定。从故事开始到结束，他展现的是一个强大且稳定的"导师"形象。并不是说关宏峰这个人物一成不变、没有成长，随着情节的发展，他对弟弟从不信任到信任，完成了人物在情感方面的成长。此外，关宏峰作为一个智商在线、素质过硬的优秀刑警，随着故事的推进暴露出他极力掩盖的秘密和不为人知的阴暗面，"关宏峰才是陷害关宏宇的真凶"这一设定突破了观众的预设，也赋予人物更复杂的性格侧面。

关宏宇人物性格统计表

人物性格特质	阶段一、二 （1–8集）	阶段三、四 （8–19集）	阶段五、六 （19–27集）	阶段七、八 （27–32集）
开朗外向、爱开玩笑	9	8	8	3
爱喝酒、抽烟	4	3	3	
习惯性动作是扭脖子	2	2	3	5
有同理心、人情味	2	2	1	1

(续表)

人物性格特质	阶段一、二（1-8集）	阶段三、四（8-19集）	阶段五、六（19-27集）	阶段七、八（27-32集）
有小聪明	3	3	1	1
武力高强	2	3	2	
心思细腻、生活经验足	2	2	9	4
更加冲动	4	6	1	1
关心哥哥	3	1	4	5
善于与人打交道	4	3	3	
会调情	2	2	1	
正义感、责任感	1	3	2	1
刑侦专业能力		2	3	3
不信任关宏峰		1		2

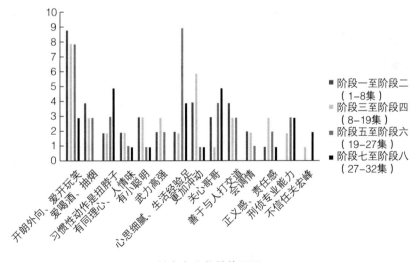

关宏宇人物性格图示

从关宏宇的人物性格图示可以看出，他的性格特质在各个阶段是不断发展的。随着故事的推进，他开朗外向、爱抽烟喝酒的性格特质被弱化，转而向关宏峰沉默寡言的性格靠拢。而刑侦专业能力、观察能力、实践经验等特质是从无到有，这反映了人物的成长。关宏宇经历了一个完整的"主人公和环境对立—主人公获得具体经验—主人公和世界和解"的成长历程。在故事开篇，关宏宇作为犯罪嫌疑人不被任何人接纳，甚至不能以自己的真实身份出现，只能伪装成关宏峰在黑夜中获得片刻自由。不被社会接纳的同时，关宏宇也拒绝打开心扉，认为哥哥从心底看不上自己，而且对自己的案子也不关心。他此时并没有主动查案的想法，也没有警察的使命感和责任感。

在故事中段，关宏宇的态度开始发生转变，主要基于三个事件：第一是周舒桐遇险，关宏峰对周舒桐资质的评价，让他想到自己在哥哥看来也没有当警察的资质。第二是绑架案，关宏宇以为这个案子因他而起，他背负着被绑架者的性命，因此他努力破案，积极提出解决方案，甚至发现了被关宏峰忽略的细节。在这个案件中，关宏宇第一次产生了要自己破案的念头，但他还需要成长，他想用谎言暂时欺骗任迪，最终仍被识破。第三是董乾案，关宏宇凭借着直觉、执着和不断的努力，使案件得以侦破。通过前五个案子，在"导师"关宏峰的帮助下，关宏宇的刑侦专业技能大幅提升，一步步成长起来，开始具备警察应有的责任感和正义感。

在故事后段，关宏宇完成了与过往、与哥哥、与自我的三重和解。在渗透行动中，相较于关宏峰的行事风格，关宏宇的过往经验更利于打入金山的组织，这让他开始正视自己过去的经历，并与之和解。在寻找情报掮客的行程中，关宏宇再次及时救下关宏峰，并和哥哥在雪夜寒风中达成和解。在刘长永遇害案中，关宏宇发现陷害自己的人正是关宏峰，与他在天台决裂。但是最终关宏宇选择听从自己内心的声音，尽管他不理解关宏峰的行为，仍然决定相信他，并替他入狱。至此，关宏宇

已经从最初的"混混"成长为主动选择为别人牺牲自己的"英雄"。

三、终极悬念架构

作为悬疑推理剧,《白夜追凶》设置了两个主要悬念,一个是兄弟二人的身份设定带来的悬念,一个是"2·13"灭门案的真相,其中后者是终极悬念。

兄弟二人在剧中总共出现了四种身份:关宏峰、关宏宇、关宏宇假扮的关宏峰、关宏峰假扮的关宏宇。这种身份设定带来的悬念是,观众跟剧中人一样都难以分清二人,一旦认清了身份,就会给主人公带来危险。这种设定无疑增添了人物和故事的可看性,让观众与主人公一起感受紧张与刺激。这个悬念从故事开篇一直延续到故事结尾。

另一条贯穿始终的故事线是"2·13"灭门案,真正的凶手是谁?从观众视角来看,越来越多的证据表明关宏宇并非杀人凶手,是谁陷害了他?又是出于什么目的?到了最后,兄弟二人从简单的身份替换到完成了人物象征意义的互换,从故事开篇的关宏峰在明、关宏宇在暗,到故事结尾的关宏峰是黑(有罪)、关宏宇是白(清白)。

阶段一:外卖员碎尸案(1—4集)

情节	身份悬念
1-0min,开场画面,一人正在杀人分尸,电视新闻播放关宏宇的通缉令。	交代关宏宇的基本信息,"2·13"灭门案的犯罪嫌疑人,在逃。
1-2min,七分钟长镜头段落,关宏峰登场,介绍案件信息。	1. 重复关宏宇在逃通缉犯的身份; 2. 交代关宏峰已从支队离职的信息,队里上上下下对他极为尊重,从第三人之口讲述关宏峰破案率之高; 3. 抛出两个悬念:关宏峰为何离职?关宏峰和关宏宇是什么关系?
1-9min,从第三人之口介绍关宏峰离职的原因。	关宏峰因弟弟关宏宇的案子跟支队领导闹翻了。

(续表)

情节	身份悬念
1-13min，高亚楠向关宏峰打探关宏宇的消息。	明确交代关宏峰、关宏宇的兄弟关系。
1-16min，关宏峰飙车闹乌龙。	再次重复关宏宇在逃通缉犯的身份。
1-17min，关宏峰接电话被怀疑 &1-20min，周巡让周舒桐监视关宏峰。	抛出悬念：关宏峰和关宏宇到底有没有联系过？
1-22min，关宏峰回家，关宏宇点了外卖，兄弟俩爆发小冲突，两人交换身份。	1. 交代关宏宇的下落，以及他逃亡半年来的生活； 2. 交代关宏峰患有"黑暗恐惧症"； 3. 交代二人互换身份，黑夜出现的"关宏峰"其实是由关宏宇假扮的。
1-27min，关宏宇坐在出租车上，多个片段的快速闪回。	1. 交代关宏宇是如何"变成"关宏峰的——用刀在脸上划出与哥哥相同的疤痕，背过支队的空间分布以及所有人的信息； 2. 交代兄弟二人的目的——拿到"2·13"灭门案的卷宗。
1-39min，突然停电，关宏峰出现幻觉。	1. 展现关宏峰"黑暗恐惧症"发作时的状态，全身无力、呼吸困难； 2. 交代关宏峰的心理阴影——两年前伍玲玲遇袭身亡。
2-29min，关宏宇体谅关宏峰的用心，关宏峰临出门前不忘喝两口酒。	兄弟二人互换身份，白天是关宏峰出门侦破案件。
3-32min，高远识破兄弟二人身份的秘密。	兄弟二人配合制服高远，关宏峰负责智谋，关宏宇负责武力。
4-15min，兄弟二人天台谈心。	1. 关宏宇表面上看似不在意互换身份的秘密，但实则愿意冒着生命危险保护这个秘密； 2. 为了能够继续互换身份，关宏宇需要跟关宏峰有一样的伤口——用板砖拍脑袋。

阶段二至阶段八

阶段	情节	身份悬念
阶段二：齐卫东案（4—8集）	4-21min，"关宏峰"与高亚楠在酒吧见面，出门后被齐卫东打，第二天齐卫东尸体被发现。	齐卫东与关宏峰有仇，关宏宇在不知情的情况下打了他，在他身上留下了自己的DNA信息，他要如何遮掩过去？
	5-38min，兄弟俩互相剪头。	关宏峰替关宏宇背锅。
	6-11min，关宏宇冒险白天出门，用自己的渠道替哥哥追查幺鸡。	关宏宇告诉关宏峰幺鸡贩毒一事帮助他破案，自己却被人一棒子打昏，他的身份是否会被暴露？
	6-21min，刘音捆住关宏宇，关宏宇借说辞巧脱身。	抛出悬念：关宏宇说自己是前支队队长。关宏峰是否说服了刘音？
阶段三：雨夜谋杀案&袭击支队（8—13—15集）	6-37min，周舒桐隐瞒外卖小票，关宏峰不留情面说她的资质还不够出一线。	1. 关宏峰为外卖小票找到合理解释，解除可能导致身份暴露的一个危机； 2. 为后续兄弟二人的冲突爆发埋下伏笔。
	7-3min，周巡提出去关宏峰家喝茶，关宏宇极限躲藏。	1. 营造紧张感，周巡这样一个老刑警，是否会在关宏峰家查出蛛丝马迹？ 2. 兄弟二人没有找到机会交换身份，接下来怎么找机会交换？
	7-18min，关宏峰黑暗恐惧症发作，两人找到机会换身份，但被第三人发现。	抛出悬念：谁发现了他们的秘密？
	8-23min，关宏峰质问关宏宇是否参与过运毒，二人争执时，周巡突然来访。	1. 营造紧张感，三人共处统一空间，周巡是否会发现关宏宇？ 2. 周巡查到关宏宇的DNA信息，关宏峰找到合理借口说服周巡。
	9-10min，关宏宇安慰刘音。	刘音识破兄弟二人的身份秘密，但承诺不会告发他，伙伴+1。兄弟二人交换身份解锁新的安全地点。

(续表)

阶段	情节	身份悬念
	9-16min，兄弟二人演"双簧"。	关宏峰在幕后推理，通过微型耳机，关宏宇扮演的"关宏峰"说出推理，守住交换身份的秘密。
	10-6min，兄弟二人看到案卷第十页的信息，找到查案思路。	1. 关宏峰相信关宏宇是被人诬陷的； 2. 为后续兄弟二人矛盾冲突的爆发埋下伏笔。
	10-13min，韩彬替"关宏峰"回话。	抛出悬念：韩彬是否发现了兄弟二人的身份秘密？是否会告发他们？
	12-1min，韩彬请周巡开车灯，并提出找地方吃饭。	韩彬发现了关宏峰的黑暗恐惧症，也识破了兄弟二人交换身份的秘密，韩彬究竟是敌是友？
	12-11min，关宏宇意识到关宏峰藏了一份资料。	在关宏宇心中埋下对关宏峰怀疑的种子。
	12-25min，关宏宇询问高亚楠的另一份资料。	1. 韩彬不会告发他们，他乐于看他们兄弟二人这场戏； 2. 关宏峰解释高亚楠是在试探他们，说服关宏宇。
	14-11min，关宏宇冒生命危险夜闯支队救关宏峰。	高亚楠发现兄弟二人交换身份的秘密。
	14-18min，关宏宇和周巡打照面，经过一番打斗，关宏宇侥幸逃脱。	营造紧张感，周巡发现关宏宇还在津港，会做出什么反应？
	15-27min，周巡趁关宏峰不在家带人去搜查。	抛出悬念：周巡是否会发现什么痕迹？兄弟二人接下来如何应对周巡？是否还能保守住身份秘密？
	15-34min，崔虎来找关宏宇。	目前知晓兄弟二人身份秘密的人：刘音、韩彬、崔虎、高亚楠。

(续表)

阶段	情节	身份悬念
阶段四：绑架案（15—19集）	16-2min，关宏宇酒店醒来。	任迪把关宏宇认成了关宏峰，为后续剧情展开埋下伏笔。
	17-38min，刘长永询问"关宏峰"。	关宏宇一气之下说漏嘴，是否会引发刘长永对他的怀疑？
	19-12min，任迪识破关宏宇的身份。	任迪选择替他隐瞒。
阶段五：董乾案（19—22集）	19-18min，关宏宇假扮关宏峰去江州，周巡在火车站发现"关宏峰"。	追逐戏，营造紧张感，"关宏宇"如何脱身？周巡是否会抓住"关宏宇"？
	20-2min，周巡与"关宏宇"对话。	为后续周巡发现兄弟二人的身份秘密埋下伏笔。
	20-13min，周巡抓捕"关宏宇"。	追逐戏，营造紧张感，关宏峰在韩彬的帮助下得以逃脱。
	22-20min，周巡要留下关宏峰的指纹。	指纹是关宏峰无疑，兄弟二人何时交换的身份？
	22-22min，周舒桐向关宏峰"表白"。	周舒桐可能意识到白天和黑夜的关宏峰不一样。
阶段六：渗透行动（23—27集）	23-39min，"关宏峰"见到金山。	林嘉茵通过暗号识破这个"关宏峰"是假的，并向金山告发他的真实目的是来找编辑。
	25-22min，关宏宇和周巡再交手。	关宏宇说漏嘴，周巡意识到兄弟二人互换身份的秘密。
	26-21min，周巡告诉高亚楠信息。	周巡已经知晓兄弟二人互换身份的秘密，其实是借机告诉关宏宇以及在暗中帮助他们的团队。
	27-9min，关宏宇与高亚楠交谈。	关宏宇意识到周巡可能怀疑高亚楠和自己有联系。
阶段七：东北寻捣客（27—29集）	27-19min，周巡放关宏峰离开津港。	周巡暂时没有揭发兄弟二人互换身份的秘密，之后还告诉他刘长永也去长春的消息。

(续表)

阶段	情节	身份悬念
阶段八：刘长永遇害（29—32集）	29-17min，周舒桐去机场接关宏峰。	1. 关宏峰说自己"不喝酒"，而周舒桐曾经跟着"关宏峰"去了那么多次酒吧，引起她的怀疑； 2. 周巡打来电话，叮嘱关宏峰"天快黑了"，暗示自己已经知道他的秘密。
	29-33min，周巡跟关宏宇摊牌，关键时刻，警车包围了两人。	1. 营造紧张感，周巡是否已经告发了关宏宇？峰回路转，被带走的是周巡，周巡却叮嘱关宏宇不要告诉关宏峰； 2. 抛出悬念：关宏峰在"2·13"灭门案中到底扮演了什么角色？
	31-25min，周舒桐开始怀疑关宏峰做顾问的目的。	为后续周舒桐揭发关宏峰是"2·13"灭门案的"真凶"做铺垫。
	32-11min，关宏峰被铐走。	周舒桐发现"2·13"灭门案缺少的手电筒，向上检举了关宏峰。
	32-28min，周巡来监狱跟"关宏峰"说起两人的往事。	周巡此时已经能够分辨出兄弟二人的身份，是故意跟关宏宇说的这番话。

四、两个主人公间的矛盾与冲突

主人公塑造的最后一个维度是兄弟二人矛盾冲突的三次构建与和解。首先，兄弟二人的第一场对手戏就处于矛盾一触即发的状态，关宏峰因关宏宇私自点外卖的行为（可能会暴露他的身份）动手打了他；关宏宇则对半年来东躲西藏的逃亡生活觉得憋屈，心中亦感不爽。外卖员碎尸案表现出兄弟二人矛盾积怨已久，互相看不顺眼。而后在面对生命危险时，兄弟二人又默契配合、携手制服高远，这场生死劫难让他们恢复到一种较为和谐的状态。

这种和谐状态没有维持很久，很快兄弟二人就因为周舒桐一事产生了矛盾。第二个矛盾事件，是关宏峰质问关宏宇是否参与过运毒，二人发生争执。关宏峰发现自己不了解关宏宇，关宏宇发现关宏峰不信任自

己。使矛盾冲突最终爆发的第三件事，是关宏宇发现关宏峰案发当天去过现场。虽然兄弟二人的矛盾至此似乎已经不可调和，但双方依然在双向奔赴，关宏宇冒险营救关宏峰，而关宏峰在意识恢复后的第一件事，也是让关宏宇快离开支队。经过前面一番争吵，兄弟二人此刻对彼此的关心更显感人。在之后的案件中，二人配合愈发默契，关宏宇经过一个个案例，刑侦专业能力提升，一步步成长起来。最终，兄弟二人在雪夜寒风中达成和解。这时关宏峰问关宏宇，如果找到陷害他的人会怎么办，这为下一阶段矛盾冲突的终极爆发做了铺垫。

终极矛盾的爆发是关宏宇发现陷害自己的人就是关宏峰，致使兄弟二人在天台打斗。经过天台决裂后，尽管关宏宇不理解关宏峰的所作所为，但还是决定相信他，并选择替他入狱。两人虽分道扬镳，但心中却朝着同一个目标前进。三次冲突层层递进，反映出他们对彼此的了解愈发深入，从最初的隐藏秘密到最后的坦诚相待，也增强了人物之间的戏剧张力。

阶段一：外卖员碎尸案（1—4集）

情节	矛盾冲突
1-22min，关宏峰回家，关宏宇点了外卖，兄弟俩爆发小冲突，两人交换身份。	关宏峰谴责关宏宇点外卖，关宏宇憋屈。两人因此动手。
2-23min，关宏宇回家，与关宏峰又起冲突。	兄弟二人矛盾积怨已久，互相看不顺眼。关宏峰因关宏宇去酒吧喝酒、让周舒桐去套安安的话、漠视案件信息、漠视他人生命等行为而感到气愤，既是基于一个警察的使命感和正义感，也有对弟弟恨铁不成钢的复杂心情；关宏宇则认为关宏峰只关心碎尸案，对自己的案子并不在意，且觉得哥哥从心底就看不上自己。

(续表)

情节	矛盾冲突
2-29min，关宏宇体谅关宏峰的用心，关宏峰临出门前不忘喝两口酒。	关宏宇体谅关宏峰半年来的用心，兄弟二人重回一种较为和谐的状态。
4-15min，兄弟二人天台谈心。	面对生命危险、携手制服高远让兄弟二人恢复到和谐相处的状态。

阶段二至阶段八

阶段	情节	矛盾冲突
阶段二：齐卫东案（4—8集）	8-9min，兄弟二人因周舒桐一事起冲突。	相较于哥哥，关宏宇显得更有人情味一些，关宏峰对周舒桐资质的评价，让他不由想到自己在哥哥心里也是一个没有当警察资质的人。
	8-23min，关宏峰怀疑关宏宇是否参与过运毒，二人争执被周巡来访打断。	1. 关宏峰发现自己并不了解关宏宇，关宏宇则因为关宏峰对自己的不信任而感到愤怒； 2. 提及伍玲玲一案，关宏峰说警察要有牺牲的觉悟，并认定关宏宇当不了警察；关宏宇则认为关宏峰并不像自己说的那般正义。
阶段三：雨夜谋杀案&袭击支队（8—13—15集）	10-6min，兄弟二人看到案卷第十页的信息，找到查案思路。	关宏峰相信关宏宇是被人诬陷的，兄弟二人查案思路达成一致。
	13-7min，关宏宇发现案发当天关宏峰去过案发现场。	关宏宇因关宏峰向自己隐瞒了很多事情愤怒不已，他连日来伪装成关宏峰所经受的心理压力宣泄而出。即便关宏峰向他解释，关宏宇也再难相信他，关宏宇离开。兄弟二人的和谐状态被打破，矛盾冲突小爆发。
	14-11min，关宏宇冒生命危险夜闯支队救关宏峰。	关宏宇虽然对关宏峰的隐瞒感到愤怒，但当哥哥遇到危险时，还是会冒自己被抓获的风险去营救他。关宏峰在意识恢复后的第一件事，也是让关宏宇快离开支队。兄弟二人此刻对彼此的关心更显感人。

(续表)

阶段	情节	矛盾冲突
阶段四：绑架案（15—19集）	18-26min，关宏峰和关宏宇对待任波一案处理方式的分歧。	关宏宇想要通过谎言暂时欺骗任迪，关宏峰不建议他这样做。关宏宇在这个案件中，第一次产生了自己要努力侦破的念头，在关宏峰的指导下，他发现了关宏峰不曾注意到的细节，但仍然需要成长。
阶段五：董乾案（19—22集）	22-32min，虽然没到夜晚，但关宏峰选择与关宏宇交换身份。	关宏峰认可关宏宇在这个案子里的表现，他的坚持、他的一次次实践，才使案件得以侦破。关宏宇经过一个个案例，刑侦专业能力提升，一步步成长起来。
阶段六：渗透行动（23—27集）	27-12min，关宏宇及时出现，解救关宏峰。	兄弟二人彼此配合愈发默契，同时明确了查案新方向，为一下阶段的情感表达做铺垫。
阶段七：东北寻掴客（27—29集）	28集，关宏宇解救关宏峰，两兄弟雪夜交心。	兄弟二人在雪夜寒风中达成和解。核心矛盾终于浮现：谁是陷害者。
阶段八：刘长永遇害（29—32集）	31-11min，周巡调出了"2·13"灭门案的物证让关宏宇看。	关宏宇看到物证里的头发，意识到这是关宏峰留下的，为兄弟二人终极矛盾的爆发做铺垫。
	31-21min，兄弟二人天台打斗。	揭开悬念：陷害关宏宇的人就是关宏峰。
	32-23min，关宏宇前来营救关宏峰。	做出最终决定，替关宏峰入狱。
	32-37min，兄弟二人来祭奠父母。	在父母的墓碑前，兄弟二人的目标达到一致。

《白夜追凶》到第一季结束也没有揭晓终极悬念，观众不知道警队的叛徒是谁，不知道"2·13 灭门案"的幕后黑手是谁。但是关宏宇与关宏峰在这一季中完成了自己的成熟与蜕变。而正是因为主人公人设的成

立，才使得《白夜追凶》具有了下一季创作的可能。《白夜追凶》是在悬疑系列剧中设立强情节的主人公人设的成功范例，其人设的节奏铺排也值得其他类型系列剧中主人公人设参考。

第六节　令人印象深刻的配角

一部剧集不能只有主人公。随着剧集节奏加快，可容纳的信息不断增大，配角的数量和戏份也在不断扩充。通常观众迷恋主角，但配角也会越来越多地引发观众的话题。剧集就是一个巨大的舞台，提供的人物形象越多，观众选择余地越大，剧集越容易被更多观众关注。

如果说主角是一道菜的主菜，那么配角就像香葱之类的调料，小而精，但必不可少。高质量的剧集，一定是在配角上下足功夫，让配角们也拥有完整的人物发展路径。

现在来看看那些令人印象深刻的配角们。

一、男主剧中的女配角:《伪装者》之于曼丽

在所有的配角里，女配是相当重要的配角人物。女主剧中的女配可以是女主的闺蜜、黑化的对手、有血缘关系的姐妹。男主剧的女配，常规来说，是一个爱慕着男主却没有得到感情结果的人，比如《伪装者》中的于曼丽。

《伪装者》是由山东影视传媒集团、东阳正午阳光影视有限公司联合出品的年代悬疑谍战剧。该剧以抗日战争中汪伪政权成立时期为背景，通过上海明氏三姐弟的视角，讲述了抗战时期上海滩隐秘战线上国、共、日三方殊死较量的故事。该剧于 2015 年 8 月 31 日在湖南卫视首播。

于曼丽是《伪装者》中的女配角。虽然伪装者中有并列的三个男主

第二章 一切胜利都是人物的胜利

人设,讲的是三兄弟的故事,但是只有明台(胡歌饰演)一个人拥有感情线。就明台的两条感情线而言,于曼丽这个女配的设定优于女主。

于曼丽是明台的军校同学,初登场时外貌清秀身手矫捷,全身散发着神秘的气息。她的真实身份竟是一个死囚,与明台搭档是她唯一的生存途径。虽然她深爱明台,但因为自己的身份,只能在一旁帮助明台与女主恋爱。最后她在一次必死的任务中死在明台眼前,令观众唏嘘不已。

这样一个女配角,在人物设计时应明确其功能以及她对于主角的作用。于曼丽的存在,在前期对明台完成特务训练有着重要的作用。

首先看她的人物登场,以及与主人公的相遇。相遇的场景是训练学校的浴室,明台撞见于曼丽洗澡,于曼丽将明台打出浴室。通过出浴戏,向观众展现了于曼丽清水出芙蓉般的美貌,并通过明台的反应间接强化这一初印象。之后,明台对于曼丽很热情,于曼丽却是冷淡疏离的状态。她以一对多,打倒几个男同学以及明台。而后是一个于曼丽神情迷茫的细节,暗示攻击明台是于曼丽的应激反应,并非出于敌意。

至此,在观众心里已经确立了一个非常能打的特工形象,而于曼丽在明台面前有两次过激反应,它给明台和观众一个悬念——这个人是什么背景,有什么秘密?

教官王天风宣布于曼丽成为明台的生死搭档,女配在完成人物亮相之后,立即纳入主角的叙事轨道,开始与主人公形成强交集。在搭档关系中,两人的性格明显形成互补。教官王天风掌握了于曼丽的身世秘密,成为掌控明台和于曼丽关系进展的幕后推手,此时于曼丽的身份之谜成为主角明台在军校学习过程中的剧情推动力。

成为搭档后,于曼丽表现出对王天风的绝对服从这一特点。她对其他人冷淡,唯独对王天风言听计从。正当观众认为于曼丽对明台没有感觉时,王天风利用于曼丽的过去敲打她,至此她的前史渐渐显现。

在于曼丽与明台的进一步交往中，慢慢展现于曼丽的其他特点：会湘绣、会背诗，听到明台说"这里跟坐牢一样"时刺破了手指。这样一个读过书、学过湘绣、坐过牢的女人，对未来完全不抱希望。在这个困境中，明台送了她一瓶香水，给于曼丽灰暗的人生带来了一丝亮色。王天风用她不堪的过往阻止她动情，暗示她配不上明台，让于曼丽陷入痛苦的纠结，并在噩梦中被自己的过去惊醒。至此，谜底揭开了一半。于曼丽通过闪回披露前史，她读过书、杀过人。但又留下一个更大的悬念，一个女学生为什么会成为杀手？

至此，于曼丽的精神状态开始不稳定，她想逃走。但军校的纪律是搭档中有一个人逃跑，另一个人会被送上前线。王天风利用这一点，故意让于曼丽、明台外出执行任务。于曼丽获得了逃跑的机会，可是当她举枪威胁明台时，又不禁落泪。此时于曼丽的人物形象是：只想获得解脱，不想伤害明台，因背叛搭档而纠结、愧疚。此时令她意想不到的是明台的反应，明台帮于曼丽摆脱跟踪，在码头与她告别。因为明台的帮助，最后她改变了逃走的打算。

其后，编剧设置了三次明台对于曼丽的帮助，让于曼丽感受到了久违的温暖，因此对明台产生了感情，为报答他不惜牺牲自己。

随着二人情感的升级，于曼丽的身世之谜已经发展到巅峰。王天风利用两人感情，要挟于曼丽把明台留在军校，于曼丽不想伤害明台，选择牺牲自己、保护明台。这个行为代表了于曼丽的成长和转变，向观众表明她对明台的感情已转变为爱情。明台离开军校之后，得知于曼丽会因为他的离开而被处死，同时知晓了她的全部秘密。

于曼丽与明台两人在感情中的不平等定位，决定了于曼丽在剧中的地位，她只能是一个默默守护主人公的配角。

在之后的剧情中，于曼丽和明台、郭骑云这两个盟友离开军校，到上海成立行动小组。于曼丽作为组员，听从明台的指挥、配合明台的行动，她的技能——美人计在执行任务时屡次发挥重要作用，和明台假扮

情侣是两人屡试不爽的伪装方法。这一阶段，于曼丽的两次任务都顺利完成，但情敌程锦云的出现给于曼丽的爱情蒙上了阴影，任务的成功总是和爱情的受挫交替进行。每次于曼丽与明台假扮情侣时的甜蜜互动，都呈现出一种爱而不得的哀伤。不管她多么美丽、能打，她对爱情的结果从不抱希望，她在感情中的地位非常卑微。

此后，于曼丽这个配角作为男主明台的事业线搭档，除了在常规任务中出现，还有两个比较明确的转折点。第一件事，于曼丽接手电报工作，由此发现了军统高层和76号勾结发国难财的真相。搭档郭骑云阻止于曼丽将真相告知明台，于曼丽陷入两难。于曼丽不想辜负明台的信任让他失望，又担心明台的安危，比起揭露真相，她更在意明台的安危，最终选择隐瞒真相保护明台。这种压力之下的抉择符合她的人物逻辑，即把明台放在第一位，同时也显示出她的局限，即拘泥于个人情爱，缺少家国情怀，这为她和明台的关系埋下危机。

之后，在明台接到任务，要他刺杀亲哥哥明楼时，于曼丽为了不让明台也陷入两难抉择，竟劝明台和她一起私奔，这种反常恰恰符合于曼丽的行为逻辑——把明台放在首位。明台选择放下个人感情去执行任务，两人的思想境界差异得以充分体现，也向观众解释了明台不爱于曼丽的深层原因。刺杀明楼的危机刚解除，上一阶段的遗留危机又爆发了，明台发现走私真相大发雷霆，于曼丽跪求明台不要冲动，这件事震撼了明台的信仰。但于曼丽保护明台的苦心得到了理解，她并没有失去明台的信任。之后于曼丽破天荒地没有反对和共产党联手的提议，主要是因为不想让明台不开心，也可能有从上次危机中自我反思、思想进步的因素。遇到程锦云时，于曼丽无法放下妒意而与对方发生口角，但没有因私人感情影响任务。明台明显朝共产党靠拢，至此于曼丽作为配角对明台事业线的支撑作用已经完成。明台与共产党阵营的女主迸发出更多的火花，于曼丽的故事可以结束了。

于曼丽在王天风布置的"死间"计划中，落入早已设好的圈套。她

为了帮明台逃跑选择牺牲自己，并微笑着坠落。

于曼丽的配角人设非常完整，她承担了男主在前期的事业发展、人物信仰转变等关键作用，同时性格突出，其悲剧性结局令人遗憾、哀伤，给观众留下了深刻印象。

二、强大的反派：《庆余年》之沈重

配角中的反派更容易出彩，因为强大的反派才能衬托出主角的英勇，我们以《庆余年》中的反派沈重为例。

《庆余年》是由孙皓执导，张若昀、李沁、陈道明等主演的古装剧，该剧改编自猫腻的同名小说，讲述了一个有着神秘身世的少年范闲，自海边小城初出茅庐，历经家族、江湖、庙堂的种种考验、锤炼的故事，于2019年11月26日在腾讯视频、爱奇艺首播。

沈重出场时间在该剧的后半段，其身份是北齐锦衣卫镇抚司指挥使、北齐太后手下第一权臣，是主角范闲北齐之旅的主要对手。沈重从登场到死亡、从权臣到失宠的过程，就是主角范闲进入北齐的主要故事线索。

从人物设计而言，沈重为人心狠手辣，平日里却是一副笑面迎人的模样。他苦心经营北齐锦衣卫，抓捕庆国派去北齐的暗探言冰云。他权倾朝野，爱国爱家，愿意为北齐和自己的妹妹牺牲性命。这是一个爱国的忠臣、爱妹妹的好兄长，形象丰满，令人印象深刻。

先看人物出场：在编剧笔下，沈重的登场是欲扬先抑。初登场，沈重的外在状态闲适随意、不拘小节、和蔼可亲。这里有几个小细节：南庆使团到达国门时，沈重在马车中睡觉，故意不理会使团的喊话；沈重下车走向范闲，步态踉跄，边走边整理衣装，并经由他未穿官服说出他的新"蟒文"官服还未做好。他漫不经心、不拘小节，看似一个无能的纨绔之徒，与传说中那个玩弄天下于股掌之间的枭雄完全相反。

接下来，沈重去调和太后宫中的嬷嬷和范闲的矛盾，他明面假意劝和、实则煽风点火，表现两面人的特性。随后沈重为震慑南庆使团，亲手打断肖恩的腿，继而杀死嬷嬷，又若无其事地擦拭手上的血迹，这些行为反映了他狠毒的一面。

之后沈重与主角范闲一起吃白薯，他既不遮掩手上因折磨肖恩而留下的血迹，也不避讳自己是太后党，闲谈间点破当下的形势，警告范闲要识时务。这时人物的面貌才完全显现，观众和主角才意识到他的能量和重要性。

主角范闲在北齐的目的是保住肖恩，作为他的对手，沈重的任务自然是置肖恩于死地。两个人在故事线上不断冲突，主角的所有困境都是因为与沈重的争斗，争斗中双方各有胜败，沈重的人设也在他的一系列举动中逐渐丰满。

再看那件"蟒袍"，它是一个有意设计的符号，象征权力，代表太后对沈重的倚重。主角到来之前，沈重还没拿到蟒袍。他后来的一系列举动尽失人心，当蟒袍从他身上剥下，权力也随之而去。

作为反派，沈重的人生必须是悲剧性的。沈重的人设是强劲的反派，如果他没有弱点或缺点，主角就无法打败他，因此故事为他设计了一个性格上的缺点和身世上的弱点。性格上的缺点是偏执自负、不知进退，延伸开来就是行事不留余地，对敌人和自己人一样狠，不会迎合上意因而得罪太后、失去权力。身世上的弱点是沈重对妹妹的感情，一个心狠手辣的权臣，竟然为保护妹妹而牺牲自己的生命，使观众为之叹息。这个弱点的设计也丰满了他的人格，使人物有血有肉、性格鲜明，作为反派而言非常精彩。

以下是沈重在最后阶段非常精彩的亮相场次拉片：

情节点	细节	人物状态
沈重失势，但依然决定要截杀南庆使团	沈重独坐卫所中央投壶，此时他已经失势，因为不再是首领而遭到从前的属下驱赶。	乍一看，沈重似乎是赖着不走，不能接受自己失势的结局，下场凄凉。
	沈重手一偏，属下受肌肉记忆驱动恭立一旁。	沈重余威犹在。令人不寒而栗。
	一群黑衣人涌入卫所，原来这些都是沈重的死士。沈重此时布置截杀南庆使团的任务，黑衣人宁死追随沈重。	沈重诛杀南庆使团完全是一种自取灭亡的做法，但他却一往无前。
沈重托付妹妹	沈重截杀南庆使团，被围攻。在毫无胜算的情况下，沈重欲杀言冰云，却刺中了挡在言冰云身前的妹妹。	他刺妹妹是故意的，为的就是她能跟言冰云走。
	沈重被范闲和海棠打落，被南庆使团和禁军包围，怒视范闲，大喊天亡大齐后丢刀。	沈重末路时的悲凉与不甘，其实是替北齐不甘。
	沈重将走私人姓名告诉范闲，向范闲下拜求他保护妹妹，并告知自己没有刺中妹妹要害。	因为沈重意识到北齐必将灭亡，此时他无法保护国家，只能退求保护妹妹。
沈重之死	沈重被禁军捆在马上带回上京，被复仇的上杉虎一枪毙命，上京城漫天飞雪。	沈重虽死，但其实北齐更加危险了。虽然沈重是主角的敌人，但他最后的亮相却呈现出人性的光环，引人唏嘘。

三、统领全篇的配角：《警察荣誉》之王守一

《警察荣誉》是一部都市生活剧，于 2022 年 5 月 28 日在央视八套及爱奇艺播出。该剧讲述了四位见习警员在警情高发的平陵市八里河派出所历经各类案件洗礼，并在老警察的言传身教下迅速成长，最终成为合格的人民警察的故事。

王守一是这部群像剧中的一个配角。王守一，54 岁，派出所所长，团队领导者。作为八里河派出所的所长，王守一需要处理好各个方面的关系，维护所有人的权益。对待上级，他软磨硬泡、委曲求全；对待下

属，他总是竭力为所里的民警们争取最好的结果，下面的人闯了祸他会想方设法替他们兜底。王守一兢兢业业、德才兼备，擅长和稀泥，人称"变脸王"。他是派出所的主心骨，对主角团的成长起到促进作用。

看一下人物出场：王守一的出场，是与宋局讨价还价。这一场对话既体现了他圆滑世故的性格，又展现出他认真细致的一面——在四个新人到岗之前，他就把每个人的背景调查得清清楚楚。随后王守一检查打扫卫生和布置环境的进度，从他的视角展现了八里河派出所的氛围，侧面展示了程所、张志杰和陈新城这三个人物的性格特征。

接着，王守一见到四个新人（主角）——赵继伟、夏洁、杨树、李大为。同样，通过王守一的视角展现四个主角的性格特征、人物前史、资源背景以及他们未来的发展趋势。在这四个主角面前，王守一呈现了四种状态，他的情绪变化坐实了"变脸王"的人设，又体现了他的城府，给李大为解围的举动则表现了王守一的善良。

接下来，宋局长强调八里河在全市排名倒数，但突然出现的街坊纷争却恰恰证明了八里河派出所的难处。而这场好戏正是王守一设计的。这展现出王守一狡猾的一面。至此，王守一的角色任务出现——培养四个新人以及让八里河派出所的群众满意度在下季度进百强。

下面是解决李大为造成的人贩子乌龙事件，王守一抓住孩子母亲的话茬顺势让李大为感谢人民群众的理解，顺利化解了这一场纠纷。这凸显出王守一富有阅历、精明和圆滑的性格。

王守一这个角色在第 1 集中占据了很大的篇幅，重点强调了他的两个性格特征——"变脸王"和城府深。等待局长到来时的情绪变化、对待四个新人完全不同的态度都强化了"变脸王"人设；有意安排乔家人在宋局在场时闹事、反复旁敲侧击向宋局确认杨树的来历、为陈新城和李大为牵线让他们做师徒，这几个细节都是为了表现一个圆滑而有城府的所长形象。这一集在王守一人物的性格处理上还留下了悬念——他究竟是个什么样的人物？他的性格只是"变脸王"和城府深吗？他还有其

他的人物特质吗？

之后的剧情中，王守一根据"八里河四子"的性格特征和人物前史给他们安排了合适的师傅。至此，以王守一为桥梁，新老警员之间开始建立紧密的联系，产生羁绊，推动了后续情节的发展，王守一的人物形象也通过各种事件得以不断丰富，不同的人物切面逐渐展现开来。

第2集里，王守一调解社区居民的纷争时打不还手、骂不还口；第8集中，面对吴大夫的胡搅蛮缠，王守一先设法让吴大夫同意私下道歉，然后和教导员一起带夏洁、程所上门道歉，消除了纠纷。这说明王守一不仅善于调解矛盾，而且能忍辱负重、委曲求全。

下面几件事表现了王守一善良、体贴的一面：第8集，陈新城师徒为公交车斗殴案的老头出钱出力，王守一发起募捐并带头捐款帮陈新城师徒渡过难关；第22集，教导员叶苇家的老人接连生病，叶苇不想再做警察。王守一让所里有时间的警员排班帮叶苇照顾老人；第31集，警员七子查出轻度抑郁，王守一找医生咨询，说没注意到七子的病症是自己失职，给七子批了假让他回家休息；第33、34集，春节时，王守一邀请所有出外勤的警员的家属到所里过春节……

为了突出这个人物的重要性，第30集专门描写了王守一请假后八里河派出所的一天。没了所长，教导员、高所和程所一整天忙得不可开交，大家的工作都失了章法。这一集王守一没出场，反而显示了他不可或缺的地位，正如叶苇在所长返岗时说的——王守一是八里河派出所的主心骨。

在"八里河四子"面前，王守一扮演着高级精神导师的角色，与以往刻板的导师形象不同，王守一会和他们开玩笑，这个设计使人物性格更加丰满。

王守一与曹建军的关系也是其人格逐渐丰满的过程之一，曹建军的故事线分三个阶段来呈现，王守一在每个阶段都扮演了重要角色。第一阶段曹建军在警局任职，王守一知道曹建军好大喜功、爱出风头的原因

是他有个势利眼的丈母娘。为防止曹建军因此犯错，王守一给曹建军配置了杨树这个守规矩、讲规则的徒弟，还时常敲打曹建军。这一阶段的很多情节都是王与曹之间的博弈，曹的好大喜功与王出于对他的担忧想出的种种对策交织，既凸显曹的性格，又展现王的用心良苦，为后面的情节埋下伏笔。第二阶段曹建军酒驾被刑拘，王不顾腰伤追赶曹的车，还为曹的事落泪，这是王守一第一次在剧中出现特别大的情绪波动，是这个角色的第一场人物高潮戏，与之前的老练圆滑人物形象形成了鲜明对比。第三阶段，曹建军出狱之后再无重返警队的可能，王反复劝他珍惜家庭、好好生活，曹背着王参与行动而牺牲，王对着曹的遗体边骂边哭。有了曹建军这条人物线，王守一不再是一个单纯的领导者角色，而是一个血肉丰满的完整的人物。

这还没完，王守一与卓医生的友情为其人物形象添上了最后一笔色彩。无所不能的王守一唯独在卓医生面前才会表露出自己的脆弱。第6集卓医生为王守一的腰伤做理疗，第27集曹建军出事后卓医生开解情绪低落的王守一，第29集卓医生死后王守一情绪崩溃坐在地上失声痛哭……这些举动让王守一的形象平凡化，变成一个有着烦恼和弱点的普通中年人。编剧为王守一安排了卓医生这样一个平等的朋友，使王守一的形象不至神化，因为有烟火气而更加立体，在这部群像戏中光彩不逊色于主角。

第三章　好的开始——故事第 1 集

第一节　人物出场开场:《绝命毒师》《我是余欢水》

第 1 集剧本是故事的背景展开、人物登场、人物关系建构，是一切的开始。用任何词来形容第 1 集的重要性都不过分，只有给予观众一个可信的开场并引人入胜，接下来的故事才有可能娓娓道来。

在第 1 集所有提供的信息中，最重要的是人物出场。你将提供一个什么样的人物来让观众进行情感代入，你的人物是否真实可信、令人同情，将会回答观众看剧的第一个问题——我为什么要看这个故事？

假设第 1 集给我们这样一个人物和故事：一个中年危机的化学老师，是怎么变成一个制毒师。跨度如此之大的人物转变，看似荒诞但具有合理性，这就是美剧《绝命毒师》第 1 集的人物登场。

《绝命毒师》是一部犯罪类电视连续剧，于 2008 年 1 月 20 日开播，2013 年 9 月 29 日剧终。它讲述了一位普通的高中化学老师在身患绝症后，为了给家人留下财产，利用自己超凡的化学知识制造毒品，并成为顶级毒王的传奇犯罪故事。

《绝命毒师》第 1 集的主事件是主人公老白为什么决定制毒。**故事的前 20 分钟，刻画了一个走投无路的老白形象，有如下几个具体事件：**

1.老白 50 岁生日，他的大儿子得了小儿麻痹症，妻子又怀孕了，需要一大笔开销，老白经济压力很大，感觉到了人到中年的无力。（这里的他是一个常态的中年人，存在生活琐事的压力）

第三章 好的开始——故事第1集

2. 在学校的课堂上，充满激情的老白面对着一群不听课的学生，还被捣乱的学生查德羞辱。自己热爱的东西无人理解，老白事业不顺，不受人尊重。（来自精神层面的打击增加了压力）

3. 老白在逼仄的办公室认真批改作业，他对待工作兢兢业业，却没有学生尊重他的劳动成果。（压力更进一步加剧）

4. 老白下班后在洗车场做收银员补贴家用，却被老板叫去洗车，老白忍了。（主人公选择忍受，但内心聚集的压力继续上升）

5. 老白咳嗽着跪下擦一辆豪车，发现豪车的主人是上课羞辱他的学生查德，查德再次羞辱他并拍照发给其他同学。老白的自尊心再次受到打击，但是再次选择忍气吞声。（压力濒临临界点，主人公即将崩溃）

6. 老白开车回家，他把大儿子的残疾人标记放进手套箱，可车太破旧，手套箱怎么都关不上，最后只能放弃。这暗示他对儿子残疾的无奈、对生活的无奈。（给了主人公一个情绪突破的出口，短暂的休息）

7. 回到家，妻子悄悄给老白准备了生日派对，来了很多人，老白受到惊吓。焦虑且不喜欢与人打交道的老白不喜欢生日派对，却只能强颜欢笑。（主人公强颜欢笑）

8. 老白的生日派对，他妻子的妹夫汉克却成了主角，大谈自己缉毒警的精彩经历，老白站在一边说不上话。汉克展示他的手枪，老白的大儿子让老白摸枪，老白不愿意，汉克嘲笑他胆小怕事。老白在家庭中被妹夫压了一头，在儿子面前没面子。（自尊心进一步被击垮）

9. 汉克打开电视给大家炫耀自己接受采访的画面，老白由此得知制毒能赚很多钱。汉克说只要老白张口，就带他参与一次抓捕行动找找刺激。老白的事业不如汉克，汉克的态度充满怜悯和施舍，老白依旧没说什么，但心里很不舒服。（主人公得知另外一种生活途径——代表着诱惑）

10. 老白的妻子忙于赚小钱，和老白的性生活没有激情和兴致。（想从妻子处得到安慰却未果）

11. 老白在洗车场辛勤打工，突然晕倒。老白被医生告知得了肺癌、

时日无多,需要一大笔钱治疗。(巨大的打击,几乎到了绝境)

12. 经济困难,妻子质问老白为什么花了几十美元,老白道歉。(完全没有任何希望)

13. 洗车厂,面对老板的压榨,老白爆发了,他愤怒地离职、骂人并且摔东西。(主人公终于崩溃)

在这 20 分钟里,主人公经历了一个非常清晰的发展路径:客观困难—精神打击—压力加剧——因为隐忍而压力值飙升—小发泄—遭遇更加巨大的精神侮辱继续忍受—短暂休息(平静)—强颜欢笑—自尊心被击垮—得知诱惑却依然拒绝—寻求精神(肉体)支持而未果—遭受巨大打击—完全绝望—崩溃。

这就是这 20 分钟剧作拉片得到的底层逻辑和叙事框架,如果创作的时候,需要将一个心地善良的主人公逼到死地、唤起观众的同情,我们可以按照这个频率和格式来编纂自己的故事。

《绝命毒师》第 1 集接下来还讲了两件事:主人公如何开启制毒之路?如何用毒品卖出第一笔钱/解决卖毒品时遇到的危机?

故事中段,最重要的目的是交代主人公如何开启制毒之路(20—40 分钟,老白开始摸索制毒)。

1. 老白独自对着游泳池发呆,他思考后给汉克打电话,让汉克带自己看抓捕毒贩现场。(第一个段落诱惑部分的呼应)

2. 老白参与抓捕,查看了毒贩的制毒装备,意外发现逃脱的毒贩小粉是自己曾经的学生。(重要情节,给主人公提供了新的路径,新世界的大门即将打开)

3. 老白找到小粉,威胁小粉和自己一起制毒贩毒,不然就举报他,小粉同意了。

4. 老白从自己学校的化学实验室偷走很多器具。

5. 老白带着器具找到小粉,要在小粉家车库制毒,小粉说要买辆房

车去野外制毒。

6. 老白从银行取了钱交给小粉,让他买房车。

7. 老白不再懦弱,一反往常狠狠打了羞辱自己儿子的人。(与第一段落呼应,此时主人公已经截然不同,完全做出了改变)

8. 老白和小粉来到野外,成功制出超高纯度的冰毒,老白让小粉去卖掉。

因为有了第一阶段的铺垫,此时显而易见主人公已经走入一个不同寻常的新世界,并且因为之前确实值得同情,主人公此时沦为罪犯并没有激起观众的反感,而是好奇接下来还会发生什么、他会怎么做?

主人公的危机才是真正的戏剧高潮,在《绝命毒师》第1集中,最重要的开端是其后1/3部分,聚焦在:**主人公如何用毒品卖出第一笔钱/解决卖毒品时遇到的危机?**(40—50分钟,老白被卷入犯罪世界,被迫反击)

1. 小粉找毒贩埃米利奥兄弟俩,结果被坑害,毒贩让小粉带自己见老白。

2. 在房车制毒的老白发现小粉被劫持,而自己被埃米利奥认出,对方认为他是警察卧底,要杀他。

3. 老白假意教埃米利奥兄弟俩制毒来拖延时间,从而寻找时机逃脱。

4. 老白在制毒教学时制造了大量化学毒气,埃米利奥不小心点燃了车外的草。

5. 老白将中毒的毒贩困在房车内,自己去解救小粉,这个时候草丛点燃,形成了山火。

6. 老白发现火扑不灭,于是驾车带小粉和昏迷的埃米利奥兄弟仓皇逃跑,车撞进路边。

7. 老白听到了警笛声,以为警察来了,于是录下影像与家人告别并表示悔恨,然后拿枪想自杀。

枪卡壳，老白自杀失败，发现来的是消防车而非警车，自己制毒并未被发现。

老白拿了毒贩的钱，回到家数钱。

在第一集完成人物出场后，一个全新的故事世界得以展开。主人公已经完成了他的转变，接下来可以作为毒枭进行下面的故事了。

这种人物出场也可以用于其他类型，只要故事讲的是一个中年男人或女人如何在困境中寻求惊人的人生转变。

我们再看国产剧《我是余欢水》第1集的人物出场：

这一集写的是余欢水四处受气的日常，与《绝命毒师》第1集前20分钟有着惊人的相似：

首先是余欢水的生活状态：

1. 余欢水家庭地位极低，儿子使唤他，妻子很强势，他既要做早餐又要送儿子上学，因为忘买牛奶被妻子训斥。（常规家庭生活，低家庭地位）

2. 余欢水带儿子乘电梯下楼，遇到不讲理的邻居，试图讲道理却被强行压制，不敢反抗。（被儿子要求在公共场合主持正义，却被恶势力当众欺辱）

3. 余欢水乘公交送儿子上学，儿子因为他没怼过养狗女人而生气。余欢水教育儿子要好好学习，儿子却说他的成绩也不怎么样。（想挽回自己在儿子心目中的形象，但已经无法挽回）

4. 余欢水在校门口遇到一身名牌、坐豪车送孩子的女家长，女家长请他下周参加自家儿子的生日聚会（别人的妻儿有豪车，自己的妻儿没车，萌生买车的念头），余欢水看了眼手表，跑着赶去上班。（上班日常）

接下来是工作状态：

5. 余欢水是电缆销售员，上班迟到，被女同事笑，他骗赵经理自己上班迟到是去见义勇为，却被识破，赵经理还说他连续五个月业绩不合

格,再有一个月就要被开除。(工作危机)

6. 余欢水因为累计迟到三次,被扣发当月底薪,处罚结果贴在公司的公告栏里。(危机叠加)

7. 余欢水为了拉业绩在电话里对客户低声下气,却被挂了电话。从前的徒弟吴安同业绩反超自己,他穿着体面的西装,上班时跟女朋友打电话开小差,还当场揭穿余欢水假装有客户,让他难堪。

8. 余欢水请吴安同匀给自己一点业务,遭到拒绝和公然挖苦,被同事们笑话。

9. 余欢水妻子向有车的成功男倾诉自己对余欢水的失望,余欢水对妻子的外遇毫不知情。

10. 下雨,余欢水心疼妻子,给妻子打电话说自己会早下班接孩子。(第一次提高妻子对他的期待)

11. 余欢水找赵经理请假,撞见赵经理和另一个女高管安妮亲密,赵经理借机冲他发火,不许他早退,余欢水一心想走,赵经理就以辞退相威胁,这一幕被很多同事看到,余欢水脑补自己对赵经理动手,但为保住工作还是忍了。

12. 余欢水没敢早退,打车接孩子遇上堵车,儿子一个人在校门口委屈大哭,余欢水把自己的衣服给儿子挡雨,自己淋湿了。(更严重的后果)

13. 余欢水回家给儿子冲感冒药,妻子因他没按约定接孩子又冲他发火(妻子第一次失望),妻子只关心儿子,根本不关心余欢水。

14. 余欢水想给妻子买车,妻子讽刺余欢水没钱。

15. 余欢水牙疼,因为楼上装修的电钻声更加难受,妻子埋怨余欢水,余欢水上楼跟工人讲道理,工人让他找业主,余欢水不得不拔了电线,工人推搡他。

16. 一身金链子花衬衫墨镜的业主带着女朋友回来,看着像个黑社会,完全无视余欢水,还踩掉了他的拖鞋。

17. 余欢水告诉业主周末装修扰民,因为牙疼咬着牙说话,被业主威

胁要打他。

18. 余欢水听到妻子带儿子出门，完全没打算带他一起。

19. 余欢水去欠债者楼下等他，对方住豪宅开豪车，还换了新女友。余欢水想给妻子买车，让他还钱，欠债者不想还钱，他假意让余欢水去挑个好点的车，他来付钱。

20. 余欢水看卖车广告，妻子看到那台车又想起自己的暧昧对象，心虚发火，余欢水不能理解妻子的怒气。

21. 余欢水告诉妻子他有钱买车。（第二次提高妻子的期待）

22. 余欢水一家去看车，妻子把要买车的事告诉了娘家，签购车合同时，欠债者突然失联，妻子觉得很丢脸，冲他发火（妻子的第二次失望），打落了他的手机，摔碎了手机屏，妻子带着孩子回娘家了，让余欢水把钱要回来。

23. 余欢水去欠债者楼下等人，从白天等到晚上，欠债者搪塞拖延，说自己马上要出国，不愿还钱。

24. 十几天后，中秋节，欠债者还没消息，余欢水上班时收到妻子催他要钱的信息，余欢水请求中秋节跟家人吃个饭，妻子有点心软，但没有松口。

25. 余欢水看到吴安同拿公司给客户的礼物，自己也去找安妮，想用采购价买，说有人白拿，安妮让他也白拿，编两个客户名字交差。

26. 余欢水想用公司福利帮妻子挽回在娘家的面子（第三次提高妻子的期待），妻子终于松口。

27. 余欢水被安妮摆了一道，冒领公司礼品被魏总知道，被罚款两千，还被留下打扫全公司的卫生。

28. 余欢水妻子打电话催他，他撒谎说自己在路上了。

对比两个描写中年男人绝境的剧集，可以看到国产剧在节奏上明显放慢。《绝命毒师》一集戏的三个板块，在《我是余欢水》中，用了三集的内容来慢慢铺陈。在后面两集《我是余欢水》中，余欢水确实像《绝

命毒师》中的老白一样，遭遇绝症危机、自杀未遂等一系列绝境，并在接下来的故事中将第一集中所遭受的羞辱一一报复。

通过细致的剧作类拉片，我们得到一个绝境中年的人物出场模型。如果我们需要进行第一集的剧作训练，且我们的主人公也是一个现实世界里的中年男人，可以参考《绝命毒师》帮助我们搭建的叙事模型。只要掌握了剧作节奏，学会人物刻画技巧，并在情节设计上进行国产化落地，一个全新的现实题材作品就可以诞生了。

第二节　人物关系开场：《告白夫妇》

除了《绝命毒师》这种开篇聚焦在人物登场上的典型范例，更多剧集的第一集是呈现纠葛的人物关系。

《告白夫妇》是韩国KBS电视台于2017年10月13日开播的奇幻爱情剧，该剧改编自韩国网络小说《重来一次》，主要讲述了一对互相看不顺眼的40岁同龄夫妻在如同战争般的生活中突然重返20岁，他们还没有相遇、相恋和结婚，人生有了重新开始的契机。他们再次遇到已去世的父母、不再熟络的朋友和曾经心动的初恋对象，通过"重走人生路"，开始找寻自己忽略的、失去的和遗忘的事物，开始新的青春生活的故事。

该剧第一集开场，画面从充满笑容的婚礼现场立即转入男女主人公离婚的法院门口，然后讲述一对新人如何从相爱到迅速决定离婚。第一集需要解决的问题是：

1. 男女主人公登场，介绍主人公困境。
2. 完成男女主矛盾铺垫。
3. 实现男女主从现实到过去空间的穿越。

该剧是情感类型，普通情感剧第一集需要解决的是男女主如何相遇，而《告白夫妇》需要解决的是一对夫妻感情如何破裂进而离婚，然后穿

越回大学时代、重启人生。

与前面讨论的《绝命毒师》类似,这类剧的开场聚焦于日常生活,在不断的矛盾中将主人公推向极致,并马上给予改变的可能性。与《绝命毒师》不同的是,《告白夫妇》的矛盾是双向的。

我们依然可以用三个段落来进行第一集解析(美剧、韩剧等国外剧集的第 1 集往往都分成三个段落,有清晰的叙事层次)。

首先,该剧聚焦主题:一对夫妇是如何感情破裂的。因为该剧的内容是夫妇二人穿越回到大学时代,再言归于好,所以他们在第 1 集的冲突不能有对错之分而只是错位和误会。(这是该剧进行中国化改编的最大难题。思考题:究竟是什么样的男人,在离婚后,女主有重选一次的机会,也依然选择了他?)

第 1 集前 10 分钟,非常具体地描写了女主马珍珠的愤怒(愤怒极点为 10):

序号	情节内容描述	愤怒值
1	半岛不理解珍珠为什么抱着孩子上洗手间,一脸嫌弃,珍珠失望	2
2	珍珠想理论,看到半岛邋遢且无法沟通的样子,再度失望,放弃	0
3	珍珠对半岛忘记结婚纪念日失望	3
4	珍珠看见桌子上的礼物,燃起希望	-2
5	礼物不是给她的,而是送给院长夫人结婚纪念日的礼物,珍珠失望	1
6	珍珠挑衅问半岛玄关门密码,半岛意识到今天是结婚纪念日,珍珠愤怒	4
7	珍珠威胁要把半岛的记录本扔进水里	5
8	半岛妥协,答应给珍珠买礼物	4
9	珍珠本来已经准备放过半岛	3
10	半岛说全家靠记录本吃饭	6
11	珍珠极端愤怒,两人争吵,半岛为了记录本再度妥协	5

（续表）

序号	情节内容描述	愤怒值
12	珍珠得寸进尺，半岛提出离婚	10
13	珍珠失手将记录本掉进水里	0

接下来的15分钟，描写的是现实层面男女主不可避免的矛盾（为什么离婚）：

序号	情节内容描述	离婚指数
1	半岛因为记录本掉进水里后遇到了工作上的麻烦	1
2	半岛依然给珍珠买了花（有真感情）	0
3	珍珠在家带孩子手忙脚乱	2
4	半岛悲催的职场生活	2
5	珍珠见灯泡接触不良，跟半岛说了数次他依旧没有换	3
6	半岛在公司换灯泡	3
7	珍珠等红灯过马路，被人叫作大妈，怀念曾经的少女生活（节奏舒缓）	4
8	半岛在夜总会应酬（展现男主职场生活艰难）	4
9	珍珠在家，发现孩子生病，给半岛打电话打不通	5
10	半岛终于接电话了，却接到朴院长的电话叫他处理他妻子与情人的纠纷	5
11	夜总会外，朴院长的妻子和情人打作一团，半岛成了朴院长的替罪羊	6
12	医院里，珍珠一个人照顾孩子	6
13	家中，珍珠发现信用卡账单，有汽车旅馆的消费支出	7
14	夜总会里，半岛被朴院长羞辱却不得不对生活低头（男主推开门的那一刻，观众以为他要爆发）	7
15	朴院长说出自己跟半岛是一个大学的（为接下来的剧情做伏笔）	8
16	珍珠收到朋友发来的照片，看见半岛在夜店门口跟女人拉扯	8
17	珍珠收到半岛的消息，说晚上不回家了	9

(续表)

序号	情节内容描述	离婚指数
18	半岛实则是因为脸上受伤没脸回家（之前买的花还在）	10
19	珍珠打电话控诉，半岛也在崩溃边缘，两人都认为自己的人生因为遇到彼此变得一塌糊涂	10
20	珍珠觉得自己太不幸了，想要回头，并说出离婚。半岛绝望，并同意离婚	10
21	痛哭的男女主，熟睡的孩子，破碎的花束，婚姻已无法挽回	10
22	珍珠带着离婚证给母亲上坟，表达对母亲的思念	5
23	半岛回到父母家，去便利店（这一段落的结束以离婚收场）	5

紧接着开始第三个阶段：男女主离婚之后的生活，为接下来的穿越做准备。

1. 半岛的两个朋友在喝酒，两人有着截然不同的性格，并说出他们的现状（对应之后的人物）。在宇不理解半岛为什么离婚，当年他们都各自有喜欢的人，也都因为她们改变了自己的人生。

2. 宝凛登场，在健身房跟珍珠打电话，分析两人离婚原因，未果。

3. 半岛回到家中，家庭氛围和谐，被姐姐、母亲、父亲打头（男主似乎回到小时候）。

4. 珍珠在公交车上，半岛独自在房中，两人同时摘下戒指，扔了出去（戒指落地特写）。

5. 男女主都遭遇了地震，之后似乎一切都恢复正常，但周围的人都不认为发生了地震（两人找到回来线索的关键点）。

6. 男女主床头旧照片翻过，第二天清晨两人已经穿越到过去。

7. 半岛家，电视机透露穿越信息，半岛跟母亲说话，但是没有看见母亲的脸。

8. 半岛还没有意识到穿越，出门去了小卖部（和之前呼应）。看到保质期觉得是恶作剧，但发现老板娘变年轻了，半岛从镜子里发现自己的

第三章 好的开始——故事第 1 集

脸也变年轻了。

9. 半岛回到家中，发现一切都变了，确认自己穿越。

10. 珍珠醒来见到母亲，以为自己在做梦，抱住母亲痛哭说自己离婚了。母亲打了她一下，珍珠感觉到了疼，确认这不是梦。

11. 珍珠照镜子、看日历、找衣服，对穿越感到惊奇。

12. 半岛秀腹肌，欣喜地感受年轻的身体。

13. 半岛家日常生活，他再次确认自己是要去上学，直到被打被赶出门。

14. 半岛说外甥是傻子（预言者）。

15. 珍珠抱着母亲，一直跟在母亲身后，非常依恋，满是失而复得的不舍。

16. 闪回珍珠伤心地站在母亲墓前（穿越最大的补偿）。

17. 母亲觉得珍珠不正常，制止了她的行为，逼她去上学。

18. 珍珠的姐姐要离家出走，珍珠一改往常举动，替母亲说话，要姐姐听话（女主非正常反应）。

19. 姐姐说出珍珠昨晚为了买手机决定离家出走的计划，是主犯（女主此时的性格和当时已经截然不同）。

20. 父亲送珍珠上学，透露会给她买手机的事，父亲觉得女儿不对劲。

21. 半岛来到学校。

22. 珍珠在校门口照镜子，感叹年轻真好。

从 45 分钟到第一集结束是男女主重返大学校园：

1. 半岛的反应像是校友回归，看一切都很新奇。

2. 珍珠则十分怀旧，心情逐渐激动。

3. 珍珠遇到跳健美操的人，感受青春的活力。

4. 珍珠重新遇到半岛，男女主闪回彼此的结论：毁了自己的人生。

5. 男女主假装不认识，擦肩而过。

6. 珍珠吐槽半岛，在操场上看到南吉，闪回发现南吉在 20 年后是成功男士（人生似乎有了新可能）。

7. 珍珠意淫南吉，南吉看她的表情有些奇怪。

8. 宝凛来找珍珠，珍珠看到年轻时的朋友，美慕青春的美好。

9. 半岛发现有男生偷看女生的裙底，仗义执言，结果对方是女教授。

10. 半岛遇到在宇，发现他们一点都没变，半岛耻笑系服，结果因为没穿系服而被体罚（还不能马上融入环境）。

11. 半岛曾跟前辈打架，是一个意气用事的热血青年（跟20年后的性格截然相反）。

12. 约架的高年级人群路过珍珠，珍珠对天然农园等过去的生活依然怀念。

13. 珍珠主动跟南吉打招呼，让所有人吃惊。

14. 因为昨天珍珠刚刚拒绝了南吉的"告白"。

15. 半岛被体罚，高年级被打的人组队过来约架。

16. 男女主即将面对未知。

17. 彩蛋：半岛说自己回去要跟初恋在一起。

至此，《告白夫妇》完成了它的第一集。我们可以清晰地看到剧作的节奏和逻辑，上面的表格中根据情节浓度做出的阈值标记，可以作为剧本创作时的基础标识。

第三节　人物群像开场：《实习医生格蕾》

国产剧集并不以群像戏见长，因为中国观众的戏剧审美本质上还是建立在中国传统戏剧折子戏的叙事逻辑上。传统戏剧故事往往都是一个主人公，就连描写108名好汉的《水浒》，也是每个人物自成章节。但在海外剧集中，令人印象深刻的围绕着主人公的群戏屡见不鲜。随着国产剧集的不断进步，群像戏也在日渐丰富和扎实。

对于群像戏的第一集来说，最重要的戏剧目的是通过不同的人物线

索，让不同的人物形象依次登场，并烘托出整体氛围。

《实习医生格蕾》是 2005 年 3 月 27 日由美国广播公司出品的广播电视剧。该剧以医学为主题，描写了一群年轻的实习医生之间的情感纠葛和他们在事业上的前进与磨练，在高强度医生训练的同时掺杂了大量的喜剧和爱情元素。

我们可以通过《实习医生格蕾》第一季的第一集，细细捋清这部拍摄了十季的医疗剧是如何实现群像人物的性格登场的。

这一集的主要内容是：主人公格蕾第一天去医院实习，遇到了四位实习医生：克里斯蒂娜、乔治、伊泽贝尔和亚历克斯，以及四位资深医生：韦伯、贝利、伯克、谢博德，并开始了第一轮值班。格蕾负责监控一个得癫痫病的 15 岁女孩凯利，她成功抢救了凯利，并找出了凯利的真正病因，却因主刀医生谢博德而不愿参与手术。在谢博德和韦伯的鼓励下，格蕾找回了信心，并感受到了手术的魅力，下定决心要成为一名外科医生。

首先，这一集的剧作目的有三个：

1. 主人公格蕾登场，她因母亲是著名医生而不想成为外科医生，写出她从不想当外科医生到立志成为外科医生的转变。

2. 所有围绕格蕾的实习生们登场，每人有各自的困境，构建五条叙事线。

3. 设计一个主要病例和一个次要病例（美剧单元式职业剧的常规配置）。

该剧第一集的剧情都是围绕着这三个戏剧目的展开：

情节 1：主人公格蕾出场 + 谢博德出场

☆ 故事从格蕾的梦境展开，梦境的手术画面中，通过格蕾的独白对比了格蕾妈妈的优秀和格蕾自己的稚嫩，造成悬念。

☆ 格蕾从梦中醒来，赶走昨晚的一夜情对象谢博德。这件事体现出格蕾有点冒失，对工作非常紧张、准备不足。

这一出场段落的戏剧目的是：

☆ 主人公格蕾在生活场合中出场，交代她的基本情况：两周前从波士顿搬来，住的是母亲的房子，今天是第一天上班。

☆ 交代人物关系，为人物关系发展埋下伏笔：格蕾和谢博德发生了一夜情，格蕾想到此为止，而谢博德对她很感兴趣。

情节2：新人物：主任韦伯出场 + 五人小组群像初示

☆ 格蕾开车上班，对环境不熟悉，这场过场戏再次强调格蕾的初来乍到、准备不足。

☆ 第一天实习，格蕾是最后一个到达的实习生。

☆ 韦伯告知实习淘汰规则，给出最终只有五名实习医生能转正的信息，说明竞争激烈。

戏剧目的：

☆ 其他四位主要人物出场，通过他们的表情、姿态初步揭示人物形象和性格：

克里斯蒂娜：自信且有野心；

乔治：对新环境很懵懂，对格蕾有所关注；

亚历克斯：有点自大；

伊泽贝尔：很漂亮，也很懵懂。

☆ 通过格蕾的独白说明她对工作缺乏积极性和自信。

情节3：小组成员克里斯蒂娜、乔治直接出场，三人正式见面

☆ 在更衣室，克里斯蒂娜告诉格蕾女实习医生中有一位"模特"，克里斯蒂娜和格蕾都被分给绰号"纳粹"的贝利医生。

☆ 乔治借机主动搭话，他还记得格蕾在见面会的着装细节，却得到了格蕾意味深长的眼神，乔治连忙解释自己不是同性恋，克里斯蒂娜不感兴趣地走开。

☆ 医生来喊他们三人和伊泽贝尔，告诉他们贝利在走廊尽头。

戏剧目的：

☆ 给出克里斯蒂娜和乔治的基本信息，进一步凸显他们的性格。

克里斯蒂娜：既高冷又八卦，对"模特"的不屑说明她注重专业性；

乔治：主动热情，不太会说话，进一步展现了对格蕾的关注。

☆ 通过格蕾在见面会上的着装细节再次说明她对工作缺乏重视。

☆ 口头引出小组第四人"模特"和带教医生"纳粹"，用同一个带教医生将四人关系强行绑定。

情节 4：小组第四人：伊泽贝尔直接出场

☆ 三人分别表达了对"纳粹"的预想：乔治以为"纳粹"是男人；格蕾说她以为"纳粹"就是"纳粹"；伊泽贝尔从他们三人身边走到最前面，说"纳粹"这个称呼可能是因为贝利太出色遭同行嫉妒，也许贝利本人很好。

☆ 克里斯蒂娜猜伊泽贝尔就是"模特"，伊泽贝尔没有回答，她主动向贝利做自我介绍。

戏剧目的：

☆ 强调伊泽贝尔拥有靓丽的外表，为伊泽贝尔的前史埋下伏笔，并展现她的性格：想跟上司搞好关系，有"花瓶"嫌疑，但也说明当需要积极主动时她也能硬着头皮上。

☆ 进一步揭示另外三人的性格：

乔治：心直口快；

格蕾：再次展现她对工作有点无所谓的态度；

克里斯蒂娜：直爽。

情节 5：新人物：带教医生贝利直接出场 + 引出本集主要病例

☆ 贝利无视伊泽贝尔，向实习医生们交代五条规则。

☆ 实习医生们跟随贝利去顶楼停机坪接病人。

戏剧目的：

☆ 初步展现贝利的性格和能力：看似不近人情、利己主义，同时雷厉风行、带教经验丰富、要求严格。

☆ 贝利交代的五条规则总括了本集实习医生们遇到的麻烦。

☆ 介绍主要病例的基本情况：15岁少女凯利上周新发癫痫并持续发作。

情节6：新人物：伯克医生出场＋四人小组接到各自任务

☆ 众人将凯利转移到病房，贝利指挥实习医生们工作：让伊兹注射安定，用口诀纠正格蕾贴心电图电极板的位置。

☆ 伯克医生进来，贝利告诉他凯利是高危病人，向实习医生们介绍医院的黑话"射击"。

☆ 贝利给实习医生们分配任务：让克里斯蒂娜去给凯利做化验，让乔治去检查其他病人的病情，让格蕾给凯利做CT并负责监护凯利，让伊泽贝尔去做直肠检查。

戏剧目的：

☆ 通过贝利有条不紊的指挥，再次展现她带教经验丰富，并通过贝利记得伊泽贝尔昵称的细节对她不近人情的人设进行一次反转。

☆ 新人物：主治医生伯克出场，初步揭露他冷静的性格。

☆ 初次展现格蕾的工作状态：对实际操作感到生疏、迷茫。

情节7：克里斯蒂娜线

☆ 克里斯蒂娜在手术室门口偷看，告诉贝利说凯利各项化验指标正常，找不出病因，想向贝利争取手术机会却被拒绝。

戏剧目的：

☆ 强化克里斯蒂娜有野心、积极主动的人设。

☆ 展现克里斯蒂娜的能力水平：作为第一个完成任务的人，可以说

明她的能力在实习生中拔尖。

☆ 给出实习医生有机会在第一次轮班时参加手术的信息，为克里斯蒂娜和格蕾的冲突埋下伏笔。

情节8：乔治线+引出本集次要病例

乔治给病人沙维奇听心脏，告诉他明天做搭桥手术的伯克医生技术很好，他跟沙维奇开玩笑，却让对方无言以对。

戏剧目的：

☆ 进一步展现乔治幽默、有亲和力的性格，并说明他有时玩笑开过头而不自知，为后续他得罪伯克医生，被"杀鸡儆猴"做伏笔。

☆ 交代次要病例的基本情况：沙维奇心脏搭桥手术。

☆ 喜剧效果。

情节9：格蕾线+主要病例

☆ 格蕾送凯利去做CT却在医院里迷路。

☆ 凯利告诉格蕾自己练习艺术体操时摔倒扭伤了脚踝，但格蕾没当回事，凯利嘲笑格蕾像个无能的护士。

戏剧目的：

☆ 展现格蕾作为新手对工作环境的不熟悉，缺乏主动和病人沟通的医生素养，也不被病人认可。

☆ 交代凯利曾经扭伤脚踝，为后来格蕾找出病因埋下伏笔。

☆ 喜剧效果。

情节10：伊泽贝尔线

☆ 伊泽贝尔尴尬地给男病人做直肠指检。

戏剧目的：

☆ 展现伊泽贝尔作为新手，在应对私密性检查时还有点不自在。

☆ 喜剧效果。

情节 11：乔治线

☆ 乔治给沙维奇扎针失误，伯克看不过去亲自示范，乔治开玩笑说伯克刚工作时肯定也经常出错，伯克打算重点"关注"乔治。

戏剧目的：

☆ 展现乔治作为新手，最基本的操作还不过关。

☆ 人物关系发展：乔治乱开玩笑得罪伯克，成为伯克的重点关注对象。

情节 12：四位实习医生第一次齐聚

☆ 7小时后，三位实习医生在食堂吃饭，伊泽贝尔和乔治都怀疑自己得罪了上级医生，克里斯蒂娜告诉二人格蕾母亲是个传奇的外科医生，伊泽贝尔很惊讶，乔治却没听说过，克里斯蒂娜希望成为格蕾母亲那样的外科医生。

☆ 格蕾加入聚餐，一坐下就抱怨起凯利来。

☆ 伯克挑选乔治参加下午的阑尾切除手术，克里斯蒂娜有点失望，在餐桌上看起了专业书。

戏剧目的：

☆ 进一步展现人物性格：

伊泽贝尔：在意上司对自己的看法；

乔治：淳朴可爱，有点神经大条；

克里斯蒂娜：八卦，有理想、有野心、勤奋；

格蕾：通过和母亲的对比，她抱怨病人显得情绪化、不专业。

☆ 给出格蕾母亲是传奇外科医生的信息，将格蕾的私生活集中到医院场景中来，为克里斯蒂娜讽刺格蕾靠母亲上位埋下伏笔。

餐厅这段戏是紧张工作中的短暂调剂，调整节奏并承上启下。

情节 13：两位上级医生交流

☆ 贝利提醒伯克说乔治不是参加第一次手术的好人选，但伯克坚持要用乔治来杀鸡儆猴。

戏剧目的：

☆ 进一步反转贝利的人设：她看似冷漠无情，不重视实习医生，实际上对实习医生的履历和性格都有所了解。

☆ 间接说明乔治的能力水平和性格。

情节 14：格蕾线 + 主要病例

☆ 凯利父母来到医院，询问格蕾需要做什么手术，格蕾答不上来，说自己不是凯利的医生，转身去找别的医生。

戏剧目的：

☆ 格蕾此时还处在缺少担当、遇事逃避的被动状态。

☆ 凯利父母的关心增强了主要病例的紧迫性。

情节 15：格蕾线

☆ 贝利告诉格蕾说凯利的负责医生是新来的主治医生谢博德，格蕾尴尬得转身就跑。

☆ 谢博德追上格蕾，想和格蕾继续关系，格蕾拒绝。

戏剧目的：

☆ 除了工作上的困难以外，格蕾在私人关系上也遇到了麻烦，她一时无法理性区分工作关系和私人关系，企图逃避；与之对比，谢博德显得非常主动。

☆ 进一步将格蕾的私生活集中到工作场景中来，推进人物关系。

情节 16：乔治线 + 实习医生群像 + 小组第五人：亚历克斯直接出场

☆ 乔治术前还反复念叨手术步骤。

☆ 实习医生们观看乔治参与第一场阑尾切除手术，克里斯蒂娜、伊泽贝尔和其他实习医生一样吃吃喝喝，并打赌乔治会搞砸，只有格蕾期待乔治能顺利完成手术。

☆ 亚历克斯在手术前最后一刻才到观察区。

☆ 乔治前半段手术顺利，格蕾为他高兴。

☆ 乔治手术后半段出错，没能及时作出反应，格蕾为他加油；伯克让乔治退出手术，还骂他蠢货。

☆ 亚历克斯评价乔治是007。

戏剧目的：

☆ 进一步展现人物性格和状态：

乔治：抗压能力一般，缺乏应对突发情况的经验；

克里斯蒂娜：小刻薄；

伊泽贝尔：随大流；

格蕾：善良，有同理心和集体意识，敢于和大家唱反调，她对乔治的期待中隐含着对自己的期待，因此乔治的失败也在她心里投下了阴影；

伯克：打击式教育，他在指导乔治进行手术时同时也在观察其他实习生的反应。

☆ 初步展现亚历克斯的性格：刻薄、缺乏同理心。

情节17：四位实习医生第二次齐聚

☆ 19小时后，四位实习医生在医院走廊休息，克里斯蒂娜看书，伊泽贝尔做瑜伽，格蕾看自己的笔记，三人安慰乔治。

☆ 伊泽贝尔说007不是给乔治取的外号，乔治不相信。

☆ 克里斯蒂娜因为乔治喋喋不休感到不耐烦，说007是一种境界，乔治讽刺说斯坦福大学优等生竟然说得出这种话。

☆ 格蕾接到凯利的紧急呼叫，一开始有点愣住，但很快反应过来，跑去看病人。

☆ 乔治说自己应该去老人病科，克里斯蒂娜说老人病科是给那些没有性生活和父母一起住的怪胎待的地方，乔治无言以对。

戏剧目的：

☆ 进一步强化人设，揭示人物前史，增进人物关系：

克里斯蒂娜：勤奋，刻薄毒舌，对外科医生这个职业心怀认同感和向往，会用激将法，是斯坦福大学优等生；

伊泽贝尔：为揭示她的"模特"前史埋下伏笔；

乔治：抗压能力一般，爱唠叨，遇事想逃避；

格蕾：负责任。

☆ 对应贝利提出的五条规则之一：接到病人呼叫必须立刻赶去。

☆ 承上启下，调整节奏。

情节 18：格蕾线 + 主要病例

☆ 格蕾匆忙赶到病房，发现凯利是在装病，格蕾生气到甚至想骂凯利，但还是给凯利做了检查才离开。

戏剧目的：

进一步说明格蕾对病人负责任。

通过一次"狼来了"，为后来格蕾怠慢凯利的紧急呼叫埋下伏笔。

情节 19：伊泽贝尔线

☆ 伊泽贝尔因为没有做中央静脉插管的经验而叫醒贝利，贝利给病人处理后，警告伊泽贝尔别再因为小事吵醒她。

戏剧目的：

☆ 说明伊泽贝尔作为新手技能有限，对上级小心翼翼，贝利表面上对伊泽贝尔严厉且嫌弃，其实是督促她成长的一种方式。

☆ 对应贝利提出的五条规则之一：非危急情况不要打扰她休息。

情节 20：一段蒙太奇

☆ 伊泽贝尔、乔治和克里斯蒂娜三人继续打杂。

戏剧目的：

☆ 对应贝利提出的五条规则之一：实习医生是医院底层，需要打杂。

☆ 调整节奏。

☆ 情节 21：格蕾线

☆ 亚历克斯对术后发热病人作出草率的诊断，并嘲讽质疑他的护士。

☆ 亚历克斯想跟格蕾搭讪，格蕾却对他的诊断提出异议，亚历克斯便嘲讽格蕾，格蕾本想跟他理论，却再次收到凯利的紧急呼叫，这次她没有匆忙赶去。

戏剧目的：

☆ 通过对比，初次对格蕾扎实的专业知识水准进行正面展现，表现出她的自尊心，而亚历克斯自大独断、对格蕾感兴趣却并不尊重她。

☆ 为格蕾反击亚历克斯埋下伏笔。

☆ 因为之前被凯利戏弄，格蕾这次没能遵守贝利提出的规则，为后面剧情转折埋下伏笔。

情节 22：乔治线

☆ 格蕾走开后，亚历克斯告诉同事格蕾很辣，乔治主动凑过去说自己是格蕾的朋友，亚历克斯让他闭嘴。

戏剧目的：

☆ 揭示人物关系：乔治可能喜欢格蕾，和亚历克斯存在潜在的情敌关系，而亚历克斯看不起乔治。

第三章 好的开始——故事第1集

情节 23：格蕾线＋主要病例

☆ 格蕾不紧不慢地来到病房，发现凯利真的癫痫发作了，不知所措。

☆ 护士责怪格蕾没有及时赶到，让她给出治疗办法；格蕾强作镇定，吩咐给药，让护士给贝利和谢博德打电话，但药物没起作用；护士催她给出别的措施，格蕾一时无法决定。

☆ 凯利心脏骤停，格蕾在护士的质疑中坚持了自己的判断，用起搏器帮她恢复了心跳。

☆ 谢博德赶到，责问格蕾为什么没有时刻监控凯利的情况，格蕾试图解释，谢博德不听解释，直接让她离开。

戏剧目的：

☆ "狼来了"变成真的，给格蕾巨大压力，逼她作出反应，从而深化人物性格：格蕾缺乏经验，应变能力一般，确实失职；迟疑不决，缺乏自信，下意识想依赖别人。

☆ 格蕾达成小高光时刻，这是因为她敢于坚持主见，但这种成功尚有很大侥幸成分。

展现出谢博德公私分明、非常专业。

凯利的发病增强了主要病例的紧迫性。

情节 24：格蕾线

☆ 格蕾刚离开病房，又被贝利教训，格蕾仿佛充耳不闻。

戏剧目的：

☆ 对应贝利提出的五条规则之一：接到病人呼叫必须立刻赶去。

☆ 格蕾紧张的心情尚未缓解，便接二连三遭到上级批评，情绪越来越坏。

情节 25：格蕾线

☆ 克里斯蒂娜目睹格蕾呕吐，格蕾警告克里斯蒂娜要保密。

戏剧目的：

☆ 格蕾刚被上级批评完，就在同事面前丢脸，情绪跌入谷底，同时展现出格蕾的自尊心。

☆ 进一步展现克里斯蒂娜的性格侧面：虽然争强好胜但也关心同事。

情节 26：主要病例

☆ 24 小时后，谢博德向凯利家属解释病因不明，家属质疑他的能力。

戏剧目的：

☆ 进一步增强主要病例的紧迫性，推动剧情发展。

情节 27：乔治线 + 次要病例

☆ 伯克向沙维奇介绍手术过程，强调手术仍有风险。

☆ 乔治因不忍看到家属担忧的表情而私自向家属保证手术会成功。

戏剧目的：

☆ 通过对比，强化人设：

伯克：非常专业，因而显得有些冷漠；

乔治：在不该心软的时候心软，缺乏经验。

☆ 为后续手术失败、乔治承担责任埋下伏笔。

情节 28：四位实习医生第三次齐聚 + 主要病例

☆ 克里斯蒂娜用缝合香蕉的方法提神，乔治因为安慰了病人并且可以参观手术而感到愉快，被克里斯蒂娜言语攻击也不生气。

☆ 谢博德希望实习医生们集思广益，找出凯利的真正病因，并许诺让找出病因的人参与凯利的手术，实习医生们（除了格蕾）都很重视这个机会。

戏剧目的：

☆ 强化人设：

克里斯蒂娜：勤奋、刀子嘴、迫切想要站上手术台；

乔治：天真；

谢博德：随性、不耻下问。

☆ 展现人物状态：克里斯蒂娜极度渴望参与手术，乔治已经从上次手术失败的打击中恢复过来，格蕾此时依然无法坦然面对谢博德。

☆ 给出实习医生们参与高级手术的机会，引出人物后续行动。

情节 29：格蕾线

☆ 格蕾再次目睹亚历克斯武断地坚持诊断，但她没有主动发表自己的不同观点。

戏剧目的：

☆ 强化人设：

亚历克斯：对病人缺乏尊重，不负责任、自大武断。

☆ 展现人物状态：格蕾此时依然很消极，抱着多一事不如少一事的心态。

☆ 继续为格蕾反击亚历克斯做铺垫。

情节 30：格蕾线 + 克里斯蒂娜线

☆ 克里斯蒂娜因格蕾是负责监护凯利的医生，所以来找格蕾合作，格蕾因不想和谢博德合作，提出找到病因后自己不参与手术，两人达成协议。

戏剧目的：

☆ 强化人设：

克里斯蒂娜：有竞争意识和合作意识，积极主动；

格蕾：为了回避尴尬的私人关系宁可放弃工作机会，对职业没追求。

☆ 因为格蕾自己不可能主动争取机会，需要克里斯蒂娜推她一把。

情节 31：格蕾线 + 克里斯蒂娜线 + 主要病例

☆ 两人在资料室寻找病因，克里斯蒂娜打听格蕾不想和谢博德合作的原因，格蕾告诉她自己和谢博德上过床。

☆ 格蕾从凯利摔伤脚踝的事获得启发。

戏剧目的：

☆ 强化人设：

克里斯蒂娜：专业知识扎实，八卦；

格蕾：对病人有同情。

☆ 格蕾的高光时刻。

☆ 通过交流隐私，拉近人物关系。

情节 32：格蕾线 + 克里斯蒂娜线 + 主要病例

☆ 两人告诉谢博德她们怀疑凯利的病因是摔倒导致动脉瘤破裂。

☆ 谢博德认为这种情况概率极低，但还是决定做个检查。

戏剧目的：

☆ 强化人设：

克里斯蒂娜：非常积极，渴望机会；

谢博德：能够听取意见。

☆ 展现人物状态：格蕾面对谢博德依然尴尬。

情节 33：格蕾线 + 克里斯蒂娜线 + 主要病例

☆ 血管造影结果证实了两人的想法，谢博德却选择格蕾参与手术，克瑞斯蒂娜非常生气。

戏剧目的：

☆ 人物关系转变：克里斯蒂娜再次失去参与手术机会，和格蕾产生矛盾。

情节 34：乔治线 + 次要病例

☆ 沙维奇的手术失败，伯克因为乔治做了不合理承诺而冲他发火，让他去通知家属手术结果。

戏剧目的：

☆ 再次通过对比，展现伯克的专业、冷静、严厉和乔治的不专业。

☆ 人物心态转变：乔治刚从第一次手术的打击中恢复过来，就遭受了第二次打击。

情节 35：格蕾线 + 克里斯蒂娜线

☆ 克里斯蒂娜通过撕矿泉水包装来发泄情绪，伊泽贝尔试图说和但被克里斯蒂娜制止。

☆ 虽然格蕾对克里斯蒂娜说自己会告诉谢博德不去手术，但克里斯蒂娜依然不原谅她，并讽刺格蕾靠和谢博德上床以及名医妈妈来获得机会。

戏剧目的：

☆ 强化人设：克里斯蒂娜极度渴望机会，快人快语。

☆ 克里斯蒂娜和格蕾矛盾升级。

☆ 克里斯蒂娜的嘲讽直戳格蕾的痛点，直指格蕾转变心态的过程中必须克服的两个问题。

情节 36：乔治线 + 次要病例

☆ 乔治将手术结果告诉沙维奇的家属，家属的失望让他心情沉重。

戏剧目的：

☆ 本集次要病例收尾。

☆ 人物心态转变：病人家属的失望让乔治心情跌入谷底。

情节 37：格蕾线

☆ 40 小时后，格蕾问谢博德是不是因为他们上过床才选她，提出要换克里斯蒂娜来手术，谢博德却认为格蕾更有参与手术的资格，肯定她在训练很少的情况下就救了凯利的命，让她不要因私人关系而放弃机会。

戏剧目的：

☆ 展现谢博德的幽默和公私分明。

☆ 人物心态转变：谢博德对格蕾参与手术资格的肯定是推动她摆脱疑惑、完成转变的第一剂强心针。

情节 38：格蕾线 + 乔治线

☆ 格蕾和乔治谈心，乔治担心自己辜负父母的期待，而格蕾则说她的母亲认为她不具备成为外科医生的素质。

戏剧目的：

☆ 展现人物状态和前史：乔治的父母期待他成为一名外科医生，但他因为遭受打击又想打退堂鼓；格蕾的母亲却认为格蕾不能胜任外科医生这个职业，她尚未克服母亲的阴影。

☆ 完成本集乔治线的收束：经历两次打击后，乔治信心受挫，但仍然相信自己能挺过去。

情节 39：格蕾线

☆ 亚历克斯找借口说自己太忙没注意那个术后发热的病人，韦伯让他说出病人术后发热的原因，亚历克斯记不起来。

☆ 格蕾准确说出了"5W"理论知识并对病人作出正确诊断，韦伯让亚历克斯按格蕾说的去做，夸格蕾身上有她母亲的影子。

戏剧目的：

☆ 通过和基本功很差的亚历克斯对比，再次展现了格蕾有扎实的理

论基础。

☆ 人物心态转变：格蕾终于反击了亚历克斯，并被鼓励说她身上有妈妈的影子，对一直活在妈妈阴影里的格蕾来说意义重大，是推动格蕾心态转变的第二剂强心针。

情节 40：格蕾线 + 主要病例

☆ 格蕾参与凯利的手术，通过格蕾的独白说明她意识到医生不仅仅是为了竞争职位，更是生死攸关的事业，下决心继续参与这场实习竞争。

戏剧目的：

☆ 展现人物状态：格蕾亲自参与手术，体会到手术的魅力，最终完成心态转变。

情节 41：伊泽贝尔线

☆ 伊泽贝尔犹豫要不要叫醒贝利来看检查结果。

戏剧目的：

☆ 本集伊泽贝尔线的收束，埋下伏笔：再次面对同样的困境，她可能作出不同的选择。

情节 42：格蕾线 + 克里斯蒂娜线

☆ 48 小时后，凯利的手术结束，克里斯蒂娜观看了手术过程，并找格蕾和好。

戏剧目的：

☆ 本集主要病例收尾。

☆ 展现克里斯蒂娜做事干脆、不矫情的性格，将本集内产生的人物矛盾在集内解决。

☆ 本集克里斯蒂娜线的收束：虽然还没有参与手术，但跟格蕾和好了。

情节 43：格蕾线

☆ 格蕾主动告诉谢博德自己感受到了手术的魅力。

戏剧目的：

☆ 展现人物状态：工作的魅力压倒了私人关系带来的尴尬，格蕾终于能够坦然面对谢博德。

情节 44：四位实习医生群像

☆ 四位实习医生终于结束第一轮值班，离开医院，通过格蕾的独白表达了她对伙伴们的喜爱。

戏剧目的：

☆ 完成本集四位实习医生人物关系的收束。

情节 45：格蕾线

☆ 格蕾去看母亲，告诉母亲自己决定做一名医生，并且要留下房子，再找几个室友。

☆ 格蕾的母亲得了阿尔茨海默病，不认识格蕾，也不记得自己从前的职业，格蕾拉起妈妈的手，告诉妈妈她曾经是一名外科医生。

戏剧目的：

☆ 交代格蕾母亲的现状：身患阿尔茨海默病，住在疗养院。

☆ 展现人物状态：格蕾已经下定决心要做一名医生。

☆ 以生活场景开头，也以生活场景结尾，首尾呼应。

☆ 为以后的剧情发展做铺垫。

通过我们细细捋清情节和戏剧目的，可以将《实习医生格蕾》第一集的叙事线索用以下图表表示：

第三章 好的开始——故事第1集

A线 格蕾	B线 克里斯蒂娜	C线 乔治	D线 伊泽贝尔	E线 事业
格蕾赶走谢博德。				初入SGH。
初遇（更衣室），格蕾、克里斯蒂娜、乔治三人性格各自凸显，口头引出第四人"模特"。				
四人小组集合见贝利，遭到贝利嫌恶，立五个规则，接来第一个本季重要病人凯利。				
分配给凯利做CT，负责凯利。 （四人争夺第一个协助手术的实习医生名额、埋下格蕾/克里斯蒂娜冲突伏笔）	分配去做实验。	分配去检查病人病情。	示好遭拒、被指令去做直肠检查。	格蕾被分配到监护负责凯利。
监护凯利，迷路遭嘲讽。（凯利埋怨，为找到病因埋下伏笔）	私下找贝利自荐协助手术。	扎针屡屡失败，伯克协助，乔治却冷言冷语、疑心遭伯克针对。		乔治检查沙维奇（第二个重要病人）。
四人齐聚（午饭聚餐形式），克里斯蒂娜趁格蕾不在吐露格蕾有传奇医学母亲、可能会得到更多关照的身份，谁知伯克前来宣布首个协助手术的实习医生是"学渣"乔治。				
格蕾、谢博德重逢，格蕾装作不识。		伯克告诉贝利他想杀鸡儆猴。		乔治协助阑尾切除术。
		手术失败，术中发愣被嘲"007"。		
凯利假出事，戏耍格蕾。				
			伊泽贝尔不会做中央静脉插管，"冒死"叫醒贝利。	

(续表)

A线 格蕾	B线 克里斯蒂娜	C线 乔治	D线 伊泽贝尔	E线 事业
亚历克斯言语羞辱格蕾；格蕾再遭凯利召唤以为又是恶作剧，间接导致凯利濒死；格蕾成功实施抢救。	克里斯蒂娜目睹格蕾呕吐。	乔治私自向家属保证托尼会痊愈。		凯利病情加重，并找不到病因。
二人合作找出凯利病因，克里斯蒂娜得知格蕾和谢博德关系；最终格蕾得到协助手术机会，二人产生矛盾。		沙维奇心脏受损过重死去，乔治亲口告知家属病人死讯。	托尼死去。	
格蕾知道自己真正被选中的原因后决定参加手术；亚历克斯久治手下病人不愈，格蕾背出"5W"治疗病人。				凯利手术成功，亚历克斯因此在第二季被划归到贝利组。
格蕾和克里斯蒂娜和好，和谢博德关系缓和。				
格蕾看望阿尔茨海默病母亲；自此五人小组成立。				

通过这个表格，我们能清晰地看到第一季的叙事线索。在故事进行中，编剧通过不断展示的人物性格构架起了交织的叙事线索，使得在医院实习医生大环境中的人物关系进行纠葛。而其塑造的生动人物形象，是该系列剧集得以拍摄十年（十季）的根本原因。

第四节　戏剧冲突开场：《白色巨塔》

日剧《白色巨塔》改编自山崎丰子的同名小说，于 2003 年 10 月 9 日首播，该剧讲述了浪速大学医院的医疗事故和外科教授选举的贿赂事

第三章 好的开始——故事第 1 集

件,揭露了医学界尔虞我诈、争权夺利的黑暗面。财前五郎和里见修二是同期实习的医师,财前通过贿赂、拉帮结派等手段,几经波折,最终获得了第一外科教授的职位;而他的同期,第一内科助教授里见则是一位实事求是、热心研究的医师,他把病人的心态视为最重要的,认为与病人之间的交流是不可或缺的。不同性格、不同选择、不同目标让两人走上了截然不同的道路,位高权重的财前在梦想即将实现之际,却发现高处不胜寒,悲剧也在此时上演。

《白色巨塔》的第一集从浪速大学医院第一外科助教授财前五郎的登场开始。财前五郎是一位技术高超、前途无量的年轻医师,他凭借成功为大阪府知事鹤川切除食道肿瘤被媒体赞誉为第一外科的新锐权威,引起了其恩师兼上司第一外科教授东贞藏的强烈不满。而第一内科助教授里见修二是一位实事求是、热心研究的医师,他对第一内科教授鹈饲良一的诊断提出了异议,认为病人小西绿不仅患有胃癌,很可能还并发了胰腺癌,这一想法却受到鹈饲的取笑。第二天东教授的总巡诊开始了,尽管他还有一年就要退休了,但手握生杀大权,他的投票对下一任教授人选极为关键,而他故意当着所有医师护士的面斥责了财前。晚上东教授和鹈饲密会,讨论由谁继承教授职位的问题,东教授坦言对此很烦恼,他认为财前野心太大,鹈饲则说里见空有理想、不懂得变通,并建议东教授按自己的喜好厌恶选择。里见坚持认为自己的诊断没有错,于是来找财前帮忙,财前经过检查,发现小西的确可能患上了胰腺癌,面对有利于晋升的难得病例,财前决定瞒着东教授为其动手术。但在得知是鹈饲漏诊了小西的病情时,财前出于前途考虑,决定放弃为小西动手术。

在《白色巨塔》的第一集叙事中,聚焦了以下三个剧作目的:

1. 主要人物登场,介绍人物的性格、身份等信息,交代人物关系。
2. 建构三组不同维度的矛盾。
3. 介绍主要病例与次要病例。

而以上三个剧作目的又是通过不断递进的人物信息推进矛盾的搭建。

我们通过剧作拉片可以看到：

情节1：一段蒙太奇+主人公财前五郎登场+东贞藏、鹈饲良一出场

☆ 财前五郎在办公室无实物演练手术操作过程（从背后拍摄），手术室的医生们在为手术做准备，医院大厅的记者们在为新闻发布会做准备。

☆ 东贞藏、鹈饲良一等人进入手术观摩室，所有人站起来鞠躬示好，院长担忧手术出意外，鹈饲表示财前的技术毋庸置疑，东教授反应冷淡。

☆ 财前演练的手术结束，此时镜头才拍到他的面部表情。

戏剧目的：

☆ 交代故事发生的情境，一场备受瞩目的手术即将开始。

☆ 主人公财前登场，通过视听语言营造神秘感，为之后人物的正式亮相做铺垫。

☆ 东贞藏、鹈饲良一出场，就交代出他们在医院中的身份地位，分别是第一外科和第一内科的教授，备受他人尊敬。

☆ 通过鹈饲的台词从侧面塑造财前人设：手术技术高超。

☆ 冲突设置：东教授微妙神情为他与财前之间的矛盾冲突埋下伏笔。

情节2：主人公里见修二登场+财前正式亮相

☆ 东教授等人看时间，手术室的几名医生看到这一幕后进行眼神交流，派资历最浅的柳原弘去找财前。

☆ 一名医生从办公室出来（脚上穿的拖鞋），柳原从手术室出来，跑到第一外科医局后发现里面空无一人。

☆ 里见修二从门外走进来，他也是来找财前的，柳原略显不耐烦地回复他，出门时着急踩了里见一脚。

☆ 手术时间到了，东教授询问财前怎么还没到，正当手术室的人准备解释之际，财前走进手术室，立即进入手术状态。

戏剧目的：

☆ 展现出医院是一个讲究按资排辈的地方，为之后的权力斗争做铺垫。

☆ 主人公里见登场，塑造人物形象：穿拖鞋的细节反映出他是一个较为朴实的医生，被柳原踩到脚却没有发难则表现了他性格宽厚，不是斤斤计较之人，但同时也说明他在医院并没有受到应有的尊重。并为他之后发邮件联络财前探讨病例埋下伏笔。

☆ 财前正式亮相，塑造人物形象：非常专业。

☆ 冲突设置：东教授的微表情再次表现他对财前不满意。

情节3：交代手术信息 + 展现里见形象

☆ 佃友博小声跟财前报告东教授等人前来观摩，财前没有听完直接宣布手术开始，每一步操作都如同他之前演练过的那般。

☆ 里见得知财前去给大阪府知事鹤川幸三做癌症手术一事，护士龟山君子认为知事宣布患癌消息可能是算计好的，柳原得知里见是第一内科助教授。

☆ 一位上了年纪的老奶奶向里见表示谢意，里见看到记者占着医院的座位导致病人没处坐后，上前提醒记者。

戏剧目的：

☆ 强化财前人设：对手术上心、非常专业；展现人物性格：冷静、做事干脆利落、略有些自大。

☆ 冲突设置：财前打断佃的报告也暗示观众他与东教授之间存在矛盾冲突。

☆ 交代手术信息，凸显手术的重要性，通过龟山的猜疑反映出政界的钩心斗角，影射医学界亦充满权力斗争。

☆ 交代里见的身份职位信息，交代里见与财前是同期实习医生的关系。

☆ 展现里见形象：备受病人的尊敬，十分关心病人。

情节4：树立财前人设 + 明确东教授与财前之间存在矛盾

☆ 手术持续了一个小时，医生和教授们都有些疲惫，财前发现癌细胞已经蔓延到了大动脉，其他医生询问是否叫心脏外科的医生来，财前决定按照原手术计划切除。

☆ 财前让佃夹住大动脉，佃过度紧张手抖松掉了咬合夹，血液喷溅，手术室一时场面失控，教授们焦急起身观望。

☆ 病人情况危急，财前有条不紊地处理，在稳住了病人的情况后，再让惊魂不定的佃夹住大动脉，并说出："你一旦失误，病人就会死，但死的并不是你。"

☆ 教授们纷纷夸赞东教授培养出如此优秀的接班人，东教授却不以为意。

☆ 里见悉心为病人听诊。

☆ 手术顺利结束，财前与东教授对视，意味深长。

☆ 出剧名《白色巨塔》。

戏剧目的：

☆ 树立财前人设：手术技术高超、遇事冷静沉稳、极为自信、极具野心。在佃失误后，财前仍选择让他来完成上次失手的操作，这种有异于常人思维的行动凸显了财前人设的独特性。财前是一个极为理性和自信的人，也深谙应该如何培养医生。财前对佃说的那番话也表明了他的行医理念，与里见的行医态度形成强烈对比，进一步强化了财前的人设。尽管财前看起来冷漠自大、缺乏人文关怀，但不可否认的是他仍然具有极大的人物魅力。

☆ 给财前设置难题，增强故事的波折度与可看性。

☆ 交代人物关系，东教授是财前的老师。

☆ 冲突设置：明确交代出东教授对财前心存不满，众教授的夸赞让

他感到不快，为之后他与财前冲突矛盾的爆发埋下伏笔。财前与东教授最后的对视亦表现出这对师徒并不像表面这般平静。

情节5：加剧财前与东教授的矛盾冲突＋交代财前的家庭关系＋财前又一出场

☆ 里见为小西绿做检查，病人担心是胃癌，里见耐心解释。

☆ 新闻发布会上，东教授的发言被记者打断，记者提出让财前来回答问题，东教授将话筒让给财前，财前声明自己是在东教授的领导下顺利完成手术。在被问到手术时间缩短时，院长接过话筒说这归功于财前技术的高超，而非发生了医疗失误。财前保证知事术后会恢复得很好，引来了东教授的侧目。

☆ 财前的岳父财前又一守在办公室的电视前看新闻发布会，妻子财前杏子也看到了财前的采访。岳父非常高兴，认为财前接任教授一职稳了，杏子替父亲整理假发。

戏剧目的：

☆ 强化里见人设：工作认真、关心病人、有同理心。

☆ 强化财前人设：极度自信，懂得为人处世。

☆ 冲突设置：发布会上东教授的面子被财前抢去，尽管财前有示尊敬，但不足以平息东教授内心的不快，也加剧了他与财前之间的矛盾冲突。财前此时出于自信对术后恢复效果做了保证，成为冲突爆发的直接导火索。

☆ 财前又一和财前杏子出场，交代岳父的身份是产科医院院长，提示观众财前是上门女婿。

☆ 交代人物关系，岳父对财前显然十分满意，也十分关心他能否接任教授一职。相比之下妻子的反应略显平淡，反而更关心自己的妆貌，说明夫妻之间可能存在不和。

☆ 制造喜剧效果。

情节6：展现财前在医院的地位和他的目标

☆ 众人在第一外科医局庆祝手术顺利，佃向财前表示对手术失误的歉意，财前自掏腰包犒劳众人。

☆ 第一内科的竹内进门时与财前相遇，竹内、柳原看着财前的背影满脸崇拜。

☆ 财前回到自己的办公室时，经过东教授的办公室（对两人门上名牌的特写镜头）。

戏剧目的：

☆ 制造喜剧效果。

☆ 展现财前形象：为人处世很有一套，与下属相处融洽。通过竹内、柳原的反应从侧面塑造财前人设：在整个医院都很有名气，备受瞩目与尊敬，是医生们努力看齐的榜样。也与他们对里见的态度形成对比。

☆ 通过名牌特写镜头的对比，点明了财前此时的目标是想要成为下一任教授。

☆ 冲突设置：基于财前自身的性格，他的技术、他的自信、他的野心，对于还未退休的东教授而言是一种威胁。这场戏虽然东教授并未出场，却表现出两人之间隐隐的对峙与交锋。

情节7：交代人物关系

☆ 岳父给财前打电话，恭喜他教授一职稳了，请他下班回家庆祝，财前借口要跟同事聚餐婉拒。

☆ 财前收到里见的邮件，希望征求他的意见为病人看诊，财前默默删掉里见的邮件。

戏剧目的：

☆ 说明财前与岳父、妻子之间并不像表面那般和谐。

☆ 表现财前对里见的态度，有些看轻对方。

情节 8：树立里见人设

☆ 里见向鹈饲报告了自己对小西病情的诊断，被鹈饲取笑想太多了。

☆ 竹内得知里见准备为小西安排核磁共振，并叫他一起去外科征求意见。竹内认为这是与鹈饲唱反调，里见则强调治疗胰腺癌就是与时间赛跑。

戏剧目的：

☆ 强化里见人设：坚持自己的判断，不放过任何一丝问题；对病人负责，专注于病情，不甚在意医院的人情世故。

☆ 冲突设置：里见对小西病情的重视让他不断求证，而这是对鹈饲权威的一种挑衅。

情节 9：交代人物关系 + 花森庆子出场

☆ 财前来到情人花森庆子家，两人调笑间花森说大出风头的人会被打压，财前自信地认为那是没本事的人。

戏剧目的：

☆ 花森庆子登场，交代她与财前是情人关系，财前已婚出轨，他的岳父和妻子是否知情则留下悬念。

☆ 强化财前人设：非常自信。

情节 10：东教授与财前的矛盾冲突爆发

☆ 以财前为首的众医生步履匆匆，神情紧张地迎接东教授，东教授总巡诊开始。

☆ 龟山通知病人总巡诊开始，看到病人的床上放着一本报道财前的杂志，照片上财前占据画面中心位置，而东教授的脸被截掉一半，龟山连忙将杂志收起来。

☆ 财前汇报病人在上家医院拖了一年都没有诊断出来，东教授却说这并不能算作是财前的功劳。

☆ 走出病房后，东教授指责财前昨天的手术过于粗暴，不应该一味追求速度，而不考虑病人的体力，且保证病人会恢复得很好过于轻率。财前为自己辩解，遭到东教授更严厉的斥责，提醒他不能有技术就忘乎所以。财前鞠躬道歉，转身看到里见。

戏剧目的：

☆ 冲突爆发：财前对病情的表达直接点燃了东教授对财前的不满，并当众斥责，两人之间的矛盾彻底爆发。

情节11：强化财前人设 + 交代人物关系

☆ 里见请财前诊断小西的病情，财前表示今天有采访，并要为VIP病人看诊，只能明天再看小西的病。

☆ 里见关心财前，财前表示出对东教授的不屑。

戏剧目的：

☆ 强化财前人设：要强、自信，这种性格也导致了他在听到东教授要另择他人接替教授一职时情绪的爆发。

☆ 交代人物关系，两人之间的关系非常微妙，他们对彼此非常了解和坦诚，财前可以直白地跟里见表达自己对东教授的想法。

情节12：交代东教授的家庭关系 + 东佐枝子出场

☆ 东教授的女儿东佐枝子看到杂志的报道，连忙将杂志收起来。

☆ 东教授关心女儿的婚事，佐枝子提出希望未来的丈夫不是医院医生，希望他不是在竞争中迷失自我的人，并提到了过世的兄长。

☆ 东教授的妻子东政子从红花会回来，拿杂志质问东教授为什么他的脸被截掉了一半，东教授无言以对离开家门，妻子念叨不停。

戏剧目的：

☆ 交代东教授的家庭关系，佐枝子的话暗示东教授的长子是因为在竞争中迷失自我、不懂得输而过世。

第三章 好的开始——故事第1集

☆ 冲突设置：杂志的报道、妻子的指责、财前的野心以及东教授自己也不想对权力放手，这种不快、压力和欲望都转移到了对财前的不满上，让他起了心思另择接班人，加剧两人之间的嫌隙。

情节 13：交代财前的目标

☆ 财前赴岳父的约，两人打火机的特写镜头。

☆ 岳父希望财前当上教授，替他实现他没有完成的梦想，认为人的终极欲望就是名誉，并将自己的名贵打火机给了财前。

戏剧目的：

☆ 交代人物关系，通过打火机的对比表现出两人此时的经济状态悬殊，岳父虽有钱但无名，因此对名誉执念很深。

☆ 交代财前想要当上教授的原因：这是他的追求，也是他岳父给他的压力，他已经陷入竞争，绝对不能输掉。

情节 14：建构财前与东教授之间的矛盾冲突

☆ 东教授约见鹈饲，提出想让里见接任教授。

☆ 老板娘出场，竟然是花森庆子。

☆ 财前和岳父进店，见到东教授和鹈饲后，双方都十分惊讶。

☆ 岳父恭维两位教授，花森为众人准备酒，财前借口接到医院的电话暂时离开。

☆ 而电话实则是花森打来的，提醒他也许当不成教授了。财前跟花森讲出真心话，自己拦下了所有费力不讨好的杂活，如果当不上教授谁会傻乎乎地当助教。

☆ 财前在天台发泄怒气，狠狠踢了垃圾桶一脚。

戏剧目的：

☆ 冲突设置：明确交代东教授对财前心存不满。并交代鹈饲对里见的不懂得变通也心存不满。

☆ 交代花森庆子的身份和前史，阿拉丁酒吧的老板娘，曾经从女子医大退学，她深谙医院里的种种阴暗面。

☆ 交代人物关系，财前能够直接跟花森说出自己内心的真实想法，说明对花森极为信任，而花森也是懂他的。

情节 15：展现财前形象

☆ 岳父说出财前靠助学贷款上大学时，财前回来，花森暗中拉了他一下手，以示安慰。

☆ 财前说医院是一个公平的地方，与岳父一唱一和称赞医院对所有人的一视同仁，财前说出东教授是他职业生涯上的父亲，引众人侧目。

戏剧目的：

☆ 交代人物前史，财前之前的家庭条件并不是很好，也反映出财前一路走到今天的不容易。

☆ 展现财前形象：有城府，态度可以发生一百八十度转变，必要时亦能谦卑有礼。

情节 16：强化里见人设 + 对比财前、里见与家人相处

☆ 小西担忧病情，里见温柔解释，缓解小西的恐惧。

☆ 竹内因为不想与鹈饲为敌，拒绝参与小西的病情诊断。

☆ 里见回到家中，孩子已经退烧睡着了，里见周日无法去看孩子的运动会，妻子里见三知代承诺会录下来，夫妻二人相处十分温馨。

☆ 财前回到家后，妻子已经睡了，偌大的房间财前却只能坐在椅子上休憩。

戏剧目的：

☆ 强化里见人设：认为安抚病人的情绪、与病人沟通是非常重要的；专注于病情，而非医院的人情世故；对病人很上心，为此甚至都没有陪伴妻子和孩子的时间。

第三章 好的开始——故事第1集

☆ 冲突设置：里见留心病人的心理承受能力，因此选择向小西隐瞒真实病情，为之后他与财前因行医理念、处理方式不同而产生的矛盾冲突做铺垫。

☆ 冲突设置：竹内的退出、里见对小西病情的执着也为里见和鹈饲矛盾冲突的爆发埋下伏笔。

☆ 财前、里见与家人的相处形成对比。里见的妻子很支持里见，他的精神世界很健康、富足；财前虽拥有物质财富，但妻子并不理解他，他的内心很孤寂，也解释了他为什么会找情人。

情节17：交代财前想要当上教授的原因

☆ 财前问候母亲，给母亲寄生活费，告诉母亲他来年就能当上教授，母亲告诉他不用如此拼命，她已经对他感到非常自豪，财前却说他是为了自己才如此拼命。

戏剧目的：

☆ 交代财前的家庭信息，出身贫寒，母亲还生活在农村。

☆ 展现财前形象：孝顺母亲。

☆ 交代财前想要当上教授的原因：既是为了自己的理想，也是为了让母亲过上更好的生活。

☆ 冲突设置：当上教授已经成为财前的一种偏执，这种偏执也导致了日后他与东教授矛盾的升级。

情节18：强化人设＋对比财前、里见对待病人的方式

☆ 财前为小西看诊，面露微笑，手上演练手术操作，小西是极为难得的罕见病例，两人肯定对方的医术。

☆ 里见告诉财前，他还没有告诉小西她患有癌症的消息，拜托财前慎重处理。

☆ 财前在检查完之后直接告诉小西她的真实病情，并说多亏里见才

能及时发现，引起小西一家的恐惧。财前向小西承诺亲自主刀做手术，保证一定会将病灶完全切除。

戏剧目的：

☆ 强化财前人设：有野心，极为自信，面对一个有助于他当选教授的、极为难得的病例，他非常激动。

☆ 强化里见人设：重视病人的心理承受能力。

☆ 冲突设置：财前对待病人和里见有着截然相反的处理方式，为两人之后因不同的行医理念而产生的矛盾冲突爆发做铺垫。

情节19：里见与财前的矛盾冲突爆发

☆ 里见追问财前为什么要告诉小西她的真实病情，两人在这个问题上看法截然不同。

☆ 里见说医生不是神，和病人一样都是人，财前则说尽快手术治疗更重要。

戏剧目的：

☆ 冲突爆发：里见与财前因行医理念不同产生的矛盾冲突爆发。

☆ 强化财前人设：极具野心、目标明确、极度自信、缺乏同理心。

☆ 强化里见人设：有同理心、重视病人的心理承受能力。

情节20：强化里见人设＋鹈饲与里见之间的矛盾冲突爆发

☆ 鹈饲收钱。

☆ 里见不顾得罪鹈饲指责他漏诊的后果。向鹈饲报告小西可能并发胰腺癌。

☆ 小男孩叫住里见。

戏剧目的：

☆ 展现鹈饲形象：向利益看齐。

☆ 强化里见人设：关心病人，对病人负责，专注于病情，哪怕是面

对教授也敢于直言。

☆ 冲突爆发：里见病情的较真对鹈饲而言是对他权威的挑战。

情节 21：强化人设 + 冲突设置

☆ 佐枝子给父亲送西装，看到财前在东教授办公室申请提前一例手术。

☆ 财前说明小西情况，隐瞒早期胰腺癌症状，态度恭顺，为报道一事向东教授道歉，让东教授不好发作。

☆ 东教授说出一直在暗中提拔财前接任教授。

☆ 佐枝子转身离开。

☆ 佐枝子与里见两人初遇，里见在陪小男孩踢球。

戏剧目的：

☆ 强化财前人设：有野心，与东教授已有异心，所以选择隐瞒。

☆ 冲突设置：财前和东教授内心对彼此都有不满，但碍于情面和财前的态度仍维持了一个表面上的和谐，实则暗流涌动。

☆ 展现佐枝子对里见的欣赏，符合她对另一半的理想。

☆ 强化里见人设：备受病人喜爱，与病人相处融洽。

情节 22：财前、里见两人行医理念的对比

☆ 财前得知鹈饲是漏诊小西病情的医生，决定不做这场手术，担心鹈饲去跟东教授告状，自己接任教授一事不稳，未来在医院也很难混。

☆ 里见则认为医生应该为了病人的生命全力以赴，财前从里见手中夺回烟，用岳父送他的高档打火机点燃，并说出医生不是神。

戏剧目的：

☆ 冲突设置：财前、里见两人行医理念的对比。

第一集的剧作充分搭建起了**财前与东教授、财前与里见、里见与鹈饲三组矛盾冲突：**

人物关系	财前与东教授 （下级 vs 上级）	财前与里见 （外科 vs 内科）	里见与鹈饲 （下级 vs 上级）
冲突核心	【利益冲突】 财前：想接任第一外科教授的职位； 东教授：对教授人选另有打算。 （财前锋芒渐露，对东教授造成威胁。）	【理念冲突】 财前：以个人利益为先； 里见：以病人安危为先。	【职级 + 理念冲突】 里见：实事求是，以病人为中心，无视医院的人情世故； 鹈饲：不满里见挑战他的权威。

在第一集矛盾搭建的基础上，接下来的故事才能够展开，这就是以戏剧矛盾冲突进行第一集开场的实例。

第五节　并行人物线的第一集登场：《我们这一天》

《我们这一天》（*This Is Us*）是美国全国广播公司于 2016 年 9 月 20 日首播的家庭类电视剧。它讲述了丈夫杰克和妻子瑞贝卡以及他们的三个孩子——双胞胎凯文、凯特和黑人养子兰德尔在四十多年间发生的家庭故事。每一季以主角们新一岁的生日作为起点，展开描写他们在人生不同阶段的不同境遇。

在该剧第一季的第一集里，故事开场便为我们展现了 4 个一起过 36 岁生日的人，但观众并不清晰他们间的具体关系。在接下来的剧情里，编剧需要解决的问题是：

1. 五个主要人物登场。

2. 每个人物面对的不同困境以及转变。

3. 五个主要人物之间的结合点（结尾展现）。

第三章 好的开始——故事第 1 集

这一集主要有 4 条相对独立的情节链条：杰克的妻子提前分娩，然而他们却失去了第三胎，在医生的开导下，杰克看到当晚被扔在消防站的弃婴并决定收养他；凯特的生活深受过度肥胖的影响，从体重秤上摔下来后痛下决心要减肥，而在互助会上她认识了托比，两人互生情愫；凯文是靠展露自己的好身材来赚钱的喜剧演员，但他再也无法忍受出演无脑剧集，在片场他愤然罢演，情绪失落的他找到妹妹凯特寻求安慰；兰德尔找到了自己的生父，虽然对其感情复杂，但当兰德尔得知对方身患癌症后，他决定将生父留在家里一起居住。

直到在最后一个段落里，观众才恍然大悟：兰德尔就是当初从消防站外捡来的弃婴，他和凯特、凯文正是杰克夫妻最后带回家的三个孩子，这个故事讲述的不仅仅是 4 个同一天过生日的人在 36 岁时的人生状态，也是一个五口之家从"过去"到"现在"的历史。通过该剧第一集的拉片，我们可以看到《我们这一天》呈现出多线并行的叙事结构，不同性格的人物面临着各自具体的困境，他们因此展开一段段相对独立又相互影响的故事线索。

凯特实际上是一个非常想要被重视的人，她的暴饮暴食和童年时期在家庭中争夺注意力有关。兰德尔从小被他爸爸抛弃，他极其想要融入家庭，所以从小他就会对自己格外严格要求，他当下所有问题的根源就在于他的父亲。这些都是第一集所呈现出的人物状态和人物矛盾。至于美男子凯文，他不愿意自己作为男色被观众消费，但其实他从小就是靠着自己出众的样貌博得家庭地位。在这个不同人物线索登场的第一集里，凯特无法控制她的体重，并不是因为她单纯的无法控制自己吃东西，她无法控制自己吃东西的根源在她的童年。所以凯特需要参加减肥俱乐部，需要去结交一个男朋友，这个过程是她获得自信的过程，而不是说从表面上把体重降到多少，真正拯救凯特的是她的内心。《我们这一天》呈现了一个精彩的故事结构，虽然是四个完全不同的人物性格，但人物性格的根源都在其童年。他们每一个人的痛苦，和他们现在的这种

网络剧 剧作基础教程

《我们这一天》故事结构

对自己的不可控，都可追究到他们的童年。而现实和童年交相呼应的故事线完美地展现了三个主人公各自的痛苦及其成因。

所以这部剧的第一集虽然有四条线索，但其本质讲的都是一件事，就是每一个人面对自己，面对自己痛苦成因并战胜自我的过程。

虽然我们会看到很多剧集都在第一集展示不同的叙事线索，但重要的是，这些线索必须紧紧围绕在一个主题之下，之间的连接越紧密，也就意味着越成功。比如美剧《致命女人》，该剧也是不同的线索，不同的人生轨迹，甚至不同的时空。但因为都发生在一栋房子里，且都是"杀夫"这一主题，就使得松散的结构显得紧密有序，能够成为一个高概念的剧集。

从第一集展示的剧情来看，《我们这一天》展示出的就是一个：人如何在成年后与自己和解，如何对抗"我们身体里面已经成为既成事实，让我们形成肌肉记忆，但是又阻碍我们进步"的东西，以获得救赎的故事。

第六节 大事件群像登场的开场:《警察荣誉》

《警察荣誉》（前面已有简介）的第一集围绕八里河派出所即将迎来四个新人入职这一主要事件展开，采用所长王守一的视角展示出八里河派出所的整体氛围，利用所长王守一和老警员的相处过程描绘老警员的性格，通过王守一和四位新警员不同的初见场面展现四位新警员不同的人物个性。八里河派出所的主人公悉数登场，每个人的性格鲜明立体，为之后各个人物在八里河派出所可能建立的人物关系及发生的故事做铺垫。

第一集中，一共登场了近十个主要人物。我们从这一集的拉片来看一下人物是如何依次登场并凸显出典型性格的：

情节1：所长王守一出场

☆ 开篇一镜到底展现八里河派出所周边的环境。

☆ 王守一出场的时候便是针对八里河派出所的群众满意率和四个新人的到来和宋局讨价还价，被宋局四两拨千斤地驳回了。

☆ 宋局提出要到场参加八里河派出所的新人欢迎仪式，王守一非常开心。

戏剧目的：

☆ 通过长镜头展示了八里河派出所的地理位置：城乡接合部，为八里河群众满意率低这件事奠定基础。

☆ 所长王守一在工作场合中出场，交代他的工作环境：基层派出所，同时通过和领导对话、安排工作等情节初步表现其圆滑世故、经验老到的性格。

☆ 初步交代四个主角人物的基本情况和特征：下基层"镀金"的北大硕士、烈士之后、垫底进来的搭头儿和警校毕业生，为人物未来发展留下悬念。

情节2：老一辈警察的群像初示

☆ 所长王守一紧张地交代手下好好打扫卫生准备迎接局长，在经过整个警察局的过程中，他遇见了其他主要人物。

☆ 程浩安慰所长让他放心，自己一直盯着准备工作，又在所长的授意下赶往接警大厅为宋局的到来做准备。

☆ 蹲守一天一宿的陈新城急匆匆地准备下班，在王守一的劝说下不情不愿地留下来参加新人欢迎仪式。王守一提到让他在新人里挑个徒弟的时候，陈新城满是震惊地不赞同所长的主意，想跟王守一就这件事继续掰扯。

☆ 王守一向张志杰询问工作情况，张志杰表示自己看了一夜偷尿不湿的监控视频，语气中并没有不耐烦。

第三章 好的开始——故事第1集

戏剧目的：

☆ 三位主要的老一辈警察人物出场，通过他们和王守一相处时的姿态、反应、台词初步揭示人物工作内容和性格：程所工作认真负责，心思细腻，是所长的好帮手；陈新城对除工作之外的事情积极性不高；张志杰性情温和有耐心，他负责的基层工作繁杂琐碎。

☆ 通过所长和下属的交谈进一步展现出八里河派出所和谐的氛围。

情节3：主要人物李大为出场

☆ 李大为在前往八里河派出所的公交车上，同车有位老奶奶带的孩子哭闹不休，老奶奶对孩子的态度以及奇怪的举动引起了周围群众和李大为的注意，大家都怀疑老奶奶是人贩子。

☆ 李大为维持现场秩序，表明自己的警察身份，欲带老人小孩下车等警车过来，让乘客们正常上班。

☆ 李大为被司机要求出示证件，因为自己是见习警察没有证件而被群众怀疑是假警察，公交车上再次一片混乱。

戏剧目的：

☆ 交代李大为见习警察的身份，通过其行为表明他具有一名警察的基本素质：机敏正义，在关键时刻会挺身而出。

☆ 初步展现李大为热心肠、善良正义但经验不足的形象。

☆ 公交车上最后又是一片混乱为李大为在欢迎仪式迟到埋下伏笔。

情节4：主要人物赵继伟出场

☆ 王守一到院子里视察卫生情况，看见赵继伟挥着笤帚在扫地，活干得特别卖力，后背的衣服已经被汗水浸湿了。

☆ 王守一把赵继伟认成了临时工，在教导员的介绍下，赵继伟和所长王守一见面，赵继伟十分激动，王守一笑眯眯地和赵继伟握手。

戏剧目的：

☆ 通过赵继伟第一天上班就主动干活的表现以及他朴素的穿着、见领导时恭敬的姿态初步展现赵继伟踏实肯干、"眼里有活"的朴实形象。

情节5：主要人物夏洁出场

☆ 所长和赵继伟握手的时候，程所带着夏洁过来。所长和教导员亲切地问候夏洁，所长和夏洁亲切握手，表示会按照夏洁妈妈的嘱托好好关照她。

☆ 王守一安排程所成为夏洁师父，引出夏洁父亲曾是程所师父的渊源。

☆ 王守一让程所带着夏洁在所里转一圈，赵继伟在旁因感到被忽视而不知所措，急于向程所自我介绍。

戏剧目的：

☆ 介绍了夏洁身份的基本信息：烈士之后，她父亲和所长等人相识，再以妈妈打过电话交代暗示其父已牺牲。

☆ 通过夏洁在所长说好好关照时的反应表明她不是很想被特别关照，初步展现她要强、渴望独立的性格特征。

☆ 通过赵继伟在一旁的反应表现其急于表现自己，进一步强化赵继伟有些好表现的性格。

☆ 所长等人对待夏洁和赵继伟的态度形成鲜明对比，侧面反映出赵继伟没有什么身份背景。

情节6：李大为和陈新城产生人物关系

☆ 派出所接到报案说八里河公交站疑似有人贩子，陈新城带人出警，所长嘱咐最好就地处理，尽量别往回带。

☆ 所长忧虑离宋局到场的时间越来越近，还有两个新人没有来。

☆ 陈新城和李大为因人贩子一案相遇，李大为特别自来熟地跟陈新

城套近乎，但遭到了陈新城的冷漠相待。

戏剧目的：

☆ 通过新城出警解决人贩子一案的情节将主要人物李大为和八里河派出所联系起来，使主角的出场更有层次。

☆ 展示李大为开朗乐观、自来熟的性格特点。

☆ 李大为的主动热情和陈新城的冷漠嫌弃形成对比，为之后李大为和陈新城的人物关系发展做铺垫。

情节 7：*所长线*

☆ 所长着急还有两个新人未到，交代教导员电话联系，同时引出另一主要人物：杨树。

☆ 警员就徐家男孩要放出来一事询问所长处理办法，王守一计上心头设下一计，故意想把难题摆给宋局看。

☆ 宋局到场，还有两个新人没来，王守一上一秒还在满面愁容地焦虑新人迟到，下一秒就提起笑脸去迎接宋局。

戏剧目的：

☆ 展现因为新人迟到，所长焦头烂额的工作状态。

☆ 放人情节为之后引出乔家徐家一案埋下伏笔。

☆ 王守一瞬间一连串的情绪变化，坐实了他"变脸王"的人设。

情节 8：*主要人物杨树出场*

☆ 杨树是和宋局同车到八里河派出所的，宋局介绍了杨树的学历背景：北大法学硕士。

☆ 所长对杨树表现出前所未有的热情，亲切地称呼杨树为博士。

☆ 宋局催促开始新人欢迎仪式，所长告诉局长搭头儿李大为还没到。

戏剧目的：

☆ 介绍杨树学霸身份，通过其姿态、反应初步展现杨树的书生气，

为之后该特质影响其行为选择做铺垫。

☆ 杨树和宋局同车前来，暗示杨树的身份背景不一般，和前面的情节相呼应。

☆ 点明宋局和八里河的关系：宋局曾经在八里河派出所工作。

情节9：李大为到达八里河派出所

☆ 李大为坐着警车和陈新城到达派出所报道，王守一匆匆赶过去问情况，陈新城解释可能是一场误会。

☆ 李大为管所长叫哥套近乎，但王守一根本不吃这一套。

☆ 王守一安排陈新城先把人带到调解室，再赶快回来参加新人欢迎仪式。

☆ 王守一先是低声警告李大为一切等新人欢迎仪式结束再说，下一秒就亲昵地拉着李大为向宋局介绍李大为上班第一天就抓了人贩子的"壮举"。

戏剧目的：

☆ 强化李大为自来熟的热血青年人设，表现其积极的工作态度。

☆ 丰富王守一的性格：对李大为的态度变化展现出王守一拎得清事情的轻重缓急，在宋局面前提起李大为抓人贩子的举动实则是在替迟到的李大为解围，体现出王守一的善良。

☆ 通过王守一的"变脸"，喜剧效果拉满。

☆ "可能是一场误会"为后续情节埋下伏笔。

情节10：新人欢迎仪式

☆ 新人欢迎仪式开始，四位见习警员到齐。

☆ 宋局含泪向众人介绍夏洁的爸爸是八里河前所长夏俊雄，在十年前为救自己而牺牲，所长承诺会保护好夏洁。

☆ 宋局讲话，点出八里河派出所群众满意率全市倒数和所长明年即

将退居二线两大信息。

戏剧目的：

☆ 完整交代夏洁作为"烈士之后"的背景，通过其神态反应再度暗示其不愿被特殊关照。

☆ 给出夏洁身份信息后，为接下来其在所里受到特殊对待埋下伏笔。

☆ 主角团主线任务诞生：八里河派出所群众满意率要上升。

情节11：乔家徐家因纠纷争大闹派出所

☆ 宋局长正在批评八里河派出所的群众满意度，一场不可能"满意"的纠纷出现。

☆ 乔、徐两家在派出所大打出手，场面混乱，所长紧急控场，宋局一怒之下要求全部拘留。

☆ 王守一借这个机会和宋局吐苦水，却被宋局戳穿了他的计谋。宋局让王守一好好培养新人，王守一答应并保证下季度进百强。

☆ 王守一再次和宋局确认杨树的来历，得到宋局只是顺路的答案。

戏剧目的：

☆ 初步展现派出所日常鸡飞狗跳的工作状态，说明基层工作的困难。

☆ 乔家人能大闹派出所是王守一之前处理事情时刻意留下的缺口，展现出王守一狡猾的一面，他想在宋局面前为八里河派出所排名低找借口。

☆ 展现出王守一和宋局关系亲密，宋局对王守一很是了解。

☆ 王守一的人物塑造至此完成，"进百强"目标明确。

☆ 反复打探杨树来历，展现出王守一为人圆滑城府深。

情节12：公交车人贩子乌龙事件完结

☆ 李大为尚不知人贩子为误抓，赵继伟向李大为打听抓人贩子的事，杨树和李大为就警察是否该和稀泥的问题产生不同意见。

☆ 李大为吐槽八里河派出所的水平，结果王守一就站在他背后，李大为急中生智给自己铺台阶。王守一告诉李大为抓错人了，让他去调解室给家属道歉。

☆ 陈新城在调解室苦口婆心地劝解，但孩子父亲咄咄逼人，李大为委屈地辩解差点激化矛盾。所幸孩子母亲明事理感谢警察的认真负责，王守一帮李大为顺利地化解了这一场纠纷。

戏剧目的：

☆ 通过这一情节真实地展现出基层民警在处理纠纷时的工作情况。

☆ 侧面展现各个人物的性格和观念：李大为能及时给自己铺台阶，表现出他反应快、情商高的特点，他在调解室里为自己辩解时又表现出他想法冲动、做事直接，此时尚不懂得基层工作的真谛是化解矛盾；赵继伟羡慕李大为上班第一天就可以立功，展现出赵继伟立功心切、想表现的性格；杨树法学出身，看待问题更冷静理智，知道基层民警的工作就是化解矛盾。

☆ 这件事让李大为初次知道化解矛盾的重要性，是李大为作为一名警察成长的一个小转折点。

情节13：过渡

☆ 所长就李大为在调解室激化矛盾一事批评李大为，教导员叶苇替其解围。

☆ 所长面对杨树立马变脸，开始嘘寒问暖，李大为和赵继伟小声吐槽所长的变脸术。

☆ 张志杰求助所长找人和他一起看监控，王守一笑眯眯地开始给四个新人下套，急于表现的赵继伟进了所长的套里。所长介绍志杰是做社区工作的，交代任务是看监控找尿不湿。

戏剧目的：

☆ 强化所长"变脸王"人设。

第三章 好的开始——故事第 1 集

☆ 凸显赵继伟工作积极、想要表现的形象。

☆ 介绍张志杰主要的工作方向,张志杰和赵继伟之间产生联系,为之后张志杰和赵继伟之间的师徒关系做铺垫。

情节 14:主动请缨抓捕杀人犯

☆ 副所长高潮出场引出杀人案,众人纷纷请缨一起去抓杀人犯,所长欲安排李大为一起去。陈新城转身要走,被王守一安排和高潮一起出警,陈新城不愿意去。王守一和李大为说他能不能去就看陈新城愿不愿意带他去,陈新城骑虎难下,只好同意。

☆ 所长最终同意李大为和杨树前往,嘱咐高潮照顾好杨树。他未安排夏洁前往,甚至嘱咐夏洁早点回家休息,别让妈妈担心。

☆ 陈新城怀疑所长想让他带李大为,王守一矢口否认,急忙把陈新城推去工作。

戏剧目的:

☆ 引出接下来众人抓捕杀人犯的行动。

☆ 进一步揭示三人的形象,李大为主动请缨好凑热闹,杨树工作态度积极,夏洁上进好强,不想因为自己是烈士之后而被特殊对待。

☆ 王守一再一次为陈新城和李大为牵线做师徒,为后续情节做铺垫。

情节 15:妈妈出场,夏洁 + 妈妈线

☆ 妈妈打电话问夏洁有没有受到特别关照,夏洁为妈妈给很多人打过电话而不满,透过窗户看众人出发抓人的夏洁内心失落。

戏剧目的:

☆ 引出夏洁与妈妈之间的矛盾。

☆ 表明夏洁内心渴望被平等对待,希望能够和大家一样参与工作。

通过梳理大事件下的群像登场中各个人物出场的小事件及其背后的戏

剧目的，可以发现每个人物在自己的出场事件下的行为表现、周围人的态度反馈以及他们在同一大事件中迥然各异的状态共同拼凑出了每个人物的身份信息和性格特征。在第一集中各个人物的形象初见端倪，可以将《警察荣誉》第一集各个人物的出场事件及其反映的性格用以下图表表示：

人物	性格特点	表现情节	登场事件
王守一	"变脸王"，为人圆滑世故，擅长和稀泥；做事条理清晰，有城府；大家长，关怀下属。	对不同身份的人，拿出截然不同的待人态度；设"苦肉计"让领导看到工作不易，并在领导面前巧妙化解纠纷。	和领导巧妙周旋争取权益，带领下属准备领导要莅临的欢迎仪式。
李大为	开朗话痨，跟谁都是自来熟；情商高，工作积极性高，爱出风头，好凑热闹，有时会意气用事。	自来熟地和所有人套近乎；处理问题意气用事，背后吐槽领导被逮个正着；明白抓错人后主动请缨去抓杀人犯。	在公交车上怀疑有人贩子时亮出警察身份伸张正义。
夏洁	性情温和，但生性好强，渴望独立；工作积极性高。	主动请缨去抓杀人犯；因妈妈要求领导对她特殊照顾而不满。	被程所接待去报到，和熟识父亲的领导叙旧。
杨树	高学历但为人谦虚；工作积极性高，但做事理想主义。	坚持警察应化解矛盾而非激化矛盾的观点；主动请缨去抓杀人犯。	和领导同车到达派出所报到，受到所长的热情欢迎。
赵志伟	性格内向，踏实努力上进，"眼里有活"，但总是急于表现自己。	羡慕同事能有表现机会；主动请缨干活。	报到当天自发打扫卫生，急于向大家介绍自己。
陈新城	低调寡言，工作积极性不高，自带故事；处事沉稳，为人谨慎。	出警处理人贩子事件，冷淡看待李大为的套近乎；再次拒绝带徒弟。	向所长表示不愿参加欢迎仪式，也不想收徒弟。
程浩	工作积极负责，和夏洁存在人物前史联系。	带英雄子女夏洁到所里报到，收夏洁为徒弟。	积极向所长报备工作进度。
张志杰	为人和蔼，温和低调，工作琐碎但有耐心。	向所长求助找人帮忙看监控。	跟所长表示已经看了一夜监控。

第四章　网络剧 MFA 教学案例：《我在未来等你》

《我在未来等你》项目介绍

1. 基本资料

项目类型：青春校园励志成长剧

项目集数：36 集（单集时长 45 分钟）

播出情况：2019 年在爱奇艺网络播出

2020 年在深圳卫视播出

2. 所获成绩

该剧 2019 年在爱奇艺和深圳卫视平台播出，播出后获豆瓣评分 8.6，为 **2019 年国产剧集豆瓣评分最高分**，获豆瓣 2019 年度电影榜单"**评分最高华语剧集 TOP10**"。随后荣获金鲛奖"2019 年度最佳导演处女作""2019 年度十佳网剧""2019 年度十佳编剧"三项大奖；获 **2020 歌华传媒杯·北京文化创意大赛全国二等奖**（北京市委宣传部）；被评选为**上海国际电影电视节年度十大精品网剧**；被国家广播电视总局评选为"**2019 年度优秀网络视听作品**"；获 2019 网络视听"**新力量**"网络剧集佳作推介等奖项。

3. 剧情梗概

37 岁的大学助教郝回归的现实生活很不如人意。他不仅没车没房没爱人，还屡次遭遇职场潜规则以致升迁无望。此时，含辛茹苦养大他的母亲突发重病，病危中，母亲希望看到他举办一场婚礼，完成人生大

事。郝回归不得不举行一场假婚礼以满足母亲的"临终遗愿"。

在这场婚礼上，面对当年自己不敢表白的初恋情人，郝回归简直不敢相信20年过去，同学们竟然都把生活过成了自己当初最不想要的样子。一时间压抑在心中对生活的强烈不满喷薄而出，郝回归意外地回到了1998年，竟成为当年自己的班主任。

17岁时的郝回归，父母还没有离婚，他还叫刘大志。穿越之后的郝回归，决心以"来自未来的我"的身份，为刘大志指点江山，让刘大志不负自己的青春。可谁曾想，刘大志根本不需要他的金玉良言，因为对17岁的刘大志来说，最大的绊脚石就是班主任——郝回归。

于是37岁的郝回归与17岁的刘大志开始了一场失意中年 vs 得意少年的斗智斗勇。本以为是拯救者的郝回归，作为过来人目睹了曾经的遗憾，其实也是后来一生的遗憾的再次发生，而作为亲历者的刘大志却一腔热血地向郝回归重现了当初的不悔与真诚。

一场穿越之旅后，郝回归幡然醒悟。他终于唤醒了自己的少年初心，以17岁的勇气直面生活中的一切惊涛骇浪。

第一节　第一集拉片

剧作为主的剧情拉片与常规视听语言的拉片有着本质的区别。剧作为主的剧情拉片的重点在于把握剧作的逻辑，也就是把握编剧创作这个事件的深层用意。尤其是第一集的拉片，需要通过主人公的登场来确定人物性格，展现整体矛盾和设置主要线索。第一集的重要性我们在之前的章节中已经谈过，现在先通过第一集的剧情拉片来开启针对一个既定案例的剧作教学。

第四章 网络剧 MFA 教学案例：《我在未来等你》

一、第一集剧情拉片

《我在未来等你》第一集剧情拉片

场次	事件	解读	剧作目的	情绪
引子	郝回归在游戏厅出现，并通过店老板知道现在是1998年。	观众并不知道男主（郝回归）为什么疑惑，也不知道刘大志是谁。（一般情况下片头由剪辑完成，导演确定。）	直接给出故事最大的亮点。让主人公陷入不可思议之境，引发观众悬念，并开启故事。	郝回归疑惑。
	郝回归走到街上，听到有人喊："刘大志，你给我站住。"这时只见一个叫刘大志的少年背着书包在街上跑，并跟郝回归撞了个满怀。郝回归露出惊愕的表情和眼神。			郝回归惊奇。
故事正式开始	由几个过往生活镜头加旁白，展示郝回归的生活现状：有一份不喜欢的职业且失败（评职称没评上）、被自己的亲妈逼婚、被自己的爸妈联手道德绑架、听取好朋友的馊主意办一场假婚礼，甚至在自己的假婚礼上都不是主角。	郝回归人设立：不得志的中年男人。	主人公登场，快速揭示人物的前史，介绍剧中人物的基本情况。	郝回归不满现实，但是处在温水煮青蛙中。（反抗情绪值0）
主人公想要反抗现实的第一个回合——以失败告终	郝回归的初恋微笑出现在他的假婚礼上。	郝回归在现实中的平衡开始被打破。	意想不到的事情发生，制造戏剧冲突。	郝回归反抗情绪开始增加。
	郝回归的想象：微笑去上厕所，郝回归追了上去，勇敢地和微笑表白。	郝回归内心愿景呈现。	主人公有意愿打破现实困境。	郝回归开始对新生活充满向往。
	展现真实的场景：郝回归走到微笑身边，本想向微笑说自己的婚礼是假的，却阴差阳错看到了微笑手上的戒指，遂放弃告白。	郝回归错过了向微笑告白的机会，为后来的遗憾做铺垫，又进一步塑造了郝回归怯懦的性格。	用现实与想象形成强烈反差以印证主人公内心。	郝回归彻底接受令人失望的现实。

(续表)

场次	事件	解读	剧作目的	情绪
	婚礼现场，情敌郑伟向微笑告白。此时郝回归得知微笑并没有嫁人，但是他已经失去了解释机会，只能在众人玩笑中跟微笑喝交杯酒，并眼看自己的假新娘出丑。	郝回归认清现实无法改变，内心开始痛苦。	制造困境，将郝回归推入一个更窘迫的境地。	郝回归内心不满情绪开始叠加。
情绪高点	郝回归将不满情绪发泄在发小陈小武身上，并对假婚礼的主意表示后悔。陈小武情急之下道破郝回归一无所有却强撑脸面的真相。郝回归恼羞成怒跟陈小武打架。	郝回归一直在表面上回避自己的现实处境，终于被迫面对。	郝回归与最好的朋友翻脸，情绪已经无法控制。	郝回归的不满情绪终于爆发。
	郝回归冒雨走在街头，陈桐打电话给郝回归，让他给小武道歉，结果火上浇油。	郝回归被所有昔日朋友所抛弃。	郝回归情绪大爆发。	郝回归不满情绪到达顶点。
完成穿越	郝回归走进游戏厅，买光了所有的币打游戏。游戏机屏幕上显示："你想回到多少岁？"郝回归回忆起那些令自己伤心的场景，选择了17岁。	穿越剧常规：需要选择一个穿越渠道，并完成某件具有仪式感的事。	郝回归开始穿越。	郝回归成功躲避不堪的现实，却难以置信自己真的穿越了。
	郝回归穿越到了1998年的游戏厅里，他打开游戏厅的门，看到了何主任，行走在旧时的街道上，一切都是那么熟悉，他不敢相信自己的眼睛。郝回归问游戏厅老板今年是哪年，老板说是1998年。	展现穿越前后同一空间，营造穿越感觉，完成时间穿越。		

（续表）

场次	事件	解读	剧作目的	情绪
郝回归遇到17岁的自己（刘大志）	郝回归在街上遇到了17岁的自己——刘大志。他认出刘大志后，兴奋地告诉刘大志，自己是20年后的他。郝回归对未来信誓旦旦，刘大志半信半疑。	两个主角的初次相遇。	故事真正的开端。	郝回归对穿越激动不已。
	郝回归好不容易争取到刘大志的信任，正当他准备说破未来一切的天机，想要扭转命运时，被教导主任告知，他在1998年的身份竟然是刘大志的班主任。刘大志觉得郝回归在整他。	两个主角之间的矛盾开始出现。从此，郝回归理想与现实之间的矛盾变成了17岁自己与38岁的自己之间的矛盾。	男女主（该剧应将刘大志作为女主来看）相遇，并因为各自身份不同引发矛盾。	刘大志认为郝回归是有手段的新班主任，自己被班主任拿捏住，认栽。
郝回归1998年的班主任亮相（高光时刻）	年级主任何世福向郝回归介绍班级学生情况。	用刘大志等人1998年的现状呼应穿越之前的婚宴上的众人。	完成刘大志的人物登场，凸显人物性格。	郝回归认同班主任身份。
	教导主任向班级同学介绍他们的新班主任郝回归，郝回归看到熟悉的昔日同学，感到非常亲切。	继续营造穿越氛围。	将班级中1998年的人物与2018年现实中的人物一一对应。	郝回归开始享受穿越。
	郝回归向同学们做自我介绍，以班主任的身份把每个同学的黑历史和未来的"惨状"都说了一遍，让同学们无地自容，并罚陈小武跑圈，彻底激怒刘大志。	与穿越前剧情呼应。	制造喜剧效果；激化郝回归与刘大志的矛盾。	郝回归之前压抑的情绪得以彻底抒发。
	教室里传来广播台微笑的声音，郝回归一脸陶醉。	白月光的出现让郝回归心存幻想。	郝回归将与刘大志成为情敌。	郝回归想要追回初恋情人。

(续表)

场次	事件	解读	剧作目的	情绪
郝回归接受自己的班主任身份	郝回归的想象：郝回归走进了广播站的门，与微笑邂逅，他向微笑柔情诉说自己对微笑未来的忠告。		郝回归内心对穿越的认知：自己可以赢回爱人。	郝回归的幻想（内心愿景）。
	真实的场景：郝回归走进广播站，与微笑见面。微笑叫他：叔叔。刘大志向微笑介绍郝回归是班主任。	这一刻，郝回归意识到自己与微笑只有师生之谊。	刘大志与微笑统一战线，开始敌对班主任。	郝回归开始面对自己是班主任的事实。
	教师宿舍里，郝回归遇到同事（当年自己的各位老师），他无意中透露天机，却赢得了体育老师伍卫国的好感。	副线人物带出副线人物关系。	副线人物逐步登场，展现主人公穿越后的生活环境。	穿越感更加真实，但郝回归依然觉得是梦中。
	郝回归走在熟悉的昔日街道上，看到自己所怀念的一切景物，开心地笑了。	展现1998年的生活环境。主人公处于怀旧情绪中。	郝回归对于回到过去是开心的，他内心也期盼重新开始。	郝回归享受穿越的梦境。
	郝回归回到宿舍，发现刘大志的恶作剧。刘大志得意地弹着吉他唱着歌，播放他拆郝回归凳子、破坏郝回归家门口电线的场景。	郝回归宛如梦境，但刘大志却非常写实，形成强烈对比。	郝回归和刘大志的对立初见端倪。	郝回归在上一场愉快情绪后遭遇小挫折。
现实反转	2018年，郝铁梅（郝回归的妈妈）突然从轮椅上站起来。原来，她并没有得绝症，是用这个法子对郝回归逼婚。	既提供出人意料的信息，又制造喜剧效果。	解决郝回归2018年现实压力问题，完成郝铁梅人物登场。	郝铁梅没有生病，郝回归可以安心待在1998年。

二、第一集拉片重点

郝回归从认命举办假婚礼到完全崩溃不能接受现实,注意郝回归情绪崩溃的过程。

1—5 医院病房内　日　内（郝回归主观镜头）

郝铁梅虚弱地躺在病床上,手颤抖着:我——死不瞑目呀——

郝回归柔情似水地对着镜头:妈,你说得对,我什么都听你的。(点评:郝回归为安抚母亲,认命答应举办婚礼。)

1—7 酒店大厅　日　内

郝铁梅已经坐在轮椅上,挂着吊瓶,慈祥地微笑着。谭晓婉把郝铁梅推到合影的地方。郝回归和新娘靠在一起,郝回归苦笑着。

周安定给大家拍合影,所有的家人都聚在一堆,互相招呼着。

陈小武小声地跟丁珰说:你看我给你哥办的这婚礼厉害吧,跟真的一样。

丁珰瞥了一眼新娘低声道:假嫂子哪儿找的。

陈小武笑嘻嘻的:你忘记了?上次咱们农贸市场开业,扮成吉祥物的那个。

丁珰一激动声音高了八度:哦,脱了衣服是这样的呢。

周安定:看镜头,看镜头!新郎、新娘再亲密一点。

陈桐用手推了一下郝回归:开心点!

郝回归立刻搂住了新娘的腰,露出笑容。

郝铁梅坐在轮椅上看着郝回归和新娘,慈祥地微笑着。

周安定按下了快门:好!

照片里每个人都有成功的表情,只有郝回归的表情是苦笑。(点评:虽然认命妥协,但在真正举办婚礼的时候,郝回归还是比较失落无奈。)新娘还故意朝他凑。

1—12 酒店大厅　日　内

郝回归失落地回到酒席，众人还在开心地喝酒。

陈小武碰碰郝回归，小声地：微笑回来了，你还不加把劲？

郝回归无奈地笑笑：没戏了。

徐娇：微笑，快来，快来，怎么没喝就跑了？

冯美丽突然惊讶地尖叫着：微笑，你结婚了？

微笑一愣，冯美丽指着微笑的戒指，微笑低头看了一眼，笑笑：这个？这是我自己买的，你知道在外面老有人问，戴了这个能避免一些不必要的麻烦。

郝回归震惊于这一事实，又冲动找微笑说清楚：微笑，那个，你还想去趟洗手间吗？

郑伟站起来大喊：郝回归！你尿频啊！你都结婚了，已经没机会了，别再打微笑的主意了。这里只能我和微笑单独喝。

冯美丽啧啧：郑校长可是刚刚恢复单身不久。怎么着，今天来，想再续前缘？

郑伟马上说：我当年可是就追微笑追了好久，主要是她不为所动。现在只要微笑一句话，点个头。咱在这直接把婚礼给办了，场地和乐队，连观众都是现成的，跟郝回归一起来个集体婚礼。

微笑很自然地接过话，大方笑着：你现在是不是特困难，连娶妻子都想就现成的？

郑伟拍着胸脯：要什么条件，你提！咱们先喝一杯，凡事好商量。

陈小武：郑伟，你俩要喝就喝个交杯。

郝回归瞪了一眼陈小武。

郑伟积极地：来来来，喝个交杯酒，幸福一定有。

众人起哄，郝回归的世界变成了无声的，出现重影，他看到微笑和郑伟在喝交杯酒，郝回归的精神已经要崩溃了。

郝回归一步跨上去：我也要跟微笑喝一杯，喝个大交杯，前程往

事,一笔勾销。

郑伟同时嚷嚷着:你已经结婚了,怎么,还放不下呀。

背景音乐响起,众人起哄中,郝回归和微笑喝了大交杯(手绕过脖子喝交杯)。(点评:郝回归看到微笑和郑伟喝交杯酒而不满愤懑,自己和微笑喝交杯酒时的痛楚心酸,最终将其情绪推向崩溃。)

郝回归眼中有泪。微笑也是百感交集。

1—14 酒店外　日　外

郝回归一个人朝外走,一边走一边扯自己的领带,眼圈红红的。(点评:情绪积压难舒,准备爆发。)

1—15 酒店大门口　日　内　闪回

陈小武拉住郝回归:大喜的日子,你这是干嘛。

郝回归:我不想再在这里演戏。

陈小武:微笑也回来了,你要是有什么话,你说呀。

郝回归怒吼:谁要你叫她回来的,看我的笑话,看我够不够惨?

陈小武怒了:我真后悔叫她回来,你看看你现在这个样子。你以为你大学老师高级知识分子了不起呀,要不是我给你办假结婚,你能娶到妻子吗?

郝回归揪起陈小武的衣领:我用你帮?!别以为你有钱就了不起。

陈小武:你松开,我衣服很贵,就你那点儿工资根本不够赔!

郝回归一拳朝陈小武打过去,郝回归和陈小武扭打在了一起。(点评:陈小武的话彻底激怒郝回归,郝回归不愿再演戏,情绪爆发,迁怒于陈小武。)

众人争先恐后地从大厅里挤了出来,观望郝回归和陈小武打架。丁珰推开众人冲出去,新娘紧跟其后:先生,先生,别打了,还没结账呢。

郝回归和陈小武打得厉害,突然微笑拿着两杯酒泼在了他们的脸

上，两个人停了下来，众人急忙趁势拉开了两人。

丁珰急忙给陈小武擦脸上的酒：你干嘛打我老公。

1—16 街道　傍晚　外

天上电闪雷鸣。街上树叶纷飞。

OS 电话一直在响。

郝回归接了电话。

OS 陈桐的声音：回归，你在哪，快回来。给小武道个歉，大家还是朋友。二十年了，我们每个人都在成长，只有你还是以前那个样子。

郝回归大吼：行，你们就让我一个人停留在过去。

OS 陈桐叹气：我们都是成年人了。（点评：陈桐的电话让郝回归的情绪彻底崩溃，不满情绪达到顶点。）

郝回归把电话拿在面前，大喊：成年人？成年人？我讨厌这样的自己，讨厌假结婚，永远被逼无奈，永远言不由衷，我以前不是这样的！我妈逼我，你们所有人都逼我，你们自己又有多好呢！！！！

郝回归彻底失控，把手机猛砸了几下，然后把手机扔远了。

郝回归抬头看到了游戏厅——小霸王游戏厅。

（OS）郝回归看着招牌：算一算我已经将近20年没有打过游戏了，每一个人都告诉我打游戏没有好的人生，后来我不打游戏后，人生也不见得好了。

郝回归跟刘大志相遇，两人彼此面对对方的情绪变化。

1—19、游戏厅外　日　外

何世福站在郝回归的身后，怒喊了一声：站住，刘大志！

郝回归一惊，他刚想要回头，就被逃窜得像一阵疾风一样的刘大志撞到了，郝回归差点儿被撞翻。

两人交错的那一刻，四目相对，郝回归看清了刘大志的样子。（点评：第一次撞见，郝回归感到震惊和恐慌，下意识地追赶，未完全接受现实。）

郝回归愣住，表情十分惊恐：啊？刘大志！！！什么？？？我自己！！！那……那我是谁！？

说时迟那时快，刘大志已经跑远。

郝回归愣了一下，然后开始拼命追着刘大志朝前跑去。

何世福一个人气喘吁吁地看着郝回归远去的背影。

1—20、小巷深处　日　外

刘大志转身进了小巷，郝回归紧跟其后。

废品堆里有一面破镜子，郝回归紧急停下看了一眼镜子，惊讶地看到自己依然是36岁的样子，他顾不上停留，继续追刘大志。

刘大志藏在一堆废品后面，郝回归紧跟着他，眼睛一刻也没有离开过他的脸。

刘大志想偷偷确定一下何世福有没有追过来，一回头，看见郝回归死盯着自己，刘大志吓了一跳，不自觉地退了几步，郝回归主动往前跟了几步。

刘大志用非常轻的声音，非常夸张的表情对着郝回归：追我干嘛？

郝回归伸手捏了一下刘大志的脸，一脸兴奋：你是刘大志？

刘大志不可思议的：你认识我？

郝回归继续问道：你爸叫刘建国？你妈是郝铁梅？

刘大志先是纳闷地配合着点头，然后用一种非常嫌弃的表情看着郝回归。

郝回归激动地想要捏一下刘大志满是胶原蛋白的脸。看见郝回归伸手，刘大志本能地想躲开，但是巷子太窄，刘大志又怕被何世福发现，只能尽力用胳膊遮着脸躲闪着郝回归，不让他碰到自己，刘大志嫌弃的

表情更加严重。

郝回归继续追问：你是不是喜欢你们班一个女孩？

刘大志偷偷看了一眼何世福来了没有，很随便地回答：我不喜欢女孩，我还小，不考虑这个。

郝回归：那你和陈小武是不是最好的朋友？

刘大志一边看外边，一边打发式地：哎呀他就是个卖豆芽的差学生，迟到旷课抄作业，我俩就是普通同学，话都没说过几句。

郝回归笑得更神秘了：你小子挺机灵，撒谎都不打草稿。

刘大志郁闷地：你……你到底是谁？

郝回归拍了一下刘大志肩膀：我？我是来自未来的你！？

刘大志疑惑地说：未来的我？

郝回归嘚瑟地看着他：被吓傻了吧！有什么问题要问我，我告诉你未来是怎么样的！

刘大志看看那边没有人了，眼睛一转，想逗逗郝回归：那你说我能考上大学吗？

郝回归：能！

刘大志追问：哪一所？

郝回归想了想：清华！

刘大志噗嗤笑了一下，继续逗：那我会有车么？

郝回归斩钉截铁地：有！

刘大志：什么车？

郝回归：奔驰，就是那种一百万一辆的。

刘大志表情惊讶地：哇！

郝回归着急地：时间紧迫，你先听我说，别一味地听咱妈的话、别让王叔叔喝酒，一定要跟微笑表白，还有千万别当大学老师！

刘大志憧憬的语气：原来以后我还能当大学老师？那我未来妻子是谁？

郝回归一愣，内心OS：我可不能告诉他我租了个妻子结婚。

又立即说：你妻子就是你一直喜欢的那个人！

刘大志假装开心，装作很激动的样子：那我的未来也太美好了吧！

突然，刘大志用力地捂住了郝回归的嘴，探出身往外看。

郝回归此刻心中翻江倒海。

（OS）郝回归语气低落：36岁，没房、没车、没钱、没妻子、无猫无狗，我失败的人生没有任何值得让刘大志骄傲的地方，甚至遇到了17岁的自己，都没法说出口。真是，人失败，连做梦都不能抬头挺胸。

此时，何世福正好从旁边经过。

郝回归的声音是从刘大志的手指缝里挤出来的：何首乌——

刘大志瞄了一眼何世福走远了，才松手，忍不住笑着说：你也知道他叫何首乌？

郝回归有点儿难为情地，声音小小的：我都说了我是……

何世福一声吼，刚好接上了郝回归的话：刘大志！

刘大志和郝回归同时看见了何世福，刘大志知道自己溜不掉了，只能硬着头皮一动不动地站着。

何世福严厉地：怎么不跑了？

刘大志眼睛骨碌一转，开始为自己开脱：何主任——我刚遇到个朋友，在这聊天呢。

何世福冷笑一声，看着刘大志，指着郝回归：他？你朋友？

刘大志很认真地点点头，跟郝回归开始勾肩搭背：嗯，就是他，我好哥们！

何世福故意挑衅刘大志：你知道他是谁吗？

郝回归惊讶地看着何世福：你认识我？

何世福用手示意郝回归不要说话，一副胸有成竹的样子盯着刘大志。

刘大志笑嘻嘻的：他？就是我！

何世福用手指重重地敲向刘大志的脑袋：他是你的新班主任……郝

回归!

刘大志和郝回归两个人不敢相信自己的耳朵,全部愣住了。

一道闪电同时劈中了两个人。

(OS)郝回归和刘大志相互对视了一眼,两个人的内心独白神同步:班主任?什么鬼?

何世福朝郝回归竖起大拇指:郝老师,好样的!

在这一重场戏中,郝回归开始因确认刘大志是过去的自己而激动惊喜,后因无法向刘大志开口说自己失败的未来而心情复杂,低落无奈,最后因何世福介绍自己的新身份而感到不可思议;

刘大志则开始对突然出现的郝回归感到莫名其妙,后对郝回归的行为话语感到嫌弃、郁闷、疑惑,当郝回归表示能告诉他他的未来时,他并不相信,想要逗逗郝回归。

郝回归穿越之后去见微笑与见到微笑之后微妙的心理变化。

1—23教室　日　内

教室里乱了一些,郝回归看着喇叭出神,目光有一些呆滞。

(OS)微笑:大扫除结束后,各班可组织放学,明天正式开学,请同学们按时到校!

郝回归惊叹:是微笑!(点评:郝回归突然听到微笑的声音感到惊讶、激动。)

郝回归转身,直接快步冲出了教室:懒得跟你们掰扯,对牛弹琴。

郝回归刚一离开,刘大志就带头在教室里大声欢呼:同志们,解放了!!!

教室里,乱作一团。

1—24 楼道　日　内

熙熙攘攘的楼道里,到处都是各班学生们大扫除的场景。

郝回归脚步轻快,躲闪着各种打扫卫生的人,径直往广播台的方向走去。(点评:郝回归想要马上见到微笑的迫切心情。)

1—25 广播台\楼道　日　内(点评:这一整场都是郝回归因重新见到微笑十分欣喜,想要追回初恋情人甚至产生了幻想。)

郝回归轻轻地趴在广播室门口,从虚掩的门缝当中看到了微笑的背影。

郝回归在广播台的门口伸着头偷偷看向屋里的微笑,害怕被发现就又把头缩了回去,然后又偷偷伸出头来看微笑,又偷偷跑到门的另一边伸出头来看微笑。

微笑正在做结束语:不见不散!

郝回归呆呆地看着微笑,微笑轻轻地关上了话筒。

郝回归推门而入:微笑……

微笑回眸一笑百媚生,深情地看着郝回归:大志,你怎么来了?

郝回归激动地迎上去:我是穿越过来找你的。

微笑:怪不得,你变得这么帅!

郝回归紧紧都抓住微笑的双手:时间紧迫,来不及解释了,别让王叔叔喝酒,别出国,别……

微笑用手指堵住了郝回归的嘴,含情脉脉地:别说了。

郝回归温柔地:我就知道你不会喜欢郑伟。

微笑娇羞地:我只喜欢你。

1-26 广播台\楼道　日　内

刘大志蹑手蹑脚朝郝回归走过来,偷偷把头探到郝回归脑袋下。

刘大志:郝老师!你在干嘛?

郝回归惊醒过来，面前是刘大志的一张大脸，吓得郝回归往后退了两步——原来刚刚只是幻想。

微笑听到这边有动静，朝门口看了一眼，刘大志正好朝微笑笑了一下。

微笑：刘大志！

微笑拿起手中的字典，朝刘大志扔过去，刘大志一躲，郝回归往前一探身，字典扔中了郝回归。

郝回归：啊！

微笑赶紧跑过来：叔叔，你没事吧！（点评：郝回归回到现实听到微笑叫其叔叔而感到震惊，后开始面对自己班主任的身份而有些尴尬，害怕自己心思暴露而紧张不安。）

一句叔叔宛若一道闪电，劈中了郝回归。

刘大志：微笑，这不是叔叔，这是咱们的新班主任郝老师。

微笑：郝老师，对不起。

郝回归尴尬地笑笑：老师没事。

三人大眼看小眼。

郝回归：微笑……

微笑：郝老师……

郝回归和微笑说话叠在一起。

郝回归：你先说。

微笑：郝老师，那……没什么事。

郝回归：哦，好的，好的，没事就好，你是班长，我就是过来打个招呼，那你们快回家吧。

（OS）郝回归：真是没想到，看到17岁的微笑，我还是会紧张。

微笑转身离开，刘大志急忙跟上去，刘大志边走边回头说：郝老师，再见！

微笑：他真是新来的班主任？

刘大志：就是个实习老师！

微笑：学校果然不重视文科班，随便谁都能当班主任。

刘大志：他这里（刘大志指了指自己的脑袋）有问题，刚刚把全班人都骂了呢。

微笑想起刚刚郝回归的举止，好像觉得郝回归确实不正常。

刘大志：怎么，害怕啦？别怕，有我呢！说完，刘大志伸手做保住微笑的样子。

微笑一个反手压住刘大志，拍了下他的头：我看你这里也有点问题。

刘大志：笑哥，笑哥，手下留情……我能跟他一样吗……

微笑：我觉得你俩刚才探头贼眉鼠眼的样子还真挺像的。

刘大志一回头，发现郝回归正对着他俩笑着点头示好，挥手再见，样子是很贱。

第二节　分集梗概

梗概，指粗略、大概、大略的内容、要点或讨论题的主要原则等。梗概也是一种应用文体，常用于电影、电视和小说故事的简单介绍等。作为分集梗概，具体到每一集，应该在其中展现情节发展状况，角色人物状态，情感推进过程等。在已完成剧情梗概、确定故事主题、人物小传之后，编剧将会开始进入分集梗概的写作。

一、分集梗概是什么？

分集梗概不是对于剧情梗概的简单扩写。在剧本创作的所有阶段中，分集梗概的创作是最艰难的时刻。这种艰难首先在于，因为尚未进入实际的剧本创作，人物在编剧脑海中存在的时间还不长。缺乏结构能力的编剧往往会在后续的剧本创作中完全推翻自己之前的分集，但分集

却必不可少。很多编剧有直接进入剧本创作的习惯,但分集的讨论至少可以减少一半的修改量。如果没有长篇电视剧的分集能力,建议以五集为一个单位进行分集创作和讨论。

二、撰写分集梗概有如下要点

1.分集梗概的字数为 1500~2000 字,主谓宾齐全,语句通畅

初学者在分集梗概的撰写过程中,存在的常见问题是主谓宾不全,以及随意进行主语切换。

建议编剧以每个独立小事件的中心人物、动作的主要发起者作为句子的主语,不要切换视角。写作时要么围绕主角,要么以全知视角进行叙述。如果变换视角,最好能够分段,如果必须在同一段进行对比的话,记得使用句号。(编剧专业的学生往往迷信长句子,一段话只用一个句号,且一句话中出现三个以上不同主语。)

另外,初学者往往喜欢用程度副词和转折连词来体现剧情跌宕。需要注意的是,剧情是通过因果关系连接的,而非连接词和程度副词。

2.分集梗概不能是流水账,而应该突出重点

分集梗概是进入剧本创作之前的详细提纲,它的重点是本集剧情的重点。分集梗概必须体现出叙事的节奏感,编剧要用梗概来表现剧情内容的长短、轻重。尤其重要的是,梗概中要有突出的重场戏,这里的重指的是情绪上的重,即主人公命运的转折点,而不是场面最大、人物最多的场次。分集梗概要牢牢聚焦于主角和具有戏剧性的主要事件来写,要写出事件的逻辑、故事的发展以及人物情感的变化。

写事件的逻辑,就是要写出事件与人物动作的底层逻辑——为什么会发生这件事?人物为什么会做出这个动作?即人物处在什么样的环境里,是什么性格导致他做了什么样的事情。要用动机、目的去铺陈事件,而不是行为。

写故事的发展,就是要把事件与事件的关联写出来,而不是单纯地

排列事件。每个事件之间必然存在逻辑关系，这些事件是层层叠加上升的，而不是随机发生的。

写人物情感的变化，就是要代入主人公，并将主人公代入情境中来写。把这个人物的情绪、心理和情感的转变明确地写出来，写人的状态、变化与经历，写人物的情绪而不是动作。

3. 分集梗概需要有明确的戏眼，也就是看点

如果说剧情梗概只是用来大致说明剧情走向，那么分集梗概则需要让所有观看者看到"戏"。

"戏"，并非单指冲突，而是观众的喜好点，爱情剧中要有甜、悬疑剧中要有悬念、家庭剧中需要狗血。举例来说，如果是一个爱情剧，我们需要在分集中明确看到男女主情感的进阶，要能够感受到在什么时间地点、因为什么、在两人的什么逻辑支配下，两人发生了什么身体接触（牵手或是拥抱），因此引发他们的关系更近一层。这并不是说分集一定要写很多细节，但分集梗概的可看性直接决定了剧本的可看性。

写分集梗概时如果只用大量的陈述句，采用叙述语气对一件事情的发生、发展平铺直叙，这样的分集大概率是没有"戏"的。此外，在写作时也要注意叙述顺序，要想清剧情铺垫到哪里翻转才最精彩、最有看点。

4. 分集梗概需要画面感和想象空间

好剧本要能够让导演、演员、服装美术甚至道具等工作人员看到他们在这个剧中的表现空间。既然分集是先于剧本创作的，那么就要将最为得意的亮点在其中集中体现出来。

分集需要呈现的画面感，可以理解为分集需要体现出剧本中的"名场面"，不仅是矛盾和戏剧推动力，包括情感浓度的高点以及故事的剧情转折，最好都能有画面式的表现。写的时候用细节讲述，不能只是用陈述句陈述事件，要有画面感，让故事看起来有趣、好看，能够吸引人。这样的写法的最终目的就是让读者从分集梗概中能感受到人物的状态。

但特别需要注意的是，分集只要"高光"，切忌琐碎，否则细枝末节有可能遮掩掉故事主线。

5. 分集梗概要包含主故事线和副线，以及逻辑关系

故事主线是分集梗概承担的最重要的任务。拉出关系线，搞清楚这一集当中讲了谁与谁的对抗？对抗双方都是如何排兵布阵的，战况如何？结果如何？主人公做了什么？他出于什么动机这么做？其他参与的人对此有什么看法？人物关系因此发生了什么变化？各事件之间的相关性是如何展示出来的？有没有哪个情节点直接导致了人物状态的改变？

编剧需要明白，剧集所包含的所有人物关系线都是共同发展的。分集梗概的作用是清晰地梳理每一条故事线，展现出其在不同故事线上的发展，但是又在某一集的交集（往往这个交集会成为之前所说的重点和名场面）。毕竟所有人物关系线的发展都是不间断的，每一次关系转折或情感变化都需要有底层逻辑支撑。分集的作用就是充分解释因为什么，才导致了主人公（或者事件）发生这样的变化。

6. 分集梗概是给谁看的很重要

一切剧作都有甲方，这是大多数初学者容易忽视的问题。虽然在进行剧作的时候，如果能意识到作品是有读者的，那么编剧就能解决很大一部分自说自话以及语序、逻辑不通的常见问题。但在此提出分集给谁看的问题，是因为分集梗概确实有多种用途。

前面所说的分集梗概的写作要点，都是为了在剧作完成前，提供给甲方作为是否能够进行下一步剧作的基础文稿。之前所提到的分集梗概需要涉及的画面感、重点、悬念都是为了让甲方认同作者的剧作能力。

并非所有分集梗概的写作都是在剧作之前，有的时候，编剧也需要在剧集制作完成播出时，为剧情撰写梗概。这时候的梗概需要集中在介绍剧情和聚焦主人公的人物命运上。此时，梗概是否有画面感，是否能让人对剧本进行想象的功能就退居次要了。

还有一种情况，撰写分集梗概是编剧在撰写剧本之前的分集草稿。

这种时候，分集梗概的作用往往是供策划和创作团队进行讨论，在写作的叙事方式上应以利于沟通为主，它甚至不需要成文，因为有时候图示能更清晰地表达出分集的脉络。

总之，无论在什么情况下，分集的阅读者，也就是甲方的诉求将决定分集的写法。

三、撰写示例：《我在未来等你》分集梗概（第一集）

2018年，37岁的郝回归是一个悲催的中年男人：他不仅没车没房没爱人，还屡次遭遇职场潜规则以致升迁无望。此时，母亲装病，逼迫他相亲结婚。不得已，郝回归只能租了个新娘，办了只有几个好朋友知道的假婚礼。

虽然婚礼上，假新娘笑料百出，但更让郝回归意外和绝望的是，久别多年的初恋女友微笑突然出现在了婚礼现场。郝回归想要临时"悔婚"，挽回自己的初恋，却又再次阴差阳错，与之失之交臂。

此时，昔日学渣同学已经成为当地首富，而曾经不食人间烟火的俊美少年竟成为油腻的公务员。郝回归眼看着当年的仇人跟自己的初恋喝起了交杯酒，内心对现实所有的不满终于爆发，他怒斥昔日好友陈小武以发泄情绪，没想到陈小武几杯酒下肚竟然对他忍无可忍，一股脑地说出他所有的不甘和失败。陈小武说郝回归现在所有的问题都是他的懦弱和逃避造成的，都是他自作自受。郝回归恼羞成怒，跟陈小武打了起来，却根本不是陈小武的对手。在场的当年同学都跑来围观，眼见微笑再次看到了自己的狼狈与不堪，郝回归悲愤交加逃离了婚礼现场。

羞愧难当的郝回归一头冲进了雨里，本以为自己的死党陈桐会给自己一个台阶下，没想到陈桐却打电话来要郝回归回去给陈小武道歉。郝回归再也按捺不住，对着电话大吼"讨厌自己，讨厌成年人的世界"。之后郝回归摔掉手机，走进了一家游戏厅，开始疯狂地在游戏世界中寻求发泄，却不承想在游戏通关之后得到了一个"请选择想回到的年纪"的选项。

 郝回归当它是一个游戏，选择了"17"。可当他按下确定键后，却真的回到了 1998 年。

 郝回归惊讶地发现，周围的一切都变成了 1998 年的样子，并从游戏厅老板处得到了确认。正当他惊讶于这到底是梦境还是玩笑时，只听见一声"刘大志"，然后，17 岁的自己（刘大志），背着书包从自己身边跑过。

 郝回归追上了刘大志，并兴奋地告诉他，自己就是未来的刘大志。他一股脑地将自己所有的人生遗憾都告诉了刘大志，并要他谨记在心。而当刘大志半信半疑地询问郝回归未来的自己的情况时，除了能肯定地回答刘大志能考上大学外，郝回归对其他问题的叙述都支支吾吾、遮遮掩掩。此时郝回归才意识到自己的人生离自己 17 岁的梦想已经相去甚远，但这一丝自我怀疑毫不妨碍郝回归在这场穿越梦境中向 17 岁的自己大放厥词，直到教导主任何世福的出现。何世福告诉二人，此时郝回归的身份是刘大志的班主任。

 郝回归惊讶于自己成为自己当年的班主任，现实中的刘大志却笃定之前的一切说辞都是新班主任给自己挖的坑，从此看郝回归不顺眼。

 而当郝回归意识到之前在婚礼上所有令他不爽的昔日同窗现在都是自己班上的学生时，他得意地以班主任的身份站上讲台，仗着自己的"先知"怼了全班同学，甚至罚刚刚跟自己打架的陈小武跑操场。郝回归似乎成为爽剧大男主，一雪前耻，甚至还听见了广播台里微笑的声音。

 郝回归急切地奔向广播台，想跟微笑重新开始，却被微笑称为"叔叔"。此时他才意识到，在这场穿越的"梦境"中，17 岁的微笑是刘大志的梦中情人，他无法与自己为敌。

 教师宿舍里，热情欢迎郝回归的同事更是坐实了郝回归在 1998 年的班主任身份。不知道自己什么时候会从穿越中醒来的郝回归毫无顾忌地说出了体育老师伍卫国和英语老师 Miss Yang 的欢喜大结局，武卫国从此将他引为知己。

郝回归遗憾而又欣喜地漫步在1998年的世界里，无比珍惜地重温着当年的场景：路边用手摇炉卖爆米花的老爹爹，在卖臭豆腐的小摊上忙碌的方老太，照相馆里四个小伙伴当年的合照，电视机里播放的《新闻联播》……一切都在为此时就是1998年佐证。而郝回归的脑海中也在细数着这一年的遗憾：陈桐转文科，陈小武退学，丁珰成熟，父母离婚……郝回归感慨，每个人都在这一年跌跌撞撞地进入了人生无常，生活逼着曾经很近的心越来越远，甚至天各一方。

如果能回到过去，谁不想重新开始？郝回归将信将疑地问自己：难道这一切，都只是一个梦吗？夜色中，郝回归带着无比留恋而又惆怅的心情，期待自己从这场穿越梦境中清醒。殊不知，等待着郝回归的新的一天，并不是重新回到37岁，而是更加真实的1998。此时，刘大志正在厉兵秣马，将郝回归当成死敌，准备决一死战。

四、示例：学生作业《我在未来等你》第二集分集梗概及修改建议

刘大志跟几人聚在一起吐槽郝回归，刚说到郝回归预言自己能上大学时，小吃摊旁的周老板立即出言附和，还断言陈小武未来也好。几个人都觉得很扯，匆匆结束了话题开始鱼丸争夺战。（点评：这一集开场是呈现刘大志和小伙伴的日常生活状态。剧作目的是体现出刘大志等人对郝回归这个班主任的不同态度。大家谈话的具体内容并不是梗概的内容，分集不是复述剧本，而是应该表明目的和指向。）

郝回归清醒后，听到广播体操的声音从窗外传来，发现这一切居然不是梦，自己还在1998年。他为了穿越回去，尝试了花样作死的五种方法，（点评：编剧在这里到底写了四种还是五种并不是重要的。这里有两点是重要的，首先，郝回归尝试了各种办法，其次，这些方法在这里具有喜剧效果。）均以失败告终。心如死灰的郝回归猛地想起，还有游戏厅可以一试。结果他在游戏机前一通操作，也没有找到当初穿越而来的选

项，还被老板骂神经病、挡了人家财路。(点评：这句话重点应该是郝回归没有成功穿越，还留在1998年。但按目前这个表达逻辑，重点落在老板上，但接下来并没有游戏厅老板和郝回归的戏份。)

因为错过了早操和早读，郝回归来到学校时被何世福破口大骂。郝回归郁闷透顶，自觉非常倒霉，莫名其妙被安排了个班主任的新身份，还找不到回去的办法，于是他一直跟何世福顶嘴，把何世福气得够呛。一个极其嚣张的男人冲进来打断了何世福，小声说着什么要转班。郝回归认出这是当年处处为难自己的实习班主任石磊，还在恍惚中，下一秒被何世福赶出了办公室。(点评：这段是非常典型的一个主语混乱，缺乏重点的段落。首先，这一段是不是有嚣张的男人，小声说什么都不重要。郝回归是主语，这一段落主要是说郝回归对于自己身处1998年觉得离奇而又不真实。但此时发生了一件事让他对自己的班主任身份产生了认同，就是接下来陈桐转班的事。)

郝回归出门，迎面撞上当年的好友陈桐。他主动跑过去打招呼，却意识到自己现在是37岁的郝回归，陈桐并不认识自己。(点评：建议陈桐转班这件事要提前说明。分集中有的时候可以将主事件拆分以体现悬念。但更多的需求，是将一件事说清楚，尤其是对主角情绪的影响。比如，这一段应该明确的是：正当郝回归对于自己留在1998年觉得疑惑恍惚时，他遇到了来办公室吐槽文科班的理科班班主任石磊。此时，石磊如何激起了郝回归的斗志才是语句的重点。毕竟，第二集的主线应该是郝回归如何接受自己穿越后的身份，并让观众跟随郝回归的情绪，迅速进入剧作情境。)郝回归想起陈桐应该是要从理科班转到文科班，凑近问他时被出门喊陈桐进去的石磊看到。石磊见此情形，以为是郝回归拐走了自己班成绩第一的陈桐，劈头盖脸地骂了郝回归和陈桐，并以湘南十五中的文科班从来没人上过重点线来吓唬陈桐。郝回归想起，当年石磊骂自己的时候，也说过同样的话，正是那些话打压了全班的希望，他当即拉住石磊开启怼人模式。他细数湘南十五班出的人才，又怒斥石磊

靠关系在学校胡作非为，怒火上头的他喊出"陈桐转文科是他这辈子最英明的决定"之后被何世福赶走。

愤然离开的郝回归回班后，立马对同学进行激励式教育。台下学生木讷地看着他，鸦雀无声，只有郝回归自己斗志昂扬喊出口号。这时被找家长的刘大志带来了自己的母亲。郝回归对于将要面对自己的母亲这件事十分紧张，心里天人交战一分钟，出门一看刘大志带来的居然是菜场张姐。（点评：刘大志带母亲来对郝回归是一个巨大的冲击，建议不要完全用陈述语句做流水账似的交代。）郝回归将计就计当场猛夸刘大志，在刘大志洋洋得意之时，郝回归提出要家访。在这次斗智斗勇里，穿越人士郝回归凭借对17岁自己的充分了解，完胜刘大志。（点评：这个结论和评价不适合在梗概中体现。这里倒是缺了刘大志对郝回归的反应。）

操场上，陈桐和郑伟等人在打篮球。听到广播中微笑的声音，郑伟询问陈桐转班是不是要去追微笑，陈桐只是不屑。（点评：梗概并不需要概括出剧本中的每句话。过于细节的内容只会淹没重点。这一段应该突出的是陈桐的性格。此时陈桐转班在学生中造成轰动。郝回归跟他一起并肩赢了郑伟，这是郝回归跟陈桐的人物关系进展。）郝回归脚下滚来武卫国脱手的篮球，武卫国为了在杨柳面前找回面子，邀请郝回归一起打球。看到操场上的郑伟，郝回归欣然应战，决定一报情敌以及婚礼上跟微笑喝交杯之仇。他联合陈桐将郑伟彻底碾压。（点评：郝回归跟陈桐碾压郑伟并不需要总结而是需要明确写出郝回归的心理。他进一步确认了自己在1998年的身份。）

刘大志在微笑播报同学们对陈桐转班的祝福时捣乱，导致微笑发飙，情急之下，微笑只能装作刘大志也是送祝福的一员来化解尴尬。刘大志十分不爽，并暗自吃醋。（点评：这里不需要写微笑怎么发飙，而是继续展现陈桐转班引发的反应。陈桐太受欢迎导致刘大志吃醋。）微笑播报完招新消息后，刘大志央求微笑想办法，帮自己应付家访。（点评：这里是学生们对郝回归的反应。微笑和刘大志开始同仇敌忾。）微笑的对策

就是先让刘大志拖延时间，自己和丁珰、陈小武一起去张姐家做准备。

刘大志以给郝回归带路为由，跟他一起走。（点评：这里应该明确写明目的，刘大志为了让微笑有充足的时间准备，必须拖延时间。）郝回归一眼就识破了刘大志没脱裤子假装上厕所的小把戏，刘大志郁闷透顶，路过音像店假装买磁带再次拖延时间。郝回归想起当年音像店女孩对自己的照顾，想要报答她，就进去嘱咐了一些未来发生的事，希望可以改变她的未来。刘大志听完，越发觉得他脑子有问题。（点评：这里需要明确写出两个主人公内心戏的对比。刘大志蓄意拖延，郝回归却回忆满满。这条街上的这些故人彻底唤醒了郝回归的记忆，让他真的确认自己可以待在1998年。如果这种情绪不在分集里表达出来，剧本撰写的时候一定会跑偏。）

微笑三人在张姐家里给张姐做关于刘大志的紧急培训，张姐没什么文化，一个也记不住。张姐没办法，编出一套刘大志没人管的说辞，效果还不错。几人紧锣密鼓地在张姐家布置。（点评：这一段是剪辑效果，打断了整个第二集的重场戏，微笑她们布置，结果没等到郝回归，只是这一集一个小悬念，应该往后放。）

时间还没到，刘大志准备绕路，被郝回归当即点破，刘大志借口带他去吃方老太臭豆腐。方老太当年一直维护着郝回归的自尊，钱不够她就把臭豆腐块切得碎碎的，装作他和别人一样能买得起一整碗。多年后郝回归想明白方老太的良苦用心时，她已经去世。（点评：这两句话并没有写出剧本所表达的情感。）郝回归把这份感慨告诉刘大志，刘大志立刻对方老太表示感谢。但其实刘大志并没有放在心上，毕竟这是37岁的郝回归历尽千帆懂得的道理，17岁轻狂热血的刘大志还不能理解。（点评：这是过多的主观判断。应该换主人公视角。例如，郝回归看到刘大志完全不谙世事，更觉得自己留在1998年有意义。）

约好的时间到了，只有刘大志一个人回来。（点评：微笑布置张姐家的段落应该写在这里。）他和微笑讲起，郝回归在路上看到醉酒的王大

钱，立刻冲过去送他回家，并推掉了家访。刘大志百般央求，但只能看着郝回归坐进小汽车一骑绝尘。几人不明白为什么郝回归和微笑父亲关系这么好，可郝回归不来，他们也只能各自回家。（点评：刘大志送微笑回家是重要的内容，但是这里并没有展开，只是各回各家的话，建议删除。）

郝回归仔细照顾着醉酒的王大钱，叮嘱了他很多未来的事，让他不要投资那个跑路的项目、别送微笑出国，并承诺一定会救他。喝醉的王大钱并不清醒，胡乱答应着，只是在郝回归提到微笑时崩溃大哭。但郝回归还是坚持说着，他相信自己一定有改变未来的能力，他要扭转未来，赢回微笑。（点评：这是郝回归决定留在1998年重要的大事件。而且郝回归并没有要赢回微笑，而只是想帮助刘大志。）

刘大志送微笑回家的路上，感觉微笑因为今晚的事闷闷不乐，笨拙地逗她开心。这时，微笑却被一群突然出现的机车少年围住……郝回归接到微笑的电话，刘大志受伤了。（点评：这里不应该只有概括，应该体现出刘大志的性格，并留出悬念。）

点评：第二集主故事线是郝回归如何确认自己在1998年的身份，他从一开始想返回2018年，各种尝试到安心留在1998年经历了几个具有冲击性的事件：

1. 遇到仇人（石磊）点燃他的斗志；
2. 跟陈桐一起联手针对郑伟，心中解气；
3. 跟刘大志一起找到1998年的温情与回忆；
4. 遇到王大钱意识到自己的"使命"。

经历了四重心理冲击之后，郝回归完全锁死在1998年。第二集分集梗概应该非常明确地勾勒出郝回归的心路历程，并同时反馈周围人对郝回归的各种不同态度。

练一练：根据《我在未来等你》剧情，撰写3—5集分集梗概。

第三节　人物小传

人物小传是先于剧本产生的，是编剧将活跃在脑海中的人物诉诸笔端的文本。之所以需要先于剧本，是因为剧本在完成过程中往往需要经过评估和讨论两个环节，人物小传就是项目评估和人物讨论的基础。因此，与完成的影视作品只提供给观众观看不同，人物小传是一个需要经过几方评估的文本。出品方（立项者、投资方）通过小传判断人物是否具有吸引力，制作方（演员）在最初阶段需要通过人物小传来评判角色，服装、美术、道具……几乎所有的制作部门都需要用人物小传来对标角色定位以提供其工作参考。

一、人物小传的写法

因为人物小传对整体项目而言具有重要的功能，所以必须具备以下信息：

1.人物标签

标签的作用，是通过约定俗成的词语帮助读者快速认知人物和理解人物关系。有些标签聚焦于个体，强调单一人物的突出特质，如"奶狗""姐姐""病娇美人"等；有些则聚焦于某种人物互动模式，如"年下""强攻弱受""双向暗恋""破镜重圆"等。独特新颖的标签能够让读者快速感知到作品的看点和潜力——这是一个什么类型的人物？是疯批美女还是花花公子？标签的存在必须能让读者（或项目评估人员）迅速经由同类型人物进行比照，从而理解人物属性。

人物标签指代人物的典型性格，其指向性越具体越好。也就是说，人物标签必须明确而独特。标签的明确性的意义在于，不要让读者产生歧义。"理性御姐""笨蛋美女"，都是非常清晰的标签。

例如我们写一个"蛇蝎美女"，那么在大众的认知里就是一个妲己型的反派角色。编剧不能将人物标签定义成"一个既是蛇蝎美女性格，

又是一个小白兔型傻白甜的女主"。（当然，人物性格会在剧情中发展，有很多主人公在经历重大人生变故之后会黑化，但这里所说的是性格底色。比如虽然甄嬛后期黑化了，但是仍旧不能用"蛇蝎美女"作为她的人物性格标签。）

标签化的作用还在于可以对标人物关系，如"女A男O"（女性角色强于男性设定，女攻男受）、"女王与忠犬"等人物CP关系的设定，都是非常明确的人物标签类型。总之，指向越具体，定位越明确。

2. 基本信息

基本信息包括：性别、年龄、身份等帮助读者在心中建立人物形象的其他重要信息，比如高矮、胖瘦、美丑，以及文化程度、兴趣爱好等。

这些信息类似于应聘简历的第一栏，让人迅速掌握人物的基本信息。这是一个人物在影视作品中给观众的第一印象，尽管人物物理构成最终的呈现效果很大程度上依赖演员的自身条件，但对人物外观的大概描述能够对出品方、制片方起到很大的提示作用。

初学者习惯将人物前史以及原生家庭作为基本信息陈列，但是需要考虑的是，假设写主人公幼年丧母，那么除了他的恋母情结会对性格造成一定影响之外，丧母这个信息点会不会在剧情中出现？例如，故事主线写的是寻找母亲当年去世的真相，那么这个信息点就必须作为关键信息出现在人物小传中。如果不是，则小传就不应该从前史着眼。再举一例，我们遇到一个陌生人，这个人的外表、谈吐、行为，我们能一眼分辨，但我们不会一见面就讨论各自的原生家庭。人物小传不需要对原生家庭进行大篇幅的介绍，而是要对人物进行白描，用粗线条具象勾勒。

3. 性格（能力）特质

人物的性格（能力）特质必须作用于剧情。与基本信息一样，人物的性格特质，必须直接体现在剧情中。小传篇幅有限，因此一定要聚焦于人物最引人注意的主性格和故事。为了避免在人物性格的描绘上流于空泛，编剧需要通过故事中的具体情节对人物性格进行佐证。

以印度电影《三傻大闹宝莱坞》为例，配角法罕和拉加出身贫困，这导致他们无力承担反抗学校的后果，被迫屈从于不合理的教育制度，故事中两人在校长的压力下不得不与兰彻决裂，则是这一背景下发展出的必然结果。这一案例中，法罕和拉加的前史成为二人"懦弱"性格的成因，而这一性格又使情节产生了重大转折，即两人的"顺从"，所以两人的前史必须在小传中有所体现。反之，如果人物前史对人物性格影响不大，抑或其影响的性格对故事发展没有重大影响，前史就不必体现在小传中。

再举一例，写一个主人公"极擅观察，且有过目不忘的能力"，这是一个非常明显的能力特质，这个能力特质必须作用于剧情，而不仅仅是一个隐藏的特长。因为观众一旦看到这样的能力，就会对主人公能力的施展有所期待。因此人物小传的另一个作用就是集人物精华，将几十集故事所描写的人物的最浓墨重彩的特质进行概括。

人物小传通常的写法是在主人公每一个特质后面，立即进行情节的说明。这样既能让读者迅速理解人物性格，也能用有趣的情节丰富读者想象，更加打动人心。

4. 人物动机

人物动机是人物小传的核心。人物小传是小说人物思维模式的来源，是人物语言和行为的指引，是人物行动合理性的支持。从人物动机出发，才能产生后续的一切故事情节。

动机为故事提供一切情节。假如主人公的人物动机是寻求成功，那么整体故事就是主人公破除万难实现理想；如果主人公肩负国恨家仇，那么报仇雪恨、平反昭雪就是他的主要诉求。故事类型、整体基调，都由主人公的人物动机来决定。

如果你的故事模糊不清，主人公的行动可以向东南西北任意方向行走，其本质就是缺乏人物动机。一心要去西天取真经的唐僧，他的路径只能是一路向西。主人公是谁？他想做什么，这是故事的根本。人物的

动机不仅需要明确，而且必须获得读者的认同。在一个学生的毕业设计中，男主是一个六十岁的男人，他因妻子去世而感觉生活无望想要寻死，但是他遇见几个路人、经历几场谈话之后放弃了寻死的念头。这种故事设计一开始就没有考虑人物动机，这种动机也不能被观众理解，只是作者的空想。

《我是余欢水》的开场，一切人物描写本质都是为了解决人物动机。主人公余欢水家庭地位低、工作处处受阻、被误诊绝症，这是一个失落的中年人的典型代表，他的人物动机因此非常明确，就是要置之死地而后生，要成功挽回一切，要出人头地。如果前面的人设不成立，读者或者观众就无法感受到主人公的意愿，主人公就处于既可以努力奋斗也可以岁月安好的模糊处境中。

5.与其他人物之间的关系

围绕主要人物的人物关系将会成就其人物动机，紧扣故事情节。

次要人物的人物关系，主要是体现他在剧中与主角之间的关系，尤其是所属阵营、亲疏远近，这些都是判断人物在剧中所占比重的重要信息。

6.人物命运发展的关键节点（人物弧光）

不论是主要人物还是次要人物，都应该有自己的人物发展弧光，即人物命运的变化。人物小传应标明故事中人物的起点、转折和最后的结局。

从写作手法而言，人物小传既是编剧对人物性格、身份、他和其他人的关系模式等全方位细节的梳理，使其逐渐形成一个真实而真正的人的过程，又是一种能够清晰、准确、生动地向团队其他成员传达人物形象的表达方式。人物小传另一个重要的元素是吸引力。一篇人物小传要吸引出品方投资、要吸引导演拍摄、要吸引演员参演，需要较强的生动性和画面感。

生动性是指字里行间要让读者切实感受到编剧对人物的共情，让读者理解到编剧对人物是有感情的。这种感情不是通过使用程度副词或过

分的主观赞叹实现，而是作者自己先要明确对人物的情感，这种情感会渗透在字里行间。例如要写乔峰的豪情，就要写他在聚贤庄举杯豪饮、泰然自若，想取他性命的四方高手无人敢上前半步；要写信陵君礼贤下士，就要写他为守门小吏执辔牵马，低眉顺目全无一丝怨言。在为正面人物写小传时，要塑造一个成功者（如《星汉灿烂》中的凌不疑），就像为观众介绍一个优秀的恋人；要塑造一个失败者（如故事开始时的郝回归），则需尽可能激发观众的同情。为反面人物写小传时，也要写出他负面性格的合理性，要让他的邪恶具有魅力。

画面感也是人物小传撰写的一个重要方面。人物小传先于剧本，编剧通过人物小传使未看过剧情的读者对人物产生基本的认识。人物小传作为项目评估材料，如果能让审阅者有身临其境的画面感，所描写的人物是带有情境、立体的、能被迅速感知的，那么恭喜你，你的人物小传就成功了。

另外，人物小传的撰写还有其他几个方面的问题：

内容范畴：需要写出人物的一生（含前史），还是要呈现出人物在剧本中的所有剧情？

如前文所述，如果前史决定剧情主情节，可以纳入人物小传；如果只是为了陈述人物性格，建议直接从性格入手，突出主体。

在剧情内容上，需要考虑人物小传的长度和阅读对象。在不同情境下，人物小传有不同的写法。在完成大纲前，人物小传需要大致覆盖人物在故事中的经历，并理顺其发展历程；如果小传是与大纲和分集梗概一同完成，则人物小传要聚焦于人物的特质，避免与大纲内容重复。

完成阶段不同、阅读者的诉求不同，决定人物小传的不同写法。

对于编剧来说，所有完成的文本都有甲方。人物小传往往并非一份孤立的材料，在提交小传的同时，编剧往往要提交其他文本供各方评估审核。在材料提交的不同阶段，人物小传有不同的写法。

在项目立项时，人物小传应该强调人物的独特性。如果是专门写给演员的，则重点在人物细节。如果是供人物讨论用的小传，则应该偏向人物弧光。总之，在不同的情境下，人物小传需要有不同的表达。

总的来说，人物小传应当在保证"信息量"和"吸引力"这两大核心要素的基础上，针对不同具体情境进行细微调整，让出品、制片等各方共情剧中人物、认可剧作风格，让编剧的工作更好地向前推进。

二、人物小传示例

1. 陈小武人物小传

陈小武，男，17岁，湘南中学高三文科班学生，学习成绩班级倒数第一。陈小武是一个家境贫寒的黑小子，父亲陈守财在湘南农贸市场卖豆芽，母亲体弱多病，弟妹幼小。陈小武是刘大志的死党。陈小武暗恋刘大志的表妹丁珰，一直以笔名"一块钱的爱"陪伴丁珰，最终勇敢表白收获爱情。

陈小武性格老实憨厚。虽然他学习不好，但也绝不是喜欢在班里调皮捣蛋的"坏学生"，即使听不懂课，也会趴在桌上安安静静睡觉而不打扰其他同学。陈小武考试"作弊"后会惴惴不安天天做噩梦，然后选择诚实地向老师坦白。

陈小武为人仗义，刘大志逃学他放风，刘大志撬锁他垫背，被老师发现时，陈小武从不推卸责任，坚持有难同当。跑5000米时陈小武坚守自己的战略地位，即使摔倒受伤，即使最后的高光并不照在自己身上，他也坚持跑完，完成牵制对手的任务。

陈小武敞亮直爽，对待友情真诚坦诚。原本由于陈桐的加入，陈小武对"三人友情"有些不适，对陈桐怀有小小敌意，但后来由于陈桐帮自己打架，陈小武便选择敞开心扉表明自己的"醋意"，最终三人友谊越来越牢固。

穷人的孩子早当家，陈小武比同龄人更早地明白了生活的不易。陈

小武每天都会早起帮爸爸搬豆芽，但也因如此，陈小武无心学习，所以学习成绩常年倒数第一。家中忙碌时，父亲想让他中途退学，陈小武心里万分不愿，但考虑到自己作为长子的责任，犹豫之中还是交上了退学申请，后被郝回归劝解，又回到校园。但陈小武还是没能完成高中学业，父亲生病时，他选择退学回家承担起家庭重担，过早地直面现实使得陈小武对"金钱"的概念发生了变化，就在他即将走上唯金钱至上之路时，郝回归及时出现，带领同学捐款，一起帮陈小武渡过难关。

陈小武从校园到菜场，闯荡出自己的一番天地。他勇敢正直，踏实肯干，勇敢地站出来和恶势力做斗争，捍卫自己和菜贩们的正当权益，赢得了菜贩们的拥护。陈小武最终成为湘南农贸市场老板，与丁珰喜结连理，并生下女儿"丫丫"。

2. 郝铁梅人物小传

郝铁梅，女，40岁。她是典型的中国式严母，一生努力拼搏，以自我牺牲为人生最高目标。

郝铁梅从小就是个很拼、很上进的人，在下放劳动的时候，她组织自己的大队连拿了几年的节水节电流动红旗。这股拼劲儿帮她在一个普通的小镇考上了大专，当上了好单位的财务；这股拼劲儿让她早早过上了一种90年代的"模范"生活：拥有一只铁饭碗，和一个体面又稳定的家庭。

在家庭生活里，她的拼劲儿也继续发光发热。她把家里每个角落都整理得井井有条，当医生的丈夫年轻时常常调侃，也就手术室比家里干净了；就连当年下放劳动用的那套节水节电方法，也被一丝不苟地在家里执行着。然而，人到中年，郝铁梅遇上了一个不能靠"拼"解决的问题——儿子刘大志的教育。

家家有本难念的经，铁梅家也不例外，被她摊上的，是"丧偶式育儿"这一款。外科医生丈夫常年辗转于手术台，别提教育儿子，就连按时回家都难以保证。郝铁梅只好一个人肩负起了教育下一代的重担。可

惜教孩子不像干活儿，有投入也不一定有回报。

她精心养育了17年，刘大志仍然是一副看不到希望的样子。他学习成绩不好，性格也看起来吊儿郎当不靠谱，这一切离郝铁梅的期望背道而驰——她希望他吃上公家饭、组建体面的家庭。他越这么长大，铁梅的压力就越大，也就越钻牛角尖，对大志越严格（甚至不惜鼓励郝回归用羞辱的方式帮大志戒游戏）。另外一边，大志理解不了母亲的焦虑和固执背后有多少难过和爱，他的心也无法向母亲靠拢。因为自己与儿子互不理解的辛酸，郝铁梅才会在郝回归醉后念叨母亲时那样地动容。

在家庭生活之外，郝铁梅喜欢八卦、凑热闹，还热衷于给人介绍相亲，这些事情能弥补她生活的孤单。工作和刘大志占据了她的生活，她和丈夫共处极少，朋友也少，大志更是只会让她操心，她只能从这些相对轻松的社交中获得休息和陪伴。郝回归的出现，是她第一次遇到"知音"。

思考题：任选剧中两个人物，完成人物小传。

第四节　人物关系

一、国产网络剧的人物关系

好莱坞的故事总是讲述各种各样的英雄成长，国产网络剧则习惯性聚焦于人物关系，这与国产剧的受众习惯紧密相关。

国产网络剧的目标受众是视频网站的充值会员，目前国内的视频网站会员会费并不高（每个月不超过人民币30元）。为了实现盈利，视频网站必须以尽可能多的受众、尽可能长的观影时长作为观众选择标准，因此三、四线城市的女性观众成为最理想的受众群体，这些观众群体与美剧受众截然不同。

国内网络剧观众并不关心在科幻世界如何拯救人类的命运，也不关

心美剧职业剧所提供的信息量,这是科幻剧、行业剧这些"高精尖"类型无法敲开国内市场的最根本原因。三、四线城市的女性观众群体为"误会"而哭泣,沉迷于"爱上一个不该爱的人"的挣扎;纠结于主人公在复仇、利用、欺骗中迷失自己。我们在最热播的网络剧里看到:自私的主人公为伟大而死;强大的人往往无法保护重要的东西;可鄙的人为了什么而死心塌地,又被弃之如敝屣;端方的人为爱痴狂,主人公追求什么,他最爱的人就会因之而死。观众因为这些虐心的情节而热泪盈眶。这种对人物关系的着迷,从中国古代戏曲中延续至今。在传统戏曲故事《秦香莲》中,几千年来观众并不关心陈世美是如何从小人物逆袭成为人中龙凤,他们津津乐道的是秦香莲的委屈和包拯的大公无私。

在中国传统文化中,真正的英雄并不是个体的成功,而是为群体、为他人的牺牲,这种牺牲本质上就是一种人物关系。对牺牲的颂扬根植在我们的文化基因中,所以我们很难在中国故事中看到成功的个体叙事。在前文整理人物弧光的时候,就能发现很难从国产网络剧中找出主人公个体成长的案例典型(《琅琊榜》就是一个依靠人物关系的不断发展推动剧情的例子)。

因为这样的市场需求,建立强大的人物关系对于网络剧剧作尤其重要。在绝大多数时候,基于人物关系的人物动机完全能够支持作者完成整部剧作。

二、人物关系示例:郝回归与刘大志

在《我在未来等你》中,郝回归和刘大志的关系,是前期剧情进展最大的推动力。可以将郝回归和刘大志的关系视为男女主的关系,看看在前五集剧本中,两人的关系是如何建立发展并推动剧情的。

1. 首先是人物相见

一般在剧作中,男女主的初次相见是需要精心设计的桥段,且一定要发生在第一集,相见的场景最好能表现两人不可能立即两情相悦的最大矛

盾。男女主相见如果不能产生误会，很难想象如何继续接下来的剧情。

在《我在未来等你》第一集，郝回归穿越到1998年第一场就是跟刘大志的见面。剧作中，郝回归在完全没有弄明白状态的时候见到了17岁的自己——刘大志，他的第一件事是确认刘大志的身份。

在这一段戏里，郝回归的内心有几次波澜。首先，他很惊喜遇见了17岁的自己，并急着说出自己所有的遗憾作为嘱托。但是当刘大志问他，自己的将来会如何时，意识到自己一定是让17岁自己失望的，所以郝回归索性开始吹牛。郝回归的吹牛完全吹到了刘大志的心坎里，所以两人的关系似乎是和谐的，但这种和谐马上就要被打破。

在这场相遇里，郝回归和刘大志完成了相遇，完成彼此信息的交换，也结下了梁子。郝回归对刘大志有满心欢喜，但是刘大志却已经认定郝回归是一个有手段的班主任，这种印象一直持续到后面几集，在此，刘大志成为郝回归的主要"对手"，开始在剧情中迅速进入状态，并持续发力。

2. 结仇

在郝回归和刘大志相遇的基础上，前期两人关系必须恶化。刘大志对郝回归的印象要越来越恶劣。

这里经历了几件事：

• 郝回归新官上任，在给新班级做自我介绍时，把每个同学都羞辱了一通。郝回归之所以这么做，是因为在婚礼上受够了这些人未来的欺压，要抒发自己内心的压抑。但是在刘大志看来，他觉得郝回归完全是胡说八道，并觉得郝回归只是在小地方的高中当了个文科班的实习班主任，没什么本事。在此，刘大志对郝回归的厌恶呈逐渐上升之势。

• 郝回归去见微笑，这本是一个将郝回归和刘大志置于情敌之境的危机。但这里需要确定故事的主旨，如果是郝回归跟年少的自己争夺初恋，那么故事主线就不是少年成长，跑偏了。所以，这里微笑喊出一句"叔叔"，让郝回归瞬间清醒。而在他明白了自己班主任的身份之后，剩

下的主要戏剧任务就是帮助刘大志实现自己的愿望了。

• 虽然郝回归对刘大志满腔热情，但刘大志却并不领情，反而做出了他反对班主任的第一步行动：去郝回归的宿舍搞破坏。

3. 斗智斗勇

• 第一回合：

何主任要求刘大志把家长带来学校，刘大志就让菜场张姐冒充郝铁梅来了学校。郝回归一眼识破了刘大志的伎俩，但他没有拆穿，反而在张姐面前表扬了刘大志一顿，还说要去刘大志家家访。

此时郝回归对于识破刘大志的诡计有些许得意，他不想让刘大志得逞，还要给刘大志点颜色瞧瞧，让刘大志见识一下自己的厉害。于是最后出其不意地提出要家访，让刘大志猝不及防。在这一回合中，郝回归的目的达成了，刘大志的心情宛如过山车七上八下，非常紧张、害怕，认为郝回归就是要整自己。

• 第二回合：

家访路上。刘大志故意在路上拖延时间，带着郝回归在校门口的音像店、臭豆腐摊逗留。没想到却正好勾起了郝回归对曾经的记忆。因为郝回归自己也十分怀念旧街道上的景物和人物，他乐得在路上停留，多吃上一碗方老太的臭豆腐。面对刘大志，他也不由得流露出了对这些人和事的真情实感。他甚至还对刘大志透露了自己成年之后才明白的一些少年时错过的情感。这是第一次，两人单独坐下来吃东西、面对面地说话，跳出了老师和学生的身份，是二人真正意义上确定身份之后的一次对手戏，没有想象中的剑拔弩张，似乎两人的关系有些靠近。刘大志也看到和感受到郝回归跟他有些相似，甚至从没有人听他说过那么多废话，肯定过他那些不切实际的爱好。刘大志心里有些感动，但这种感动也许他自己都没有觉察到。因为现在依然不是两人和解的时候。

• 第三回合：医院见郝铁梅

第二集时，刘大志受伤，郝回归赶去医院看望。在医院，郝回归无

意中遇到了郝铁梅。眼见亲生母亲露脸，之前谎言被揭穿，刘大志索性厚着脸皮欺骗郝回归，说郝铁梅不是自己的亲妈。至此，刘大志无赖到底的性格已经展示无遗。而郝回归则毫不意外地趁势对郝铁梅说，改天要去他们家家访，与郝铁梅建立了联系。

在这一回合中，郝回归和刘大志的斗智斗勇因为出现了一个第三者而有了转机。郝铁梅成为一个平衡刘大志和郝回归关系的所在，是两人在学校之外的另一个交集点。

在普通的剧集模式中，这个位置类似于，男女主有一个需要完成的共同任务，这个任务将两人的命运交集在一起。在《我在未来等你》中，二人的母亲郝铁梅承担起了这个戏剧任务。而郝铁梅跟郝回归的关系也以此为开端，引发了观众悬念。

- 第四回合：家访

在这一回合中，具体剧情为：郝回归去刘大志家家访，郝回归以班主任的身份向郝铁梅表示了对刘大志的善意关心，郝回归的善解人意迅速赢得了郝铁梅的好感，郝回归还陪郝铁梅一起唱起了怀旧的卡拉OK。

这是人物情感的重场戏。郝回归回到昔日的家中，一切都那么熟悉。此时他理解了郝铁梅的良苦用心，并在闲谈中得知郝铁梅在2018年很有可能是装病逼郝回归结婚。（至此，郝回归对于2018年的最后一个压力被解除）对郝回归和刘大志而言，虽然关系没有进展，但因为郝回归采取出卖刘大志的方式（举报刘大志的小抄）和郝铁梅建立"结盟"，实际上是加深了他和刘大志之间的误会的。

这个回合结束之后，虽然郝回归没有在郝铁梅面前说刘大志的坏话，但刘大志默认他是说了的，并更加将郝回归视作眼中钉。而郝回归也即将面对要收服刘大志的戏剧任务。

- 第五回合：拉扯与纠缠

紧接着，刘大志开始主动出击，他给郝回归吃饺子，说是郝铁梅特意给郝回归准备的，其实刘大志在饺子里放了泻药。郝回归一听是郝铁

梅给自己准备的饺子，毫不犹豫就吃了。这件事直接导致了后来郝回归腹泻与接下来的班会事件。

班会时间，郝回归拉肚子迟迟没有来教室，刘大志欺骗大家班会不开了，想和陈小武撬锁早退，被何主任抓到。这时郝回归出现，为了让刘大志等人不被处分，他在何主任面前帮刘大志等人撒谎求情。

因为刘大志整了郝回归，郝回归却主动帮了刘大志，刘大志不明白郝回归为什么帮自己和陈小武求情，为什么要包庇自己。不管怎么说，在这个回合两个人的关系看似有了些许缓和，但这样的缓和并没有持续多久。

回到班里以后，郝回归为了刘大志好，把他的课桌调到了讲台旁边。他当然希望刘大志能"改邪归正"，做个好学生，于是便采取了这样的方法，好监督、提醒刘大志。但刘大志非常生气，觉得这样很丢人，他对郝回归怀恨在心。他向小姨谭晓婉告状。换座位事件使两个人的关系在没能持续多久的缓和瞬间又极度恶化。

正当刘大志志得意满，觉得谭晓婉（救兵）的出现，一定能为他伸张正义，没想到郝回归却顺利拉拢了谭晓婉。刘大志百思不得其解，为什么晓婉姨也叛变了，他很失望。想到晓婉现在是郝回归那边的人了，刘大志便更生郝回归的气。郝回归努力教育刘大志，在刘大志心中，郝回归已经是一个绝对和他对立的形象了。

这一阶段就是要让两人的关系不停地拉扯，每一次好转都紧接下一场危机。或者一步步将危机推向更高峰。

• 第六回合：游戏争霸（正面 battle）

在接下来的语文课上，郝回归点评同学们写的作文《我的理想》。他肯定了其他同学的作文，唯独批评了刘大志的。

郝回归说刘大志的作文是糊弄老师、欺骗自己。刘大志站起来激情澎湃地说，郝回归说得对、感谢郝回归的一番话让他坚定地去追寻自己的理想——成为一名职业游戏选手。而郝回归很惊讶，他根本不记得自

已年少时有过这样的理想。他怀疑这究竟是刘大志在开玩笑，还是自己已经忘了曾经的梦想。如果自己真的坚持电竞的梦想，说不定以后会成功。这时郝回归在心中暗喜，所以并没有继续批评刘大志。

而刘大志说自己成为一名电竞选手应该是认真的。他虽然调皮捣蛋贱兮兮，但也不是完全没有志气，仍有自尊心。郝回归的批评确实影响了他，这是他对郝回归的反击，也是自白。郝回归对刘大志有了第一次不确定的"刮目相看"，刘大志也确实被郝回归的批评所触动。这是二人在游戏厅进行比试的起因。

正当郝回归觉得刘大志能够发挥所长时，却跟他在游戏厅再次相遇。郝回归本来以为刘大志会奋发图强，没想到刘大志借由郝回归说他一定会考上大学反而彻底摆烂。郝回归一气之下要和刘大志打赌，比赛打游戏，如果刘大志输了，那他就必须好好学习。我们可以看一下这一场两人是如何将情绪一步步推上去的。

游戏厅　夜　内

游戏厅里，人头攒动，乌烟瘴气的。

王帅介绍：这是号称城北小霸王的——李小龙。

刘大志笑嘻嘻的：看来，你还挺有名呀，小霸王是吧？我是城南学习机！

李小龙一副高高在上不可一世的表情，蔑视地：打的就是学习机！！！

刘大志不以为然地做了一个萌萌哒的表情！

王帅继续介绍：这是城南春丽——刘大志！

刘大志做了一个标准的武侠姿势，请！

李小龙用力地甩了甩自己三七开的油分头，往游戏机前走。

围观群众很快把刘大志和李小龙的身后围得几乎水泄不通。

伴随着游戏的音乐，游戏开始，ROUND1！

刘大志越打越来劲。

李小龙鼻子上冒汗。

王帅等人看得比刘大志还紧张。

刘大志一记连招，获得短暂时间休息。刘大志大喊：可乐！可乐！

王帅立马递了一瓶可乐上来，并用吸管送到了刘大志的嘴边，刘大志的眼睛一直盯着屏幕，他用最快的速度吸了一口，饮料瞬间就见底了。

刘大志悠闲地操作着游戏按键，旁边的李小龙急得直冒汗。

李小龙的屏幕上显示——K.O！

围观众人开始欢呼，对面的小混混不敢出声。

王帅和小弟一起过来给刘大志捏头揉肩，像刚打完拳击一样。

王帅大喊：大志帅不帅？

小弟呼应：帅！

王帅再问对面：你们服不服！

小弟们呼应：城南第一！

刘大志挥挥手，示意大家安静！

李小龙狠狠的：再来，我刚刚尿急，没发挥好！

王帅挑衅地：你别一会儿输了尿裤子就行！

众人哈哈大笑！

李小龙气得牙痒：谁输谁赢还不一定呢！

众人期待地看着刘大志，只见刘大志正准备披挂上马。

突然，刘大志手一举：先等一下！

李小龙：怎么？怕尿裤子？

刘大志无所谓地：别多想，我就是心血来潮想把眼睛蒙起来玩一局！

围观者惊叹：什么？

刘大志：睁着眼睛打你是我欺负你，蒙上眼睛照样让你满地找牙！

王帅低声：哥们，别太逞能！

刘大志：不信我？

王帅：信！

王帅一挥手，小弟们七手八脚把刘大志眼睛蒙起来。

ROUND2，游戏开始了，岂料，闭着眼睛的刘大志越打越猛！

画面上的春丽腿功天下无敌，游戏的音乐声音高亢，周围的叫好声更是此起彼伏，刘大志耳朵迅速微动，仿佛在听着游戏里声音辨别位置，对手的操作在他的耳中仿佛都变成了慢动作分解。

刘大志流下一滴汗水，而李小龙已经满头是汗。

趁李小龙难以招架之时，刘大志又使出了一记春丽的大招倒旋风。

李小龙的机器上再次出现——GAME OVER。

刘大志看不见外面，只听见音乐，一脸得意。

刘大志得意地：服了吧？看你以后还敢不敢来我们城南猖狂，记住了我是城南学习机——刘大志！

刘大志转过身，扯下蒙眼布的一瞬间，看见郝回归在他面前。

周围的人都一片静默，只有游戏机的背景音。

刘大志硬起头皮：郝老师，我在为学校争光！

郝回归：你怎么好意思睁着眼睛说瞎话？还有没有一点儿羞耻心？

刘大志豁出去了：是您教育我们要为梦想努力奋斗的呀，我说了打游戏就是我的梦想呀。

郝回归彻底爆发了：你知不知道这种游戏机，几年后就会被淘汰，286的电脑会成为历史，会有386、486、586、Mac、Air iPad、VR、AR……将来会有无数的技术革命推动社会进步，互联网普及以后，世界就会变成一个地球村，游戏，只是其中很小的一部分！未来迎面而来，最该奋斗的时候，你却在这里打游戏，还说什么狗屁的梦想！

刘大志虽然听不懂郝回归在说什么，却也越挫越勇：郝老师，话可不能这么说，打游戏，那也是有技术含量的，也不是谁想打就能打的。起码这一屋子没人能打得赢我，刚刚我就是为咱们城南赢了脸面，对

不对？

　　周围的小混混应和着：对！要是没有刘大志，我们城南的脸早都丢光了！

　　李小龙一看大事不妙，急忙示意众小弟赶紧开溜！

　　刘大志继续：就像郝老师你说的，我有天分，愿意在上面花时间，这就是我的梦想！这就是我的世界！再说了，周老板早都给我算过了，说我命中注定会上大学，这话郝老师第一天见我的时候就跟我讲了，他还说我以后能当大学老师呢，对吧，郝老师？

　　郝回归打断了刘大志，风轻云淡地说：别说了，我跟你打一场！

　　刘大志不敢相信自己的耳朵：郝老师，我可是良民，打架斗殴的事情我可不干！

　　郝回归一言一语，说得很清楚：我是说，我跟你，打一场街霸！要是你赢了，学生手册都管不住你；要是我赢了，你以后不许再进游戏厅！

　　刘大志止不住地笑，仿佛听到了天底下最好笑的笑话，几次想说话都没说出来：郝老师……好啊！

　　郝回归：明天，这个点，还在这，我等你！

　　郝老师一脸严肃地走了。

　　刘大志继续止不住地笑着：明天谁有空，来看我和我们班主任的约战。

　　刘大志又坐下来笑嘻嘻地：哎哟好害怕明天会输啊，谁来再陪我练一练。

　　陈小武、丁玙、微笑刚刚进来，丁玙：刚刚出去的是郝老师吗？他怎么没抓你啊。

　　刘大志：你们一定想不到……（切掉刘大志给他们讲述刚刚郝老师约打游戏的事情）

此时，郝回归想以比赛打赌为契机，让刘大志彻底服气，把刘大志扳回正轨。而刘大志很得意，认为自己胜券在握。拳皇争霸赛让两个人的关系又变得很紧张，游戏内外都是对手。此时两人关系呈白热化，危机一触即发。

而两人争斗的结局，是因为郝回归知道刘大志在游戏中常用角色的弱点，以此打赢了刘大志。

6—14 游戏厅　夜　内

刘大志和郝回归的身后被围得水泄不通。

观战的人比刘大志和郝回归还要紧张，大家都目不转睛地盯着两个人对决的机器屏幕看。

就连微笑也表情凝重地看着。

刘大志和郝回归继续战斗。

陈桐低声对微笑：不用紧张，大志输定了。

微笑：啊，怎么看出来的。

陈桐：郝老师都没进攻，而刘大志每次进攻，都被防守住了，等到郝老师发力，刘大志就死定了。

镜头给刘大志，刘大志的额头有汗珠，表情紧张。

郝回归淡淡地说：别恨我。

屏幕上，KEN 几个连招 KO 春丽。

游戏结束，所有人都静止了。

陈小武弱弱地试探了一声：大志？

在刘大志的眼里，周围的人都已经不动了，一切都是安静的，没有任何一丝的声音，他的目光里看到的只是一张张模糊的脸。

闪回，刘大志比赛之前对微笑自豪地说：你放心，我稳赢！

郑伟的声音很大，划破了寂静：刘大志输，郝老师赢，所有押刘大志赢的人买汽水了，王帅来，把本子给我，现在点到名的都去那边排队

买汽水，彭军、陈小武、丁珰、王良……

郝回归搂住了刘大志，摸着他的头，嘲笑他：大志，你现在知道老师厉害了吧。

刘占龙不敢相信地看着自己手里那张纸，直冲向了王帅，像范进中举一样大喊：伟哥，发达了，咱发达了……

人群中，大家纷纷开始夸张地表扬起郝回归：真是做梦也没想到郝老师打游戏这么厉害！果然是长得帅，打游戏也好！讲课好，打游戏也好！个子高，打游戏也好！人品好，打游戏也好！面相好，打游戏也好！

郝回归一脸春风得意的样子，向周围的人群挥手示意。

郝回归幸灾乐祸地看着刘大志，刘大志一脸颓丧。

刘大志觉得世界安静了，只听得到别人的议论纷纷：什么嘛，这么差，还自称湘南第一，连个班主任都打不过，这下牛皮可破了，我看他怎么收场？还怎么收场？这脸呀，丢的全湘南都是，真是笑死了。我的汽水啊，气死了！

刘大志摇着头，不敢相信自己听到的这一切，他紧握双手：怎么会这样？

郝回归恳切地看着刘大志：大志，你别放在心上，胜败乃兵家常事！

气氛凝重，所有的人都看着刘大志，觉得刘大志特别地难过。

刘大志喘息着（OS）：他怎么知道春丽的克星是谁？他怎么能打赢我？我该怎么办啊，那么丢脸，所有人都在这，真不如死了算了。

陈小武很想上前安慰一下：大志，没事的，大不了，咱多吃一碗臭豆腐。

刘大志突然表情一变：哈哈哈，郝老师真是行家！

刘大志说完，就当众直接跪在了郝回归的面前。

刘大志跪下一拜，大声喊：来，师父，请受徒儿一拜！

人群安静了，然后爆发出一阵阵嫌弃的声音：不会吧！这么怂！

丁珰捂住脸，从手指的缝隙里偷偷看：真是丢死人了！

郝回归愣住了，不知所措地：你这是干什么？快起来！

刘大志死都不肯起来，说话一股江湖气：我是真心想认你做大哥！在场的人都知道，我是湘南格斗小霸王，生下来17年当中，从来都没遇到任何对手，今天居然输在了你的手里，我心服口服。

气氛变得更加尴尬。

郝回归突然愣住了，（OS）郝回归的内心独白：天哪，太丢人了，（心里倒吸两口凉气）我当年好像就是这样，从来不敢面对失败，总是用一些有的没的小聪明来化解尴尬，这下可该怎么办？

微笑走过来，对刘大志说：输了就输了，用不着要下跪，你像个男人吗？郝老师，你明知道刘大志会输，你还大张旗鼓地和他下战书，让大家都知道。今天那么多人来了，看到他输了，你是真的想帮他吗？不是！你就是想羞辱他！如果羞辱是你用来帮助一个学生的方法的话，那你真的是个好老师吗？刘大志打游戏是不对，可是打游戏是刘大志现在唯一有成就感的事情，你不仅把它摧毁了，你还逼刘大志跪下了。郝老师，可能你根本就不会知道，对于像刘大志这样的人，能有一件值得炫耀的事情，有多重要？虽然刘大志一直觉得自己能打赢你，但是他昨天一直在游戏厅练到了打烊，你们是不是觉得他很幼稚？（对围观群众说）你们可以来看热闹，但没必要讥讽他，又有多少人能为自己喜欢的事情那么尽力呢。刘大志，起来，我们走！

刘大志尴尬地说：微笑，郝老师技高一筹，我就应该拜师，这是我们男人之间的事情，你就别管了。

微笑一愣，大家面面相觑，没有人再说话了。

微笑抱着胳膊，停了两秒，生气地：这么喜欢拜师，是吧？干脆再磕个头算了！（微笑一边说，一边用力地把刘大志的头按了下去）

微笑说完，转身走了，丁珰不知如何是好，徘徊了一秒钟，也跟着

微笑走了。

郝回归本来就有点儿不知所措，现在被微笑一怼，更不知道说什么好了。

郝回归急忙把刘大志扶了起来：散了，散了，大家别看了。

彭军：散了散了，各回各家，各找各妈……

围观群众纷纷走了，陈小武在门外等刘大志。

郝回归：大志，你觉得自己游戏打得好，其实是大部分比你脑子好的人都不打游戏，又没有花时间、花心思在这个上面，要是早碰上像我这个脑子正常的，你早挂了。不是说打游戏没出路，是你打游戏没出路，你技术太渣了，但是你相信老师的话，只要你肯好好学习，一定能考上一所好大学！

郝回归越说越乱，自己都不知道自己要表达什么，着急地：我不是说你的脑子不行，咱俩脑子一样，我是说你只要放弃打游戏，一定能学好习！希望今天晚上的事情不要影响你的心情。

谁知，刘大志：师父，我没事，我和小武先走了，还得帮他去搬豆芽呢。

刘大志走了出去。

郝回归OS：微笑说得对，我的方式是错误的。有时候，想用赢去解决问题，也许就已经输了。

结局并不像预想的那样分出了结果。对刘大志而言，他以下跪选择逃避，给自己找回面子，郝回归则感到了后悔，觉得自己不应该用这种方式教育刘大志，担心伤害刘大志的自尊心。其实刘大志并没有生郝回归的气，他生自己的气，在和自己赌气，他连自己最擅长最骄傲的游戏都赢不了别人。郝回归和刘大志的关系又发生了微妙的变化：郝回归为自己的做法自责，觉得对不起大志，刘大志也在郝回归处遭受了挫败。两人的关系再次成为悬念。

小结

通过我们如此分析人物关系的发展可以看出，人物关系的发展决定了剧情的走向。人物关系的变化是剧作最大的看点。而人物关系的发展是有着一定的走向和频率的，这种发展脉络是观众在长期观影过程中形成的审美期待的产物。

思考题：找出剧中另外一对人物关系，进行分析。

第五节　单场戏分析

写好单场戏，是编剧的关键技能。一般来说，每一集戏都应该有至少一场重场戏。这里所说的重场戏，可以是重要的场次，最长的场次，情感浓度最强的场次，最关键的标准是，它必须是一场主人公命运或情绪发生重大戏剧变化的场次。

传统的电视剧创作中，经典的场景甚至会出现一整集只有一场戏的情况。例如电视剧《雍正王朝》中的"八王议政"，整集就是一场上朝的戏。但是在网络剧中，节奏更快、信息量更大，观众不是那么喜欢琢磨戏里的深意，对重场戏的要求更偏向于重大情节。

在讨论拉片《我在未来等你》第二集的时候，有一个关键性的问题：这一集的重场戏究竟是哪一场？这一集的内容是郝回归想通过游戏厅穿越回2018年但没成功，接着他遇到昔日的两个仇人。为了证明自己，他跑到班上给文科班的学生打鸡血，可大家都觉得他说的话很无聊，没有像郝回归预想的那样激起同学们的少年热血。郝回归在球场遇到先前（2018）在婚礼上挑衅他的"仇家"郑伟，他跟陈桐一起并肩作战，让郑伟丢了脸。一直到这里，郝回归都处在一种"爽剧"剧情里，没有时间和空间静下来仔细思考1998年对自己意味着什么。所以虽然这之前

的一场戏情绪饱满、充满对抗，但还不是这一集的重场戏。这一集的重场戏，是刘大志与郝回归一起走过校门口的那条街，一家家店铺激起了郝回归对1998年的点滴回忆，当他们在小摊吃臭豆腐的时候，郝回归对1998年的情感浓度才达到最高点。

我们来看一下这两场看似平静的重场戏：

2—18 音像店外　黄昏　外

路上回家的学生已经很少很少了，郝回归和刘大志慢悠悠地走在路上。

（OS）张信哲的歌声依然在耳边响起，刘大志一边下意识地跟着哼。

刘大志欠扁的声音：郝老师，你喜欢听什么歌？刚刚那首《爱如潮水》我已经学会了。

刘大志得意地想开口炫耀一下，结果他刚唱了一句，郝回归就顺接着唱了起来：我的爱如潮水，爱如潮水把我向你推。

郝回归边走边唱。

刘大志嘟囔着嘴跟在后面，小声地：会唱歌了不起？（点评：这里其实是给出强烈的郝回归和刘大志是同一个人的暗示。但刘大志的回答显示他丝毫不为所动。）

刘大志看了一下手表，时间是六点一刻。

恰巧刘大志和郝回归走到分岔路口，郝回归刚想往右走。

刘大志急忙叫住了郝回归，指了指左边：郝老师，我们家往左走！

郝回归做出给你最后一个机会的表情：你确定？

刘大志依旧是死猪不怕开水烫，决定要一错到底：确定！一定！以及肯定！

刘大志边说边大步往前走了几步以示正确。

郝回归：你以为你是郭芙蓉啊！

刘大志：郭芙蓉是谁？

郝回归：以后你就知道了，哎文艺路，不是这边吗？

刘大志死撑：郝老师你刚来，还不是特别了解这儿，文艺路特别长，咱走的是小路，到家快。

郝回归不为所动地看着刘大志，仿佛在说，Are you sure?

刘大志看见街角的臭豆腐摊，眼睛一转：咳，郝老师，实不相瞒，你刚来人生地不熟地，我其实是想请你吃我们湘南一绝——方老太臭豆腐，本来想走这边给你一个惊喜的，你看你……走吧，去尝一口？（点评：这一段是非常有表演空间的，两个人各怀心思。刘大志想要套路郝回归，但其实郝回归之所以同意去吃臭豆腐，并不是因为受了骗，而是臭豆腐摊牵扯到了他的记忆。）

2—18 臭豆腐摊　黄昏　外

拐角处有一个臭豆腐摊，臭豆腐摊对面是一家高级酒店。

臭豆腐摊上，郝回归和刘大志面对面地坐着。

臭豆腐摊子上有一个牌子，上面写着——一元一碗。

刘大志喋喋不休地：郝老师，这里的臭豆腐，保证让你吃了还想吃，今天你可劲儿吃，我请客！

郝回归目光转移到老板方老太身上，顾不上搭理刘大志。

（OS）郝回归内心独白：没想到这辈子还能再吃上方老太亲手炸的臭豆腐。

刘大志特别诚恳的：方老太，给我一份臭豆腐，分成两碗。

方老太：好……

方老太边说，边开始把臭豆腐切成小块，又多加了一些佐料，原本只有半碗的臭豆腐，看上去像是满满一碗。（点评：关键场次中的人物动作描写必须牵动剧情，也必须描写准确。）

方老太先端了一碗过来。

郝回归推到刘大志面前：你先吃吧。

（OS）郝回归：以前我的钱总是只够半碗，方老太就会切碎豆腐，用调料堆成满满一碗，让别人以为我也有钱买一大碗。后来方老太重病，让自己的儿子继续在这儿摆摊，因为她说如果我们找不到她的摊子，就找不到童年的回忆了。研究生毕业那年，小武告诉我方老太去世的消息，丁珰还痛哭了一场。（点评：全剧中，郝回归的独白在第二集之后很少出现。因为在此之后他的穿越身份就应该模糊掉，让他真切地融入1998年的生活。）

刘大志有些不好意思地：那我先吃？

方老太又拿了一碗过来。

刘大志介绍：方老太，这是我们班主任。

郝回归看着递过来的臭豆腐，看着老板满头汗，说不出话来。

方老太注意到了郝回归的表情，赶紧用手在围裙上擦了擦汗：老师，您别嫌弃，我这很干净的。

刘大志看到郝回归跑神儿了：郝老师，你怎么不吃呀，快尝尝，绝对好吃！

郝回归看着这一碗臭豆腐。

郝回归：你知不知道方老太为什么每次都给你把臭豆腐切成小块？

刘大志从来都没想过这个问题：啊？为什么？

郝回归：因为这样看起来就会很多，虽然你每次钱都不够，但是也吃了满满一碗。

刘大志若有所思地：这样？我没想过哎。方老太，谢谢你诶！

刘大志扭过头来问郝老师：你怎么知道。

郝回归：我也是很多年以后才明白的。（点评：这几句轻描淡写的台词其实静水流深。郝回归的情绪在此时达到最高点。）

刘大志一看表，六点五十。

刘大志特别高兴地站起来：行了，郝老师，别吃了，咱走吧，不然我妈在家该着急了！

郝回归无语地：你又搞什么鬼，这才刚吃几口！

刘大志：哎呀，臭豆腐，闻闻就行了。

郝回归：不是你说来吃的吗？

刘大志步履匆匆：郝老师，快快快，说好了七点到家的。

在前三集真正奠定郝回归在 1998 年身份的，是郝回归去刘大志家家访的场景。这几场戏是第三集的重场戏。

3—30 刘大志家客厅　夜　内

郝回归一个人站在客厅，客厅比想象中的还小，他摸了摸桌子，看了看墙角爸爸的空酒瓶，看了看妈妈凉开水的白瓷缸子，确认了一下这真的是自己熟悉的环境。

郝回归感叹地：我回来了！（点评：这句台词统领了郝回归接下来所有的情绪。）

郝回归也把外套脱了往沙发上一丢，特别自然地搬起茶缸喝了两口水。茶缸空了，郝回归自己很顺手地用保温瓶满上。郝回归用力晃了晃保温瓶的底部。

郝回归自言自语：我就说，早就坏了。

郝回归很潇洒地坐在了自己平时熟悉的位置上，像主人翁一样环视全家。

茶几上摆着郝铁梅的一组艺术照，郝回归看着艺术照摇头：根本就不如本人好看，不知道那时候照相馆的人都是怎么想的。

电视柜里，是输液管编的动物。

郝回归看到墙上的身高线，最高标到了一米五。

郝回归：奇怪，以前每年过生日都量的，怎么后来就不量了？

郝回归走过去，比了比自己的身高，从桌上拿了支笔，很认真地标了一个一米八三。（点评：这一段都是动作描写，要准确到位，不仅给演

员足够暗示,也必须让道具明白编剧的意图。)

　　刘大志从厨房出来,一脸奸笑:郝老师——

　　郝回归:大志,你过来。

　　刘大志走过去,郝回归很认真地给刘大志量了身高,一米八。

　　郝回归:完了,长不了多少了。(点评:这一段定了演员之后修改过。而且有一个小笑点是,刘大志这个演员是最先定的,所以后期试镜郝回归的演员不能比刘大志矮。)

　　刘大志不解地看着郝回归把两个刻度旁边分别写上17,36。跟之前数据旁的年龄数字吻合。

　　啪的一声灯亮了,郝回归觉得非常刺眼。

　　郝铁梅的声音:老师来了,你怎么不开灯?这孩子,真是没规矩!

　　刘大志委屈:不是你说不开吗?

　　郝回归赶紧:不要紧不要紧,我们家平时也不开大灯,我妈说浪费,要给国家省电,我早都习惯了!

　　郝铁梅下意识地点点头:你妈真会过日子!

　　郝回归笑笑,不说话,他看着郝铁梅,眼眶有些湿润。

　　郝铁梅发现了,急忙问:郝老师,你怎么眼睛红红的?是不是不舒服?

　　郝回归急忙解释:没事没事,可能被呛到了吧。

　　郝铁梅:糟了,都怪我没开排风扇,让油烟把您眼睛给熏了,怪我怪我!

　　郝回归:没事没事,真没事!

　　郝铁梅:我这就去开开抽抽风,大志赶紧带郝老师洗手吃饭!

　　刘大志很欢快的:好!

　　郝回归下意识跟着刘大志朝厕所走去。(点评:这是郝回归和郝铁梅的对手戏。同学们可以试试看,能不能写出别的桥段来。)

　　3—31 刘大志家洗手间　夜　内

刘大志家的洗手间里，雪碧瓶废物利用改的瓶瓶罐罐摆放在洗手台下面。（点评：这是给道具的明确提示。）

水龙头正在一滴一滴地往下滴水。

洗手盆下面接着一个水盆。

地上摆着三个桶，一个桶接着水龙头清水，一个桶水里还飘着菜叶，一个桶里水脏，里面有一个水瓢。

郝回归看刘大志非常熟练地从水盆里舀水出来洗。

郝回归开玩笑：大志，这四桶水是干嘛的？？

刘大志想都没想地说：做饭、洗菜、洗衣、拖地冲厕所。

郝回归笑了笑，指着桶依次说：是不是这个做饭、那个洗菜、洗衣服剩下的水，拖地，拖地完了冲厕所？（点评：水桶的摆放跟剧情直接相关。）

刘大志也给郝回归舀了一勺：你家也是？

刘大志一边说，一边示意郝回归这样洗手，郝回归点点头。

刘大志：郝老师，我妈说，这样洗手才不浪费。

郝回归一边洗手一边说：我们家也是。从来不用流水洗手，我妈总是说水资源用光就没了要节约，后来闹了一次非典，她就不这样了。

刘大志特别激动：非典是什么？我们家也能闹吗？

郝回归神秘地点头：最好还是别了！

3—32 刘大志家客厅　夜　内

郝铁梅看着郝回归从厕所出来，郝铁梅不好意思地说：不好意思，我们家地方小，桶有点多。

郝回归：挺好的，我们家也这样！

刘大志惊喜地以为郝回归会跟之前跟自己说的一样。

郝回归仿佛习惯性迫于淫威，继续说着本属于郝铁梅的台词：我妈说做人不能忘本，不能因为生活好了就铺张浪费，想当初在五七干校的

时候，想要一盆干净的水洗脸都是做梦，只能拿去喂猪。

（OS）刘大志翻着白眼看着郝回归，内心独白：靠！！！他不会是我妈附体吧，说话简直一模一样！

郝铁梅激动的：你妈下放的时候也喂猪？我在五七干校的时候也干过。虽然那时候我还小，但从那时起我就知道一切都来之不易，要珍惜要感恩，现在生活好了，这些小孩子（指了指刘大志）哪里懂这些！

郝回归：以后都会好的！（点评：这段内容直接对标郝铁梅人物小传。）

刘大志没头没脑地说：郝老师说，非典来了就好了！

郝铁梅瞪了刘大志一眼：大人说话小孩别插嘴（看着郝回归）快坐下，吃饭。

3—33 刘大志家餐桌　夜　内（点评：这一段有一些轻喜剧的调性。为了达到剧本效果，对演员动作的提示要更准确到位。）

刘大志和郝回归已经上座了。

郝铁梅端着一碗汤出来：大志，快端饭呀，傻愣着干嘛？

刘大志迅速把汤垫递上去，郝回归迅速接了放在垫子上，配合得无比默契。

郝铁梅不好意思的：郝老师，你尽管坐着吃，千万别忙活！

郝回归：应该的，别客气！

刘大志坐下来，看着郝回归：妈，何主任说了，郝老师虽然现在是实习老师，但却是重点大学的高才生，不仅人长得帅，而且特别有责任心。反正我念了这么多年的书，从来没见过像郝老师这么好的老师！

郝铁梅深情地看着郝回归：你这么优秀，你妈真是有福。我们家大志，要是将来能像你这么有出息，我就算是死，也瞑目了。

（OS）郝回归有些自嘲的语气：我妈果然一直是这样。我好了，她就是含笑九泉；我不好，她就是死不瞑目！反正不管我怎样，她都随时

做好为国牺牲的准备……

郝铁梅看到郝回归好像有点儿跑神的样子：郝老师？

郝回归立马回了一句：大志将来肯定比我出息。

刘大志拿了汤勺过来，猛地往碗里一放，溅了些出来。

郝铁梅本来又要发飙，克制住：你看你这么毛手毛脚的，怎么能考上大学？

刘大志闷头吃饭，郝铁梅急忙给郝回归夹菜，郝回归笑着示意感谢。

（OS）郝回归的内心独白：我妈的逻辑是，毛手毛脚考不上大学，睡懒觉考不上大学，驼背考不上大学，喜欢吃肉也考不上大学，总之就是考不上，不仅考不上大学，还娶不到妻子。不过，她肯定没想到我不仅在36岁的时候娶了妻子，还是一个假的。

郝回归：其实，我这次来，有要紧事，要跟您商量！

刘大志内心紧张，竖起了耳朵！

郝铁梅心里有数的：郝老师，大志什么情况，我心里其实很清楚。咱今天先吃饭，有话慢慢说！

郝回归看着红烧肉摆在桌上，吱吱冒油。

刘大志和郝回归的筷子都伸向同一块最大的肉。

郝铁梅把碗重重一放，刘大志和郝回归两个人同时吓得往回一缩，简直神同步。

郝铁梅瞪着刘大志，夹起那块红烧肉给了郝回归：郝老师，你看，这大志就是不懂事！

郝回归笑了笑：其实，大志挺好！

郝铁梅：好什么好！人家康熙十几岁就当皇帝了，你看看刘大志，眼看就要娶媳妇了，还尿床呢！

郝回归和刘大志都低着头，脸色发烫，好像一起挨骂一样。

郝铁梅：郝老师，你别往心里去哈，我经常这么训大志，您习惯就好了。

郝回归咽了下唾沫，客气地说：习惯，习惯……

（OS）电话响。

郝回归和刘大志都伸手去拿，郝回归意识到不对劲，收回手来。

郝回归看了看郝铁梅，郝铁梅并没有觉得异样。

郝铁梅很自然地对着郝回归：大志他爸爸忙，一年到头在家里吃不了几顿饭，也不管他。（点评：看似闲话，交代了关键细节。）

刘大志：妈，我吃完了，去写作业了。

郝回归：你没吃多少呀？这菜还剩下这么多！

郝铁梅：让他先去写作业，饿了晚上热热再吃！老师难得来家里一趟，咱们好好聊聊。

刘大志特别高兴地拿着书包进了卧室！

郝回归开始了自己的开场白：其实，我这次来是想劝您别太操心，要注意身体！尤其别操心刘大志的婚姻问题，他有自己的想法。

郝铁梅打断他：正好说到婚姻了，郝老师你属什么的？

郝回归：属鸡。

郝铁梅：哎呀，属鸡的人跟属龙的最配了，龙凤配！

郝回归一愣。

郝铁梅：你妈是做什么的？

郝回归：我妈？退休了，以前是单位的会计。

郝铁梅激动地：那是知识分子家庭，我就是会计，你妈特好相处吧？

郝回归一脸的冷汗：算是吧！

郝铁梅：那你爸呢？

郝回归有点儿为难地：我爸是……医生！

郝铁梅眼睛一亮：什么医生！这也太巧了吧？

郝回归：呃……妇产科……医生，专门接生的……

郝铁梅一拍巴掌：我说你怎么跟我们大志这么投缘呢？原来咱们两家是一样一样的。大志他爸也是医生，外科医生！

郝回归：您还是多操心大志吧，我就——（不用你操心了）

郝铁梅：我家大志要是到了你这个年纪还单身，那我就只能装自己得绝症逼他了。不过，（想了想）绝症不好，脑出血吧，这个病好，平时不妨碍，还不能受刺激。（点评：此处要破解2018年郝回归的重大疑团，解决了这个障碍，郝回归就可以彻底安心留在1998年了。）

郝回归被惊着了：您说，什么，装病？脑出血？

郝铁梅：装个病算啥，大志他爸不是医生嘛，好办得很。如果哪天我家大志不结婚，我就假装脑出血给他看，看他不结婚！嗨，怎么说这些了。

郝回归脸色一变：啊，你的脑出血是假的？！

郝铁梅一愣：对啊，如果阿姨有脑出血的话肯定是假的，我每天换着花样和刘大志斗智斗勇，怎么可能得脑出血。

郝回归捂着脸激动地：太好了、太好了、太好了……太狠了、太狠了。

郝铁梅：郝老师你怎么了？

郝回归：没事，就是突然想到一些开心的事情。

郝铁梅笑嘻嘻地：郝老师，多吃点儿，再吃块肉（夹了一块特别肥的给了郝回归），我就是随便问问，你喜欢什么样的女孩呀？

郝回归愣住：啊？

郝铁梅依旧笑容满面：哎呀，既然咱们都这么知根知底了，我也就不跟你绕圈子了。实话跟你说，我有个表妹，跟你简直是绝配！

郝回归手里的筷子都惊得差点掉在地上。

（OS）郝回归内心独白：刘大志，你可以呀，让你妈给我相亲，你敬我一尺，别怪我敬你一丈！

郝铁梅自顾自地给郝回归夹菜：你不是喜欢吃红烧肉吗，来，多吃点。要是大志不说你是单身，我都不信。这么优秀的青年人，怎么到了这个年纪还一个人，真是造孽呀！你妈肯定为你这婚事特别闹心吧！

郝回归醍醐灌顶：是吗？大志他说的呀？

郝铁梅：大志他对你特别关心。以前没见他对哪个老师这么上心

呀。可见他是真的佩服你。你呀，就是眼光太高，没找到合适的。

郝回归恶狠狠地看着刘大志的房门。房门好像动了一下。

郝铁梅：我那个妹妹，情况真的跟你一样。就是因为太优秀了，所以挑花了眼。她长得，那是一个俊，没话说，CCTV选美，人家说她要是去了，绝对第一名，你猜她怎么说？她说丢不起那个人。别的什么都好，就是太清高了。我说她怎么谁都看不上，看见郝老师我才知道，原来她是在等你呀！

郝回归一脸黑线地：那个，你说的不就是大志他姨吗！

郝铁梅惊讶地：你们认识？

郝回归假装：啊？没有没有！

郝铁梅：那你怎么知道她的名字。

郝回归紧张地：不是你刚说的吗？

郝铁梅其实记不得了，一拍脑门：哎呀，你瞧瞧我这个记性！对呀，我这个妹妹谭晓婉在电视台当主播，能歌善舞，特别漂亮。我这有照片你要不要看！

郝回归还想说什么，郝铁梅已经起身去拿了。

郝铁梅急切地：保证让你一见钟情！

郝回归实在没辙，他的目光注意到电视机旁的卡拉OK机：铁梅姐，你这卡拉OK机，新的呀——（点评：这一段的戏剧作用是闲话家常，引出相亲这件事，开启郝回归在1998年的生活副线。只要能够体现郝铁梅的性格，如果例举别的事情也可以，并不具有唯一性。）

当我们对一段重点场次进行深入分析，就会发现有些是必不可少的信息，有些是这个场次必须达到的情感浓度，有些对标人物性格，其余是人物在自己性格大框架下的发挥。在进行剧本写作时，必要信息、情感浓度在这一场剧本写作时必须首先明确。如果一场戏没有给出任何必要信息，也没有让主人公的情感发生转变，就算拉长时间也绝不可能变

成重场。在完成了既定的剧作底层逻辑之外，编剧的发挥是很有修改空间的。比如，可以不断地修改人物台词，让它更生活化、更搞笑或者更专业，人物的动作也可以更靠近轻喜剧风格或者调整其表演风格，但是这些都是完成基本戏剧任务之后的锦上添花。

另外还需要注意的是，在剧作中，人物台词、动作需要与其人物设定一致。不能前几场搞笑，后面变得严肃。解决这个问题最好的办法，是将几集戏里这个人的台词全部列出来统一调整，如果是团队创作可以把一个人物的台词交给一个作者完成。

总之，写好单场戏是对影视编剧的基本要求。在一般网络剧里，人物登场的单场戏是重中之重。

练习：认真分析以下这三场刘大志和郝铁梅的对手戏，仿写一段自己和父母相处，自己想要跟父母谈一个问题却又开不了口时的单场戏。

10—17 刘大志家　　夜　　内

刘大志一个人孤独地坐在沙发上，低着头，房子里很昏暗又出奇地安静。

钥匙开门的声音，郝铁梅急匆匆地回来，开门，开灯，看见刘大志就这么呆呆地坐着，郝铁梅的表情有点儿惊讶。

郝铁梅：你怎么了，呆坐着干什么，怎么不开灯啊！（郝铁梅看到刘大志还是一动不动的样子，继续说）这都几点了，你回来也不知道把饭煮上，都这么大的人了，连饭都不会煮，我要是不回来，你就饿死算了？

郝铁梅根本顾不得刘大志，一边说一边自己就进厨房去了。

刘大志看着自己手边茶几上摆着的一张全家福，悲从中来，眼眶有点儿泛红，有泪水在眼中打转，刘大志努力不让自己哭出来。

（OS）郝铁梅：还有点剩饭，今天就吃炒饭吧！

10—19 大志家厨房　夜　内

郝铁梅正在做蛋炒饭，刘大志突然进来了。

刘大志的语气有些委屈，愣愣地低着头：妈——

郝铁梅：愣着做什么，拿个碗来！

刘大志顺手递过去了一个碗，郝铁梅装好饭给他，刘大志面无表情。

郝铁梅以为刘大志对炒饭不满意，抓起酱油瓶就朝他的碗里淋了点酱油：好了吧。

刘大志还是低着头：妈，我痛苦——

郝铁梅听他这么说，只好出撒手锏，再给他加了点酱油：再放就真的没法吃了。

刘大志抬头看着郝铁梅，语气充满了悲伤和绝望：妈——

郝铁梅：行吧行吧，那个耐克，我回头帮你看看。

刘大志瞪大了眼睛，好像要把心里的秘密一吐为快的样子：不是的……那，好吧，谢谢妈妈！

郝铁梅大吼一声：还不赶紧吃，都凉了！

刘大志吓得一激灵。

10—21 刘大志家餐厅　夜　内

郝铁梅和刘大志坐着吃饭，刘大志一言不发，和平时吃饭时完全是两个样子。

郝铁梅突然像变戏法一样，从自己碗里搞出一个荷包蛋，盖在了刘大志的饭上。

看到荷包蛋的刘大志，好像突然就被治愈了，脸上终于有了一丝笑容。

郝铁梅：现在有鸡蛋吃就不错了，生你的时候，你外公送了一斤鸡蛋来，我那时吃不下，你爸可倒好，说是怕浪费了，结果一个人全给吃光了。我现在，真是一看见鸡蛋就有气。

刘大志咬了一口鸡蛋，溏心蛋很烫，他吐了出来。

郝铁梅继续说：快吃呀，你看你，现在瘦的呦。你小时候，那么能吃，也不知道现在怎么搞的，这么瘦了。那时候，啥都要凭票，你爸的病人送了两只鸡来，我炖了给你吃了，你爸偏说不该收礼，还跟我吵了一架。那时候你一顿饭能吃三个鸡腿，一只鸡怎么够。

刘大志把鸡蛋狼吞虎咽吃完了：妈——

郝铁梅继续开导刘大志：做人啊，一定要能经得起挫折，那么苦的日子，妈妈不也熬过来了。你现在只有学习这一件事，这算什么呀，之前不是已经有进步了嘛，郝老师还夸你呢。再说了，就算上不了大学，也不算什么呀，有什么了不起的。活人还能被尿憋死？你就这个智商，妈妈也没有指望你光耀门楣，以后有口饭吃就行了，反正你姓刘，跟我郝家也没关系，你外公只有两个女儿，郝家早就断子绝孙了——

刘大志突然爆发了：妈，我有事要跟你说。

郝铁梅以为刘大志又闯了什么祸，习以为常的语气：你倒是说啊，支支吾吾半天了。

刘大志想了一下：没什么，就是，妈，以后我会对你好的。

郝铁梅大笑：难道你还不想对你妈好？来，把鸡蛋还给我。

刘大志着急：妈，不是的，那个你以后想干嘛就干嘛，我都听你的，等我有钱了你想买什么买什么，以后老了你一个人，你就跟我过。

郝铁梅疑惑地：一个人？你对你爸爸这么大意见？我都没说要跟你爸离婚，你就替我们做决定了？

刘大志一副憋到内伤的表情：不是不是，这不是养儿防老嘛，我就是表个态，愿意跟你过。

郝铁梅：行吧，反正你爸所有的钱都垫给病人了，咱俩过也挺好，省得我闹心，也不知道你爸是怎么想的，把你娶媳妇的钱都捐给病人了。

刘大志：妈，你别说了，你一定相信我，无论发生任何事，你还有我。

郝铁梅恍然大悟：好了好了，我答应你了，你不就是不想穿背背佳吗，虽然没有把你的身体矫正，但是把你精神矫正了，也挺好的。

刘大志先一愣，然后有点儿惊喜地：啊？谢谢妈，我保证脱了背背佳，我一样可以堂堂正正，挺胸抬头做人。

（OS）敲门声。

郝铁梅去开门，看见董岚站在门口。

董岚哭丧着脸：铁梅姐，我实在没办法了。

这段戏可以结合第十集的影片段落仔细分析。刘大志想要将自己知道的父亲"外遇"的事告诉郝铁梅，却总是开不了口。郝铁梅无意间说出的话，句句直指刘建国（刘大志父亲）不负责任。最后这场戏刘大志的情感出口聚焦在"你一定相信我，无论发生任何事，你还有我"。但两人信息量是完全不对称的。既有喜感又有生活，而且虽然年代不同，但子女跟父母之间的情感是共通的。建议模拟这一段场景，进行单场戏练习，并反复修改。

第五章　网络剧剧本的策划及修改方案的提出

编剧专业的学生有机会参与市场项目的实习，能否对已有的项目大纲提出意见和建议，是学生们进行实习面试的第一步。

为了说明网络剧大纲的创作过程和要点，我们用一个原创的古装言情剧故事大纲作为模板，按照32集（每集45分钟）戏量进行创作。

第一节　示例故事大纲

一、前情提要

大燕、西陵、北梁三国共存于中原。其中西陵与大燕实力不相上下，国力稍弱的北梁却又骁勇善战，故三国呈鼎立之势，一直以来战和不断。

十年前，北梁曾经趁西陵进攻大燕，主动挑起跟大燕之间的战事，进攻三国交界的云川城。大战以大燕褚家军大胜夺回云川城告终，从此战败的北梁迫于形势一直与大燕交好，两国共同牵制西陵，维系着三国间微妙的平衡。

十年来，西陵不断对北梁进行渗透，锲而不舍地挑拨北梁与大燕的关系，但都因为北梁国相虞文彦力主和平而未能如愿。但此时正逢北梁皇帝重病，北梁五皇子以答应成为西陵属国为代价要西陵助自己争夺皇位，并在国内大肆散布虞文彦功高盖主想要夺权篡位的谣言。为了躲避

锋芒，虞文彦被迫称病在家。三国间的和平局势岌岌可危。

虞文彦手下最得力的细作"鬼手"从西陵盗取了五皇子与西陵勾结的实证，却在云川城中被西陵和北梁谍报网追踪。虞文彦私下联系大燕护国将军褚捷之子褚麟，希望他能掩护"鬼手"逃脱，将证物顺利送达北梁。

大燕为了应对两路开战的危局，派护国将军褚捷镇守大燕—西陵边境，大燕丞相鲁成靖为监军主持云川城大局，并遣褚家军少将军褚麟入驻云川城，以备北梁战事，进行结盟北梁的最后努力。

二、故事大纲

阶段（一）：姜宜晗逃婚遇"鬼手"，与褚麟交易二入天心阁

云川城，东北与北梁隔江而望，西临高山与西陵接壤，是大燕绵延千里的北部防线上最重要的军镇。

城中，商户之女**姜宜晗（女主，云川城商贾之家姜家的嫡长女）**正欲逃婚前往北梁。她用自己全部家当（二十两黄金）买通了南市中的掮客（中间人），约好送自己逃出云川城去往北梁的"世外桃源"。可当她千辛万苦甩掉姜家的追踪，来到约定地点时，却发现自己买通的女掮客已经奄奄一息。

原来，姜宜晗所找的这个女掮客外号"鬼手"（**北梁人，潜伏在云川城的细作**），是北梁太子一派安插在云川城的间谍。她之所以要跟姜宜晗一起出城，是为了请**褚麟（男主，大燕护国将军褚捷的长子，褚家军少将军）**为北梁护送一份重要证物。但此时她已经身中剧毒，在生命的最后时刻，鬼手骗姜宜晗带着暗号和信物去找褚麟，帮她完成任务。姜宜晗误以为褚麟就是接应她们出城的人，为了找人救急爽快答应。

此时褚麟刚到云川城，正在人群中搜索鬼手，不料忽然冲出来一个戴着面具的花痴女——姜宜晗。姜宜晗说出暗号并将信物交给褚麟，褚麟两三句话试探下来立刻发现她不是真的鬼手。褚麟急于见到鬼手，可

第五章　网络剧剧本的策划及修改方案的提出

当他利用姜宜晗找到鬼手时，鬼手已经毒发身亡。褚麟当即交代副手**方昱平（护军将军、绵州大都督府步军都指挥使，褚麟的得力助手）**尽快焚烧尸体、处理现场，将鬼手之死彻底隐瞒。姜宜晗震惊于褚麟行事的冷漠无情，她还没来得及反应过来，就被方昱平押送回了姜家。褚麟嘱咐方昱平，要查清楚姜宜晗的身份。如若不实，马上抓捕。

姜宜晗逃家未遂被方昱平送回姜家。方昱平在姜家三两句话就摸清了这个商贾之家的家底：原来，身为姜家长女的姜宜晗因为母亲早亡而一直在家里不受待见，亲生父亲**姜向晟（姜府主人，姜氏姐妹的父亲）**要将她送给**邓宣（云川城知州）**六十岁的色鬼老父亲做填房，所以她才处心积虑想要逃走。此时无路可逃的姜宜晗为了掩饰自己想要逃家的真实目的，谎称自己是因为爱慕褚麟才一时鬼迷心窍跑出去，方昱平还趁机添油加醋了一把。方昱平离开后，姜宜晗被关禁闭，她因花痴行为沦为姜家的笑柄，亲族们无不对她奚落整蛊。可二妹**姜宜妍（女二，姜家二女儿，二房李氏所出）**觉得姜宜晗向来狡诈，根本不信姜宜晗那套说辞。整个姜家只有四妹**姜宜芝（姜家四女儿，四房常氏所出）**心疼姜宜晗，她悄悄告诉姐姐姜宜晗，自己支持她逃走，并暗中为她挖了狗洞。

知州府里，知州大人邓宣给**鲁成靖（齐国公、枢密使，文官出身）**和褚麟接风。鲁成靖对众人说起他此行来到云川城的目的：大燕为了抗衡西陵必须尽快与北梁结盟。鲁成靖给北梁国相**虞文彦（北梁国相，当朝太子恩师）**准备了一批藏书作为寿礼，要褚麟负责送去北梁。

十年前，褚麟曾经住在云川城知州府，与前任知州大人的女儿**苏诗玥（前云川城知州苏朗之女，现云川城知州邓宣之妻）**有旧。现在，苏诗玥已经是新任知州邓宣的夫人，褚麟与苏诗玥故人重逢，颇为亲切。但褚麟转身便在席间轻描淡写两句话点破**陆仲祥（云川城首富，陆家主人）**与西陵走私军火的内幕，让陆仲祥和邓宣如鲠在喉。

陆仲祥回家便口吐鲜血一病不起，陆家病娇公子**陆景然（男二，陆家独子）**听下人说父亲是被褚麟一句话气病的，顿时对这个新来的少将

军心存芥蒂。

　　姜宜晗不甘心自己所有的积蓄竹篮打水一场空，鬼手留下的唯一东西也被自己在初见褚麟时扔给了褚麟。但姜家一直经营玉石生意，姜宜晗有着对玉石过目不忘的看家本领，她认出那块玉石是陆家钱庄取货的信物，于是连夜伪造了一块同样的玉。第二天一早，姜宜晗在姜宜芝的帮助下偷偷跑去陆家钱庄，顺利瞒天过海取得了鬼手留下的锦盒，并惊喜地发现盒子里竟然是一块锦帕包裹着二十两黄金。

　　与此同时，褚麟也拿着信物来到陆家钱庄取货。陆景然严阵以待，没想到褚麟却是拿着真信物要来取货。陆景然发现自己被姜宜晗诓骗，为了保住陆家百年声誉，他立刻向褚麟举报姜宜晗的诈骗行径。

　　褚麟盛怒之下逮到姜宜晗，姜宜晗却跟褚麟谈起了条件：如果要她交出锦盒，褚麟必须实现鬼手的承诺送她出城去北梁。褚麟见姜宜晗如此不依不饶，只好答应两天后将姜宜晗跟虞文彦的寿礼一起送出城。姜宜晗以为自己用激将法降伏了大名鼎鼎的褚将军，十分得意。她将锦盒交给褚麟，还死皮赖脸地拿走了褚麟随身的玉带钩作为凭证。但褚麟之所以答应姜宜晗，其实另有原因——他打算利用姜宜晗误导西陵杀手认为鬼手没有死，从而设局抓到西陵细作。

　　另一边，陆景然不忿姜宜晗的坑骗行为，安排手下人暗中绑架姜宜晗，手下却误将姜家二女儿姜宜妍套着麻袋绑到了密室。陆景然本来准备恐吓"姜宜晗"，没想到刚说了第一句姜宜妍就直接被吓哭，陆景然这才发现绑错了人。最怕女人哭的陆景然拿出随身的帕子给姜宜妍擦眼泪，还说出自己被姜宜晗诓骗的悲惨经历。不料，神经大条的姜宜妍不仅原谅了陆景然，还非常赞同陆景然对姜宜晗的判断和观感，使得陆景然一脸疑惑。

　　天心阁（云川城中纪律严明的军事谍报组织，听从褚麟的指挥）内，褚麟始终无法参透锦盒中的玄机。而不知鬼手已死的西陵细作**卫淳（表面上是南市赌场老板，实则是西陵细作、刺杀鬼手之人）**，从神秘人处得

知褚麟将在两天后送一个女人秘密前往北梁的消息，并收到西陵细作头目**辛先生（西陵安插在云中城的细作组织的最高领导人）**的指示：要不惜一切代价杀掉鬼手、毁掉锦盒。卫淳以为自己暗杀鬼手失败，而此时**吴秀莹（卫淳之妻）**发现女儿卫芳芳失踪，她疑心是辛先生绑走了女儿以威逼卫淳完成任务。两人争执间，卫淳失手将吴秀莹杀死。

姜宜妍返回姜家，她本来就不喜欢姜宜晗，眼下因为陆景然的挑拨，更加与姜宜晗势不两立。但此时的姜宜晗却因为马上可以顺利逃家而完全不将姜宜妍的挑衅放在心上，惹得姜宜妍更加心烦气躁。这时，**猥琐色老头邓伯雄（邓宣之父，年过六旬却要迎娶姜家女儿）**来到姜家，他不仅对姜宜晗垂涎三尺，竟然还对年幼的姜宜芝动手动脚。姜宜晗为了保护姜宜芝动手打了邓伯雄，邓伯雄恼羞成怒要将姜宜晗扭送知州府。姜向晟为了巴结邓伯雄，当众让姜宜晗挨了板子，并将她关进柴房，打算将她连夜送去邓伯雄家赔罪。

在姜宜芝的帮助下，姜宜晗将姜家柴房点燃。大火中，姜宜晗从姜宜芝之前挖好的狗洞里逃出姜家。褚麟在天心阁看到姜家陷入火海，以为是西陵细作洞悉了自己的计划而提前动手，马上赶去查看，结果撞见姜宜晗正被闻讯赶来的衙役羞辱打骂。褚麟以凡事都需要公堂判决不得处以私刑为由，将姜宜晗抄上了自己的马背送去了知州府。

公堂上，云川城知州邓宣得知姜宜晗打了他爹，一直以大孝子形象示人的邓宣给了姜宜晗两个选择：要么嫁给邓伯雄，要么因为打人而下狱。姜向晟也积极表示，可以马上送姜宜晗去邓家，生死由邓伯雄说了算。陷入绝境的姜宜晗以这是家事为由，不服律法，要求私下见知州夫人苏诗玥禀明内情，并"不经意"间露出之前得到的褚麟的随身玉带钩，话里话外暗示苏诗玥，褚麟跟自己关系匪浅。苏诗玥果然认出玉带钩，答应出面调和。

苏诗玥劝邓宣不要为了邓伯雄娶亲而得罪褚麟，以免影响自己的仕途。见风使舵的姜向晟得知邓宣的顾虑后又马上表示愿意将姜宜晗送给

天心阁，为奴为婢任凭褚麟差遣。褚麟觉得姜向晟眼熟，但是却想不起自己何时见过这样唯利是图的商人。为了能继续执行送姜宜晗顶替鬼手出城的原计划，褚麟欣然笑纳了姜向晟这份厚礼。

　　逃出生天的姜宜晗丝毫没有意识到自己将被褚麟利用，而是满心欢喜地以为褚麟所做的一切，包括自己住进天心阁的吃穿用度都是自己花二十两黄金买的，所以完全把天心阁当旅店，惹得**吕扬（天心阁文书，与罗坤交好）**对姜宜晗不满。吕扬不顾**罗坤（天心阁管事，曾辅佐年少时的褚麟）**的劝阻去鲁成靖处告发褚麟带回女眷的行为，鲁成靖有意栽培吕扬作为制衡褚麟的力量，吕扬对鲁成靖的知遇之恩感激涕零。

　　褚麟私下跟鲁成靖解释，姜宜晗是虞文彦托付给他的人，要跟寿礼一起送去北梁。鲁成靖嘱咐褚麟，此刻拉拢北梁固然重要，但大燕的国体是第一位的，不能被北梁看扁，反而失了先机。褚麟要用姜宜晗做饵的筹谋除了方昱平外没有告诉任何人。

　　姜宜晗临走时厚着脸皮跟褚麟算自己在天心阁的"贡献"，褚麟被姜宜晗赤裸裸的"钱无所不能"的金钱观震撼到，不想多费口舌的褚麟将一个假的锦盒还给了姜宜晗，祝她一路顺风。姜宜晗从没有想过跟将军做生意竟然如此"痛快"，简直产生了褚麟也许是喜欢上了自己的幻觉，忍不住劝了褚麟两句：有些没结果的事，将军不要想太多。褚麟听着姜宜晗如此自作聪明地宽慰自己，也对她的厚脸皮表示了钦佩。

　　褚麟按原计划将姜宜晗跟虞文彦的寿礼一起送出城，卫淳带着西陵杀手在半路行刺，方昱平早就布下埋伏。乱斗间，姜宜晗为了抢救险些被硝石炸毁的假锦盒而受了轻伤，方昱平擒住卫淳，并将受伤的姜宜晗再次带回天心阁。

　　姜宜晗此时才意识到，褚麟之前所做的一切都是要利用自己做诱饵。于是姜宜晗假装"重伤"要向褚麟讨回公道，褚麟告诉姜宜晗，如果她不是因为贪财去抢假锦盒本来不会受伤。姜宜晗闻言当众哭诉大将军罔顾平民性命，让她的心灵受到创伤。褚麟见"重伤"的姜宜晗哭起

来如此中气十足，也不屑与她多费唇舌，交代方昱平出面处理，给钱了事，伤好直接送走。方昱平第一次处理这种"风流债"，简直被姜宜晗讹上，苦不堪言。

鲁成靖得知褚麟此举并不是真的送礼，而只是设局，内心对褚麟对自己的不信任颇为不满，他给**褚捷（护国将军，褚麟之父）**写信，告了褚麟一状。褚捷下令让褚麟十天内破获西陵在云川城中的细作网，不然就回京都待命，不要贻误军情。

褚麟严刑拷打卫淳，逼卫淳说出锦盒的秘密以及辛先生组织的部署，没想到卫淳谎称自己就是普通的山贼强盗，视死如归，绝不交代，褚麟陷入僵局。

自从姜宜晗被送进天心阁的消息传开，云川城的商户们都认定褚麟好色，于是争先恐后地来天心阁送女儿。与此同时，陆景然在整理陆家账目时，发现陆家有一批发往西陵的货被天心阁扣下了，陆景然认为这是天心阁例行敲诈，于是叫人抬着小轿来天心阁送礼，再次遇见了来找姜宜晗的姜宜妍。

姜宜妍此次来天心阁是为了控诉姜宜晗的自私自利将姜宜芝推进了火坑，姜宜晗这才得知姜向晟要让姜宜芝代嫁邓伯雄的消息，姜宜晗痛斥姜向晟，将对姜家的不满向姜宜妍倾泻而出。陆景然为了得知天心阁的真实情况假意跟姜宜妍攀谈，不料姜宜妍在陆景然面前痛哭，这让陆景然措手不及，再次拿出自己随身的帕子递给姜宜妍擦眼泪。

而姜宜晗在冷静下来后，立刻改变了要讹诈一笔钱离开天心阁的初衷，她决定想办法留下来，找到机会救出姜宜芝一起走。

褚麟半夜听到天心阁有动静，没想到是姜宜晗给鬼手做了牌位在跟鬼手算钱。姜宜晗怪鬼手相识一场，编了个世外桃源的梦骗她的钱，她还告诉鬼手，其实褚麟肯定也为了利用你，但是呢，你人已经死了，就想开点，说到底人有利用价值才会有人对你好。

褚麟听到姜宜晗说她曾经见过卫淳的女儿卫芳芳，马上现身问姜宜

晗具体情况。没想到姜宜晗拍了拍烧纸钱的手，笑眯眯地跟褚麟又谈起了价钱。其实姜宜晗早就发现褚麟在偷听，所以她才故意透露褚麟感兴趣的信息，想要以此开启新一轮的谈判。

褚麟之前得到的消息是卫淳的妻子吴秀莹已死，女儿卫芳芳失踪，所以一直没有办法威胁卫淳。此时听到姜宜晗的话，褚麟安排方昱平连夜掘开了吴秀莹的坟墓，坟墓里果然是空棺。

姜宜晗向褚麟坦言自己曾经在逃家的路上见到过卫芳芳，当她抱起卫芳芳送还吴秀莹时，吴秀莹并没有失而复得的惊喜。当时，她还在吴秀莹身上看到一块手帕，今天姜宜妍在她面前不小心掉出了一块相同的手帕。她特意问了一下，那块帕子是陆景然上次给她的。姜宜晗推断陆景然肯定也见过吴秀莹，也许知道内情。

陆景然发现陆家被天心阁扣下的那批货确实是走私的硝石，也就是说陆家之前确实是在通敌卖国。趁褚麟约谈陆景然，陆景然坦言自己并不知道陆家的所作所为，但现在如果问罪陆家，他也做不到袖手旁观。褚麟给了陆景然一条路，要他找到所有硝石的运输渠道，提供一份买家名单，并交出卫芳芳。

陆景然答应效忠天心阁，也承认他见过吴秀莹，但他确实跟绑架卫芳芳的事情无关。陆景然推断是吴秀莹一手策划了卫芳芳的绑架，这一点跟姜宜晗的判断不谋而合。姜宜晗还在陆景然的启发下，从卫淳的财产中找到一处可能是吴秀莹和卫芳芳的藏身处。

姜宜晗想用这个线索跟褚麟谈条件，帮她带姜宜芝一起去北梁的"世外桃源"，褚麟却告诉姜宜晗民间婚丧嫁娶这种小事不在军方负责的范畴。姜宜晗不屑褚麟所说的保境安民的大理想，她告诉褚麟，你口中所说的小事，就是普通百姓的一生，一个个活着的百姓你不保护，谈什么保护云川城。褚麟没有直接回答姜宜晗，只说找到卫芳芳再说。

姜宜晗偷偷跟踪褚麟上山找卫芳芳，没想到卫芳芳逃跑时不慎落水。褚麟下意识下水救人，完全忘记了自己不会水的事实，差点溺毙。

第五章 网络剧剧本的策划及修改方案的提出

关键时刻姜宜晗挺身而出，救起褚麟。姜宜晗看着堂堂大将军一脸惊吓的模样，心中大笑不止，假意借机帮他擦水，轻轻抚慰了他的胸膛。

山下，方昱平抓捕了逃跑的卫芳芳和吴秀莹。姜宜晗得知褚麟的精心部署，确实觉得自己的偷偷跟踪有些多余。但她还是惊讶刚刚褚麟落水为什么不求救。褚麟迟疑片刻终于表示，自己不会水这件事，不想让别人知道。姜宜晗趁机跟褚麟谈条件，要求褚麟不能伤害卫芳芳。褚麟本以为姜宜晗会趁机勒索钱财或者让她带妹妹离开，没想到她竟然为一个陌生人浪费了这次机会，让褚麟颇感意外。从不亏欠他人的褚麟为了"报答"姜宜晗的救命之恩，答应了不会用卫芳芳的生命威胁卫淳，还答应带姜宜晗去知州府找苏诗玥，请她出面劝邓伯雄退了姜家的婚事。

姜宜晗觉得姜宜芝有救了，备受鼓舞，并决定为了姜宜芝在天心阁好好干，赚更多的钱。此时褚麟却发现他随身携带的锦盒中的锦帕因为见水而显出了其蕴含的秘密。原来，锦盒是**北梁五皇子（想与西陵结盟扳倒北梁太子）**向西陵皇帝投诚而献出的投名状。在北梁国内，五皇子一直是蛊惑北梁皇帝不与大燕结盟的主力，因此，一旦北梁太子和国相拿到五皇子私通西陵的证据，定能瓦解五皇子势力，说服北梁皇帝与大燕结盟。这也是鬼手想要借由大燕的保护，将锦盒安全送去北梁的原因。褚麟马上命褚捷当年的贴身护卫，现在天心阁的四品参将**孔玮**暗中将锦盒送往北梁。因为孔玮虽是褚家人，却不是跟着褚麟从京都来的，他的消失不会引起鲁成靖的注意，便于保密。

姜宜妍自从得知姜向晟准备牺牲姜宜芝，便彻底认清了姜向晟的真面目。虽然上次在天心阁跟姜宜晗不欢而散，但回家后她兔死狐悲地担忧起了自己的婚事，于是再次硬着头皮来天心阁恳求姜宜晗帮自己摆脱姜家。姜宜晗答应帮姜宜妍，并让她带话给姜宜芝：一旦有危险，就跑来天心阁找姐姐。

褚麟要姜宜晗从吴秀莹母女嘴里探听消息。陆景然在查找硝石运输渠道一事上有所发现，总来天心阁汇报，跟姜宜晗虽然表面上依然斗

嘴，但其实也是互相欣赏。加上两人还有最共同的爱好：绘声绘色地模仿褚麟的言行，讽刺褚麟的道貌岸然。褚麟总能看见姜宜晗跟陆景然有说有笑的样子，而且两人一旦看见他就马上转换嘴脸。

褚麟生日，苏诗玥到访天心阁。褚麟希望苏诗玥帮助姜宜芝逃离邓伯雄，苏诗玥答应帮忙。褚麟把这个好消息告诉姜宜晗，姜宜晗激动得紧紧抱住褚麟。褚麟尚未回过神来，姜宜晗转头又开始跟陆景然勾肩搭背，褚麟觉得心里怪怪的。

阶段（二）：姜宜晗与褚麟情感升温，布局诱天心阁细作现身

褚麟故意透露卫芳芳和吴秀莹的各种生活日常给卫淳，终于击垮了他的心智。卫淳求褚麟将吴秀莹和卫芳芳送走，因为天心阁有辛先生的细作，会对她们下杀手。褚麟疑心卫淳是故意离间天心阁人心，但此时姜宜晗也从吴秀莹那里套出了天心阁确实有内应的消息。

鲁成靖对天心阁出了内奸一事格外上心，开始彻查。吕扬打从一开始姜宜晗进天心阁就觉得姜宜晗不对劲，他怀疑姜宜晗就是奸细。罗坤跟褚麟少年时代就很相熟，罗坤认为褚麟绝不会将一个有奸细嫌疑的人带进天心阁，并愿意用自己的性命为姜宜晗作保。吕扬在天心阁最相信的人就是罗坤，见他如此袒护姜宜晗，吕扬决心找到进一步的证据。

姜宜妍在家中日夜担忧，却忽然被陆家提亲。虽然陆景然是个命不久矣的药罐子，但在姜宜妍看来，哪怕是守寡也强过在姜家担惊受怕。陆景然发现自己这桩婚事竟然是被姜宜晗算计的——姜宜晗买通了算命先生，欺骗陆母说姜宜妍的八字能给自己冲喜。陆景然得知自己被设计，愤而拒婚。姜宜妍以为是陆景然心地善良，不忍自己守寡，所以才不同意婚事，于是当面告知陆景然自己其实对未来的守寡生活充满信心。陆景然被姜家姐妹气得内伤，将姜宜妍赶走。但回程时姜宜妍遇险，陆景然还是出手相救。陆景然本意是想趁机解除婚约，没想到姜宜

第五章　网络剧剧本的策划及修改方案的提出

妍却由此认定他这个"好姻缘"。

褚麟跟卫淳谈条件，他愿意保证吴秀莹母女的安全，但是卫淳必须用自己的性命设下生死局，引天心阁真正的内奸来杀他。卫淳同意了。

褚麟无意中透露，卫淳指认天心阁有内奸。得知此事，天心阁的神秘内奸开始了自己的行动。傍晚时分，一批消失的硝石被陆景然发现踪迹。褚麟前往查看，等他回到天心阁，卫淳已经毒发身亡。

因为褚麟临走前特意安排了姜宜晗暗中保护卫淳，所以姜宜晗此时对卫淳之死深深自责。褚麟告诉姜宜晗自从吴秀莹假死曝光，卫淳其实早就做好了赴死的准备。因为他的软肋已经被敌人拿捏了，无论是天心阁还是辛先生都可以要了他的命，所以眼下最重要的是仔细回忆究竟有什么不同寻常的事发生。姜宜晗似乎有些理解了褚麟之前的无情。

此时姜向晟气势汹汹来天心阁要姜宜芝。原来，当天下午邓伯雄派人去姜家要接走姜宜芝，但姜宜芝却在姜宜妍的帮助下逃往了天心阁。姜向晟得知后来天心阁要人，可姜宜芝其实并未来到天心阁。方昱平发现姜宜芝是昨夜在来天心阁的半路失踪了，有目击者说带走姜宜芝的女人持西陵口音。

褚麟这才意识到，西陵为了杀卫淳布下的圈套不仅仅只是硝石一条线索。姜宜芝的失踪，只怕也是为了保护天心阁内奸而来的。而眼前气势汹汹的姜向晟也让褚麟想起，十年前，他曾经见到姜向晟追赶姜宜晗母女，将其母活活打死的现场。之前在知州府，褚麟只是觉得神情谄媚的姜向晟眼熟，但此时姜向晟凶神恶煞的样子，让褚麟想起了当时手持棍棒打死弱女子的恶人，当时他因为跟虞文彦一起被北梁劫持而无法施救。褚麟此时细细回想往事才明白，最初他们相遇时，姜宜晗也是逃家，当时看起来没心没肺的姜宜晗其实却是生死一线，随时会被姜向晟打死。当时他不明原因地送姜宜晗回姜家，差一点将她送去了鬼门关。褚麟回想当初懊悔不已，此时看姜向晟更觉痛恨，于是冲冠一怒，以大将军之威骂走了姜向晟。

褚麟安慰姜宜晗说，你是天心阁的人，不用怕，并郑重许诺天心阁会帮她找回妹妹的。姜宜晗从来没有被别人保护过，也从没信任过别人，此时却真心感受到了褚麟可以依靠。褚麟告诉姜宜晗，眼下当务之急是要找出天心阁内奸留下的破绽，只要能找到天心阁的内奸，就能找到姜宜芝的线索。姜宜晗终于相信了褚麟，一定要找出天心阁内奸。

姜宜晗回想起吕扬曾经来过大牢，当时他看见自己在，就转身离开了。褚麟要姜宜晗暗中监视吕扬，不要打草惊蛇。此时，吕扬也将姜宜晗当成头号嫌疑人开始了自己的调查。

原来，吕扬在归拢硝石线索时发现罗坤曾利用职务之便转移了一批姜家玉石，加上吕扬回想起卫淳死的那晚，自己本来是想去审问卫淳姜宜晗是不是奸细，结果看见姜宜晗在，转身便走了。可自己出监牢的时候，明明看到在卫淳窗外一个消失的背影，像极了罗坤。

吕扬质问罗坤事情的真相，没想到罗坤利用吕扬对姜宜晗的不满，声泪俱下地诉说这一切都是姜宜晗指使的，自己只是受她威胁。耿直的吕扬执剑要去杀姜宜晗，保护天心阁，没想到却被罗坤从高处推下。原来，罗坤就是天心阁的内奸。罗坤杀人灭口后，伪造了吕扬查出的姜宜晗是天心阁内奸的证据。毕竟，鬼手的死，卫淳的死，姜宜晗都是第一个出现在现场的人，姜宜晗成为完美的替罪羊。

吕扬留下的证据直指姜宜晗杀人灭口。天心阁众人义愤填膺，连方昱平都拍案而起要跟姜宜晗当面对质。鲁成靖要将姜宜晗军法处置，姜宜晗努力辩解试图争取褚麟的支持，没想到褚麟竟也质疑姜宜晗进入天心阁的真正目的，并斥责姜宜晗立功心切、误入歧途，按军法将姜宜晗下狱。

庵庙中的惠清师太（缙云寺尼姑，西陵顶级杀手）接待了一位神秘的客人。这位客人作为辛先生的信使，传达了辛先生的新指令：马上杀掉姜宜晗，并将现场伪装成畏罪自杀的模样。辛先生为了保住罗坤，打算让姜宜晗成为替死鬼，但这一切都被躲在地窖中的姜宜芝听到。

原来，姜宜芝从姜家逃出后，是被惠清师太"劫走"了。姜宜芝之前去庵庙替姜宜晗祈福时曾偶遇惠清师太，因为姜宜芝酷似自己死去的女儿，惠清师太对她念念不忘，经常偷偷潜入姜家看她。姜宜芝逃跑时，惠清师太由于担心她的安危，于是将她收留在庵庙。眼下，惠清师太打算背着姜宜芝下山去执行任务，没想到姜宜芝却想先一步跑去天心阁给姜宜晗报信，被惠清师太半路截获。

天心阁中，"姜宜晗"成功越狱，但这个"姜宜晗"，其实是由方昱平假扮的。原来，姜宜晗和褚麟早就识破了姜宜晗被栽赃一事是天心阁细作的障眼法，为了迷惑细作，两人共同上演了一场好戏。褚麟命方昱平假扮姜宜晗越狱以分散细作的注意力，并嘱咐他给真正的姜宜晗安排一个绝对安全的地方。

男扮女装的方昱平刚出天心阁就遇到了来刺杀的惠清师太，方昱平对自己的武功很是自信，但却被惠清师太一剑刺中，幸亏有罗坤给他的护心镜才保住一命。惠清师太决意要杀"姜宜晗"（方昱平），一旁跟着的姜宜芝却为"姐姐"苦苦求情。惠清师太识破这个"姜宜晗"是方昱平假扮的，可姜宜芝天性善良，依然请求惠清师太放过大哥哥。惠清师太带着姜宜芝离去，留下身着女装、败给女人且又被一个弱女子所救的方昱平在风中凌乱。

得知姜宜晗越狱去往北梁，方昱平前去抓捕的消息，天心阁上下乱成一锅粥，鲁成靖对天心阁的整体防务和办事能力不满到了极点。此时孔玮从北梁归来，带来了虞文彦将于三日后到达云川城结盟的消息。原来，褚麟要孔玮送去北梁的证物已经助力虞文彦重回朝堂。五皇子被北梁皇帝以叛国罪惩处，此时虞文彦已经说服太子斩断北梁与西陵的联系，准备与大燕结盟。

鲁成靖乐于看到北梁与大燕结盟的结果，但内心始终对虞文彦保持怀疑，而且更担心如果虞文彦在云川城遭遇不测，将会成为北梁与西陵联手对抗大燕的巨大口实。鲁成靖认为姜宜晗逃往北梁，一定是准备在

路上对虞文彦下手,她是西陵奸细的罪名已经坐实。褚麟宽慰鲁成靖,说他相信方昱平一定会完成自己的使命。

当褚麟部署完一切回到房间,却发现姜宜晗被方昱平安放在了自己房里。姜宜晗看着一脸懵的褚麟还笑嘻嘻地问,孔玮带回来的消息是不是假消息,是不是鲁成靖又被骗了?难道将军怀疑丞相是内奸,不然为什么跟我一起哄骗丞相呢?褚麟确实被姜宜晗拿住了自己的短处,为了让内奸露出马脚,绝不能让人看到姜宜晗的行踪,只得跟姜宜晗开始了共处一室的"悲惨生活"。

姜宜晗虽然一直欣赏褚麟的男色,但因为自己与将军地位悬殊,从未将褚麟作为一个有发展可能的男性看待,因此虽是孤男寡女,却也没有觉得男女有别,反而大方邀请褚麟把酒言欢。酒过三巡后,姜宜晗开始口无遮拦,她神秘兮兮地告诉褚麟:天心阁男色排名里,褚麟仅位列第二,屈居方昱平之下。褚麟故作不在意,话里话外却套出如此排名的理由,知道原因是他不苟言笑后,对这个排名嗤之以鼻。虽然姜宜晗不拘小节,但褚麟还是认识到男女有别,对姜宜晗以礼相待,并有意避嫌。没想到姜宜晗看到褚麟一脸介意的样子,竟然来劲了,肆无忌惮地用言语撩拨,褚麟不甘被姜宜晗"调戏",假装毫无顾忌地脱光上衣洗澡,这一刻,姜宜晗终于慌了。看着姜宜晗手足无措的模样,褚麟终于笑了。这一笑,姜宜晗傻眼了。两人定下君子协定,以兄弟之礼相处。但这一夜,姜宜晗的梦里再次出现褚麟那一闪而过的笑,她从梦里惊醒,听见自己的心跳声。

姜宜晗被全城通缉,姜向晟慌了手脚。罗坤趁机暗示姜向晟有一个与姜宜晗划清界限的机会,让他将一批"玉石"用姜家的运输渠道运到指定地点。姜向晟对罗坤感激涕零,马上照办。而得知姜宜晗"叛逃",姜宜妍心中最后一线救姜宜芝的希望也幻灭了,她意识到只能靠自己去救姜宜芝,于是拿出自己的嫁妆去南市悬赏姜宜芝的消息。

陆景然发现有一批硝石下落不明,去南市调查的路上却遇见了正被

登徒子用姜宜芝假消息坑骗的姜宜妍。陆景然不忍又憨又傻的姜宜妍再被人骗，答应帮她找姜宜芝，但必须以退婚为条件。

姜宜妍虽然只有陆景然这一条活路，但为了找妹妹，还是答应了陆景然退婚的条件。两人一起找妹妹的过程中，考虑到陆景然身娇体弱，姜宜妍一路上悉心照顾陆景然，甚至愿意背他过河，"女友力"爆棚。

其实，陆景然根本没病。他小时候虽是重病了一场，但之后小心调养已经痊愈了。可无奈陆母之前"鸡娃"太厉害，陆景然非常享受病中的幸福生活，索性就一直装病。眼下看到姜宜妍对自己的百般呵护，陆景然明显乐在其中。

褚麟正在紧锣密鼓地安排虞文彦的接待事宜，姜宜晗从褚麟收集的资料中了解到虞文彦的生平，以及他在北梁一人之下万人之上的崇高地位。姜宜晗幻想着如果能巴结上虞文彦，将来带着姜宜芝去北梁一定能过上好生活。褚麟得知姜宜晗想要带着妹妹一起独立生活的桃花源理想，很是认同。他告诉姜宜晗，如果三国止戈，百姓安居乐业，人人都能够过上姜宜晗所幻想的好日子，这就是他所要保护的每个人的梦想。两人发现，彼此理想的终点竟不谋而合。姜宜晗觉得自己对褚麟不再敌视，而是站在友军的角度思考问题，而褚麟也对自己不一样了，姜宜晗判断这种情况的出现肯定是因为自己现在本领见长，利用价值大增的缘故。

姜宜妍在庵庙祈福希望陆景然多活两年，陆景然听见姜宜妍的祈福，掩嘴偷笑。陆景然发现庵庙中有姜宜芝的线索，惠清师太也发现了姜宜妍。陆景然为了保护姜宜妍挺身而出，说姜宜妍是自己未婚妻。惠清师太为了姜宜芝的安全，答应将姜宜芝送去陆家偏院，由陆家保护。

回程路上，陆景然听到姜宜芝遗憾"姐夫"快死了，一脸傲娇地说出自己根本没病的真相，还故意说自己绝不悔婚，让姜宜妍死了守寡的心。姜宜妍大惊失色，险些失足落水。陆景然发现姜宜妍是真的被惊吓到，并没有惊喜，心中反而有些失落。

而在姜家，姜宜芝的母亲常氏因为发现了姜向晟跟罗坤联系运输玉

石的秘密，被姜向晟杀掉灭口。姜宜妍安置好姜宜芝返回家中，看到常氏死于非命。姜宜妍同情常氏的死，求陆景然瞒着姜宜芝并给常氏买了墓碑。陆景然觉得常氏死得蹊跷，开始留心姜家的玉石生意。

天心阁中，所有人整装待发要去接虞文彦。姜宜晗突然发现褚麟竟然没有安排任务给自己，姜宜晗担心自己失去了利用价值。为了在天心阁继续刷存在感，姜宜晗要求褚麟精心设计了一场戏，由她出马诈胡，假装已经抓到了内奸的把柄，一定会让内奸自动现身。

褚麟带着天心阁的将士出迎虞文彦，途中果然遇到西陵死士的伏击。关键时刻姜宜晗出现，当众表示这一切包括自己下狱、越狱都是褚麟做的局，然后直指天心阁内奸已经暴露身份。此计果然逼得罗坤现出原形，但没想到罗坤擒住姜宜晗威胁，要交换车内的虞文彦，褚麟同意。原来，车内的"虞文彦"是方昱平假扮的。

面对十面楚歌，罗坤终于说出他一定要杀死虞文彦的原因。原来，十年前，大燕与北梁开战，虞文彦利用自己的声望力主和谈，得到了云川知州**苏朗（前云川城知州，十年前守城战死沙场）**的信任。为了迎虞文彦进城和谈，大燕让出了一条通道，但北梁将军却利用大燕放松戒备趁机偷袭，血洗云川城。罗坤的父兄皆在这场战争中丧命。罗坤告诉褚麟千万不能信虞文彦，不能重蹈覆辙，要用虞文彦的血，祭奠天心阁死去的战士。褚麟劝罗坤不要玉石俱焚，并用他一直以来跟天心阁众人的情义打动他。罗坤终因顾念天心阁子弟的生命而放弃了引爆硝石炸掉山谷的计划，被褚麟缉拿回天心阁。

阶段（三）：两国和谈功亏一篑，姜宜晗与褚麟共赴北梁危局

姜宜晗觉得自己立下奇功，欢天喜地去褚麟房中讨赏，没想到却被鲁成靖撞个正着。鲁成靖得知褚麟故意假传虞文彦到达时间，竟然将自己都蒙在鼓里，勃然大怒。再加上之前对天心阁诸多不满，一定要亲自主审罗坤。罗坤向褚麟交代陆家退出之后，西陵的硝石运输正在通过姜

向晟的玉石通路走私，但他并不知道辛先生的真面目，只知道此人在云川城内只手遮天。

褚麟想要放出罗坤被捕的消息以引出辛先生，没想到鲁成靖二话不说一刀杀了罗坤。鲁成靖告诉褚麟，天心阁出了细作这件事绝不能声张，更别说是故意放消息出去了，还有那个女人姜宜晗，也应该马上赶走。眼下皇上有意在结盟之后将公主赐婚给褚麟，天心阁正成为万众焦点，万不可有差池。褚麟对赐婚一事并无反应，但他坚持姜宜晗不能走，因为她是天心阁一枚棋子，有用。

姜宜晗听到褚麟和鲁成靖的对话，得知褚麟将会被赐婚公主，又听到褚麟说自己只是有用，误会褚麟从头到尾都只是利用自己。姜宜晗感叹人生果然应该是利字当先，谁先动感情谁就输了。

得知姜宜妍已经找到了姜宜芝，姜宜晗满心激动地重新调整了自己的人生方向：等虞文彦来了，拼命巴结，跟虞文彦一起带着姜宜芝去北梁，有国相庇护肯定能混得开，就能过上称心如意的日子了。褚麟正好经过，听到了姜宜晗跟方昱平说出的这些要离开天心阁的"真心话"，并记在了心里。

鲁成靖继续主审天心阁细作案，为了维护天心阁的声誉，他要将细作的罪名扣在运输玉石的姜向晟身上，不仅暗示姜向晟交代姜宜晗就是天心阁细作，还不由分说对姜宜晗动刑，想要屈打成招。褚麟为姜宜晗担保，并立下军令状。姜宜晗向褚麟表示感谢，没想到褚麟竟然会为了交易做到这个份上，表示自己无以为报，褚麟却说"这不是交易"。这句话瞬间让姜宜晗重新开始看待两人之间的关系，越想越觉得耐人寻味。

姜向晟被打得遍体鳞伤回了姜家，还要承担巨额罚款，为了转移损失，对陆家提出了巨额聘礼。姜宜妍在姜家每天担惊受怕，陆景然继续逗弄姜宜妍，骗她说陆家要退婚，逼得姜宜妍说出了自己这辈子非陆景然不嫁的真心话。两人说话间，陆景然无意中走漏了常氏的死讯。姜宜芝本来是在趴墙根看好戏，听到母亲去世的消息，忍不住从陆家跑了出来。

虞文彦终于抵达云川城。褚麟与虞文彦十年之后再见，虞文彦坦言他欠云川城的债让他十年来夜不能寐。虞文彦为了表示北梁与大燕结盟的诚意，不顾自己风烛残年不良于行，在云川城前知州苏朗（苏诗玥之父）的墓前下跪，为十年前的战事忏悔。原来，当年虞文彦确实是已经说服了北梁皇帝与大燕和谈，但没想到他力主的和谈成为北梁主战派攻城的良机。当年惨状历历在目，苏朗虽不是虞文彦所杀，却因虞文彦而死。虞文彦将自己的宝剑交给苏诗玥，让苏诗玥杀他报仇。苏诗玥将虞文彦的宝剑放进了剑鞘，并要虞文彦发誓保卫云川城的和平。鲁成靖看着眼前这一幕，确定了自己的判断，他上书大燕皇帝，与北梁的结盟可信、可成。

　　当晚，云川城载歌载舞。姜宜晗与姜宜芝、姜宜妍三姐妹戴着面具相聚，诉说心事，姜宜晗向妹妹们说起自己对褚麟的感觉，三姐妹凑在一起叽叽喳喳地讨论着，第一次有了姐妹之间的亲密感。

　　此时，辛先生命令惠清师太杀了虞文彦，惠清师太要金盆洗手，辛先生用姜宜芝的安危威胁她，惠清师太为了保护姜宜芝只得答应下来。

　　褚麟在虞文彦的驿馆设下了万全的保护，并自己亲自陪护虞文彦。姜宜晗主动提出接替罗坤的职务照顾虞文彦的膳食和后勤，褚麟以为姜宜晗在为自己去北梁的生活做准备，还主动给她涨了薪水，姜宜晗越干越起劲。

　　褚麟将之前未曾送达的生辰贺礼交给虞文彦，是褚麟在大燕搜集的各类孤本书籍。虞文彦爱书如命，得知古籍没有被毁，激动不已。姜宜晗也从虞文彦那里得知了鬼手的爱情故事，知道了北梁太子是如何在幼年丧母的劣势中一步步靠自己的努力挣来了太子之位。虞文彦告诉姜宜晗，鬼手之前曾答应她，要送她去的那个北梁"世外桃源"真的存在。褚麟见姜宜晗和虞文彦相谈甚欢，顺势向虞文彦提出，请虞文彦回程的时候带上姜宜晗，虞文彦欣然答应。

　　虞文彦认可了姜宜晗的工作能力，也喜欢姜宜晗乐观开朗的性格，

经过短暂的相处，两人之间建立起亦师亦父的关系。虞文彦甚至告诉姜宜晗他理想的埋骨之地，就在鬼手所说的世外桃源的山上，那里还有书斋，可以安放这批藏书。姜宜晗对自己未来的北梁生活充满期待。

苏诗玥拿着一份十年前的卷宗来找褚麟。原来，苏家罹难的十年之期快到了，苏诗玥想要为云川城当年殉难的人祈福，但是在查询名单的时候，发现姜宜晗母亲的名字。根据当年姜向晟的笔录，当年姜宜晗的母亲带着姜宜晗逃家，路上却被虞文彦的侍从所杀。苏诗玥担心姜宜晗负责虞文彦的饮食起居，会对虞文彦不利。褚麟跟苏诗玥解释了当年的过往，并坦言当时姜宜晗母亲被夫家抓住要活活打死，小女孩趴在虞文彦的马车下求救，但当时虞文彦和褚麟都是被挟持的，实在是无能为力。而他没想到此时会再遇到姜宜晗，他对姜宜晗施以援手也是为了弥补当年的遗憾。

姜宜晗从苏诗玥处得知了当年的真相，苏诗玥告诉她褚麟心地善良，十年前的遗憾让他愧疚至今。姜宜晗想起丧母的绝望，顿时心如死灰，决定即刻离开天心阁。

姜宜晗告诉褚麟自己已经知道了当年真相，虽然不能怪褚麟见死不救，但也无法面对。褚麟无法再说出留下她的话，只能感激姜宜晗为天心阁所做的一切，并理解她的选择。褚麟坦然的态度，让姜宜晗确信了褚麟对自己确实只有愧疚。月光下，褚麟衷心祝福姜宜晗。姜宜晗最终伤心离开。

但当姜宜晗经过虞文彦的房间时，却听见了异常响动。等她进入房间却看见虞文彦已经被杀身亡。

虞文彦的房间除了褚麟只有姜宜晗可以接近，加上姜宜晗已经打包了包袱，有行凶之后逃跑的嫌疑。姜宜晗成为头号嫌疑人。

此时鲁成靖请功的折子刚刚送达京都，他为了保住自己的乌纱帽怒斥褚麟保护虞文彦不力，导致结盟失败，并依据军令状褫夺了褚麟的官职。鲁成靖决定将姜宜晗作为凶犯和虞文彦的尸体一起押送至北梁，并

向朝廷呈报要褚麟一人承担全部后果。

　　姜宜晗出城时，云川城的百姓沿街咒骂姜宜晗这个屠杀北梁国相的妖女，褚麟为了护住姜宜晗亲自驾车急行。虽然姜宜晗曾经无数次畅想过自己出云川城去北梁，但她绝没有想过会是此时这番场景。

　　鲁成靖对褚麟的落井下石让苏诗玥担心褚麟会被鲁成靖杀人灭口，想要求邓宣想办法救褚麟，却得知褚麟已经护送姜宜晗出云川城。

　　褚麟出城随姜宜晗一起前往北梁是鲁成靖一手策划的。原来，鲁成靖虽然对褚麟有诸多不满，但他却对大燕忠心耿耿。眼下，虞文彦死在云川城，如果北梁对大燕宣战，对云川城和大燕就是灭顶之灾。于是鲁成靖赌上身家性命，要褚麟将姜宜晗这个"杀人凶手"交给北梁太子发落，然后继续争取跟北梁的结盟。而鲁成靖另外的计划是，一旦褚麟出城，辛先生很有可能露出马脚，他身为丞相，甘愿自己留在云川城涉险，也一定要为大燕清除辛先生这个祸端。

　　褚麟临走时，交代方昱平，他曾经给虞文彦拿过一沓稿纸，共计十二张，但虞文彦死的时候只剩下十一张纸，消失的那张纸上也许有虞文彦死亡的线索。褚麟让方昱平不惜一切代价查找虞文彦遗留下的这个线索。

　　姜宜晗得知此行自己必死无疑，也觉得褚麟没有办法救自己，她问褚麟到底是谁杀了虞文彦，辛先生又是谁？现在一切都没有头绪，只用牺牲无辜的人去挽回局面，交出一个替死鬼，就是你们这些封侯拜相的大人做出的事吗？褚麟一直默默无言地听着姜宜晗所说的一切，承受一切指责，对她小心照顾。

　　车队来到当年姜宜晗跟母亲求救的路上，褚麟打开了囚车，让姜宜晗自行离开。褚麟说他不该第一次见面之后将姜宜晗送回姜家，让她面对生命危险；不该用她做饵去抓卫淳，纵然是万全准备依然让她受伤；不该看着她表面上没心没肺就真的以为她不在意，反而还自以为已经为她做了很多。褚麟认为姜宜晗之所以什么事都自己扛在身上，永远笑脸迎人就是因为褚麟没有保护好她，为她承担的缘故。就像此时，自己明

知姜宜晗是无辜的，却还将她关在囚车之中，他连姜宜晗都保护不了，还怎么保护整个云川城。

褚麟要放姜宜晗走，并安排人护送她去向往的那个世外桃源。褚麟决定独自去北梁说明真相，哪怕粉身碎骨，也一定会完成结盟。看着褚麟眼神中的自责与悲愤，姜宜晗笑着告诉褚麟没什么可愧疚的。她不能跑，跑了就是真的认罪，她要靠自己的努力活下来，因为她本来就是清白的。

云川城中，方昱平找到惠清师太。没想到惠清师太不屑方昱平这个手下败将，毫不顾忌地坦承就是她杀了虞文彦。原来，惠清师太是在辛先生的安排下进入虞文彦房间行凶的，姜宜芝得知是惠清师太杀了虞文彦，结果害姜宜晗去送命，痛哭不止。方昱平告诉她，虞文彦可能留下了遗言，现在是唯一可以救姜宜晗的东西，只有姜宜芝有机会拿到。

姜宜芝带着方昱平偷偷去惠清师太庵庙的密室找虞文彦遗书，结果被惠清师太发现。惠清师太威胁要杀方昱平，姜宜芝以死相逼，惠清师太终于承认了遗书的存在。原来，惠清师太跟虞文彦是旧识，当她潜入虞文彦房中准备动手时，虞文彦要求给他一点时间写下遗言，惠清师太答应了虞文彦的要求。本来杀了人之后打算找个地方将遗书藏起来，但姜宜晗当时听到动静突然进屋打乱了她的计划，她才一直将遗书带在身边。

惠清师太以为姜宜芝会因为自己害了姜宜晗而离开自己，没想到姜宜芝要方昱平拿走遗书，自己却返回庵庙陪惠清师太。姜宜芝说自己的妈妈已经不在了，她最快乐的时光是跟惠清师太在一起的，惠清师太紧紧地抱住了自己失而复得的"女儿"。

方昱平日夜兼程去追褚麟送虞文彦遗书，并将在云川城查辛先生的任务交给了孔玮。此时云川城中，孔玮为了查清鲁成靖是不是辛先生，偷看了鲁成靖的密信，被鲁成靖发现。孔玮怒气冲冲说出自己心中的怀疑，并指证鲁成靖当初杀罗坤就是为了杀人灭口，而且能杀虞文彦的，肯定是云川城位高权重之人。

鲁成靖毫不留情地打了孔玮五十大板，其实这是一场演给外人看的天心阁内讧。鲁成靖让孔玮叛出天心阁，那来拉拢他的，就是西陵细作。但是鲁成靖没想到的是，邓宣将受伤的孔玮接去了知州府。不仅极力缓和孔玮对鲁成靖的怨气，还想做和事佬，请鲁成靖去知州府跟孔玮和解。

阶段（四）：辛先生终浮出水面，姜宜晗与褚麟面临生死抉择

姜宜晗跟褚麟说，虞文彦曾经跟她说起过自己的墓地选址，还交代她将虞文彦的那一车书送到鬼手的"世外桃源"，他可以在那里好好看看山水，闻闻果香。褚麟觉得虞文彦这个行为不对劲，虞文彦爱书如命，为何要托付姜宜晗呢，为何他要告诉姜宜晗他想被埋葬在何处？莫非他早知道自己回不去了？

鲁成靖去知州府见孔玮，却看到了一个似曾相识的身影。邓宣解释说此人是来投靠云川城的苏诗玥故人之子**骆旭（西陵骆将军之子）**。鲁成靖想起此人酷似曾经来京都谈判的西陵将军，应该是西陵将军之子。鲁成靖至此几乎已经断定邓宣就是辛先生。

陆景然打着为自己的婚事采办的名目四处打探褚麟和姜宜晗在北梁的消息，却无意中发现西陵还继续在南市采购硝石。陆景然深查此事，打草惊蛇，被骆旭手下重伤。

陆景然奄奄一息地向姜宜妍道歉，这次她真的要守寡了。姜宜妍闻言痛哭出声，这一刻她才明白自己对陆景然的真正感情。

褚麟和姜宜晗分析此行前往北梁的胜算。姜宜晗觉得自己一半可能还是会死，有些沮丧。褚麟要姜宜晗相信自己，他一定会护住她。姜宜晗此时问褚麟，要是我死了，你是不是会更愧疚。褚麟说，我不会让你死的。姜宜晗终于决定放手一问：将军对我真的只有愧疚吗？这个问题让褚麟愣住。褚麟正准备跟姜宜晗把心里话说清楚，这时西陵一队人马，偷袭了褚麟的车队。

第五章 网络剧剧本的策划及修改方案的提出

西陵人有备而来，褚麟为了护住姜宜晗陷入绝境。危急时刻，赶来送虞文彦遗书的方昱平假扮褚麟，引开追兵，为褚麟赢得了一丝喘息之机，自己却被万箭穿心而死。褚麟亲眼看见自己从小到大的伙伴，最亲密的战友，就这样死在了自己面前，痛不欲生。临死前，方昱平将虞文彦的遗书给了姜宜晗，并托她照顾好褚麟。方昱平说，褚麟这家伙，认识你以后会笑了，但笑起来丑，明显不如不笑。姜宜晗泣不成声。

此时北梁将军**莫无定（鬼手的恋人）**带兵来接虞文彦遗体，救下了被围困的褚麟和姜宜晗，并连夜将二人带去了北梁宫廷。

云川城中，鲁成靖本想一举将邓宣拿下，没想到却被邓宣先行下毒，邓宣就是辛先生的身份终于曝光。邓宣用鲁成靖的随身印，盖了大燕的通关文书，要骆旭连夜奔赴西陵，并告知西陵大军，褚麟已死，云川城已尽在自己掌握。

陆景然从昏迷中醒来，但为了能继续在姜宜妍面前撒娇故技重施开始装病弱，结果被前来探视的姜宜芝揭穿。陆景然以为姜宜妍得知自己装病会生气，没想到姜宜妍却说，只要陆景然以后就做一个清闲富贵人家，不去管天心阁那些事，不去以身犯险，爱怎么装都行。陆景然很是感动，发誓以后家中姜宜妍做主。

北梁皇宫外，姜宜晗跟褚麟交代遗言，姜宜晗坦然说出自己一直没有说出口的对将军的情义。褚麟明确告诉姜宜晗，不论生死，他都跟她共进退。

莫将军无情地将姜宜晗押送至北梁太子面前。褚麟作为来使，呈上了虞文彦的遗书，并极力袒护姜宜晗，解释她并非凶手，他需要一些时间找到真凶。虞文彦遗书上写着，无论自己是生是死，请太子秉承遗志，结盟大燕，共抗西陵。但北梁太子却因为太过悲痛，要杀了姜宜晗祭奠恩师。关键时刻，姜宜晗告诉北梁太子，不论是谁杀了虞文彦，他都是为你死的。原来，姜宜晗和褚麟当时已经从虞文彦交代后事以及将藏书托付给姜宜晗的行为中，推断出虞文彦并没打算活着回北梁。虞文彦其实早就看

出,如果真想要太子执掌北梁,最大的敌人从来不是主战派那些权臣,而是功高震主的虞文彦。之前,五皇子之所以能说服皇帝与西陵结盟,就是因为皇帝忌惮虞文彦在北梁威望过高,觉得传位给太子会有被虞文彦篡权的嫌疑。所以,为了让太子真的稳住太子位,虞文彦早就准备好了牺牲自己。所以眼下,是虞文彦用命换来的太子能真正主政北梁的时刻。

太子无法接受姜宜晗所说的真相,而此时莫无定也拿出证据,证明虞文彦在离开北梁的时候,已经将府中所有的大小事务都安排妥当。原来,莫无定是虞文彦的学生,也是鬼手的爱人,他一直在北梁边境外等着接应鬼手,所以才有机会救下褚麟和姜宜晗。

褚麟承诺,只要太子签订盟书,他一定能返回云川城找到真凶,并将他带到北梁太子面前。太子看着虞文彦遗书上最后那句:"送君千里,终须一别",终于放过了姜宜晗,签订了盟书。

莫无定将褚麟和姜宜晗带到了鬼手口中的"世外桃源",将虞文彦的遗物放进了果园中的藏书阁。虞文彦的坟墓就在果园旁的高山上,俯瞰北梁与大燕边境的大好河山。褚麟与姜宜晗在"世外桃源"定下了白首之约。

陆景然虽然答应姜宜妍不再管危险的事情,但他总觉得云川城这几天不对劲。陆景然暗中调查,果然得知西陵军队正在向云川城开拔,而鲁成靖却病倒了(实为被邓宣下毒)。陆景然假意去天心阁取姜宜晗的行李,跟管事说他想去看看鲁成靖的病。陆景然发现鲁成靖不是生病而是中毒,但是他在回程时却被辛先生手下的骆旭抓捕,被邓宣囚禁在知州府大牢。陆景然见到邓宣,故意将自己随身的香囊擦在了邓宣身上。

褚麟拿着盟书回到云川城,为了找到真正的辛先生,他故意对外谎称姜宜晗已死,并将姜宜晗藏在了侍卫中。

天心阁外,邓宣大张旗鼓地迎接褚麟,并马上请他到知州府相商要事。姜宜晗因为闻到邓宣身上有陆景然的药香味而让褚麟多留一个心眼,鸿门宴上,褚麟用假盟书骗邓宣露出马脚,终于得知邓宣就是辛先

生的真相。

褚麟拿下邓宣，姜宜晗则潜入府邸中，救出了陆景然和被邓宣软禁的苏诗玥。苏诗玥不仅指证邓宣背弃大燕的丑恶行踪，还亲自拿解药救醒了鲁成靖。

邓宣对自己的行为供认不讳，姜宜妍与陆景然团聚。但姜宜妍却因为陆景然违背了对她的承诺涉险而生气，扬言要解除婚约。陆景然为了挽回姜宜妍被罚跪，此时陆景然真心怀念自己弱不禁风的"好日子"。

西陵大军逼近，褚麟必须用盟书去北梁边境调兵，并将邓宣作为杀害虞文彦的真凶交给北梁。临走前，姜宜晗想起鲁成靖所说的褚麟若是立下大功，就可以迎娶公主，于是认真地告诉褚麟，自己绝不做妾，褚麟说，知道了。

褚麟走了，苏诗玥请姜宜晗陪自己去给苏家祖坟扫墓，没想到骆旭却突然出现。姜宜晗为了保护苏诗玥被骆旭所绑，但她万万没想到的是，苏诗玥跟骆旭将姜宜晗押解在北梁境内褚麟必经的山谷，要用姜宜晗跟褚麟交换盟书和邓宣。

原来，邓宣之所以投靠西陵，都是为了在西陵的帮助下登上知州之位。他背叛大燕是为了要把苏诗玥曾经失去的还给她，让苏诗玥能够打心眼里真的看得起他。可苏诗玥痛恨云川城中一切，恨那些被苏家保护，却早就忘记苏家为了他们而死的云川城百姓。如今西陵大军马上要到了，褚麟如果要救姜宜晗，就必须毁了盟书，放了邓宣。没有盟书，北梁边境的军队不能助力大燕，云川城就会不保，褚麟无法为了姜宜晗放弃云川城。姜宜晗理解褚麟的决定，为了不让褚麟为难，她找到机会纵身跃下山崖。坠崖前，她笑着对褚麟大喊，我会水。

褚麟为了擒住苏诗玥亲眼看着姜宜晗就这样消失在自己面前，苏诗玥失去唯一筹码，大骂姜宜晗愚蠢。而最后关头骆旭为了不让邓宣暴露西陵秘密，点燃了早已准备好的一车硝石冲向了邓宣的囚车。眼看邓宣就要粉身碎骨，苏诗玥冲向了邓宣的囚车。在最后那一瞬间，邓宣看到苏诗玥

对自己的情义，他朝苏诗玥伸出相拥的双手，含笑九泉。

褚麟终于赶在西陵大军到来之前与北梁合兵一处，西陵知难而退，止戈云川城。但山崖下，褚麟再也无法找到姜宜晗的尸骨。

三个月后，姜宜妍和姜宜芝都已经接受姜宜晗死了的事实，但褚麟却坚定地认为姜宜晗还活着。他为了实现对姜宜晗的承诺上书京城婉拒了跟公主的婚约，并亲自前往北梁境内沿着河水的方向查找姜宜晗的行踪。

这天，褚麟骑着马，正经过市集，有一个蒙面女子用一块玉石砸向褚麟的头。蒙面女子说，将军是在找什么人吗？二十两黄金可以换取消息。褚麟看着这个熟悉的身影，脸上露出了久违的笑容。

第二节 故事大纲评估

一、故事梗概

本版故事大纲讲述了大燕国云川城商贾之家嫡长女姜宜晗计划逃婚前往北梁，不料其买通的捎客竟是北梁间谍"鬼手"。"鬼手"惨遭毒手，在奄奄一息之际将自己所护锦盒托付给姜宜晗，让其交给褚麟。几经周折，姜宜晗以锦盒作为交换条件，换褚麟助自己获得自由，而褚麟也想利用姜宜晗调查西陵细作一事，这场始于利益交换的谈判使得二人命运从此紧紧绑缚。姜宜晗接连被诬陷为内奸和杀害北梁国相虞文彦的凶手，在风雨飘摇之中，褚麟的信任和守护让两人逐渐靠近。在终于和谈成功拿到盟书后，两人相约白首，但艰难的抉择却再度来袭，姜宜晗为了让褚麟能够守住和平而纵身一跃的故事。

二、评估总述

（一）故事整体维度

在思想性上，本版故事大纲展现了女主角为追求婚姻自由，突破世

俗观念和人生禁锢的勇敢抗争，在此过程中，男女主为了守护和平、保护百姓免遭战火而不断清除奸细、促成和谈。大纲一定程度上体现了倡导和平的"反战"思想，有一定的正面价值导向。

但是在人物形象塑造上，男主形象较为单薄，其个人能力和对女主的守护力有待进一步加强；男女主角的情感进展较慢，情感互动较少，未能较好地延续开篇建立起的情感期待；情节设置上，正反对抗缺乏危机感和紧张感，权谋斗争缺乏张力。除此之外，整体故事的情感副线塑造尚可，姜宜妍和陆景然从欢喜冤家到生死相依的情感变化较有看点；几位反派不只是形象单薄的作恶"工具人"，惨痛过往使其作恶动机得以自洽，人物形象有一定厚度。

（二）媒体营销维度

1. 在新媒体观众接受度上，男女主形象塑造有待提升

男主身为护国少将军，正直爱国，但其能力却无法与其身份地位相匹配，较缺乏智谋和武力值的展现。人物在正反对抗中始终未能发挥扭转战局的作用，缺乏亮点和魅力，较难满足女性观众的期待；女主能力时隐时现，人设前后期较不统一。

2. 男女主情感关系设置有待提升

大纲建构了两人从彼此利用到逐渐相知相爱的情感大框架。大纲前期对两人的情感期待建构尚可，男女主在互相利用之际有一定的推拉感，但后续两人之间的情感却未能提升至应有的浓度，未能充分满足前期建立起的情感期待。此外，男主全程情感主动性较弱，在两人试探对方心意、产生误会时也并不试图解释，而是放任女主离开，直到临近结尾时男女主方才定情，情感推进过于迟滞。

副线"欢喜冤家"的情感关系设置尚可，女二姜宜妍原本是在女主的"算命骗婚"助力下与男二陆景然缔结婚约，因误以为男二命不久矣而做好了当寡妇的准备。而男二则是为了逃避母亲"鸡娃"才长期装作病弱，在陪同女二寻找妹妹的过程中逐渐从富贵公子变为敢于舍身的担

当者。两人的情感互动从啼笑皆非到真挚动人，兼具喜感和泪点，情感阶段性明确，可看性较高。

　　3. 在项目定位执行情况上，本项目以女性为核心受众，但从情节设置来看，两人长期被裹挟在权谋斗争中，情感主线缺乏看点

　　在核心粉丝接受度上，目前大纲的情节比重依然过多偏向朝堂间的斡旋算计，男女主的情感看点较少。虽然两人身处大燕和北梁之间博弈的漩涡，但事件本身的可看性一般，与此同时，阻止边塞战事这一大情境跟男女主的个人命运缺少直接勾连，此外，权谋斗争未能有效推进男女主的情感进展，恐有违女性受众的观剧期待。尽管大纲目前在男女主互动上增加了两人共处一室、互相撩拨等情节，但整体来看，对于两人情感推进的着墨依然有待增加，以满足核心粉丝的观剧期待。

三、评估意见

（一）大纲题材类型须清晰，目标受众须明确

　　本剧定位为古装言情题材，以女性为目标受众，但因男主形象和男女主情感线均有待提升，在吸引目标受众方面尚待进一步落实。从目前大纲而言，男主形象塑造仍有待提升，其情感态度稍显被动，个人能力也未能得到充分展现，人物魅力稍显不足。与此同时，男女主的情感进展过慢，情感可看性不强。大纲将大量笔墨用于描摹朝堂斡旋的暗流涌动，男女主虽被裹挟在国家争斗之中，却身处矛盾漩涡的中心之外，两人的情感发展也未能与权谋斗争紧密勾连，恐难符合女性观众的期待。

（二）角色设计应鲜明，可做戏空间应放大

　　1. 关于女主姜宜晗的人设

　　在角色设计上，女主姜宜晗开篇塑造尚可，人物因悲情的成长经历而坚信一切需依靠自己，为人聪慧狡黠，独立清醒，既有生存所需的市井智慧也抱持着对他人的真挚善意。人物前期诉求明确，为逃婚而与褚

麟进行"交易",交换前往北梁的机会,这种在封建社会争取自由、突破禁锢的勇气较符合当下女性的价值观。同时,人物在大纲中有一定的智谋呈现,如前期和男主"讨价还价"为自己争取自由和利益;又如在生死攸关之际,沉着冷静地与北梁太子论辩,最终达成两国盟约。此外,人物在剧中有一定的成长弧,从只想不顾一切地奔向自由到愿意为了黎民百姓放弃生命、纵身一跃,实现了从小我到大我的个人成长。

然而,在女主在进入天心阁后,因接连遭遇诬陷而长期处在男主的荫庇之下,其独立智慧的人设未能延续。在被诬陷为内奸和杀害虞文彦的凶手等事件中,女主均被男主藏在暗处,既没有施展能力的空间,也没有继续利用智谋去破局。在妹妹姜宜芝失踪一事上,女主作为一直心系妹妹的姐姐也未有较突出的关爱展现,这使得女主前后人设未能保持一致,恐招致观众诟病。

2. 关于男主褚麟的人设

对于男主褚麟而言,作为大燕护国将军之子,有极强的责任感,忠君爱国,以守护百姓为己任。人物诉求虽正义宏大,但却没有相匹配的能力与作为,有名不副实之感。人物在危难之际缺乏智慧,虽表面上运筹帷幄、数次设局,但在重要事件中频频失手。如以卫淳设生死局,却未能获得重要线索;保护和谈使者虞文彦失利,让自己与女主陷入极大危局;面对北梁太子的悲痛诘问全靠女主论辩自救;在女主与盟书的抉择之际一筹莫展,眼睁睁看着女主跳崖等。人物虽对女主有一定的情感付出,但在生死考验之际却几乎未能展现自己的守护力,在危机面前也缺乏承担后果和扭转劣势的能力,这使得其既不能真的保护女主也间接导致好兄弟方昱平为其牺牲。整体来看,人物缺乏高光时刻,男性魅力不足,难以触动女性受众。

3. 关于一众反派的人设

在反面角色上,大纲对反面角色的塑造具有一定的厚度和复杂性,人物行为逻辑自洽,有适当的前史,让观众更易理解其立场与作为。天

心阁内奸罗坤，人物因父亲当年在北梁之战中惨死而对北梁恨之入骨，于是不惜出卖褚麟也决意破坏大燕与北梁的结盟；邓宣作为"幕后黑手辛先生"，最初只是想俘获一人心，以为权力可以换来爱人的青眼，却不想一步错、步步错；苏诗玥则一直被仇恨蒙蔽内心，痛恨愚民，为父亲所不值，最终走向了毁灭；鲁成靖与褚麟处处作对、心狠手辣，在各方掣肘间只独善其身、力图自保，但人物却怀抱着对大燕的绝对忠诚，不惜以生命为赌注除掉奸细。大纲对诸多反面角色的塑造均较为立体，也有一定反战思想的表达，较具辨识度和讨论度。

（三）大纲体量应增加

从目前大纲来看，虽有四个阶段性情境，然而从整体来看，全剧只有一个大情境：阻止大燕和北梁之间发生战事。在本大纲的四个阶段性情境中，波折度高的戏剧性大事件量仍不足。此外，本版大纲中，男女主角的情感线也缺少连贯的、阶段性层层递进的情感构建，故整体32集的故事体量仍稍显不足，有待进一步扩充和完善。

第三节 故事大纲修改方案

一、【男主人设】男主形象单薄，人物缺乏高光时刻，男性魅力不足

1. 人物诉求虽正义宏大，但却没有与其身份地位相匹配的个人能力与作为，缺乏智谋和武力值的展现，多是通过命令下属方昱平完成相关任务。

2. 男主虽对女主有一定的情感付出，但在生死考验之际却几乎未能展现对女主的守护力。

3. 男主在正反对抗中始终未能发挥扭转战局的作用，危难之际缺乏智慧，虽表面上运筹帷幄、数次设局，但在重要事件中频频失手。

解决方案（一）：目前褚麟没有与地位相匹配的作为根本原因在于，三国格局没有提供将军智谋和武力值展现的舞台。现计划增加三国对峙关系的设定，不再拘泥于大燕一国，增强危机感

1. 增加一支西陵精锐部队由骆将军带领，在云川城外围练兵的设定

这实际上是西陵在对大燕进行军事试探和压迫，其精锐部队可以在外围进行偷袭，也具有乔装进入云川城破坏的可能。在故事开场营造三国对峙、大战一触即发的危机感，以及后续西陵军队对大燕的威胁，增强危机感，让褚麟有机会和空间展现一名将领的韬略。

2. 增强谍战线情节的复杂性和可看性，通过具体事件表现褚麟的个人智谋，而不仅仅是对方昱平发号施令

例如将卫淳事件的谍战线丰富为：褚麟用假锦盒和姜宜晗诱捕卫淳——卫淳故意被捕——吴秀莹有意留线索给姜宜晗让她找到自己——卫淳假装因为吴秀莹被发现而投诚——卫淳其实是抱着必死之心将褚麟带去陷阱——褚麟早就看破了卫淳的计划，却将计就计，假意上当重伤，引发西陵小分队偷袭天心阁，褚麟将其一网打尽，重创西陵情报网。

3. 将整体谍战线分为三个阶段，皆做出类似环环相扣的设计

褚麟置身其中，既展现其个人作为将军的能力，又经受情感的考验，以增强和丰富其人物形象。

解决方案（二）：通过增强谍战线中褚麟的智谋，增加男女主情感发展事件，提升生死考验时褚麟的保护力，以及在细节处对女主的默默守护

男主对女主最大的纠结在于：男主在充分了解并爱上女主之后，认为"将军夫人"这个头衔对女主而言其实是个苦差。将军夫人意味着要被繁文缛节拘束，与自己常年两地分居且守寡风险巨大。所以尽管男主非常爱女主，但他最大的爱意却不是去表白、去迎娶，而是守护和成全。

1. 增加生死考验的重大节点：

（1）在知州府，褚麟救下姜宜晗，帮她挡了一棍导致手受伤。

（2）褚麟以姜宜晗做饵抓捕卫淳，但是当他发现卫淳动用了硝石时，即快马赶往现场，从硝石阵中救出为了钱财不顾一切的姜宜晗。

（3）西陵大练兵时，西陵将军要以姜宜晗为赌注，褚麟以绝对实力救下姜宜晗，展现武力值。

（4）褚麟对姜宜晗动了心，但不想让她卷入西陵细作阴谋，答应送她去北梁，成全她的人生理想，自己独自面对困局。

（5）姜宜晗找寻姜宜芝时被邓伯雄绑走，褚麟出现，第一次为女主主动动手并威胁人。

（6）姜宜芝失踪后，褚麟尽全力帮姜宜晗找姜宜芝，并设局抓捕惠清师太。

（7）姜宜晗被天心阁细作针对，褚麟故意设局将姜宜晗下狱，实际上是把她藏在自己的房里，并以此局设计抓捕天心阁内奸。

（8）姜宜晗被诬陷时，褚麟为了保护姜宜晗，被鲁成靖降为哨兵守城门。

（9）原情节：虞文彦身死，女主陷入危机，男女主一起前往北梁。现修改为：褚麟押送姜宜晗前往北梁，但路上褚麟选择放了姜宜晗，他不愿姜宜晗去送死，姜宜晗也不愿褚麟独自一人去面对险境。褚麟直接敲晕姜宜晗，安排马车悄悄送她回云川城，并派人保护。

（10）原情节：面对北梁太子的悲痛诘问全靠女主论辩自救。现修改为：两人并肩作战，姜宜晗应对太子，褚麟则需要让北梁皇帝签订结盟书以及面对北梁公主的赐婚危机。

（11）大结局时，设计褚麟与西陵将军一对一死战，褚麟险胜之后身负重伤找到被劫持的姜宜晗。苏诗玥要求褚麟自废双手以换姜宜晗性命无虞，姜宜晗眼看褚麟毫不犹豫下手，才抢先跳崖。

2. 增加日常生活中褚麟的具体行动： 例如姜宜晗因为童年阴影害怕

蝙蝠，被诬陷入狱后，监狱里晚上常飞入蝙蝠，褚麟在监狱外点篝火诱捕蝙蝠，默默守护，等等诸如此类的细节。

解决方案（三）：增强男主在正反对抗中扭转战局的作用，褚麟以计设计，多次破坏西陵计划，反转局势，赢得胜利，可做戏情节点如下

（1）锦盒事件，抓捕卫淳。

（2）以卫淳为局，识破死间计划，假重伤引西陵细作现身，破获西陵情报网。

（3）姜宜晗被陷害，褚麟以此为局，抓捕惠清师太和罗坤。

（4）赴北梁解决姜宜晗危机，并促成结盟大事。

（5）云川城危机时，以自身为局，引出邓宣辛先生的身份。

（6）与西陵将军一对一决斗，拯救云川城。

二、【女主人设】女主形象及能力均偏弱，人物动机较为模糊，人设前后期较不统一

1. 女主能力时隐时现，缺乏明确的个人谍战技能点。

2. 女主自身行动能力偏弱，前期被男主作为诱饵设计、利用而浑然不知，后期无论是被诬陷为细作，还是多次被冠上杀害天心阁文书、北梁宰相等重大罪名，女主都没有任何辩解、反抗或自救行为，仅依靠男主求情或他人抓住真凶后才获清白。女主在故事中后期长期被庇护在男主的羽翼之下，从开篇的主动破局变为长期被动躲藏和逃亡，直到"北梁论辩"才又握回对自己命运的主动权，人物施展能力的空间较小。

3. 女主行为动机较为模糊，缺乏卷入谍战线索的必要动因。初期为了逃婚躲进天心阁，后为了救妹妹选择继续留在天心阁，上述动机与承担故事核心谍战看点的天心阁系列事件均无必然联系，且均通过男主或他人帮助快速解决，由此导致女主行动与全剧核心事件关联不强、不明确且缺乏主动性。

解决方案（一）：设计姜宜晗个人谍战技能点，并运用到具体的情节中

1. 明确女主技能：造假术。凡见过一眼，便能伪造工艺、花纹、做旧，尤其擅长玉石类印章的仿制。

（1）伪造了陆家钱庄的信物，被褚麟发现她的造假术高超，要求她伪造一个假的锦盒，作为送她出城的条件。（其实褚麟本来就打算用姜宜晗替鬼手，提出条件是为了使交易更加真实）

（2）凭借雕刻假玉佩通过了进入天心阁的考试。（雕刻的这枚玉佩成为姜宜晗与褚麟的定情信物）

（3）姜宜晗从制造工艺上跟褚麟一起研究锦盒的秘密。

（4）姜宜晗仿制了吴秀莹的随身玉佩，用来欺骗卫淳。

（5）姜宜晗伪造了硝石的运输手令，用来牟利，后被褚麟发现，挨罚。（但实际上也是褚麟计划的一部分。姜宜晗以为自己很聪明，其实是褚麟故意露出破绽让她有机会造假）

（6）姜宜晗仿制了北梁国印，用来传递虞文彦到达的假时间、地点信息。（男女主共处一室时完成）

（7）姜宜晗帮助虞文彦修订古籍，赢得虞文彦的信任和认可。

（8）姜宜晗伪造了假的结盟书，欺骗邓宣。

2. 明确女主自带属性：云川城小百科。熟悉南市中的交易套路和云川物产，熟悉对付商人的伎俩和方法，并顺利帮助褚麟从南市的商户中找到吴秀莹。

解决方案（二）：女主能力偏弱是因为其人物成长不明显，现计划在明确情感线的基础上，加强女主的人物成长和转变（下划线部分是打算增加的情感线）

姜宜晗的行动阶段（事件）	姜宜晗的人物动机、目标
1. 逃家，遇到褚麟。	为求生存，要逃出云川城，靠自己开始新生活。
2. 为救姜宜芝打邓伯雄，知州府求生。（邓伯雄要打断姜宜晗的手才能解除婚约，褚麟帮姜宜晗挡下）	保护姜宜芝，在云川城努力求生。
3. 初入天心阁。（相处之中与褚麟产生初步感情）	通过一系列事件对褚麟报恩，想互不相欠。
4. 被当成诱饵抓捕卫淳。	发现褚麟对自己的利用有性命危险，觉得自己这笔生意"亏本"了。
5. 为了解救姜宜芝，决定留在天心阁。	展现自身的可利用价值，开始跟褚麟互相利用。
6. 利用自己对南市的熟悉，帮褚麟找到吴秀莹。（跟褚麟感情进一步升温）	想立功提条件，带妹妹一起走。
7. 发现自己犯了错误，被吴秀莹利用，害褚麟受了重伤。	牵挂褚麟，发现自己犯错后，自愿留下弥补自己的错误。
8. 得知姜宜芝失踪，被威胁，陷入在救妹妹和毒杀褚麟之间二选一的极端痛苦困境。（辛先生发现惠清师太和姜宜芝，并以此威胁姜宜晗给褚麟下毒。姜宜晗本来给褚麟下了假毒药，但是却被天心阁的内奸换成了真的。姜宜晗被人赃俱获，当成内奸下狱，其实是跟褚麟串通好的将计就计）	逐渐具备一个密探的智慧和筹谋，开始跟褚麟同频。
9. 越狱，与褚麟共处一室阶段。（褚麟根据陆景然和姜宜妍提出的线索，用姜宜晗越狱抓捕想要刺杀她的惠清师太，并救出姜宜芝）	姜宜晗深入了解了褚麟，并在成功救出妹妹后，开始懂得如何顾全大局。
10. 褚麟遭遇低谷，姜宜晗陪伴守护并努力开解，两人却因种种阻碍不能在一起。（褚麟被赐婚，鲁成靖对她的质疑与挑拨）	褚麟遭遇低谷时，姜宜晗终于明白了褚麟想要守护大燕的理想与决心。虽然在得知褚麟被赐婚的消息后有短暂失落，但很快振作起来，想起自己最初的目标，以求财开启新生活为精神寄托。

(续表)

姜宜晗的行动阶段（事件）	姜宜晗的人物动机、目标
11. 虞文彦是褚麟给姜宜晗铺的路，姜宜晗从虞文彦口中得知了褚麟的真实想法。在遇见人生导师虞文彦后，姜宜晗决定选择自己想要的人生。	姜宜晗懂得褚麟对她的守护，也明白自己想要的是什么，她想要成全褚麟守护大燕的心愿，褚麟想要成全姜宜晗对自由、对世外桃源的渴望。姜宜晗选择了褚麟为她铺的路，彼此成全，于是决定离开。
12. 虞文彦死亡，<u>姜宜晗寻找遗书</u>。	要证明自己的清白，帮褚麟达成结盟目的。
13. 北梁辩论。	真正明白了虞文彦心中的大爱，并感同身受，与褚麟的家国理想高度契合。
14. 决战道别。	守护支持褚麟的理想，亲自送他上战场。
15. 最后选择跳崖。	为了保住褚麟选择跳崖，姜宜晗觉得褚麟比自己的性命更加重要，他是一个好将军，保护了很多人，未来能够保护更多的人。同时这也是一场豪赌，因为山崖下有水，赌九死一生活下来的可能。
16. 大结局。	姜宜晗虽然活下来了，但腿伤还没好，养伤期间开始更加深入地思考自己是要过将军夫人的"苦"日子，还是过自己有钱的快活日子。于是先靠着做假玉佩赚了大钱，并用天心阁的方法训练伙计，以寄托对褚麟的思念。最终褚麟找到了她，虽然姜宜晗表示自己还没有想好、选定，但一直将选择权交给姜宜晗的褚麟在经历了这场生死离别后再也不肯放弃她了。

解决方案（三）：明确姜宜晗各阶段的人物动机

表格中第1—6阶段，姜宜晗的行动都是为了私利。这个阶段是她商人性格的体现：睚眦必报、斤斤计较、讨价还价等，主体人格体现出的是"为己"的层面。

第7阶段是姜宜晗跟褚麟感情加深的阶段。这一阶段姜宜晗被天心阁的生活和褚麟的理想感动,开始排除功利动机真心想为大燕做点什么,而帮忙找到吴秀莹体现出姜宜晗对云川城的百科式了解,也第一次让姜宜晗在天心阁实现了自我价值。正是因为有了情感的冲击和巨大的成功,让不轻易相信他人的姜宜晗轻信了吴秀莹,使得褚麟陷入危机。这一阶段是姜宜晗成为一名战士的转折点,她想弥补自己的错误,也震惊于吴秀莹为了实现自己的目的愿意拿自己的性命甚至是孩子的生命下注。敌人的强大超出了她原本的想象,此时姜宜晗跟褚麟开始真正意义上的并肩战斗。

第8阶段是对姜宜晗的巨大考验。至此,她终于成为褚麟的亲密"战友",让两人有机会在下两个阶段(第9、10阶段)感情更进一步。

在第11—13阶段,虞文彦是启发了姜宜晗人生的人,在他到来之前,姜宜晗本就已经因为褚麟跟她坦言将军夫人的苦处,再加上褚麟被赐婚的消息,下意识自我保护退化到最开始自己熟悉的那套商人式价值体系。但因为虞文彦的启发,姜宜晗真正理解了家国大义为何,理解了褚麟所求是为何,最后选择离开褚麟,成全褚麟守护大燕的夙愿。以至于她明明可以独善其身逃走,却选择回到危机四伏的云川城寻找虞文彦的遗书,选择站在褚麟的身边,和他一起完成北梁和大燕结盟之事。在北梁殿堂上,面对太子的质问,姜宜晗终于明白了虞文彦到底为什么死,最终拯救了自己,也拯救了云川城的百姓幸免于战火。

在第14、15阶段,姜宜晗已经完全成为褚麟的灵魂伴侣,她最后愿意为了褚麟、为了云川城的和平牺牲自己,成为一个真正意义上的英雄。

最后第16阶段的大结局中,在云川城恢复平静后,因为没有了巨大的外力压迫,姜宜晗心中贪财好色的小我又开始蠢蠢欲动,所以她耍了个心眼没有去找褚麟。但奈何一起经历了这么多事情后,最懂姜宜晗的人就是褚麟呀,最终褚麟找到了她。

三、【情感线】男女主整体情感发展平淡乏味，缺少波折，男女主情感关系设置有待提升，未能延续故事前期建立起的情感期待

1. 男女主情感线缺少连贯的、阶段性层层递进的情感构建，情感进展较慢，情感互动较少。甚至在女主进入天心阁后，也没有强有力的情感线推进事件。

2. 男主全程情感主动性较弱，在两人试探对方心意、产生误会时也并不试图解释，而是放任女主离开，直到临近结尾时男女主方才定情，情感推进过于迟滞。女主多次蒙冤，男主仅是口头求情或表示相信女主，缺乏为女主主动争取、守护的实质行为，对于当年眼睁睁看着女主母亲惨死一事也只是内心愧疚，并未为解除误会、争取女主的感情等采取任何行动。

3. 女主从不表达自己的心意，只在心中质疑男主对自己的感情。

4. 两人长期被裹挟在权谋斗争中，阻止边塞战事这一大情境跟男女主的个人命运缺少直接勾连，权谋斗争未能有效推进男女主的情感进展。

5. 故事中男女主遇到的情感阻碍较少，主要情感事件仅是女主怪男主多年前目击女主母亲被打死而见死不救，但男主仅是女主母亲被害的旁观者，无本质因果关系，女主误会、男主内疚均稍显牵强和生硬。且剧中对两人如何化解矛盾、重归于好等都没有剧情刻画，随后二人就结下白首之约，情感发展仓促草率、波折不足，虐恋看点未能有效落实。

解决方案（一）：重新设定男女主感情线（下画线部分是打算增加的情感事件）

情感阶段	男女主情感事件	情感名场面
1. 初相识（互相利用）	• 姜宜晗求生心切想利用褚麟； • 褚麟酝酿以姜宜晗假装鬼手的计划。	• 姜宜晗遇将军当街花痴； • 姜宜晗狗洞爬出被褚麟抱上马背。
2. 初进天心阁（两人开始接触）	• 姜宜晗对褚麟心生感激，想要报答却不得法； • 褚麟刻意训练姜宜晗的求生技能，姜宜晗为了钱忍气吞声。	• 褚麟知州府救下姜宜晗； • 姜宜晗初入天心阁赏男色。
3. 姜宜晗为搭救妹妹要求真正进入天心阁（两人从暧昧关系到确定心意）	• 褚麟安排对姜宜晗的考验（展现姜宜晗的造假技能，褚麟对姜宜晗开始改观）； • 褚麟给姜宜晗自己十年前用过的盔甲和武器，给她立规矩； • 西陵挑衅大燕，大练兵的时候西陵将军调戏姜宜晗，要姜宜晗香吻一枚。褚麟赢了西陵，也不要姜宜晗的香吻； • 姜宜晗利用天心阁的身份造假牟利，褚麟将计就计掌握硝石走私渠道。姜宜晗造假破戒，被鲁成靖杖责； • 两人交换信物； • 姜宜晗洗澡偶遇褚麟，褚麟怕水导致姜宜晗摔倒没人扶； • 姜宜晗褚麟一起上山，姜宜晗发现褚麟怕水，褚麟觉察出自己对姜宜晗有所不同； • 褚麟为了保护姜宜晗，不想让她知道自己对付卫淳的计划，不想她介入太深，决定尽快将姜宜晗送走； • 姜宜晗舍不得走，决定临走跟褚麟"约会"。	• 大练兵，褚麟名扬三国，姜宜晗献吻被拒；（姜宜晗确定自己对褚麟心动） • 姜宜晗挨杖责，褚麟心中不忍。但姜宜晗从小挨打，不仅毫不在意，还跟褚麟比身上的伤； • 祈福节放灯，姜宜晗醉酒问褚麟是不是喜欢自己，褚麟无法回避确认自己心意，但姜宜晗醒后却死活记不得褚麟的回答。（褚麟自此明确自己喜欢姜宜晗）

(续表)

情感阶段	男女主情感事件	情感名场面
4. 以卫淳为局，抓捕天心阁内奸（两人携手共进，一起破局，互相依靠，互相帮助）	• 姜宜晗已经决定了要走，却发现吴秀莹不对劲，知道卫淳是假投降，想提醒褚麟，却发现褚麟中了圈套，受了重伤； • 姜宜晗觉得一切都是自己的错，如果不是自己一直对吴秀莹心软，褚麟不会受伤。姜宜晗默默守护在褚麟身边，病床前真情告白； • 西陵小分队得知褚麟受重伤，决定行动炸毁天心阁，结果反中了褚麟圈套。原来褚麟将计就计，以卫淳为局，假装重伤就是为了让西陵露出马脚； • 西陵情报网被破，此时姜宜芝失踪，姜向晟上门找姜宜晗要人； • 辛先生以姜宜芝性命威胁姜宜晗，让她杀褚麟，姜宜晗陷入巨大纠结。	• 姜宜晗在床边诉衷肠，表真情； • 姜宜晗得知褚麟没事，激动地当众抱住褚麟； • 褚麟回忆起往事为姜宜晗出头，痛打姜向晟； • 姜宜晗给褚麟下毒，临时改变主意，趁两人划拳换了褚麟的酒杯。
5. 情感高峰	• 褚麟将计就计将姜宜晗下狱，抓捕西陵杀手惠清师太； • 褚麟将姜宜晗留在身边，共处一室，（姜宜晗制作北梁假国玺，传递虞文彦到达的假时间、地点信息，配合褚麟抓捕罗坤） • 姜宜晗表白褚麟，结果被鲁成靖撞见。	• 共处一室，褚麟美男出浴。
6. 患难见真情	• 罗坤之死；（鲁成靖有重大嫌疑） • 褚麟成为众矢之的；（辛先生手段） • 鲁成靖发难，褚麟被降为哨兵守城门。	• 褚麟被降为哨兵，被西陵将军故意侮辱。姜宜晗用心陪伴，在城门贴纸"褚将军天下第一"。

(续表)

情感阶段	男女主情感事件	情感名场面
7.被迫分开，彼此成全	• 姜宜晗得知褚麟被赐婚。褚麟决定为了云川城牺牲自己的利益，并成全姜宜晗对自由、对世外桃源的渴望。姜宜晗只能假装坚持自己要过有钱的自由生活的初心，假装坚强； • 虞文彦到来，褚麟为姜宜晗铺路，姜宜晗内心受伤却强颜欢笑； • 姜宜晗被虞文彦启发，接受褚麟为自己铺的路，彼此成全，决定离开。	• 姜宜晗戴着面具哭，被褚麟背回天心阁。褚麟解释自己的婚约，告诉姜宜晗将军夫人不是什么好差事，姜宜晗伤心告别。
8.虞文彦之死，危机中的情感迸发	• 虞文彦之死，姜宜晗被诬陷成凶手，陷入危机。褚麟决定放她走，自己承担责任； • 姜宜晗回云川城找到虞文彦的遗书，飞奔去救褚麟，方昱平为救褚麟战死； • 褚麟跟姜宜晗明确表白心意以及同生共死之心。	• 方昱平之死； • 褚麟雨中告白。
9.北梁辩论，决战道别（两人坚定地选择对方，并肩作战）	• 北梁朝堂，两人并肩作战。姜宜晗回答太子质问，解开了他的心结。褚麟说服北梁皇帝继续结盟，并解决婚约之事； • 分头行动，褚麟回云川城争取时间，假装掉入陷阱引出辛先生，姜宜晗拿着盟书，调北梁大军； • 褚麟被辛先生关进大牢折磨受伤，却马上面临和西陵将军的决斗，男女主战前诀别； • 褚麟险胜之后，却得知苏诗玥绑架了姜宜晗，她以姜宜晗的生命威胁褚麟自断双臂。褚麟坚定地选择了姜宜晗，姜宜晗为了一搏生机选择跳崖。	• 两人在北梁朝堂的默契配合，高能场面； • 褚麟生死决斗前在天心阁上告诉姜宜晗，天心阁顶楼里面放着什么，并将自己所有的钱给了姜宜晗，希望可以给她想要的自由； • 姜宜晗跳崖。

解决方案（二）：增加男主情感主动性，删除男主看到女主母亲被打死的前情，用更加具有冲击力的现实矛盾替代

褚麟发现自己喜欢上姜宜晗后，其主动性都体现在他的守护力上。作为将军他要保护百姓，作为一个男人他则要保护心爱的女人。但褚麟因为母亲的遭遇，认为将军夫人是一个极其不适合姜宜晗的位置，所以他努力的方向始终是送姜宜晗去世外桃源，成全她。因为他知道姜宜晗所求的是什么，他所做的是守护，送给她最好的礼物是自由。具体细节增设见【男主人设】的解决方案（二）。

解决方案（三）：增加女主表达心意的情节

（1）西陵练兵，褚麟获胜，姜宜晗想向褚麟私下献吻，表明爱慕被拒绝。

（2）褚麟第一次要送姜宜晗走的时候，姜宜晗提出约会的要求，想偷偷拉褚麟的手。（未遂，但是在之后的危机中被褚麟主动牵住）

（3）姜宜晗临走前醉酒，直接跟褚麟说明心意，并逼问褚麟。

（4）姜宜晗得知褚麟受重伤，日夜守护，并说出自己的真心。（但褚麟只听见了部分）

（5）两人共处一室时，姜宜晗主动撩拨，但见到褚麟美男出浴，自己又紧张到被褚麟反撩。

（6）褚麟当城门哨兵时，姜宜晗主动表达心意。褚麟跟姜宜晗说出自己的真实想法，他想娶姜宜晗，但是将军夫人的日子并不好过，他把选择权留给姜宜晗而不是用感情捆绑她。姜宜晗此时第一次把喜欢将军和做将军夫人两件事联系起来，但还不等她做出回答，虞文彦到达云川城。

（7）得知褚麟被赐婚，姜宜晗主动去找褚麟，告诉他公主不是适合他的人。但此时褚麟没有别的退路，家国大义和结盟成功比他的幸福更重要。姜宜晗不愿褚麟为难，选择成全褚麟守护大燕的心愿。

（8）虞文彦死后，褚麟把姜宜晗送走。姜宜晗返回云川城找到虞文彦的遗书，向褚麟奔赴。

9）姜宜晗跟北梁公主对决，就像当初褚麟跟西陵将军的对决一样。

(10) 姜宜晗不忍褚麟自残，主动跳崖。

解决方案（四）：增加边塞战事与男女主命运的关联性

（1）故事开篇增加西陵边疆练兵的大背景。在女主初入天心阁阶段，增加褚麟与西陵练兵的场景，西陵将军提出用姜宜晗做赌注，在推进男女主关系的同时增加边境战事的紧迫感。

（2）因为增加了西陵军方的介入，也可有效地将细作行为与军事行动联系起来。增加西陵小分队炸天心阁的情节，增强男女主危机感。

（3）褚麟必须随时应对云川城爆发战事的可能性。

（4）在故事最后增加男主与西陵主帅的单挑对决，当时男主身受重伤，并无胜算。

解决方案（五）：增加男女主的情感阻力

（1）天心阁军规禁止谈恋爱，姜宜晗进入天心阁需要签署契约。

（2）大燕皇帝为褚麟求娶北梁公主，褚麟跟北梁公主的婚约关系结盟大局。

（3）鲁成靖对褚麟的制约。（朝堂政治，褚麟被多方制衡，罗坤事件后褚麟被降为城门小兵）

（4）男女主个人价值观不同。褚麟觉得将军夫人（以自己的母亲为例）很惨，长期分居，丈夫常年驻守边关，无法日日相守在一起生活。将军夫人必须遵守各种规定，以及身份悬殊带来的压力，不符合姜宜晗的性格喜好和生活理念。其次，一旦自己死了，将军夫人只能永远被困在深闺内院，而褚麟知道姜宜晗最向往的是自由，这是自己给不了的。如果非要在一起的话，姜宜晗需要付出极大的牺牲。而对于姜宜晗来说，我遇见你，知道世间有你这样的人就很好。两个人能在一起最好，如果不能，世间还有很多美好的事情可以去做。我明白你为我做的，我能做的就是完成你的成全。

四、【世界观】谍战背景仍有设置不完善之处，且格局较小，事件看点单一重复

1. "天心阁"这一机构的性质和目的没有明确交代。如若按照纪律严明的军事谍报组织看待，则女主被父亲随意赠予天心阁便入驻该机构的方式过于草率，删去"女主任天心阁副管事"等谍战线成长节点后，女主随意插手参与天心阁重要事务的契机也较为不足。

2. 谍战情节设置上，正反对抗缺乏危机感和紧张感，权谋斗争缺乏张力，事件看点较重复。尽管故事涉及三个国家间的争斗与博弈，主要的故事场景与人物都局限于大燕边境的云川城内，通常只是同一小撮人在固定的空间内活动。且主要仅讲述了寻找间谍这一个事件，故事格局未能打开，局限于女主被诬陷为间谍、杀人犯，之后主角团队大张旗鼓演戏引诱细作自露马脚，较为浮夸狗血，可看性有待提升。

解决方案（一）：天心阁是大燕的军事机构，是纪律严明的军事谍报组织

姜宜晗第一次进天心阁褚麟只是为了将她送走，所以并未有考核。但是当姜宜晗真的要留下，就涉及考核以及要签署保密协议和生死状，其中更是规定不能有男女之情。另外再增加姜宜晗在天心阁的一条升职线，从小管事朝副管事升职，最后替代罗坤成为管事，主管虞文彦起居。

解决方案（二）：提升谍战线格局

（1）明确锦盒的重要性，锦盒是三国争端的焦点。西陵将军要跟云川城的辛先生有联络，在增加褚麟压力的同时，将故事视角拉到三国范围，而不仅仅局限于云川城。

（2）正因为锦盒如此之重要，所以卫淳才选择"杀妻"前往拦截，布下死间计划，对锦盒志在必得。

（3）卫淳被抓，褚麟以卫淳性命为局，抓细作，破西陵情报网。西

陵方面则是破坏两国结盟，杀褚麟，炸毁天心阁。

（4）褚麟破坏了西陵所有的计划，唯一的失算就是虞文彦被杀。

（5）褚麟要在保证云川城不被西陵进攻的前提下，自己前往北梁说服北梁皇帝结盟。（褚麟一方面依靠父亲褚捷牵制西陵大军，另一方面有陆景然在云川城的潜伏和假投靠）

五、【故事体量】大纲的四个阶段性情境中，波折度高的戏剧性大事件量仍显不足，32集的故事体量仍有待进一步扩充和完善

解决方案：在原有的大事件基础上增加情感浓度和情节强度，尽可能制造多方纠葛（下画线部分是打算增加的情节事件）

1. 姜宜晗逃家初入天心阁；

2. <u>抢锦盒事件；</u>

<u>褚麟从鬼手处得到锦盒，西陵军方随即进行挑衅和威逼。</u>（增加反方的努力和褚麟的压力）

<u>褚麟用姜宜晗做饵，派出三路车队逼卫淳亲自出手。</u>（看上去是为了保护锦盒的安全，但实际上三路都是假的）

3. <u>卫淳死间事件的起承转合设计；</u>

<u>卫淳和吴秀莹的本意是想利用卫淳投降一事，引褚麟入局，借机杀褚麟，解除天心阁的武装保卫（炸毁天心阁），让西陵趁机攻入云川城。</u>

<u>于是，有了卫淳被捕，拒绝投降，吴秀莹故意让姜宜晗找到线索，用自己威胁卫淳。之后卫淳假投降，引褚麟去见辛先生，设下埋伏，要取褚麟性命。</u>

<u>褚麟其实早就看破了吴秀莹的计谋，但是没有跟姜宜晗戳破，而是选择先送走姜宜晗，然后假装中计，被重伤，引出西陵的下一步行动。</u>

<u>最终结果是在此次行动中西陵损失惨重。</u>

4. <u>西陵练兵；</u>（卫淳事件中的线索）

<u>卫淳被捕之后，为了凸显卫淳的重要性，西陵骆将军为了救卫淳约</u>

褚麟练兵，如果褚麟输了，要褚麟交出卫淳。结果褚麟赢了，向西陵要来了大燕被捕的谍报人员。

5. 硝石走私；(卫淳事件中的线索)

褚麟彻查云川城为西陵走私硝石的商户。姜宜晗无意中的帮忙，让走私者找到了褚麟的漏洞，反使陆景然借机找到了西陵的线索，褚麟也因此推断出卫淳的"假投降"计划。该事件贯穿到结局，是西陵辛先生和军方的主阴谋。

6. 姜宜芝失踪，姜宜晗受到威胁；

卫淳事件结束之后，西陵严重受挫，辛先生被军方问责。辛先生用姜宜芝威胁姜宜晗给褚麟下毒，没想到褚麟将计就计，诱捕惠清师太。最后惠清师太被姜宜芝救下，辛先生再次损失惨重。

7. 姜宜晗被诬陷下狱，与褚麟两人共处一室；

增加姜宜晗仿造北梁国玺这一事件，展现女主技能。

8. 褚麟被降职为城门哨兵；

增加褚麟的困境。因为硝石事件和罗坤内奸事件，褚麟被官方和民间不满。鲁成靖排挤褚麟，褚麟怀疑鲁成靖，并为了姜宜晗跟鲁成靖起了争执，鲁成靖一气之下将褚麟降为士卒。(鲁成靖杀了罗坤其实是为从政治上保护褚麟)

9. 虞文彦到达云川城；

10. 虞文彦之死；

11. 虞文彦的遗书；

在之前大纲中寻找虞文彦遗书的是方昱平，现在换成姜宜晗主动寻找。

12. 褚麟与北梁公主的婚约；

现改成赐婚的公主是北梁公主，这件事不仅仅是褚麟的荣耀，更关系到结盟大局，增加男女主解决北梁危机的难度。

13. 方昱平之死；

14. 北梁辩论；

之前只有姜宜晗的单线，现在增加一条褚麟的朝堂线，两人分头行动，各自生死未卜。

15. 陆景然"叛变"，褚麟生死危机；

增加陆景然"背叛"，褚麟被邓宣俘虏，受牢狱之刑的大事件。

16. 褚麟与西陵将军的生死决战；

增加褚麟受重伤后，与西陵将军一对一决斗定生死的大事件。

17. 大结局。

六、【情节逻辑】部分情节有待进一步提升逻辑性及合理性

情节一：女主逃婚奇遇男主，男女主两人互相利用

逻辑问题（一）：知州府中，女主被抓之后要求跟苏诗玥私下见面，故意露出身上本属于男主的玉带钩给苏诗玥看，苏诗玥果然一眼认出，帮助女主脱困。女主是如何得知男主跟苏诗玥是旧识的？

解决方案（一）：将情节改成女主选择孤注一掷，褚麟有意保护（担心女主影响自己的计划），苏诗玥因褚麟的反应而做出袒护姜宜晗的行动。

逻辑问题（二）：陆景然意识到自家通敌卖国、走私硝石后，答应为天心阁效力。陆家走私硝石事件贯穿始终，然而该事件与主线缺少勾连且看点缺失，建议酌情调整或删减。

解决方案（二）：将情节调整成陆家走私硝石与西陵入侵主目的有所关联。陆家的确在这件事上和西陵有染，逃不脱干系，为了保护陆家，陆景然答应为天心阁效力。增加陆景然的作用，褚麟与西陵对抗需要用到陆景然的人脉和渠道，以及最后关头陆景然假意投诚等情节。具体线索如下：

（1）褚麟进入云川城，以陆家参与走私为要挟，要求陆景然为自己所用，查明走私硝石的去向以及走私商户的名单。

（2）姜宜晗出城时，陆景然发现了硝石的踪迹，褚麟意识到做饵的姜宜晗会面临硝石爆炸的危险，飞骑前往营救。

（3）陆景然提供硝石线索，褚麟识破卫淳死间计划，并故意假装中计。

（4）西陵小分队趁褚麟"病危"要炸天心阁，但硝石已经被陆景然暗中换成了玉石，西陵小分队全军覆没，褚麟大胜。

（5）陆景然发现南市出现了假的褚麟手令，陆景然利用欲擒故纵的方法，收集了倒卖硝石给西陵的商户的名单。

（6）褚麟当众将陆景然举报的这些商户的账册收缴，为了收买人心一把火烧光。褚麟为了大局，既往不咎，赦免了所有人，让陆景然陷入出卖者的尴尬境地，成为日后陆景然"出卖"褚麟的借口。（褚麟此举其实是陆景然建议的）

（7）陆景然发现陆家有一批硝石被运走，但没有出城，还在城里，他始终找不到这批硝石的踪迹。

（8）褚麟赦免了走私商人，但被邓宣告了一状，成为导致褚麟被鲁成靖罚守城门的导火索之一。

（9）罗坤用一批硝石想要炸死虞文彦。罗坤暴露后，褚麟和陆景然都以为失踪的硝石已经解决了。

（10）虞文彦被杀后，褚麟在清点罗坤遗物时，发现地库中罗坤那批硝石不翼而飞。

（11）陆景然因为陆家被邓宣抓到把柄而投靠邓宣"出卖"褚麟。与褚麟里应外合，导致邓宣暴露了西陵所有的细作网，最终在南城门点燃硝石，粉身碎骨。

情节二：男主从卫淳口中得知天心阁有内奸，开始锄奸行动

逻辑问题（一）：男女主的个人危机不足：罗坤杀死了吕扬并栽赃给女主，随后男主设计安排方昱平扮作女主假装逃亡，实际上将女主藏在

自己房间。整个过程女主并未遭遇任何危机，男主为保护女主也未遭遇任何险境，反而是假冒女主的方昱平险些被惠清师太杀死，女主被诬陷的危急情境形同虚设，戏剧张力缺失。

解决方案（一）：重新梳理卫淳事件，增加谍战线可看性。具体细节增设见【故事体量】的解决方案。

逻辑问题（二）：上一情境男主答应女主会帮助她解除跟邓伯雄的婚约，然而后续剧情之中，女主妹妹却因为邓伯雄来姜家要人而被迫独自出逃，是男主办事不力还是并没有帮忙？

解决方案（二）：女主父亲送姜宜芝的情节改成是辛先生的压力所致，之后男主在寻妹行动中体现保护力，帮助女主一起寻找姜宜芝。

逻辑问题（三）：女主被男主藏匿保护起来之后，失去了发挥自身能动性的机会，除了言语撩拨男主之外，女主在该阶段无所事事，缺少主动作为。妹妹流落在外，女主虽无法亲身去找，态度上却也鲜少过问，恐对人设有所折损。

解决方案（三）：增加女主仿制北梁国玺的事件；增加男主设局抓惠清师太、找姜宜芝的副线；增加女主生病，男主无法请医生只能自己照看等甜蜜情节。

情节三：北梁使臣虞文彦到云川城和谈，男主要保护虞文彦并力促和谈成功

逻辑问题（一）：男女主情感进展温吞，且二人矛盾流于俗套：经历了上一情境同处一室的预热，该情境中男女主情感应持续升温，然而女主在门外听到男主跟鲁成靖对话，误会男主为了交易才会保护她，然而男主对女主心思无知无识，女主要去北梁他也毫无挽留或不舍的表示，女主得知当年流亡的男主路遇母亲被夫家殴打却并未出手相救，负气离开天心阁。两人矛盾桥段不仅流于俗套且有些刻意，而且女主误会男主却不追问、负气出走的行为跟前期厚脸皮、坦坦荡荡的飒爽性格有较大

出入，女主在该情境的人设与前期人设存在一定程度的割裂。

解决方案（一）：理清女主出走的主诉求。撇开赐婚不谈，男主一直觉得将军夫人并不是女主最好的归宿，姜宜晗向往自由，褚麟身负家国重任身不由己，这才是两人的主要矛盾。将这里处理成两人价值观的碰撞，褚麟想要成全姜宜晗的想法和追求。姜宜晗对褚麟最深的爱，就是成全他的成全，真正去过自己想过的生活，这才是姜宜晗离开的原因。

逻辑问题（二）：男主守护力展现不足：虽然在女主被姜向晟诬陷时，男主曾在言语上说明自己要保护女主，然而当女主被诬陷为是杀死虞文彦的嫌疑人时，鲁成靖为了求和舍弃了女主，男主却没有在行动上保护女主，而是听话地护送女主去北梁。虽然路上男主改变主意，表示不能再犯见死不救的错误，决定放女主走，然而女主却没有走，将男主轻易从两难境地中解脱出来。

解决方案（二）：褚麟强行送走姜宜晗，姜宜晗找到虞文彦的遗书又返回救褚麟。

逻辑问题（三）：姜宜芝相关情节逻辑有待捋顺：惠清师太作为心狠手辣的顶级杀手，仅因为姜宜芝长得像自己的女儿就对其言听计从。不但如此，姜宜芝两次成功说服惠清师太放过方昱平，甚至还让她拿出了虞文彦临死前写的至关重要的遗书。一个顶级杀手竟能多次被一个小女孩所操控，不但不符合角色的内在逻辑，也削弱了人物应有的危机和剧情的戏剧张力，恐为观众诟病。

解决方案（三）：惠清师太和姜宜芝的事件重建。

（1）姜宜芝去庙里烧香，偶遇惠清师太，惠清师太觉得她像自己已经过世的女儿。

（2）姜宜芝遇到危险，惠清师太将姜宜芝救到庵庙。

（3）辛先生发现姜宜芝的行踪，以此威胁姜宜晗对褚麟下毒。

（4）陆景然和姜宜妍找到姜宜芝的线索。

（5）褚麟反利用姜宜晗投毒，将计就计，抓捕惠清师太。

(6) 姜宜芝救了惠清师太。

(7) 辛先生继续用姜宜芝威胁惠清师太杀了虞文彦。

(8) 姜宜晗回云川城发现是惠清师太杀了虞文彦，惠清师太坦言自己只是怕辛先生对姜宜芝不利。但姜宜芝宁可自己死也要救姐姐，惠清师太终于拿出虞文彦的遗书交给姜宜晗。

情节四：男女主奔赴北梁，说服北梁太子拿到盟书，回到云川城剿灭辛先生，最终阻止了战事的发生

逻辑问题（一）：男主对女主的守护力不足：在北梁太子要杀女主的性命攸关之际，女主沉稳应变实现自救；之后女主被苏诗玥和骆旭所掳，妄图以她为筹码换取盟书，女主为了云川城百姓毅然跳崖，再一次让男主免于两难的境地。在女主每每遭遇险境之时，男主都未能保护女主，男主一直未能展现出孤注一掷、不计代价也要救女主的决心，恐有违目标受众的期待。

解决方案（一）：修改故事结尾框架。具体细节增设见【情节逻辑】情节（四）解决方案（三）。

逻辑问题（二）：因前期缺少铺垫，男女主定情观感较为突兀：前期男女主的情感长期停滞不前的状态，北梁宫殿外，男女主突然互诉衷肠，盟书签订后，男女主在世外桃源定情，因为两人前期缺少具体可感的阶段性进展，使得男女主定情给人观感十分仓促与草率。

解决方案（二）：重新设定男女主感情线。具体细节增设见【情感线】的解决方案。

逻辑问题（三）：正反对抗高潮描写过于简单，看点不足：该情境是正反对抗的"最终决斗"部分，男女主回到云川城，鸿门宴上，男主用假盟书故意露出马脚，顺利确认了邓宣就是辛先生。随后男主拿下"辛先生"邓宣、女主救出陆景然和苏诗玥，这些过程均一笔带过。随后男主出发去北梁用盟书调兵，女主被苏诗玥和骆旭所掳，企图以她为筹码

换取北梁盟书，也被女主用跳崖的方式迅速化解，随后苏诗玥和邓宣便一同赴死。在该情境中，正反派之间缺少回合感强、波折度高、此消彼长的戏剧化对抗，观感较为平淡，缺少剧情高潮时应有的剑拔弩张、酣畅淋漓的观剧体验。

解决方案（三）：重新架构结尾故事

（1）回到大燕，褚麟和姜宜晗兵分两路，褚麟回云川城，姜宜晗则带着盟书前往北梁边境跟莫将军一起调兵。

（2）褚麟回到云川城，需要肃清西陵在云川城中的势力。邓宣热情接待他，并布下陷阱，目的是抢夺盟书。

（3）褚麟被俘，假意不交出盟书，故意拖延时间，其实陆景然投诚是褚麟布的局。

（4）约定好时间，褚麟越狱，与姜宜晗合兵，抓捕辛先生邓宣，并将云川城内西陵细作一网打尽。邓宣最后奋力一搏，炸毁了云川城的南城门，让褚麟对战西陵陷入被动局面。

（5）褚麟有大燕和北梁的兵力，兵力占据优势。褚麟劝西陵退兵，西陵统帅提出单挑并签订协议，无论谁赢，都认输，不开战。本来褚麟有绝对优势，但此时他身上有伤。对西陵统帅来说，就算不开战，杀了褚麟，回西陵也可以交差，褚麟等于用自己一条命，换云川城百姓和战士的平安。

（6）将士们都不同意褚麟的决定，但姜宜晗理解褚麟的决心，默默送他上战场。

（7）褚麟与西陵骆将军在城门外对战，生死未卜。

（8）姜宜晗到达跟褚麟约定的地点，结果被苏诗玥所俘。苏诗玥提出要求，褚麟愿意用自己的性命换姜宜晗安全，姜宜晗抢在褚麟自尽之前跳崖，博取一线生机。

（9）三个月后，褚麟依然不接受姜宜晗的死讯，密切关注云川城内玉石交易的动向。这天，褚麟在南市发现一块假玉，并得知制玉之人在

北梁境内。褚麟前往发现这位玉石商人竟然还养了护兵，每天要这些护兵光着上身跑步。

（10）腿上还打着石膏的姜宜晗正津津有味地欣赏美男练兵，没想到褚麟突然出现在她面前……

小结

其实在讨论大纲修改时，我们首先要回答的问题是：这是一份学生作业，还是一份商业项目大纲？之前我们讨论的剧本大纲、评估维度、修改策略，作为教学用途确实是合格的。可以看到这份故事大纲中存在大多数创作者常犯的普遍性问题：情节强度不足，主人公形象单薄、魅力不足，男女主间情感关系设置未能满足故事前期建立的情感期待等。而具有通用性的修改形式和思路已经一一呈现：明确题材类型和目标受众，增加戏剧性大事件，提升主角形象，重新设定更具可看性的男女主情感关系，加强情境张力以吸引观众注意力等。

当然，值得注意的是，这份故事大纲依然只是网络剧大纲的初级阶段，其修改之路仍然道阻且长。一份合格的商业网络剧大纲的修改时间通常在半年至一年，其修改绝不可能是一蹴而就的。

如果将原大纲看作小说 IP，那么后续的评估和修改只是完成了对这个 IP 情节上的丰富，还有更多更好的方法能够对这部作品进行升维。比如说，目前男女主一切的问题根本原因其实在于缺乏对立的人物关系，最经典的爱情 CP 当属罗密欧与朱丽叶。这也是为什么我们在古偶剧中看到的男女主大都分属不同的阵营，有着来自家族血脉的外部压力，有他们所不知道的血海深仇。退一万步说，为了支撑起几十集的剧情，男女主应该有着不同的价值观，代表不同的利益群体，最起码，有不同的目标。

设想一下，如果这份大纲的男女主分别是一个大将军和一名女间谍，那之前所有的修改意见都将作废。一个身负国恨家仇的女间谍爱上了驰骋沙场的敌国将军，男女双方在家国、爱情之间反复撕扯，情节张

力拉满。大纲现在所有无法构成悬念和冲突的细枝末节都可以一虐再虐，少年将军在江山美人之间取舍，不管怎么选都赚足观众眼泪。

可见，之前所讨论的细节的增补和修改无法替代男女主本身的阵营和价值观冲突所带来的戏剧性。一旦从人物关系着手修改，整个故事格局将完全不同。

这时你也许会疑惑：因为如果做这样关于人物关系的修改，岂不是要全部重写。是的。成熟的剧本修改，就是一遍遍地推倒重来。不是增补，不是修改，没有锦上添花，而是百废待兴。因为很多时候你的策划所提出的问题的本质，就是你的人物关系没有构建起戏剧性，你的人物没有站在艰难选择的关键点上，他所有的举动都显得左右摇摆。一旦可以往左又可以往右，只意味着你站错了路口。

重写吧，像你从未开始写过那样重写。虽然是重写，但请相信一切的努力都不会白费。重写是冲锋的号角，促你前进。

祝胜利！

后记：编剧是什么？——从入门到劝退

在我十余年的编剧生涯中，多次遇到亲朋好友的问询，主题只有一个——想当编剧。他们动机各不相同，比如刚离婚的手头拮据的单亲妈妈认为编剧能挣大钱，有大把空闲时间的退休领导看不惯当下的剧作打算亲自上阵，当然更少不了隐藏在各行业的文学爱好者。直到有一天，一个金融界高管朋友，告诉我她要开始创作一个剧本，原因是当下的职场剧对金融界的描写离谱得令人发指，她不得不拍案而起！她说，她的动机是出于"使命"，我还记得她说话时的表情。我承认他们动机单纯、理由充足，毕竟使命感是高尚的。你瞧，J.K. 罗琳是个单亲妈妈和英语老师，不少编剧在快要退休的年纪才成名。可是，当我建议这位金融高管先花一点时间看看市面上的剧集，看看热门的网络小说掌握一下基本常识时，她却表示出对当下整个影视行业无情的鄙视。在金融业、法律界、医学界以及其他一切社会及自然科学领域工作者看来，影视行业是完完全全不懂章法的小打小闹，任何一个识字的人，不论他们是否成年都能当编剧。他们每个人都满怀激情跃跃欲试，仿佛只要挽起袖子大喊一声"来吧！"一位名编剧就会诞生。有趣的是，没什么人关心编剧这一行也有门槛，甚至很多影视剧作专业的学生都不重视这个问题。

倘若我问这些朋友想不想成为画家，大概会马上被他们拉黑，他们一定认为我在羞辱他们。实际上，这是个常识问题。你知道电工、钳工、厨师、木匠需要学徒三年，画家可能要修炼数十年，那么凭什么编剧可以从零开始呢？

剧本是一部剧的基础，编剧耗费数月至数年写出一个剧本，再通过制片人、导演、演员、技术人员将纸上的文字变成荧幕画面。一部剧的诞生牵涉近百个工种，而编剧的工作决定了这部剧的格调和水准，其责任之重，会让编剧们感到深深的焦虑——观众喜欢我的作品吗？人们会怎样评价这部剧？我个人认为，编剧甚至应该得到一份额外的特殊稿酬，那就是作品挨骂的精神损失费。

从编剧工作的责任来说，编剧的入门，就是首先要明白编剧是一个职业、一个技术工种，而不是个人文学爱好的延伸。作为文学爱好者你可以在朋友圈发文，可以在网络平台写小说，在公众号写文章。或许你的小说、公众号有很多读者，你收获了很多粉丝，你名利双收，但这些与编剧没有一点关系。

我的学生们每天都在创作故事，他们18岁左右，却写了很多离奇的杀人案，或者悲痛的生死离合。通常他们只在乎自己怎么想，不关心故事是要写给别人看以及别人是否喜欢。作为老师，最大的痛苦就是，我不能直接否定那些莫名其妙的故事，不能说它们不好看，而是要想方设法帮他们让故事成立，让他们无中生有的情感落地生根。我们将剧作的技巧、故事的逻辑梳理了一遍又一遍，但那个问题还是没有解决——这个故事写给谁看？谁会喜欢这个故事？

编剧不是小说家，小说家可以活在自己的世界里，尽情陈述自己的心情。通常作家只需要跟编辑打交道，其他的工作自己完成，而编剧要跟甲方（投资人）、乙方（制作人）以及第三方（播出平台）打交道，并满足这三方的要求。这还没完，最后作品要得到第四方（观众）的认可，编剧的一个项目才算完成。从某种意义上说，编剧更像建筑设计师而不是作家，其工作是命题作文。

为了满足以上三方的要求，一个剧本完成的过程，是反复修改描摹的过程，你必须具有坚忍不拔、精益求精的工匠精神。

我小的时候，家里每年都会请裁缝上门。妈妈和舅妈们一起买好布

料，请裁缝量好家里每个孩子的尺寸，大人们指定款式，裁缝制作成衣。印象中，新衣服常常会因为布料的原因而皱皱巴巴，还有裙子的下摆永远和我想象的不一样，而裁缝总是说"熨熨就好了"，可谁会为小孩子熨衣服呢？结果就是，新衣服永远没有新衣服的样子。对此我没有话语权，除了责怪裁缝，只能暗戳戳地下决心，明年一定换人！

编剧就是裁缝，用东家的布料（甲方指定题材）制作成衣，贡献的是自己的手艺，但编剧绝对不能说"熨熨就好了"。如果编剧说"没事，演出来就好了"，大概是拿不到尾款的。水平不高的裁缝最多糟蹋几块布料，而糟糕的剧本不仅会浪费数百人夜以继日的劳动，还会将整个项目拉入万劫不复，让项目背上烂片的骂名。因此，编剧首先要有敬畏之心。

我们明白了编剧在一部剧作中的作用，编剧的门槛问题也就清楚了。现在你知道编剧有门槛，通过专业的训练可以培养出编剧，那么编剧还需要什么素质呢？

运动员需要合适的骨骼和肌肉，手指长的人适合弹钢琴、拉提琴，比例匀称、柔韧度高的孩子适合舞蹈，什么样的人适合当编剧呢？

在我看来，首先，编剧必须能共情。

无论你出生在什么家庭，不管你文学素养高低，你必须懂得爱、会感动，能倾听、理解他人。编剧替万物写故事，如果你不能理解他人，不能被高尚的情操感动，如果你清高厌世情愿索居离群，那么就不要选择编剧这个职业。剧作者的价值观，就是作品的天花板。那些从来没有见过英雄、不相信英雄的人，无法写出感人的作品。这个观点我曾在课堂上说过无数次，可学生们总是一脸疑惑地问，只能写英雄吗？他们看了电影《老无所依》，就去写杀人犯；看过《飞越疯人院》，就去写精神病；看过《肖申克的救赎》，就去写劳改犯。可是在他们自认为有趣的人物和故事里，却找不到一点人性的光辉。他们建造奇异的世界观，在里面肆意地屠杀，唯独不考虑感情。当我问"你为什么写这个故事"时，有时候他们不理解我的疑惑，也就是说他们无法或者不愿意与我共情。

影视作品不能让人共情就不好看，对观众来说就是胡编乱造，请问观众为什么要看胡编乱造的故事呢？

什么样的故事是胡编乱造的？没有恋爱经历的学生说，他们无法写恋爱戏。好吧，你没谈过恋爱写不出爱情，没蹲过监狱怎么就敢写悬疑和犯罪？是的，编剧不能把剧中人物的经历全部做一遍，你不能杀人，不能去火星上救人，那怎么办呢？我曾接到一个任务，写一个县委书记的故事，我不知该如何下手，一位著名编剧对我说，当初他也不知道怎么写周总理的故事，但是他读过《资治通鉴》，了解王安石、司马光，他说"大人物做的事总有几分相似"。如果你善于共情，就能从相似的人物或事件中找到线索。

我们经常让学生进行剧本创作实践，让他们自主写一个故事，并不断进行修改。学生们总是会花掉三分之二的课堂时间，来寻找他们的选题。就像我先前说的，大部分学生艰难地完成作业，他们自己却很少被自己写的故事感动。不知道为什么，00后的学生们最喜欢写的故事是，一个人非常想死，后来经历了一些事情，他就不想死了。有一次这个想死的人是一个60岁的男人，他因妻子去世而寻死。人物动机我们暂且不提，问题在于，他们在讲述这种死而复生的故事的时候，从未表现出对悲惨的主人公的同情。

编剧至少要懂得爱。只有明白生命的重要性，才会对生命逝去感到遗憾，才会明白失去爱人的痛苦，才会敬畏人生的无常。如果你不能与你的人物共情，你的故事便是一个没有灵魂的剧本杀。还有，不仅写故事需要共情，你需要与甲方共情，才不会以为甲方要你修改剧本是侮辱你；你需要与合作伙伴共情，才不会觉得孤立无助。仅就完成剧本而言，编剧的共情能力也是必不可少的。

在我看来，编剧所需的第二项素质是：喜欢写戏。

上海的张文宏医生说，他从事传染病相关工作，不是因为高尚，而是不做这些事，他就睡不着。同样的，编剧应该不写字就无法安生，将

写作视为乐趣和爱好。它不是那种单纯的对文学的热爱，文学热爱者偏向于自我表达，编剧感兴趣的是，从一个命题开始，找到让自己共情的感动，以极大的热情投入一场建造工作。如果你不愿从命题作文中找乐趣并全情投入，那么你不适合做编剧。

我不是说编剧不能原创剧本，但对大部分入门者来说，原创太难了。就人物塑造而言，电视剧《功勋》以"共和国勋章"获得者的经历为素材，这样的英雄人物何须去原创？电视剧《扫黑风暴》中的事件和人物，也参考了以往的案件。编剧更像裁缝的是，他可以将五花八门的素材拼在一起，或者将十个人物的特征聚集在一个人物身上。

当然，编剧不完全是一个技术工种，少了那么一点点艺术细胞，大量的练习也难以弥补艺术性上的缺陷，就像裁缝手艺如何巧妙，也不能变成服装设计大师。但是也不必太担心，艺术嗅觉也可以培养，看戏观剧，阅读诗文，大量读书（任何种类的书），欣赏绘画、雕塑，这些都能提高你的艺术修养。

最后，编剧要热爱这个工作。这份热爱，意味着你醉心于你创造的世界，在这个戏剧世界里，你对自己所主宰的人物命运充满同情，并对自己亦充满同情。你愿意不断地去构建，一次次的修改让人物鲜活，每一次修改，你离你人物的心灵更近一步，这种进步让你欣喜若狂，甚至能体会到肾上腺素飙升的快感，于是你拼命敲击键盘，将一切付诸笔端，此刻你是如此的快乐，哪怕第二天一切又会推倒重来，但你此时此刻是那样的快乐，以至于你迫不及待地再次冲入剧本的重围之中，再来一次，再来一次……

我不知道有什么捷径可以启发这种热爱。对音乐、美术的热爱往往源自家庭环境，但是剧作这一行，且不说孩子看不懂剧本，也没人会从孩提时代就开始培养、训练剧作能力，更不会把剧作当成一种自觉行为。我唯一可以确定的是，如果缺乏共情能力，编剧工作就是一项无比枯燥的工作。

编剧既要有爆发力，又要有耐力。你接受一个命题，就要开始持续的艰苦劳作。一个剧集的剧本创作周期往往超过一年，这一年有无数次的修改，以及很多次的重来。经历无数次主动的被动的倒塌之后，一个令人信服的新世界才会从废墟中渐渐现身。也许天才可以一笔写就一个剧本，23岁的曹禺创作《雷雨》几乎只花了三天，但是他也花了6个月才最终完成。一个成熟的剧本，需要日日夜夜的打磨，每一个人物、每一场戏剧冲突、每一个桥段设置，甚至每一句台词。我们不知道它什么时候才能变得完美无瑕，当我审视上一周的工作，我会看到一大堆瑕疵，如果没有一个叫截稿时间的东西，我愿意无休止地修改下去。

职业编剧夜以继日地坐在电脑前，一天又一天，一年又一年，然后你会发现你的收获除了几个生锈的奖杯、不多的存款，还有一大堆职业病——包括但不限于颈椎痛、腰椎间盘突出、键盘肘、肩周炎、神经衰弱……

对任何一个职业而言，唯有非凡的热爱，才是成功的基石。所以，在选择编剧这个职业之前，请你问自己几个问题：

1. 我为什么要写故事？
2. 我会被自己写的故事感动吗？
3. 我喜欢枯燥的生活吗？
4. 做这件事我快乐吗？

如果答案是否定的，如果你只是随意选择一个专业，就不要勉强自己。毕竟，不当编剧，当个观众也很有乐趣。

如果你坚定地选择这个职业，那么祝贺你，毕竟真正的英雄主义是在看清生活的本质之后，依然热爱它。